On the Horizon

On the Horizon
Contemporary Cuban Art from the Jorge M. Pérez Collection

Tobias Ostrander
with essays by
Anelys Álvarez, Jorge Duany, and Rachel Price,
and contributions by
Marianela Álvarez Hernández, Tania Hernández Oro,
and Yuneikys Villalonga

DelMonico Books•Prestel
Munich London New York

**Pérez
Art
Museum
Miami**

Contents | Índice

Foreword
Prólogo

It is a pleasure to present this publication in conjunction with *On the Horizon: Contemporary Cuban Art from the Jorge M. Pérez Collection*, a multipart exhibition at Pérez Art Museum Miami (PAMM) that celebrates a gift of more than 170 works by contemporary Cuban artists donated to the museum by Jorge M. Pérez. This book is the second publication we have produced for the project, signaling its impact on the museum's collection. An exhibition guide was published when the exhibition opened in June 2017 that featured short texts on its three thematic chapters and images of the works that would be on view throughout the project. This book goes deeper, presenting essays addressing each iteration of the exhibition and research on each of the exhibited works, as well as documentation of the performances, films, and talks that formed part of the overall project. This publication represents our institutional commitment to Cuban art and our interest in exploring Cuban art history through scholarship, exhibitions, and public programming.

I first want to thank Jorge M. Pérez for the remarkable gift of his contemporary Cuban art collection and his deep commitment to the museum. Facilitating the creation of one of the most significant collections of contemporary Cuban art in the United States is an undertaking that honors Miami's unique history. It also significantly furthers PAMM's mission to be a leader in the study and presentation of Caribbean and Latin American art. Pérez's belief in the critical importance of artists' creative voices and his passion for his Cuban heritage are truly exemplary and inspiring.

I would also like to thank the outstanding art historians and cultural critics who have participated in this project. Anelys Álvarez, Assistant Curator, Jorge M. Pérez Collection and the Related Group, has worked closely with this collection for several years and reflects on the first iteration of the exhibition in her essay "Internal Landscapes: Cuban Art in the Liminal Space." Rachel Price, Associate Professor, Princeton University, addresses the project's second chapter in "Sandú Darié and Afterlives of Abstraction in Cuba." Jorge Duany, Director, Cuban Research Institute, Florida International University, responds to the works and theme of the third chapter in "From Burning Paintings to Domestic Anxieties: Shifting Cultural Relations between the United States and Cuba and between Cubans on and off the Island." The texts on each of the artworks were composed by Yuneikys Villalonga, Marianela Álvarez Hernández, and Tania Hernández Oro.

Tobias Ostrander, Chief Curator and Deputy Director for Curatorial Affairs, has shown great creativity and sensitivity in structuring this project, developing a conceptual framework that allows the artworks to resonate as singular objects and to generate thoughtful discussions as part of a cohesive whole. His team has done an extraordinary job in welcoming these works into the collection and presenting them in this exhibition and publication. I would like to thank Emily Vera, Director of Exhibitions and Collections, for her great care and oversight, and her team for their thoughtful handling of the artworks. My thanks go to Jay Ore, Chief Preparator, for his precise planning and handling of the installation in the galleries and to Curatorial Assistant Maritza Lacayo for her assistance on all aspects of the exhibition and on the coordination of the editing and production of this book. Additional thanks to English editors Kara Pickman and Annik Adey-Babinski, Spanish editor and translator María Eugenia Hidalgo, and translators Blanca Paniagua and Andrew Hurley.

As with all of our exhibitions, I am grateful to our entire devoted staff. For this exhibition, I would particularly like to thank Deputy Director of Marketing and Public Engagement Christina Boomer-Vazquez for her help in communicating the project to our diverse publics and for initiating the oral history project "Miami Stories of Cuban Exiles at PAMM" in collaboration with the public radio station WLRN. I am also indebted to Adrienne Chadwick, Deputy Director of Education, and Anita Braham, Head of Adult Programs, for the educational interpretations of the show. Finally, I am grateful for the collaboration of Patricia Garcia-Velez Hanna, Curator, Jorge M. Pérez Collection and the Related Group, whose steadfast knowledge and support helped bring this exhibition into being.

Franklin Sirmans
Director, Pérez Art Museum Miami

Me complace presentar esta publicación acompañante de *On the Horizon: Contemporary Cuban Art from the Jorge M. Pérez Collection* (En el horizonte: Arte cubano contemporáneo de la Colección Jorge M. Pérez), exposición diseñada en varias etapas con la que el Pérez Art Museum Miami (PAMM) celebra la donación de más de 170 obras de artistas cubanos contemporáneos por parte de Jorge M. Pérez. Este libro es nuestra segunda publicación en torno al proyecto, hecho que denota su impacto en la colección del museo. Al inaugurarse la exposición en junio de 2017, se publicó una guía con textos cortos acerca de sus tres capítulos temáticos junto a imágenes de las obras que se exhibirían en el transcurso de la exposición. El presente libro ahonda en el tema con ensayos que abordan cada etapa y textos de investigación sobre cada una de las piezas incluidas, complementados con documentación de los performances, películas y conferencias que formaron parte del proyecto en su conjunto. Es así que estas páginas representan nuestro compromiso institucional con el arte cubano y nuestro interés en explorar su historia mediante estudios, exposiciones y programas públicos.

Ante todo, quisiera agradecer a Jorge M. Pérez su extraordinaria donación y su profundo compromiso con el museo. Posibilitar la creación de una de las colecciones más importantes de arte cubano contemporáneo en Estados Unidos es una gestión que no sólo hace honor a la singular historia de Miami, sino que constituye un significativo impulso para el PAMM en su misión de mantenerse a la vanguardia en el estudio y la presentación de arte caribeño y latinoamericano. La importancia crucial que Pérez reconoce en las voces creativas y su pasión por su herencia cubana son verdaderamente ejemplares e inspiradoras.

También extiendo mi agradecimiento a los destacados historiadores del arte y críticos culturales que participaron en este proyecto. Anelys Álvarez, curadora asistente de la Jorge M. Pérez Collection y Related Group, quien ha trabajado de cerca con esta colección durante años, nos ofrece sus reflexiones sobre el primer capítulo de la exposición en su ensayo "Paisajes interiores: Arte cubano en el espacio liminar". Rachel Price, profesora asociada de la Universidad de Princeton, aborda el segundo capítulo en "Sandú Darié y las reencarnaciones de la abstracción en Cuba". Jorge Duany, director del Instituto de Investigaciones Cubanas en Florida International Universi-

ty, reacciona a las obras y temas del tercer capítulo en "De pinturas en llamas a ansiedades domésticas: Cambios en las relaciones culturales entre Estados Unidos y Cuba y entre los cubanos dentro y fuera de la isla". Los textos específicos sobre cada obra fueron escritos por Yuneikys Villalonga, Marianela Álvarez y Tania Hernández.

Tobias Ostrander, curador jefe y director adjunto de asuntos curatoriales, ha demostrado su gran creatividad y sensibilidad al estructurar este proyecto, desarrollando un marco conceptual que permite a cada obra resonar como objeto singular y generar reflexiones como parte de un conjunto coherente. Su equipo ha realizado un trabajo extraordinario para integrar estas obras a la colección y presentarlas tanto en la exposición como en esta publicación. Quisiera agradecer a Emily Vera, directora de exposiciones y colecciones, su especial cuidado y supervisión, y a todo su equipo el sensible manejo de las obras de arte. Gracias a Jay Ore, preparador jefe, por la precisión con que planificó y manejó la instalación en las galerías, y asimismo a Maritza Lacayo, asistente curatorial, por su colaboración en todos los aspectos de esta exposición y en la coordinación de la edición y producción de este libro. Mi reconocimiento también a las editoras en idioma inglés, Kara Pickman y Annik Adey-Babinski, a la editora y traductora en español, María Eugenia Hidalgo, y a los traductores Blanca Paniagua y Andrew Hurley.

Como en todas nuestras exposiciones, va mi gratitud para todo nuestro dedicado personal. En este caso, gracias especiales a Christina Boomer-Vázquez, directora adjunta de mercadeo y alcance público, por su ayuda en la difusión de este proyecto a nuestros diversos públicos y por haber iniciado el proyecto de historia oral "Historias miamenses de exiliados cubanos en el PAMM" en colaboración con la estación radial pública WLRN. A Adrienne Chadwick, directora adjunta de educación, y a Anita Braham, directora de los programas para adultos, gracias por las interpretaciones educativas que han preparado para este proyecto. Termino con mi reconocimiento a la colaboración de Patricia García-Vélez Hanna, curadora de la Jorge M. Pérez Collection y Related Group, quien con sus sólidos conocimientos y apoyo nos ayudó a hacer realidad esta exposición.

Franklin Sirmans
Director, Pérez Art Museum Miami

Horizon Lines

Tobias Ostrander

Island (see-escape) (2010) by Yoan Capote depicts a massive panoramic view of the open sea. The horizon line is situated near the top of the composition, allowing for most of the work's surface to articulate a vast expanse of waves. The size of the painting—more than 26 feet wide—creates its particular drama, as viewers' bodies become engulfed in its large scale and pulled into the image. This process produces a distinct sensation of awe and reverence, one that recalls the experience of standing in front of the sea itself, while somehow even superseding that experience, due to the artist's laborious method of production. The emotional dynamism the piece creates recalls similar imagery celebrated in German Romantic painting during the early 19th century, specifically the vast vistas in the paintings of Caspar David Friedrich. Romanticism's notion of the sublime—the internal, spiritual experience of both veneration and terror acknowledged when confronting the natural world—feels acutely relevant here.

Concurrently, Capote's painting moves beyond strict representation with its minimal use of color reduced to pale blushes of pink, cream, and blue in the upper area of the painting emphasizing the abstract character of the waves rendered in black and white. The piece also contains an element of surprise—as the viewer moves closer to its surface, it is revealed that the black areas are made up of thousands of metal fishhooks. These elements highlight the work's overall character as an object, revealing its structure to be painted canvas adhered to board, into which the hooks have been inserted.

The fishhooks and the work's title point to elements of danger and hardship that can be found in the otherwise seemingly calm seascape, evoking maritime histories of sailors lost at sea, scenes from Herman Melville's *Moby Dick*, and the violence of forced migrations by sea, such as those suffered during the transatlantic slave trade. Capote describes the water in his painting as referencing the contemporary border zone that separates the island of Cuba from Miami, which Cuban *balseros* have been crossing for decades. In this cultural context, the work comes to represent the complex sociopolitical landscape of United States-Cuba relations and the many anxieties and uncertainties they produce for both populations.

The artist's complex approach to the sea and its horizon line in *Island (see-escape)* dialogues with similar approaches in many works that form part of the collection of contemporary Cuban art Jorge M. Pérez has built over the last decade, which he donated to Pérez Art Museum Miami in December 2016. Capote's painting was in fact added to this collection shortly after the donation was completed and was acquired using funds that form part of this gift and are intended to fill out the museum's existing holdings of Cuban art. The number of works that engage the horizon line in this growing collection was one of the main inspirations for organizing its first presentation around this theme.

On the Horizon: Contemporary Cuban Art from the Jorge M. Pérez Collection brings together a poetic, aesthetic framing for these works that provides them with a wide conceptual context in which to be read and allows each work's particular language and interests to resonate. The metaphorical richness of the horizon allows the project to incorporate the diverse political, formal, and narrative perspectives that emerge from the works themselves without attempting a cohesive interpretation or overarching claim regarding their cultural positioning, specifically eschewing the articulation of any single art historical trajectory.

In a manner similar to Capote's use of the horizon in his painting, engaging the sea's horizon line as a structuring element for this exhibition references the specificity of Cuba's physical and cultural geography. It also implies both the act of viewing and of constructing a viewpoint—bringing to mind both the viewpoint looking outward from the island of Cuba toward the United States and beyond, as well the opposite view, looking back toward the island. This particular collection, in a specific and critical manner, includes artists working both on the island and in the diaspora, as well as those who move fluidly between these positions. The collection includes artists of different generations working in these multiple contexts. This diversity, openness, and deliberate ambiguity regarding who is defined as a Cuban artist is a unique and engaged viewpoint embodied by this collection.

The horizon evokes multiple temporalities simultaneously. The pull of longing, desire, or aspiration that this vista stimulates relates to the metaphorical reading of the space behind one's body as representing the past, the body's central position as the present, and the expansive space before it as the future—a future that may be visible and at the same time perpetually unattainable. This kind of temporal simultaneity also informs readings of contemporary artistic production from Cuba, a cultural context that is filled with nostalgia for the past, negotiations of a challenging present, and questions regarding the promise of a greater, yet distant future. The phrase "on the horizon" speaks to this view of the future, and to how discussions of Cuban art always involve the specter of immanent change and cultural transformation. This perspective has of course been perpetuated since Cuba's revolutionary period, with its articulations of a coming utopian socialism, but it is also implied in current political discourse, as United States-Cuba relations continually shift and a "post-embargo" future is anticipated. In exploring the contemporary within the complex Cuban cultural present, one is always negotiating with these elusive futures.

In organizing the presentation of this large collection and out of an interest in underscoring its incorporation into PAMM's overall holdings, an innovative structure emerged. Looking closely at the more than 170 works included in this gift, and using several works related to horizon lines as conceptual anchors for the exhibition, several subthemes developed as a way to highlight particular resonances that appear among the artworks. This curatorial process led to the development of three iterations, or "chapters," of the exhibition: *Internal Landscapes*, *Abstracting History*, and *Domestic Anxieties*.

Internal Landscapes focuses on the articulation of the horizon in relation to the body, both physically and psychologically. Many artworks, such as a series of photomontages by Gory (Rogelio López Martín), *Es solo agua en la lágrima de un extraño* (It's Only Water in a Stranger's Tear, 1986–2015), present the sea and other bodies of water as sites of memory, migration, and exile. Several large-scale paintings, including *Horizonte*, from the series *Nieblas* (Horizon, from the series Mists, 2013), gesso washes on linen by Elizabet Cerviño, create expansive visual spaces that engulf the viewer's body, forming contemplative environments or areas that elicit feelings of tension or suffering. Other works, such as a

wall installation by jorge & larry (Jorge Modesto Hernández Torres and Larry Javier González Ortiz) draw from literature, politics, popular culture, and religious imagery to represent the human figure as an unknown space, filled with mystery and desire.

The second chapter, *Abstracting History*, examines abstract geometries, including linear horizon lines, that artists engage to address personal and historical narratives. Abstraction as both a formal device and a tool for critical and subversive thought inform this selection from the collection. Several historical paintings, including Sandú Darié's untitled painting and Waldo Balart's large triptych, *Trilogía neoplástica* (Neoplastic Trilogy, 1979), explore geometric abstraction through compositions involving the play of simple forms and primary colors. Other works encompass manipulations of representational images and historical texts in order to confront political maneuverings and current systems of control. A series of photographs by Reynier Leyva Novo depict historical images of Fidel Castro, from which the artist has digitally erased the Communist leader; his work *9 Leyes* (9 Laws, 2014), a wall installation of black rectangles, represents the exact amount of ink used to create nine documents outlining significant laws in Cuba's recent history. Additional pieces, such as works on paper by Kenia Arguiñao, depict abstracted forms that reference dreams, spiritual investigations, or psychological states.

The final chapter, *Domestic Anxieties*, examines questions regarding everyday life and its attendant insecurities, stresses, and anxieties. The selection includes explorations of architectural spaces as emotional sites. Several artworks, such as the painting on fabric *El espacio no existe* (Space Doesn't Exist, 1991) by Carlos Rodriguez Cárdenas, present images that map domestic interiors or intimate locations, while others reference details taken from the street or public buildings, including Carlos Garaicoa's framed portfolio of photographic prints. The art world, referenced as a political arena filled with pressures and uncertainties, is the subject of several projects, including Lázaro Saavedra's wall drawing and videos. Other projects, such as Glexis Novoa's painting *Revolico* (2014) of words lifted from the artist's current conversations in Havana, and Ernesto Leal's drawing *From Double Language to Triple Language* (2016), use language and graphics to create spaces of aspiration, analysis, and doubt.

In organizing *On the Horizon* it was important to place these new acquisitions in dialogue with PAMM's existing collection. This structuring decision, as well as the thematic groupings, was made out of a desire to demonstrate how this contemporary Cuban art collection will be engaged institutionally moving forward, specifically how at times it will be presented within concentrated, thematic shows and at other times placed within the permanent collection displays. The written scholarship initiated through this project, in the form of commissioned essays for this publication on each thematic chapter, as well as short texts on each of the artworks presented, is another testament to how works from this collection will continue to be activated.

An additional curatorial interest was to emphasize the multiplicity of readings possible with each work on view, to demonstrate how a work like *Island (see-escape)* might be read in one exhibition context as an internal landscape, in another as an abstraction, or in a third as a comment on contemporary sociopolitical anxieties. With this in mind, several works, including Capote's painting, as well as Teresita Fernández's expansive mosaic of a burning landscape, *Fire (America) 5* (2017), Tomás Esson's vibrant erotic garden *ORÁCULO* (2017), and Cerviño's minimally painted *Horizonte* (Horizon, 2013) were specifically repeated across the three thematic hangings, inviting alternative interpretations as new works were juxtaposed with them over the course of the year the project was on view.

The experience of viewing the horizon is both external to oneself, empirically understood and described, and internal, emotive. Strangely, even when shared, it seems to be an individual experience. Similarly, viewing and presenting contemporary Cuban art within the diasporic context of Miami can produce both a rational and an emotional response. With many of PAMM's visitors' personal histories directly or indirectly connected to Cuba, diverse interests and feelings are provoked by the presentation of these artworks. *On the Horizon: Contemporary Cuban Art from the Jorge M. Pérez Collection* seeks to acknowledge both the complexity and the poetic possibilities of these encounters.

Líneas del horizonte

Tobias Ostrander

En *Island (see-escape)* (Isla [ver-escapar], 2010), Yoan Capote presenta una extensa vista panorámica de mar abierto. La línea del horizonte se sitúa cerca del borde superior de la composición, dejando libre gran parte de la superficie para articular un vasto espacio de olas. La gran escala de la obra —más de 26 pies de ancho— crea el drama particular: el espectador se siente envuelto en ella, sumergido en la imagen. Este proceso produce una nítida sensación de sobrecogimiento y reverencia que no sólo recuerda la experiencia de estar ante el mar real, sino que a la vez, de algún modo, suplanta esa experiencia, todo como resultado del laborioso método de producción del artista. El emotivo dinamismo que genera la pieza remite a imágenes similares celebradas en la pintura alemana del Romanticismo a principios del siglo XIX, sobre todo las inmensas vistas de Caspar David Friedrich. La noción romántica de lo sublime —una experiencia interior de veneración y terror que conmociona el espíritu cuando nos enfrentamos al mundo natural— cobra aquí suma pertinencia.

Al mismo tiempo, esta obra de Capote sobrepasa la estricta representación con su uso mínimo de los colores, reducidos a resplandores rosa, crema y azul en el área superior, enfatizando el carácter abstracto de las olas pintadas en blanco y negro. Hay también un factor de sorpresa a medida que el espectador se acerca a la superficie y descubre que las áreas negras están hechas de miles de anzuelos de metal. Estos elementos resaltan el carácter general de la obra como objeto, revelando que se trata de un lienzo pintado y adherido a una plancha de madera donde se han insertado los anzuelos.

Los anzuelos y el título de la obra ("see–escape" pronunciado en inglés se acerca a "seascape", paisaje marino, pero literalmente significa "ver-escapar") apuntan a elementos de peligro y adversidad que podríamos encontrar en mares por lo demás calmos, evocando historias de marineros perdidos, escenas de *Moby Dick* o incluso la violencia de migraciones forzadas como las que sufrieron tantas víctimas del comercio trasatlántico de esclavos. Capote describe el agua en esta pintura como una referencia a esa frontera que actualmente separa a Cuba de Miami y que los balseros han venido cruzando durante décadas. En ese contexto, la obra viene a representar el intrincado paisaje sociopolítico de las relaciones entre Cuba y Estados Unidos, y las ansiedades e incertidumbres que la situación produce en ambas poblaciones.

El complejo acercamiento del artista al mar y su horizonte en *Island (see-escape)* dialoga con enfoques similares en muchas de las obras que integran la colección de arte cubano contemporáneo que Jorge Pérez levantó durante la pasada década y que donó al Pérez Art Museum Miami en diciembre de 2016. De hecho, la pintura de Capote se añadió a la colección poco después de efectuada la donación gracias a fondos en metálico que forman parte de ésta, destinados a complementar el arte cubano que ya posee el museo. El número de obras que aluden al horizonte en esta creciente colección fue uno de los motivos que nos inspiraron a organizar su primera exposición en torno a dicho tema.

On the Horizon: Contemporary Cuban Art from the Jorge M. Pérez Collection (En el horizonte: Arte cubano contemporáneo de la Colección Jorge M. Pérez) reúne estas obras en un marco estético-poético que proporciona un contexto conceptual para su interpretación a la vez que hace resonar el lenguaje y los intereses particulares de cada pieza. La riqueza metafórica del horizonte ha permitido incorporar en el proyecto las diversas perspectivas políticas, formales y narrativas que emanan de las obras propiamente, sin forzar lecturas cohesivas ni argumentos excesivos respecto a su posición cultural, evitando concretamente insertarlas en trayectorias homogeneizantes dentro de la historia del arte.

Como sucede en cierto modo en la pintura de Capote, la activación del horizonte como elemento estructural en esta exposición remite a la especificidad de la geografía física y cultural de Cuba. Implica también el acto de mirar y de construir un punto de vista —por ejemplo, el de quien mira hacia afuera desde Cuba hacia Estados Unidos y más allá, y el de quien mira en dirección opuesta, desde afuera hacia la isla—. Esta colección incluye, con intención específica y crítica, artistas que trabajan desde la isla y desde la diáspora, y otros que se mueven con fluidez entre ambas posiciones; y dentro de esos contextos están representadas distintas generaciones. Esta diversidad, apertura y deliberada ambigüedad en términos de cómo se define un artista *cubano* es una perspectiva única y comprometida que queda plasmada en esta colección.

El horizonte evoca simultáneamente múltiples temporalidades. El sentimiento de nostalgia, deseo o aspiración que su vista estimula está enraizado en una lectura metafórica que interpreta el espacio detrás del cuerpo humano como el pasado, la posición central del cuerpo como el presente y el vasto espacio por delante como el futuro —un futuro que puede ser visible y al mismo tiempo eternamente inalcanzable—. Este tipo de simultaneidad temporal también permea las lecturas de la producción artística contemporánea de Cuba, un contexto cultural donde abundan la nostalgia del pasado, las negociaciones de un presente retador y las incertidumbres ante la promesa de un futuro mejor, aunque distante. La frase "en el horizonte" habla de esta visión del futuro y el hecho de que las discusiones sobre arte cubano siempre implican el fantasma del cambio inmanente y la transformación cultural. Por supuesto, esta perspectiva ha sido perpetuada a partir de la revolución cubana con la enunciación de la llegada de un socialismo utópico, pero también está implicada en el discurso político actual, dados los continuos vaivenes de las relaciones cubano-estadounidenses y la anticipación de un futuro "postembargo". Al explorar lo contemporáneo dentro del complejo presente cultural cubano, siempre estamos negociando con estos elusivos futuros.

Una estructura novedosa surgió en el proceso de organizar la presentación de esta extensa colección y con el interés de resaltar su incorporación a la colección permanente del PAMM. Al analizar las más de 170 obras que integran la donación, y tomando como anclas conceptuales ciertas piezas vinculadas con el horizonte, desarrollamos varios subtemas como vehículos para destacar las resonancias que surgen entre las obras. Este proceso curatorial condujo a una disposición en tres iteraciones, o "capítulos": *Internal Landscapes* (Paisajes interiores); *Abstracting History* (Abstraer la historia) y *Domestic Anxieties* (Ansiedades domésticas).

Internal Landscapes se centra en la articulación del horizonte en su relación con el cuerpo, de manera tanto física como psicológica. Muchas de las obras, entre ellas la serie de fotomontajes de Gory (Rogelio López Martín), *Es solo agua en la lágrima de un extraño* (1986–2015), presentan el mar y otros cuerpos de agua como lugares de la memoria, la migración y el exilio. Varias pinturas de gran formato, como *Horizonte* (2013), una aguada de yeso sobre lienzo de Elizabet Cerviño, crean vastos espacios visuales que envuelven el cuerpo del espectador, formando ambientes o áreas de contemplación que suscitan sensaciones de tensión o sufrimiento. Otras

piezas, como la instalación de pared de jorge & larry (Jorge Modesto Hernández Torres y Larry Javier González Ortiz) se inspiran en la literatura, la política, la cultura popular y la imaginería religiosa para representar la figura humana como un espacio ignoto, lleno de misterio y deseo.

El segundo capítulo, *Abstracting History*, examina las geometrías abstractas, entre ellas las líneas del horizonte, que los artistas trabajan para abordar narrativas personales e históricas. La abstracción, en cuanto recurso formal y en cuanto herramienta de pensamiento crítico y subversivo, sustenta este conjunto. Varias pinturas históricas, entre ellas una sin título de Sandú Darié y un tríptico de gran formato de Waldo Balart, titulado *Trilogía neoplástica* (1979), exploran la abstracción geométrica en composiciones que juegan con formas sencillas y colores primarios. Otras obras manipulan imágenes figurativas y textos históricos para confrontar las maniobras políticas y los sistemas de control actuales. En una serie de fotografías, Reynier Leyva Novo presenta imágenes históricas de Fidel Castro donde ha borrado digitalmente al líder comunista; por otra parte, su obra *9 leyes* (2014), una instalación de pared compuesta por rectángulos negros, representa la cantidad exacta de tinta utilizada para redactar nueve leyes que han impactado la historia reciente de Cuba. Otras abstracciones, como las obras en papel de Kenia Arguiñao, aluden a sueños, exploraciones espirituales o estados psicológicos.

El capítulo final, *Domestic Anxieties*, examina cuestiones de la vida cotidiana y sus consiguientes inseguridades, tensiones e incertidumbres. Una de las vertientes en esta selección es la exploración de espacios arquitectónicos como recintos emocionales. Obras como la pintura sobre tela *El espacio no existe* (1991), de Carlos Rodríguez Cárdenas, delinean interiores domésticos o lugares íntimos, mientras otras trabajan detalles tomados de la calle o de edificios públicos, como el porfolio de impresiones fotográficas enmarcadas de Carlos Garaicoa. El mundo del arte como arena política plagada de presiones e interrogantes es el tema de varios proyectos, incluidos los videos y el dibujo en pared de Lázaro Saavedra. Otros trabajos combinan lenguaje y gráfica para crear espacios de aspiración, análisis y duda. Entre ellos está *Revolico* (2014), donde Glexis Novoa pinta palabras que reflejan lo que escucha en La Habana actual, y el dibujo de Ernesto Leal *From Double Language*

to Triple Language (De doble lenguaje a triple lenguaje, 2016).

En la configuración de *On the Horizon*, ha sido importante colocar las nuevas adquisiciones en diálogo con la colección existente del PAMM. Esta decisión estructural, así como las agrupaciones temáticas, responden al deseo de demostrar la pertinencia institucional de esta colección de arte contemporáneo cubano de cara al futuro, específicamente las variantes en que podrá presentarse, ya sea en muestras temáticas concentradas o insertada dentro de los montajes de la colección permanente. Los textos de estudio iniciados con este proyecto, tanto los ensayos sobre cada capítulo temático comisionados para la presente publicación como los textos cortos sobre cada obra presentada, también apuntan a las futuras activaciones de las obras de esta colección.

Otro interés curatorial fue enfatizar la multiplicidad de posibles lecturas de cada obra expuesta, demostrar que una pieza como *Island (see-escape)* podría interpretarse en un contexto expositivo como un paisaje interior y en otros contextos como una abstracción o incluso como comentario sobre las ansiedades sociopolíticas contemporáneas. Fue con esta idea que decidimos repetir varias obras dentro de los tres montajes temáticos, entre ellas la pintura de Capote, el vasto mosaico de un paisaje en llamas titulado *Fire (America) 5* (Fuego [América] 5, 2017) de Teresita Fernández, el vibrante jardín erótico *ORÁCULO* (2017) de Tomás Esson y la pintura minimalista *Horizonte* (2013) de Cerviño, esperando provocar interpretaciones alternativas a medida que estas piezas se yuxtapusieran con otras nuevas en el transcurso del año que duraría el proyecto.

La experiencia de observar el horizonte es a la vez exterior a nuestro ser —comprendida y descrita empíricamente— e interior, emotiva. Curiosamente, incluso cuando es compartida, parece ser un experiencia individual. De manera similar, presentar y observar arte cubano contemporáneo en el contexto de la diáspora en Miami puede generar reacciones racionales y emocionales. Dado que tantos visitantes del PAMM tienen historias personales vinculadas directa o indirectamente con Cuba, estas obras provocan una diversidad de intereses y sentimientos. *On the Horizon: Contemporary Cuban Art from the Jorge M. Pérez Collection* desea reconocer la complejidad y las posibilidades poéticas de esos encuentros.

Teresita Fernández

b. 1968, Miami; lives in New York

Fire (America) 5, 2017
Glazed ceramic

Fire (America) 5 is a nocturnal view of a distant landscape where fire is the protagonist. It spreads across the horizon line in a simple composition. Bright-yellow and reddish-orange areas transition into deep black through a unique transparency that connotes smoke. Working with natural elements that add meaning to the total concept of the work is a recurrent practice for Fernández. In this case, earth and fire are not only depicted, but are also elemental to the mural's medium—glazed ceramic. The fragmentation of the work into tiny, irregular pieces also adds to the image of fiery destruction.

The word "America" in the title is the only reference to place. Besides being the name of the continent, this term is commonly used to refer to the United States of America. The associations of this country to a distant burning city or forest gives political connotations to the work. Fire cleanses and renews, but it also aggressively deteriorates and exhausts things; the wild flames of this American landscape—the American Dream?—are both dazzling and blinding; they carry passion and are a destructive force. It is not fortuitous that this piece appears at a moment when American society is so polarized that irreconcilable standpoints have led to dramatic episodes of violence, racism, and intolerance throughout the nation. In this sense, *Fire (America) 5* appears as a reality check and a sad omen of the future.

Making reference to the technique of slash and burn in the agricultural cycle of the indigenous people in the Americas, the artist declares: "This new body of work seeks to redefine 'landscape' as being far more than a fixed, framed vista in front of your eyes, by also considering what has happened on and to the land itself."

Fuego (América) 5, 2017
Cerámica esmaltada

Fire (America) 5 es la vista nocturna de un paisaje protagonizado por el fuego. En una composición simple, el fuego se esparce siguiendo la línea del horizonte. Las áreas de intensos amarillos y anaranjados rojizos van disolviéndose en transparencias que evocan el humo hasta llegar a un negro profundo. Fernández suele trabajar con elementos naturales que añaden significados al concepto total de sus piezas. En este caso, la tierra y el fuego no sólo están representados, sino que son esenciales a la técnica misma del mural: la cerámica esmaltada. La fragmentación de la obra en minúsculas piezas irregulares contribuye a la impresión general de destrucción a causa del fuego.

La palabra *América* en el título es la única referencia de lugar. Además de ser el nombre del continente, este término se usa comúnmente para aludir a Estados Unidos de América. La asociación de este país con una ciudad distante que arde en llamas otorga connotaciones políticas a la pieza. El fuego limpia y renueva, pero también en su furor consume y deteriora las cosas. Las llamas salvajes de este paisaje americano (¿acaso del sueño americano?) son a la vez impresionantes y cegadoras; llevan en sí la pasión y son una fuerza destructora. No es casualidad que esta obra nazca en momentos en que la sociedad norteamericana está polarizada en posturas irreconciliables que han provocado dramáticos episodios de violencia, racismo e intolerancia en toda la nación. En este sentido, *Fire (America) 5* se presenta como un golpe de realidad y un triste augurio del futuro.

Aludiendo a la práctica agrícola de los pueblos indígenas de las Américas conocida como "tala y quema", la artista dice: "Este nuevo cuerpo de trabajos busca redefinir el 'paisaje' como algo más que una vista fija, enmarcada ante nuestros ojos, al considerar también lo que ha ocurrido en y con la tierra misma".

Yoan Capote

b. 1977, Pinar del Río, Cuba; lives in Havana

Island (see-escape), 2010
Oil, nails, and fishhooks on jute, mounted on plywood

Island (see-escape) shows a crisp, open sea. Thousands of hooks are nailed to jute and plywood panels with their sharp ends projecting toward the viewer. Mounted in varying concentrations, the hooks recreate the light and shadow of ocean waves. A dark horizon line provides the only means of orientation. Thick brushstrokes recreate the sky. Pinkish tones among the silver and pastel hues of a gray day reveal the violent process of adhering the hooks to the panels—blood from Capote and his helpers' accidents while working on the piece.

The image of a sea of hooks and blood relates to the condition of the islander. It recalls the familiar pinching of the fishermen and the layer of rusty hooks left behind at the bottom of the sea daily. It also conveys the distressing sensation of being engulfed by the ocean. Infinite stories of migration and death trying to escape an island come to mind. "The Iron Curtain, a concept from the Cold War…was my inspiration for this series,"[1] says Capote. This reference to the physical and ideological barrier between Eastern and Western Europe in the Communist era that expands to Cuba, adds a subtle ideological-political twist to the work.

Island (see-escape) belongs to a series of seascapes that Capote started in 2006. His idea was displaying similar paintings of different sizes all around a room, aligned by their horizon line. Upon entering the room "the viewer could experience the illusion of being surrounded by water"[2] and become his or her own island.

1 Charmaine Picard, ed., *Yoan Capote*, exh. cat. (Milan: Skira Editore, 2016), 186.

2 Ibid.

Isla (ver-escapar), 2010
Óleo, clavos y anzuelos sobre yute montado en madera contrachapada

Island (see-escape) nos muestra un mar picado. Miles de anzuelos clavados en yute sobre paneles de plywood proyectan sus afiladas puntas hacia el espectador. Según su mayor o menor concentración, recrean las luces y sombras de las olas. Un horizonte oscuro es el único punto de orientación. El cielo está recreado en pinceladas espesas. Entre los tonos pasteles y plateados de un día gris se mezclan matices rosados que revelan el violento proceso de adherir los anzuelos a los paneles. El rosado es sangre de los accidentes que tuvieron Capote y sus ayudantes mientras trabajaban en la pieza.

La imagen de un mar de anzuelos y sangre remite a la condición del isleño. Nos recuerda las manos cortadas de los pescadores y la capa de anzuelos oxidados que a diario queda atrás en el fondo del mar. También nos transmite la sensación abrumadora de estar en medio del inmenso océano. Vienen a la mente infinitas historias de migración y muerte en el intento de escapar de una isla. "La Cortina de Hierro, un concepto de la Guerra Fría […], fue mi inspiración para esta serie",[1] dice Capote. Esta referencia a la barrera física e ideológica entre el este y el oeste de Europa en la época comunista se extiende también a Cuba, y añade un sutil giro político-ideológico a la pieza.

Island (see-escape) pertenece a una serie de paisajes de mar que Capote comenzó en 2006. Planeaba llenar toda una sala de pinturas similares en tamaños diversos, alineadas por sus horizontes. Al penetrar el espacio "el espectador sentiría la impresión de estar rodeado de agua"[2] y se convertiría él mismo en una isla.

1 Charmaine Picard, ed., *Yoan Capote*, cat. expo. (Milán: Skira Editore, 2016), 186.

2 Ibid.

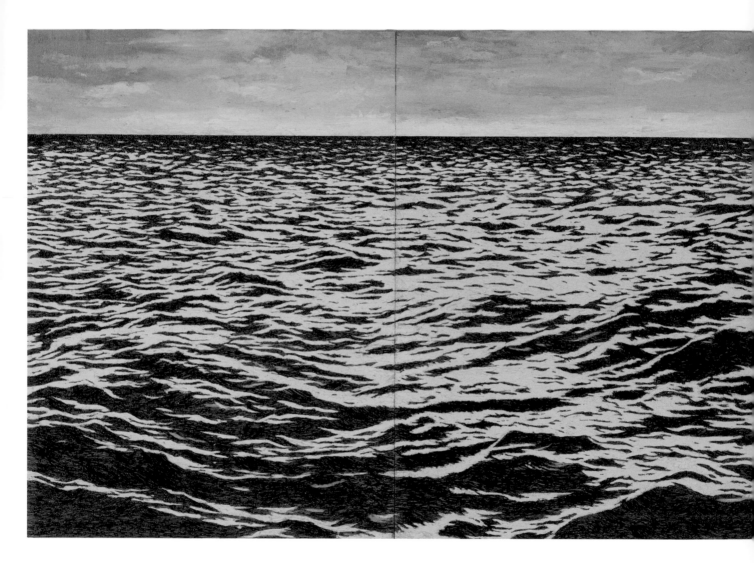

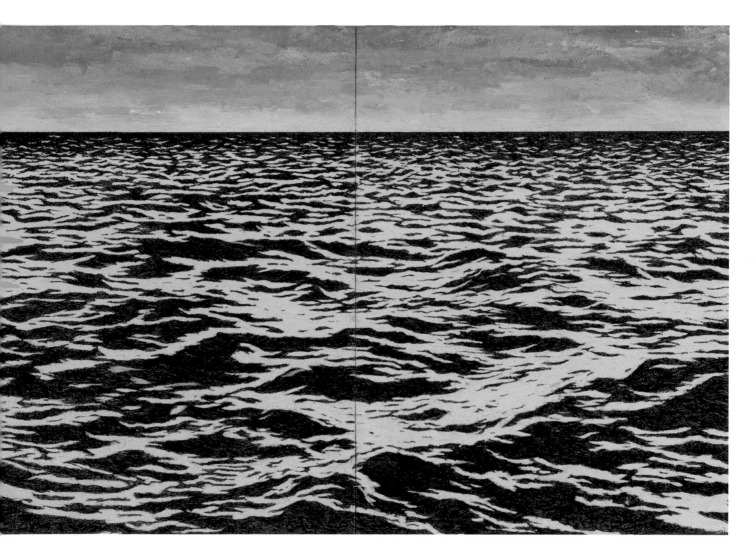

Enrique Martínez Celaya

b. 1964, Nueva Paz, Cuba; lives in Los Angeles

Summer/Verano, 2007
Oil and wax on canvas

Summer/Verano is one in a series of four paintings on each of the seasons that formed part of the exhibition *Nomad* at the Miami Art Museum—today Pérez Art Museum Miami—in 2007. A constant in them is the central figure—a pale girl in a blood-red dress who carries a limp, possibly dead, leopard on her shoulders. Across the different seasons the landscape changes around her while she stands alert with expressionless eyes as if impersonating the leopard itself. The animal around her shoulders resembles a survival trophy, a legacy, or a burden.

This is one of the first series in which Celaya introduced color to his palette after producing dark tar paintings for years. In *Summer/Verano*, the vivid greens and grays in the landscape contrast with the red of the dress. The atmosphere seems damp. Dark clouds cover the sky as if about to release rain, while the brush has left droplets of thinned oil and wax across the surface. Thick brushstrokes cover all areas of the painting, which produce an expressionistic effect. Darker backgrounds are superimposed with lighter, transparent layers revealing a multifaceted process. The heaviness of the atmosphere and of the animal on the girl's shoulders contrasts with the delicate, volatile nature of the dandelions that appear huge in scale. Celaya plays with perspective—green paint drops reach across the grass on one bank of a seemingly deep river to the other.

An avid reader and writer, Celaya's visual work carries the imprint of philosophers and writers who have influenced him. In this series, a thematic connection with the northern landscapes described by authors like Swedish Nobel Prize in Literature winner Harry Martinson has been noted.[1]

1 Peter Boswell, ed. *Enrique Martínez Celaya: Nomad*, exh. cat. (Miami: Miami Art Museum, 2007).

Summer/Verano, 2007
Óleo y cera sobre lienzo

Summer/Verano es una de cuatro pinturas que representan las estaciones. Esta serie formó parte de la exposición *Nomad* (Nómada) en el Miami Art Museum —hoy Pérez Art Museum Miami— en 2007. Una constante en ellas es la figura central: una niña pálida con un vestido rojo sangre que carga al hombro un leopardo inerte, quizás muerto. El paisaje a su alrededor cambia según la estación del año mientras ella permanece siempre alerta, con ojos inexpresivos, como si imitara al leopardo. El animal que carga podría verse como un trofeo de sobrevivencia, o quizás un legado, una responsabilidad que la agobia.

Ésta es una de las primeras series en que Celaya introdujo colores en su paleta, luego de años de producir pinturas oscuras con brea. En *Summer/Verano*, los vívidos verdes y grises del paisaje contrastan con el rojo del vestido. La atmósfera parece húmeda. El cielo está cubierto de nubes oscuras, como si fuera a llover, y el pincel ha dejado gotas de óleo y cera en la superficie. Toda la pintura está cubierta de pinceladas gruesas que producen un efecto expresionista. Sobre los fondos oscuros se sobreponen capas transparentes más claras, evidenciando un proceso multifacético. La pesadez de la atmósfera y del animal que carga la niña contrasta con el aspecto volátil, delicado, de las flores "diente de león", que aparecen a escala gigantesca. Celaya juega con la perspectiva: las gotas de pintura verde que surgen de la hierba en una orilla se conectan con la otra cruzando lo que parece un río profundo.

Como ávido lector y escritor que es, Celaya imprime en su obra visual la huella de los filósofos y escritores que lo han influenciado. En esta serie se ha observado una conexión temática con los paisajes nórdicos descritos por autores como el sueco Harry Martinson, premio nobel de literatura.[1]

1 Peter Boswell, ed. *Enrique Martínez Celaya: Nomad*, cat. expo. (Miami: Miami Art Museum, 2007).

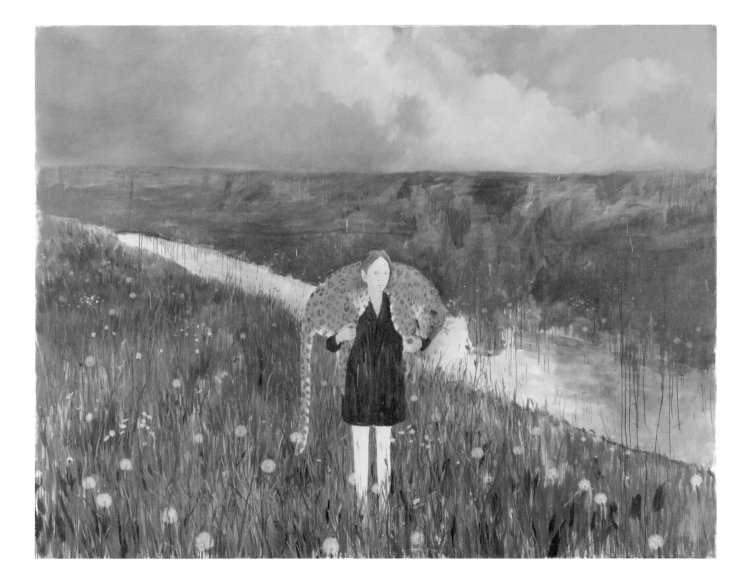

Enrique Martínez Celaya

Quiet Night (Marks), 1999
Fiberglass, resin, dirt, and birch logs

In *Quiet Night (Marks),* nature and the energies of life seem to be at rest. An oversized fiberglass head lies on one side. A pile of birch branches beside it may be its aid or pillow. They share similar hues and patterns: the marks of the birch's bark are replicated with dirt all around the head. They resemble aging spots or a natural camouflage. The neck is cut in a cartoonish fashion, as if detached from the body with the same ax used to cut the branches from the tree.

The use of body parts is recurrent in Celaya's work. These should be seen not only as a reference to mutilation, but also as metonymic resources, depending on the context. The artist has presented bodiless heads in different materials and sizes before. They might depict a child, often interpreted as an image of himself at a younger age, or an old man—for instance, his father, in *Ocean Sequence (My Father's Aging)* (1999). Despite the scale, there is always an element of vulnerability in a person portrayed while resting. Beyond the references to the restorative nap or to the act of dying, this head is a monument to memory and reflection; it is perhaps the key to finding the "order of things," which has obsessed Celaya for years. In this light, it might be seen as a creative depiction of Francisco Goya's *The Sleep of Reason.*

Noche tranquila (marcas), 1999
Fibra de vidrio, resina, tierra y troncos de abedul

En *Quiet Night (Marks)*, la naturaleza y las energías vitales parecen estar en reposo. En el suelo, de costado, yace una cabeza de dimensiones excesivas hecha en fibra de vidrio. A su lado, una pila de ramas de abedul podrían ser su almohada o apoyo. Ambos comparten tonos y patrones similares: las marcas de la corteza del abedul son imitadas con tierra por toda la cabeza. Parecen manchas de vejez o una especie de camuflaje natural. El corte del cuello es tosco, como si hubiesen usado la misma hacha para separar la cabeza de su cuerpo y cortar las ramas del árbol.

El uso de partes del cuerpo es recurrente en el trabajo de Celaya. Si bien es obvia la alusión a mutilaciones, también en muchos casos se trata de un recurso metonímico. Ya antes el artista ha presentado cabezas sin cuerpo en diferentes materiales y tamaños. Pueden ser de un niño (a menudo interpretadas como una imagen del artista a temprana edad) o de un hombre mayor (por ejemplo, su padre en *Ocean Sequence (My Father's Aging)* (1999). Sin importar la escala, las personas representadas en reposo siempre tienen un aire de vulnerabilidad. Más allá de las referencias al sueño reparador o al momento de morir, esta cabeza es un monumento a la memoria y la reflexión; es quizás la clave para encontrar ese "orden de las cosas" que ha obsesionado a Celaya durante años. En este contexto, la pieza podría leerse como una interpretación creativa de *El sueño de la razón* de Goya.

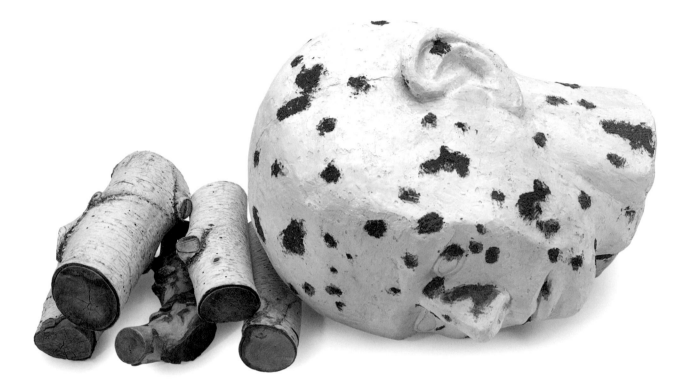

Chapter 1
Internal Landscapes
June 8–September 1, 2017

Capítulo 1
Paisajes interiores
8 de junio–1 de septiembre de 2017

This selection of works focuses on the horizon in relation to the body, as this perspective evokes both a vast, physical space and an internal, psychological one. Many works on view present the sea and other bodies of water as sites of memory, migration, and exile. Several large-scale paintings create expansive visual spaces that seem to engulf the viewer's body, creating contemplative environments or areas that elicit feelings of tension or suffering. Other works draw from literature, popular culture, and religious imagery to represent the human figure as a symbol of mystery, desire, and the unknown.

Esta selección se centra en el horizonte y su relación con el cuerpo, considerando que esta perspectiva evoca un vasto espacio físico así como un espacio interior, psicológico. Muchas de las obras expuestas tratan el mar y otros cuerpos de agua como lugares de la memoria, la migración y el exilio. Varias pinturas de gran formato crean espacios visuales de gran amplitud que parecen envolver el cuerpo del espectador, creando ambientes contemplativos o áreas que provocan sentimientos de tensión o sufrimiento. Otras obras se inspiran en la literatura, la cultura popular y la imaginería religiosa para representar la figura humana como símbolo de misterio, deseo y lo desconocido.

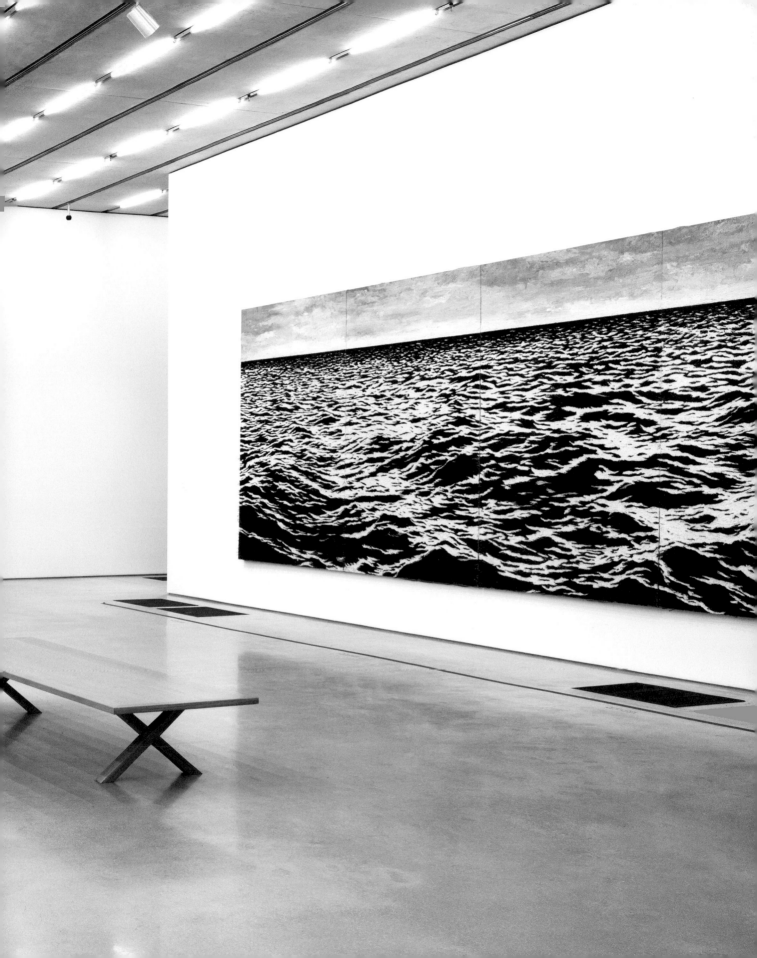

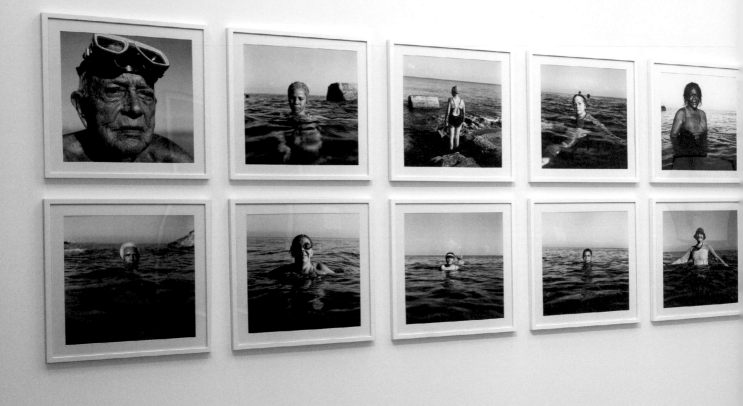

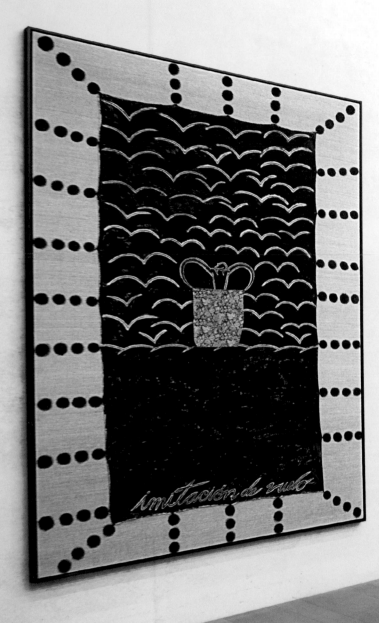

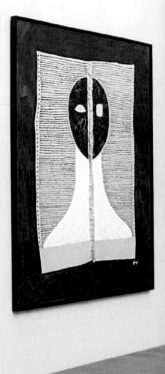

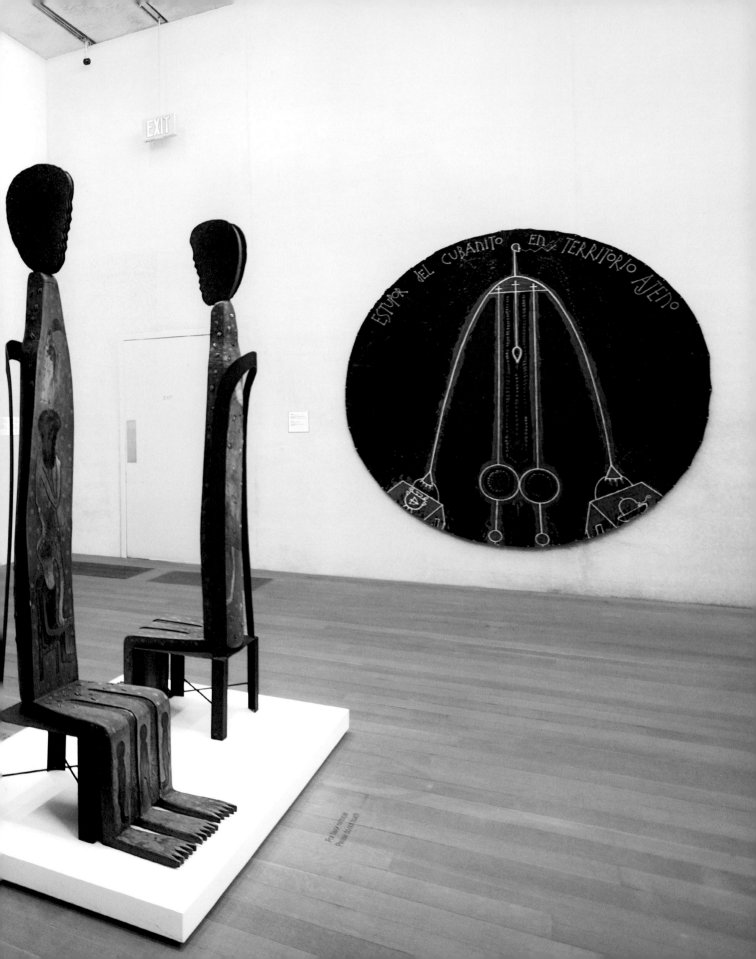

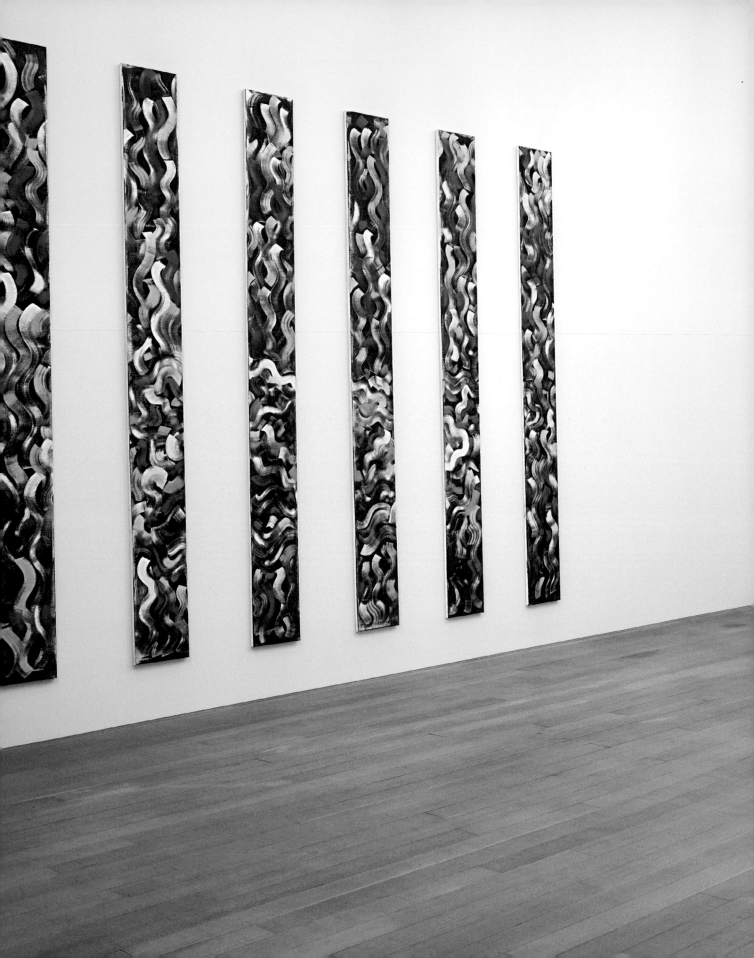

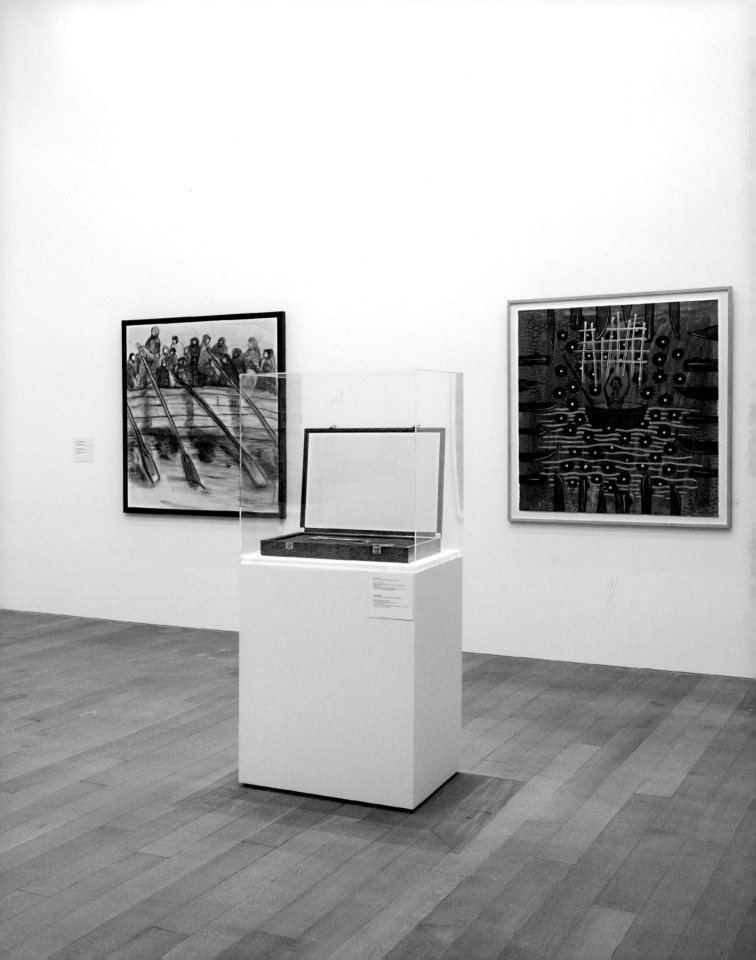

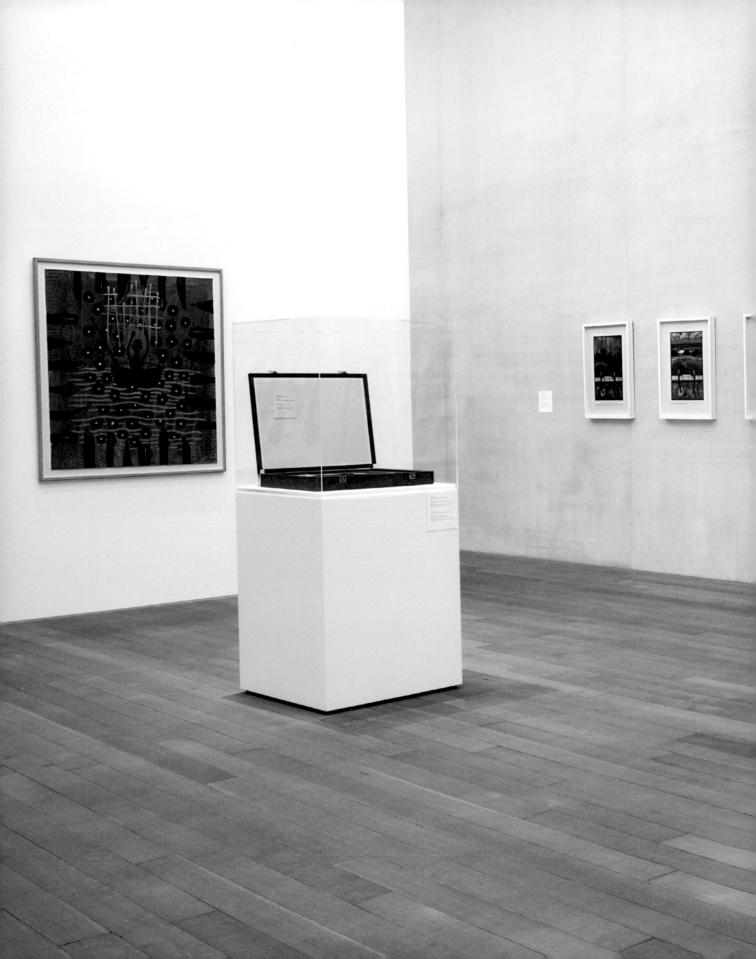

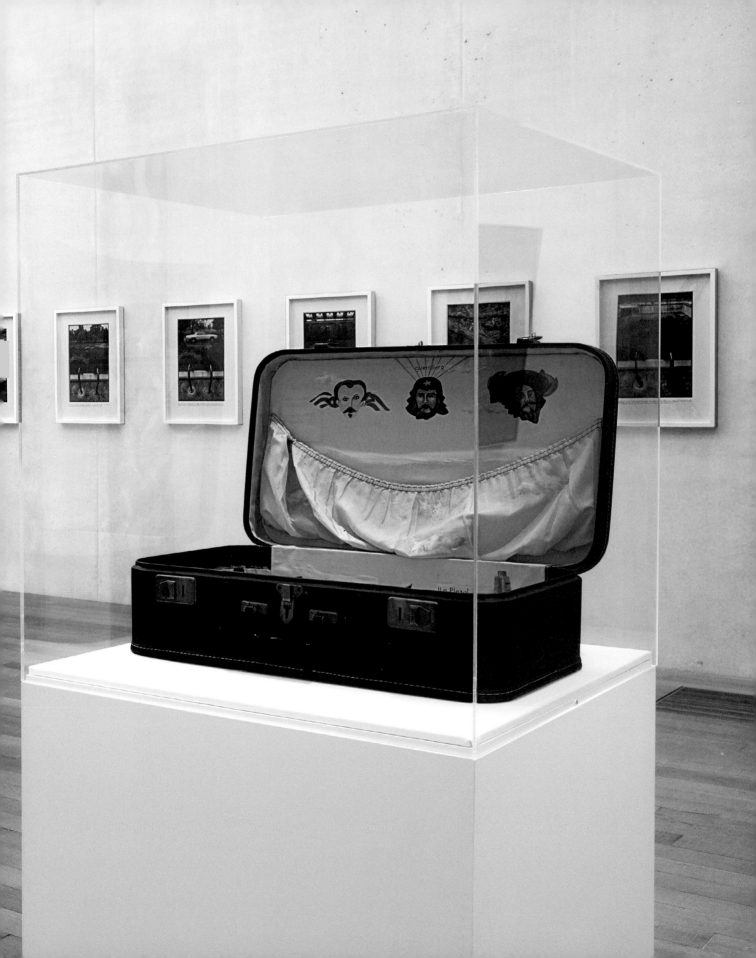

Internal Landscapes
Cuban Art in the Liminal Space

Anelys Álvarez

The horizon of the present is being continually formed, in that we have continually to test our prejudices. . . . Hence the horizon of the present cannot be formed without the past. There is no more an isolated horizon of the present than there are historical horizons.
—Hans-Georg Gadamer[1]

It's only water in a stranger's tear.
—Peter Gabriel, "Not One of Us," 1980

In her text "The Body as a Narrative Horizon," professor of philosophy Gail Weiss explores the correlation between traditional and Postmodernist conceptions of the body. If from a traditional point of view the body is understood as biological material isolated from any cultural influences, Postmodernism defends the idea of the body as text. Unsatisfied with this dualistic model, Weiss questions what would be the "ontological standing" of the body, the space where natural and cultural elements interact with one another to form a sense of integrity.[2] In the context of this discussion the author states the focus of her paper: "how to come to terms with [the] embodied dimension of texts" from a perspective that, instead of reducing texts to their materiality or vice versa, understands "that the body serves as a narrative horizon for all text and . . . for all the stories that we tell about ourselves."[3]

The concept of a "narrative horizon" takes her to review the phenomenological tradition as well as the research of 19th-century Gestalt psychologists for whom the term "horizon" had a special relevance. Weiss compares the contributions of these two schools of thought: while the Gestalt psychologists emphasize the necessary relation—and dependency—between figure and background in the act of perception, phenomenological thinking goes beyond this claim, stating that the horizon is not a fixed, univocal notion but a multiplicity informed by our past, present, and future experiences, our perceptions, and our personal and shared memories. These ideas are the core contributions of Edmund Husserl, who understood the figure/background relationship as a fundamental principle for all human experience. By suggesting that every object has both internal and external horizons, Husserl simultaneously situated the "horizon" in connection with the physical and the internal/personal/psychological space.[4]

On the Horizon: Contemporary Cuban Art from the Jorge M. Pérez Collection shares this notion of the horizon as something that implies the physical and psychological realms, the external views and the internal space of memory and individual sensitivities. For this show, the image of the horizon works as an organizational metaphor unifying its three chapters around a recurring motif that opens the door to a wide spectrum of symbolic meanings associated with the horizon line in contemporary Cuban art. In consonance with this curatorial framework, the 31 works included in *Internal Landscapes*—the first part of the tripartite exhibition—are personal interpretations of a cultural context more than a mimetic approach to its physical features. This particular cartography of the island brings together at least four generations of Cuban artists ranging from Roberto Fabelo, Julio Larraz, and Manuel Mendive Hoyos—who have been active since the 1970s—to a younger group represented by Hernan Bas, Yoan Capote, Elizabet Cerviño, and Antonia Wright, among other artists who began their careers in the 1980s and 1990s.

This coexistence reveals myriad symbols that evoke the island, its history, and sociopolitical dilemmas combined with the frustration and the resilient temperament of the Cuban people—their longings and aspirations, whether living in the Caribbean country or abroad. While some symbols are already

part of a recurring iconography of Cuban art—the sea, the vista of Havana's Malecón,[5] the shape of the island, rafts, oars, and suitcases—other images, such as Capote's surgical scissors or the impenetrable jail of Abel Barroso, refresh and update the panorama of tropes by adding nuances to the historical issues of emigration and exile.

In the difficult circumstances of the *Período especial* (Special Period in Time of Peace)—the euphemistic name given by the Cuban government for the acute economic crisis initiated after the dissolution of the Soviet Union in 1989—the sea became a constant poetic figure for many Cuban artists, from Kcho (Alexis Leyva Machado) and Manuel Piña to Sandra Ramos. Contrasting with the luminous *marinas* (seascapes) painted by Cuban master Leopoldo Romañach in the first half of the 20th century, the abstract depictions of the variety of tonalities of the Caribbean Sea captured by Luis Martínez Pedro[6] or the metaphysical atmosphere of Larraz's landscapes, the view of the sea had been transformed into the most tangible border between day-to-day, basic needs and the longing to escape from that reality. The fact of being surrounded by water was realized by these artists as more of a tragedy than a geographical blessing, and thus the representation of the sea became linked to the subjects of emigration, exile, and a whole spectrum of physical and emotional events related to those experiences.

Inspired by T. S. Eliot's *The Waste Land* (1922), Piña created one of the most iconic images in the history of contemporary Cuban art: *Aguas baldías* (Water Wastelands, 1992–94), a series of 11 black-and-white photographs representing Havana's Malecón as the materialization of the island's border. As in a visual synecdoche, the city—its past and present—is left out of the composition; meanwhile, the subject looks beyond the seawall to the unknown, where he projects his dream of a possible journey to the other side of the horizon.

Between the end of the 1980s and the first years of the following decade, many artists shared a common anxiety about looking for ways to leave the island. The Special Period coincided with a crisis in the Cuban art world triggered by the resurgence of censorship and the implementation of harsh cultural policies that led to the scrutiny and closing of several projects

and art exhibitions.[7] Therefore, many of the protagonists of the so-called new Cuban art[8] decided to emigrate to Mexico, where some settled while others continued on to New York or Miami. In *Imitación de vuelo* (Flight Simulation, ca. 1990), José Bedia captured the frustration and anxieties of almost an entire generation of artists. Depicting the human attempt to imitate the birds' flight, with hands in the air and feet on the ground, the main figure in this painting summarizes two crucial dilemmas for artists in the 1980s: How can we leave the island? And how can we find a legitimate space outside Cuba for a movement whose origins are closely related to the nation's social, political, and historical context?[9]

On the island, the issue of migration and exile continued to be addressed by a younger generation of artists—most of them still students—who ascended the art scene after the relative mass exodus of their predecessors between 1989 and 1993. Barroso, Kcho, and Ramos are part of that generation, which consecrated the notion of travel as a recurring subject. Although this topic generated a multiplicity of artistic representations that have become very familiar in Cuban art, the production of the last two decades expands these motifs to comment on present realities. In Capote's work, the use of hooks or surgical scissors alludes to the current scenario of a young Cuban artist living on the island. The magnanimous view depicted in *Island (see-escape)* (2010) reenacts the anxiety of an islander before the overwhelming presence of the sea and the countless stories of tragedy and death associated with the crossing of the Straits of Florida. In a double metaphor, the hooks could also suggest the need and struggle to navigate the turbulent waters of the international art market (and the luck involved in catching a good prey).

Curators and art critics Iván de la Nuez and Antonio Eligio Fernández (Tonel)—the latter also an artist himself—have brilliantly explained the correlation between local history and global horizons for many active artists who, despite their permanent place of residence or their association with the international market, maintain contact with the art scene of Havana. According to Tonel, this applies particularly to the generations from 2000 to the present, who have learned from the careers of the most successful artists of the preceding decade that "their works may be seen by global audiences";

nevertheless, that "reception will always be informed by the umbilical cord that links them to the Cuban womb."[10]

In his essay "Tomorrow Was Another Day," De la Nuez describes the context of what he calls the "Creole millennial," a new generation whose experiences and consciousness have been shaped in the 21st century, and for whom the Berlin Wall—as well as the Missile Crisis, the wars of Angola and Ethiopia, and many other epic moments of the revolution—are ancient history.[11] De la Nuez refers to a generation whose ubiquity is changing the traditional binomial "inside-outside" as the only way to approach Cuban art, a group of artists that manages to operate, survive, and succeed between—or despite—the dilemmas of their homeland and the global culture. It is probably this special status what allowed Capote to put in perspective the conflicting opinions that arose after the 2014 announcement of the process of normalizing diplomatic relations between Cuba and the United States, an approach perceived as positive or negative depending on the parties and interests involved. In *Aperture* (2014–15), the two surgical scissors resembling the shapes of the Florida peninsula and the eastern side of Cuba remind us of the remarkable political differences between these territories, while their irregular and sharp edges recall the existence of a deep wound, the healing of which is painful.

Thinking about the present Cuba, both on personal and societal levels, has also been a concern for artists. This interest has often involved revisiting the past to look for patterns of behavior or responses to current conflicts. It is evident in the works of Pedro Álvarez, Douglas Pérez, Ramos, and José Ángel Toirac, and more recently, in the practice of Reynier Leyva Novo, among others. Sometimes this sort of archaeological process has been informed by literature and language, as in the works of Piña and Gory (Rogelio López Marín). In contrast with the triumphalist aspect of photography in the 1960s and 1970s, Gory was one of the first artists to use photocollage as an aesthetic and conceptual resource. Exhibited in the second Havana Biennial in 1986, *Es solo agua en la lágrima de un extraño* (It's Only Water in a Stranger's Tear, 1986–2015) enters the artist into the tradition of Surrealism in visual arts and literature. Using the leitmotif of the swimming pool as a symbol of the obstacles that must be overcome to reach one side to the other—ambitions, goals, life projects—Gory challenges our perceptions of dream and reality. Concurrently, the quotes extracted from the book *The Mirror in the Mirror* (1984) by German fiction writer Michael Ende serve as narrative keys to understanding a personal drama, a conflict that takes place in the space of the artist's mind: the impulse to escape the immediate circumstances, the impossibility of reaching the other side, and the unpleasant feeling of being simultaneously trapped in a dream and disappointed by a foreign reality in which you never feel welcome. The text fragment featured in the work states: "Like a swimmer trapped beneath a layer of ice, I keep searching for an air-hole . . . but I never find one."[12]

In the work of Diango Hernández, language is subordinate to his interest in creating a sensitivity that can only be captured and deciphered through the syntaxes of painting. Hernández pursues a sort of universal language based in the transformation of personal stories, memories, and tangible places into abstract sensations. His "painted translations," as he calls them, dwell in what philosopher Henri Lefebvre defined as the "representational space" or the space that is lived, experienced, and apprehended through its associated images and symbols.[13] Thus, the sea, the tropical colors, and the oblique lines recalling sea waves or coral shapes transfigure something specific—the speeches of Ernesto "Che" Guevara—into a timeless image. As an immigrant living in Europe, this process of taking the specific to a universal dimension could also relate to a personal process of conciliation between his origins and his current place in the world.

For Enrique Martínez Celaya, literature has been an auxiliary source in the representation of the migrant's journey, a lifelong journey that, in his case, is experienced as a burden or accompanied by a profound sense of misplacement. Far from recreating tropical elements, his landscapes have a foreign, almost exotic, European appearance. Rather than attempting a return journey through the representation of familiar symbols, his figures embody an internalized type of emigration or a state of mind expressed in the wandering and enigmatic attitude of someone living in a non-place.

The struggle of finding—and occasionally defending—a place in the world is shared by Cuban artists whether living on the island or abroad, and the experience is nuanced on each side of the horizon. In the context of the exhibition, Bedia, Larraz, and Wright represent different stages of this drama across the diaspora. While the "little Cuban" of Bedia's *Estupor del cubanito en territorio ajeno* (The Poor Bewildered Cuban on Arriving in a Strange Land, 2000) faces his fears of the unknown, the portrait of Larraz's family—*Halloween* (1973)—shows a second generation of Cuban Americans participating actively in the festivities and traditions of their new context. Concurrently, Wright's video *I Scream, Therefore I Exist* (2011) suggests visibility is more an intentional than spontaneous process; we can be unseen by others even when inhabiting a shared space. Trained in poetry and photography, Wright, a Miami native, explores the crossroads between audiovisuals, performance, and literature to comment on issues such as interpersonal communication and lack of concern and sensitivity for others. The water mass of the Miami-like pool[14] in her video is not the liberating, redeeming, or regenerative place enjoyed by the protagonists of Juan Carlos Alom's series *Nacidos para ser libres* (Born to Be Free, 2012), but a confusing trap in which the artist tests her ability to survive "under water," to live beyond the "superficial."

In the context of the island, the negotiation of space continues to have significance. More than a single trend, there is a plurality of approaches—some very personal—to thinking about the role of art and artists in a society in which increasing stratification, racism, and inequality are the norm. As Tonel points out, many artists have decided to explore the "mosaic of fragmented identities" that define Cuban society from a documentary, anthropological perspective.[15] Yet there are others whose link with reality is more oblique, artists who are devoted to the sophisticated intellectualism of an "exotic" literature, ranging from Eastern philosophies to Perestroika.[16] The palimpsestic "altarpiece" by the artist duo jorge & larry (Jorge Modesto Hernández Torres and Larry Javier González Ortiz) is informed by this sort of exoticism. The work, *Unique Pieces from the Collection: Relics of the Tatar Princess* (2015–16), uses the dialogues among Soviet writers such as Lydia Chukovskaya, Vladimir Mayakovsky, and Boris Pasternak to expose the human and social cost of totalitarian regimes. In

a Pop art version adapted to Cuban reality, the statements of these writers share the composition with a constellation of celebrities and idols, from political figures to porn stars. The artists envision the inclusive, yet fragmented visual culture of a country supposedly undergoing a process of opening and transformation.

The attention given to Eastern philosophies could represent a more elusive form of exoticism that takes refuge in the lyricism of its language and in the conceptualization of art as a process. Curator Elvia Rosa Castro recognizes the imprint of several Cuban professors and creators, such as Gabriel Calaforra, Gustavo Pita, and Eduardo Ponjuán, in the increasing interest in the Eastern canon among the youngest generation of artists.[17] Cerviño participates in this influence—in her case, some of the values of the non-Western canon, such as the use of natural materials and elements or the notion of emptiness and nonrepresentation, are also a response to a connection with the Cuban countryside of her hometown of Manzanillo in the Granma Province. Seeking to emphasize contemplation over mimesis, the artist turns landscape painting into a form of abstraction and performative practice. In contrast with Capote, who presents the sea as a threatening and dangerous barrier by appealing to the associated meanings of certain motifs, Cerviño's *Horizonte* (Horizon, 2013) embraces the viewer despite the absence of any figurative elements. Description is overthrown by introspection. Even when the rhetorical figures of poetry accompany some of her works, as is the case in *Beso en tierra muerta* (Kiss on Dead Ground, 2016), the resulting installation becomes an abstract image that invites contemplation rather than "reading."

Notwithstanding its particularity, Cerviño's oeuvre is not an isolated case within contemporary Cuban art. A systematic interest in performance, and especially in the participation of the body (to the point of exhaustion), connects her path with the early works of Tania Bruguera and with Cuban American artist Ana Mendieta, who was a very influential figure for Bruguera and for many artists of the 1980s and 1990s. Similarly, the use of natural elements suggests dialogues with the work of Teresita Fernández's. Still preserving the sublimity of the romantic landscape, both *Horizonte* and Fernández's *Fire (America) 5* (2017) reconfigure landscape painting as

something that is not necessarily bonded to the description of a place, a theme that can lead to metaphor and discussions on contemporary issues; a genre that, besides its connections with physicality and geography, can also relate to "psycho-geography" and individual perceptions.

The possibilities of landscape are also explored by Tomás Esson in *ORÁCULO* (2017), a large-scale painting that becomes an eschatological anthem to celebrate the beauty and force of the human body. In consonance with the artist's signature style, male and female sexual organs are exposed in all their vitality without reservations or puritanism, taking landscape painting from contemplation to sensuality, from a genre to capture the surroundings to a place to free repressions and praise both the physical and psychological dimensions of being. Nature and body turn into a unit as vegetable elements, genitalia, and physiological processes share similarities in a painting that pays tribute to the history of art from Baroque to American Expressionism in the incorporation of the horror vacui; from international styles to Cuban masters such as Wifredo Lam, whose influence inspires Esson's fertile "jungle."

Affinity for nature has a long tradition in Cuban art due in part to the impact of the African diaspora in the formation of the national culture. Nourished by the syncretism of Afro-Cuban religions such as Santería and Palo Monte, this sympathy has become part of the popular imagination, in which Catholic saints and orishas—Santería deities—merge as the result of transculturation.[18] Mendive has worked extensively on these subjects since the late 1960s. A practitioner of Santería, his view is not that of the voyeur, but of someone who participates in the system of beliefs. Despite his academic training, Mendive has chosen a spontaneous, naive language as the vehicle to approach a spiritual realm inhabited by the energies of nature, the orishas. He narrates their interaction in the human realm—their influence and intervention—in which the body is a territory for that interaction, and where people and animals coexist. Through a practice that spans drawing, painting, textile work, sculpture, and performance, Mendive may be considered a pioneer in introducing religion into Cuban art, an idea that connects his work with other Caribbean artists, such as Edouard Duval-Carrié, and with those of the subsequent generations of Cuban artists, including Bedia, Juan Roberto Diago, Juan Francisco Elso Padilla, Leandro Soto, and Rubén Torres Llorca.

In *Internal Landscapes*, the body and its relationship with the horizon is a unifying element. The body becomes a vehicle to escape in the work of Gory and Piña; a site for resistance, memory, and political suffering in the proposals of Bedia, Bruguera, and Capote. It turns into a place to explore spirituality for Mendive; or to inquire about nature for Cerviño and Fernández. It takes a spectral appearance in Ramos's self-portrait as a young girl to express the contradictions between socialist indoctrination and reality. The body even metamorphoses itself into nature in the Expressionist style of Fabelo, in Martínez Celaya's *Quiet Night (Marks)* (1999), and in the anthropomorphic landscapes of Esson. Whether present, inferred, or absent in the works, the body serves as a "narrative horizon" for stories that are at once personal and universal.

Together the multidisciplinary group of works included in the exhibition presents contemporary Cuban art in a new way. In contrast with the traditional perspective that circumscribes Cuban art to that produced on the island, or that which is based on the dichotomy of inside and outside the archipelago, this exhibition adheres to a more inclusive approach while favoring wide-ranging dialogues among artists regardless of their place of birth and residence. Although this initiative is not completely new,[19] hosting this show in Miami—home to the largest Cuban community across the diaspora—is coherent and promising in that it broadens understandings of the current paths of Cuban art. From this point of view, the horizon is no longer a boundary but a liminal, transitional space in which to envision the future.

Notes

1 Hans-Georg Gadamer, *Truth and Method* (London: Bloomsbury Academic), 273.

2 Gail Weiss, "The Body as a Narrative Horizon," in *Thinking the Limits of the Body*, ed. Jeffrey Jerome Cohen and Weiss (Albany, NY: State University of New York Press, 2003), 25.

3 Ibid., 26.

4 Ibid., 26–28. See Edmund Husserl, *The Crisis of European Sciences and Transcendental Phenomenology*, trans. David Carr (Evanston, IL: Northwestern University Press, 1970).

5 This is the seawall and esplanade that stretches along the northern coast in Havana, extending from the Havana Harbor in Old Havana, along the Centro Habana neighborhood, to the Vedado area.

6 This refers to *Aguas Territoriales* (Territorial Waters), a series of works carried out by Martínez Pedro between 1963 and 1973. Pedro was a member of Diez Pintores Concretos (Ten Concrete Painters, 1958–1961), a group of Cuban artists devoted to geometric abstraction.

7 The climax of confrontation between young artists and institutions took place between 1989 and 1990. In 1989 two exhibitions that were part of the project Castillo de La Fuerza were shut down by the authorities. These events were followed by the dismissal of the Vice Minister of Culture, Marcia Leiseca. As an act of protest, artists organized the collective performance *La plástica joven se dedica al beisbol* (The Young Arts Devotes Itself to Baseball) in Havana on September 24, 1989. Soon after, the show *El objeto esculturado* (The Sculptural Object) finished with the incarceration of artist Ángel Delgado for defecating on a copy of *Granma*, the official newspaper of the Cuban Communist Party. For more details on these and other subsequent expressions of censorship, see René Francisco Rodríguez, "Text for an Adiós: Utopian Art on a Downhill Course," in *Adiós Utopia: Art in Cuba since 1950*, ed. Ana Clara Silva and Eugenio Valdés Figueroa (Madrid: Cisneros Fontanals Art Foundation, 2017), 110–21.

8 The term "new Cuban art" was coined by critic and curator Gerardo Mosquera in the late 1980s to refer to the art of that decade. Other writers have used this term in reference to the process of renovation that took place in Cuban art from the end of the 1970s to the 1990s.

9 See Antonio Eligio Fernández (Tonel), "Árbol de muchas playas. Del arte cubano en movimiento (1980–1999)," *Artecubano*, no. 2 (2004): 13–15.

10 Antonio Eligio Fernández (Tonel), "Man Dancing with Havana: The City and its Ghosts in Twenty-First Century Art," in *The Spaces Between: Contemporary Art from Havana*, ed. Fernández and Keith Wallace (London: Black Dog Publishing, 2014), 41–42.

11 Iván de la Nuez, "Tomorrow Was Another Day," in *Adiós Utopia*, 69.

12 Michael Ende, *Mirror in the Mirror* (Harmondsworth, UK: Viking, 1986), 212.

13 Henri Lefebvre, *The Production of Space*, trans. Donald Nicholson-Smith (Oxford: Blackwell Publishers, 1991), 38–39.

14 The video was made in the Bahamas; however, it represents a typical resort of any tropical region, including Miami.

15 Antonio Eligio Fernández (Tonel), "Man Dancing with Havana," 20

16 This was the name of the program instituted in the Soviet Union in the mid-1980s to restructure Soviet economy and political apparatus. Despite the initial similarities between Perestroika and the *Proceso de rectificación de errores y tendencias negativas* (Process of Rectification of Errors and Negative Tendencies) announced by the Cuban government in 1986, Cuba did not accept the restructuring intentions of Perestroika. On the dynamic of the relationships between Cuba and the Soviet Union during this time, see Mervyn J. Bain, *Soviet-Cuban Relations 1985-1991: Changing Perceptions in Moscow and Havana* (New York: Lexington Books, 2006).

17 Elvia Rosa Castro, "De la megalomanía ética a la bobería al Nullpunkt," in *Los colores del ánimo* (Havana: Ediciones Detrás del Muro, 2015), 32.

18 Transculturation is a critical category developed by Cuban anthropologist Fernando Ortiz to explain the complex transformation of cultures brought together in the history of colonialism into a new and syncretic cultural phenomenon. See Fernando Ortiz, *Cuban Counterpoint*, trans. Harriet de Onis (1940; Durban: Duke University Press, 1995).

19 The initiatives that have attempted to present a comprehensive vision of Cuban art beyond geographical demarcations include the following: *Quince artistas cubanos / Exhibición Piloto*, Mexico City, 1991 (curated by Nina Menocal); *Memorias de la*

Postguerra, Havana, 1993–94; the underground newspaper created by Tania Bruguera to collect the work of Cuban artists who had left the island; the book *Memoria: Cuban Art of the 20th Century* (2002, edited by José Veigas, Cristina Vives, Adolfo V. Nodal, Valia Garzón, and Dannys Montes de Oca); *Killing Time: An Exhibition of Cuban Artists from the 1980s to the Present*, Exit Art, New York, 2007 (curated by Elvis Fuentes, Glexis Novoa, and Yuneikys Villalonga); *Cuban America: An Empire State of Mind*, Lehman College Art Gallery, New York, 2014 (curated by Yuneikys Villalonga); and, more recently, Dialogues in Cuban Art, an artist exchange program between Havana and Miami created by art historian and curator Elizabeth Cerejido in 2015. This project, which completed its first two phases, is pending the completion of a third component: an exhibition co-curated by Elizabeth Cerejido and Ibis Hernández Abascal, specialists from both Miami and Havana.

Paisajes interiores
Arte cubano en el espacio liminar

Anelys Álvarez

El horizonte del presente está en un proceso de constante formación en la medida en que estamos obligados a poner a prueba constantemente todos nuestros prejuicios. [...] El horizonte del presente no se forma pues al margen del pasado. Ni existe un horizonte del presente en sí mismo ni hay horizontes históricos que hubiera que ganar.
—Hans-Georg Gadamer[1]

No es más que agua la lágrima del extraño.
—Peter Gabriel, "Not One of Us", 1980

En su texto "The Body as a Narrative Horizon" (El cuerpo como horizonte narrativo), la profesora de filosofía Gail Weiss explora la correlación entre las concepciones tradicional y posmoderna del cuerpo. Si bien desde un punto de vista tradicional el cuerpo se entiende como un material biológico aislado de toda influencia cultural, el posmodernismo defiende la idea del cuerpo como texto. Insatisfecha con este modelo dualista, Weiss cuestiona lo que sería la "posición ontológica" del cuerpo, el espacio donde los elementos naturales y culturales interactúan entre sí para conformar un sentido de integridad.[2] Dentro de este marco de discusión, la autora plantea la idea fundamental de su ensayo: "cómo asimilar [la] dimensión corpórea de los textos" desde una perspectiva que, en vez de reducirlos a su materialidad o viceversa, entienda "que el cuerpo actúa como horizonte narrativo para todo texto y [...] para todas las historias que contamos sobre nosotros mismos".[3]

El concepto de "horizonte narrativo" lleva a Weiss a reexaminar la tradición fenomenológica junto a las investigaciones de los psicólogos de la Gestalt en el siglo XIX, para quienes el término "horizonte" tenía especial relevancia. Weiss compara las contribuciones de estas dos escuelas de pensamiento: mientras los psicólogos de la Gestalt hacen hincapié en la necesaria relación —y dependencia— entre figura y fondo en el acto de percepción, el pensamiento fenomenológico va más allá al plantear que el horizonte no es una noción fija y unívoca, sino una multiplicidad moldeada por nuestras experiencias pasadas, presentes y futuras, nuestras percepciones y nuestros recuerdos personales y compartidos. Estas ideas son los aportes medulares de Edmund Husserl, quien comprendía la relación figura/fondo como un principio fundamental de toda experiencia humana. Al sugerir que cada objeto tiene un horizonte interior y otro exterior, Husserl situaba simultáneamente el "horizonte" en relación con el espacio físico y el espacio interior/personal/psicológico.[4]

On the Horizon: Contemporary Cuban Art from the Jorge M. Pérez Collection (En el horizonte: Arte cubano contemporáneo de la Colección Jorge M. Pérez) comparte esta noción del horizonte como algo que abarca las esferas física y psicológica, las vistas externas y el espacio interno de la memoria y las sensibilidades individuales. En esta exposición, la imagen del horizonte funciona como metáfora organizativa para dar unidad a sus tres capítulos en torno a un motivo recurrente que abre las puertas a un amplio espectro de significados simbólicos asociados con la línea del horizonte en el arte cubano de la época actual. En armonía con este marco conceptual curatorial, las 31 obras incluidas en Internal Landscapes (Paisajes interiores) —primera de las tres partes de la exposición— son interpretaciones personales de un contexto cultural, más que enfoques miméticos de sus rasgos físicos. Esta cartografía particular de la isla reúne a por lo menos cuatro generaciones de artistas: desde Roberto Fabelo, Julio Larraz y Manuel Mendive Hoyos —activos desde la década de 1970— hasta un grupo más joven representado por Hernan Bas, Yoan Capote, Elizabet Cerviño y Antonia Wright, entre otros que comenzaron su carrera en los años ochenta y noventa del siglo pasado.

Esta coexistencia revela una infinidad de símbolos que evocan la isla, su historia y sus dilemas sociopolíticos, combinados

con la frustración y la resiliencia de los cubanos, los anhelos y aspiraciones de los que viven en la nación caribeña así como los que viven en el extranjero. Aunque ciertos símbolos ya forman parte de una iconografía recurrente del arte cubano —el mar, la vista del malecón de La Habana,[5] la forma de la isla, las balsas, los remos y las maletas—, otras imágenes tales como las tijeras quirúrgicas de Capote o la cárcel impenetrable de Abel Barroso revitalizan y actualizan el panorama de tropos, matizando los conflictos históricos de la emigración y el exilio.

En las difíciles circunstancias del "período especial" —eufemismo con que el gobierno cubano bautizó la severa crisis económica suscitada a raíz de la disolución de la Unión Soviética en 1989—, el mar se convirtió en una figura poética constante para muchos artistas, desde Kcho (Alexis Leyva Machado) y Manuel Piña hasta Sandra Ramos. En contraste con las luminosas marinas pintadas por el maestro Leopoldo Romañach en la primera mitad del siglo XX, las representaciones abstractas de la gama de tonalidades del mar Caribe captadas por Luis Martínez Pedro[6] o la atmósfera metafísica de los paisajes de Larraz, la vista del mar se transformó en la frontera más tangible entre las necesidades básicas cotidianas y el anhelo de escapar de esa realidad. Para estos artistas, el hecho de estar rodeados por agua era más una tragedia que una bendición geográfica y, por ende, la representación del mar se vinculó a los temas de la emigración y el exilio, además de todo un espectro de episodios físicos y emocionales relacionados con dichas experiencias.

Inspirado por el poema *The Waste Land* (La tierra baldía, 1922) de T. S. Eliot, Piña creó una de las imágenes más icónicas en la historia del arte cubano contemporáneo: *Aguas baldías* (1992–94), una serie de 11 fotografías en blanco y negro que presentan el malecón de La Habana como la materialización de los confines de la isla. A modo de sinécdoque visual, la ciudad —su pasado y su presente— queda fuera de la composición; entre tanto, el sujeto mira más allá del rompeolas hacia lo desconocido, donde proyecta su sueño de una posible travesía hacia el otro lado del horizonte.

Entre finales de la década de 1980 y los primeros años de la siguiente, muchos artistas compartieron la ansiedad de buscar maneras de salir de la isla. El período especial coincidió con una crisis en el mundo del arte cubano detonada por el resurgimiento de la censura y la implementación de duras políticas culturales que condujeron al escrutinio y cierre de varios proyectos y exposiciones.[7] Por lo tanto, muchos de los protagonistas del llamado nuevo arte cubano[8] decidieron emigrar a México, quedándose algunos allí y continuando otros hacia Nueva York o Miami. En *Imitación de vuelo* (ca. 1990), José Bedia captó la frustración y las ansiedades de casi toda una generación de artistas. Con los brazos en el aire y los pies plantados en tierra, ilustrando el empeño humano de imitar el vuelo de las aves, la figura principal de esta pintura resume dos dilemas cruciales de los artistas en la década de 1980: cómo salir de esta isla y cómo hallar un espacio legítimo fuera de Cuba para un movimiento cuyos orígenes guardan una relación tan estrecha con el contexto social, político e histórico de esa nación.[9]

En la isla, una generación de artistas más jóvenes (la mayoría aún estudiantes) que ascendió en la escena del arte tras el éxodo cuasi masivo de sus predecesores entre 1989 y 1993, continuó abordando la cuestión de la migración y el exilio. Barroso, Kcho y Ramos son parte de esa generación que consagró la noción del viaje como tema recurrente. Y aunque este tropo generó una multiplicidad de representaciones artísticas que se han hecho muy familiares en el arte cubano, la producción de las últimas dos décadas ha expandido esos motivos para hacer comentarios sobre las realidades presentes. En la obra de Capote, el uso de anzuelos o tijeras quirúrgicas alude al escenario actual de los artistas jóvenes que residen en la isla. La espléndida vista de *Island (see-escape)* (Isla [ver-escapar], 2010) recrea la ansiedad de un isleno ante la presencia apabullante del mar y las innumerables historias de tragedia y muerte asociadas con el cruce del estrecho de la Florida. En una doble metáfora, los anzuelos también podrían sugerir la necesidad y la dificultad de navegar las aguas turbulentas del mercado internacional del arte (y la suerte que se necesita para hacer una buena pesca).

Los curadores y críticos de arte Iván de la Nuez y Antonio Eligio Fernández (Tonel), este último también artista, han explicado de manera brillante la correlación que se da entre la historia local y los horizontes globales en el caso de muchos artistas activos que, independientemente de su lugar fijo de residen-

cia o su asociación con el mercado internacional, mantienen contacto con el ambiente artístico de La Habana. De acuerdo con Tonel, esto se aplica en particular a las generaciones a partir del año 2000, las cuales han observado la carrera de los artistas de mayor éxito en la década precedente y han aprendido que "posiblemente sus obras serán percibidas por un público global", pero que "en esa recepción siempre influirá el cordón umbilical que los vincula con la matriz cubana".[10]

En su ensayo titulado "Tomorrow Was Another Day" (Mañana fue otro día), De la Nuez describe el contexto de lo que llama los *millennials* criollos", una nueva generación cuyas experiencias y conciencia se remiten exclusivamente al siglo XXI y para quienes el muro de Berlín, la crisis de los misiles, las guerras en Angola y Etiopía y muchos otros momentos épicos de la Revolución son historia antigua.[11] De la Nuez se refiere a una generación cuya ubicuidad está cambiando el binomio tradicional "dentro-fuera" como único acercamiento al arte cubano: un grupo de artistas que se las arregla para operar, sobrevivir y triunfar entre —o a pesar de— los dilemas de su patria y la cultura global. Es probable que esta situación especial sea lo que permitió a Capote poner en perspectiva las opiniones conflictivas surgidas tras el anuncio en 2014 del proceso de normalización de las relaciones diplomáticas entre Cuba y Estados Unidos, un planteamiento percibido como positivo o negativo, dependiendo de las partes y los intereses involucrados. En *Aperture* (Apertura, 2014–15), las dos tijeras quirúrgicas que semejan la forma de la península de la Florida y el lado oriental de Cuba nos recuerdan las notables diferencias políticas entre estos territorios, mientras que sus bordes irregulares y afilados evocan la existencia de una herida profunda, cuya sanación es dolorosa.

Reflexionar sobre la Cuba actual, tanto a nivel personal como social, también ha sido una inquietud de los artistas. Este interés a menudo ha implicado un reexamen del pasado en busca de patrones de conducta o reacción ante los conflictos actuales, como se evidencia en las obras de Pedro Álvarez, Douglas Pérez, Sandra Ramos, José Ángel Toirac y, más recientemente, Reynier Leyva Novo, entre otros. A veces este tipo de proceso arqueológico se ha cimentado en la literatura y el lenguaje, como es el caso de Piña y Gory (Rogelio López Marín). En contraste con el aspecto triunfalista de la

fotografía en las décadas de 1960 y 1970, Gory fue uno de los primeros artistas que utilizaron el *collage* fotográfico como recurso estético y conceptual. La secuencia *Es solo agua en la lágrima de un extraño* (1986–2015), exhibida en la segunda Bienal de La Habana en 1986, inscribe al artista en la tradición del surrealismo en las artes visuales y la literatura. Utilizando el *leitmotiv* de la piscina como símbolo de los obstáculos que deben superarse para llegar de un lado al otro —ambiciones, metas, proyectos de vida—, Gory desafía nuestra percepción de lo que es sueño y realidad. Asimismo, las citas del libro *El espejo en el espejo* (1984), del escritor de ficción alemán Michael Ende, proporcionan claves narrativas para comprender un drama personal, un conflicto que tiene lugar en el espacio de la mente del artista: el impulso de escapar de las circunstancias inmediatas, la imposibilidad de llegar al otro lado y la desagradable sensación de estar atrapado en un sueño y al mismo tiempo decepcionado por una realidad foránea en la que jamás se siente bienvenido. Dice un fragmento del texto: "Como un nadador que se ha perdido debajo de la capa de hielo, busco un lugar para emerger. Pero no hay ningún lugar".[12]

En la obra de Diango Hernández, el lenguaje está subordinado al interés del artista en crear una sensibilidad que sólo puede captarse y descifrarse mediante la sintaxis de la pintura. Hernández trabaja una especie de lenguaje universal basado en la transformación de historias personales, de recuerdos y de lugares tangibles en sensaciones abstractas. Sus "traducciones pintadas", como él las llama, habitan en lo que el filósofo Henri Lefebvre definió como el "espacio de representación", el espacio vivido, experimentado y aprehendido por medio de imágenes y símbolos que lo codifican.[13] De este modo, el mar, los colores tropicales y las líneas oblicuas que evocan las olas o la forma de los corales transfiguran algo específico —los discursos de Ernesto "Che" Guevara— en una imagen intemporal. Siendo Hernández un inmigrante radicado en Europa, este proceso de llevar lo específico a una dimensión universal bien podría también relacionarse con un proceso personal de reconciliación entre sus orígenes y su actual lugar en el mundo.

Para Enrique Martínez Celaya, la literatura ha sido una fuente auxiliar para representar la travesía del migrante, un viaje

perpetuo que, en su caso, se siente como una carga o viene acompañado por un hondo sentido de desubicación. Lejos de recrear elementos tropicales, sus paisajes tienen una apariencia europea, foránea, casi exótica. Y más que intentar un viaje de regreso con la representación de símbolos familiares, sus figuras encarnan una especie de emigración interiorizada o un estado de ánimo que se expresa en la actitud vagante y enigmática de alguien que vive en un "no lugar".

La lucha por encontrar —y a veces defender— un lugar en el mundo es algo que comparten los artistas cubanos, ya sea que vivan en la isla o en el extranjero, y la experiencia tiene matices en ambos lados del horizonte. En el contexto de la exposición, Bedia, Larraz y Wright representan distintas etapas de este drama de la diáspora. Mientras que el "cubanito" de Bedia en *Estupor del cubanito en territorio ajeno* enfrenta su temor a lo desconocido, el retrato de la familia de Larraz, titulado *Halloween* (1973), nos muestra a una segunda generación de cubano-americanos participando activamente en las festividades y tradiciones de su nuevo contexto. Asimismo, el video de Wright, *I Scream, Therefore I Exist* (Grito, luego existo, 2011), sugiere que la visibilidad es más un proceso intencional que espontáneo; podemos ser invisibles a los ojos de otros incluso cuando habitamos un espacio común. Formada en los campos de la poesía y la fotografía, esta artista nacida en Miami explora los puntos de intersección entre las imágenes audiovisuales, el performance y la literatura para hacer comentarios sobre temas como la comunicación interpersonal y la falta de preocupación y empatía por los demás. La masa de agua de la piscina que aparece en su video y que bien podría estar ubicada en Miami[14] no es el lugar liberador, redentor o regenerador que disfrutan los protagonistas de la serie *Nacidos para ser libres* (2012) de Juan Carlos Alom, sino una trampa confusa donde la artista pone a prueba su capacidad para sobrevivir "bajo el agua", para vivir más allá de lo "superficial".

En el contexto de la isla, la negociación del espacio sigue siendo importante. Más que una tendencia única, existe una pluralidad de acercamientos —algunos muy personales— al lugar que ocupan el arte y los artistas en una sociedad donde la estratificación, el racismo y la desigualdad crecientes son la norma. Como señala Tonel, muchos artistas han decidido explorar el "mosaico de identidades fragmentadas" que define la sociedad cubana desde una perspectiva documental y antropológica.[15] No obstante, hay otros que se acercan a la realidad de manera más indirecta, artistas entregados al intelectualismo sofisticado de una literatura "exótica" que abarca desde filosofías orientales hasta la perestroika.[16] El "retablo" palimpséstico del dúo de artistas jorge & larry (Jorge Modesto Hernández Torres y Larry Javier González Ortiz) se inspira en este tipo de exotismo. La obra *Unique Pieces from the Collection: Relics of the Tatar Princess* (Piezas únicas de la colección: Reliquias de la princesa tártara, 2015–16) se vale de diálogos entre escritores soviéticos como Lydia Chukovskaya, Vladimir Mayakovsky y Boris Pasternak para denunciar el costo humano y social de los regímenes totalitarios. En una especie de arte pop adaptado a la realidad cubana, las palabras de estos escritores comparten la composición con una constelación de celebridades e ídolos, desde figuras políticas hasta estrellas del porno. Los artistas imaginan así la cultura visual incluyente, aunque fragmentada, de un país que se supone está viviendo un proceso de apertura y transformación.

La atención dada a las filosofías orientales podría representar un tipo más elusivo de exotismo, que se refugia en el lirismo de su lenguaje y en la conceptualización del arte como proceso. La curadora Elvia Rosa Castro reconoce la huella de varios profesores y creadores cubanos, como Gabriel Calaforra, Gustavo Pita y Eduardo Ponjuán, en el creciente interés de las generaciones más jóvenes por el canon oriental.[17] Cerviño participa de esta influencia; en su caso, algunos de los valores del canon no occidental, tales como el uso de materiales y elementos naturales o la noción de vacío y no-representación, también son un reflejo de su vínculo con la campiña cubana de Manzanillo, su pueblo natal en la provincia de Granma. Con intención de enfatizar la contemplación por encima de la mímesis, la artista convierte la pintura paisajista en una forma de abstracción y práctica performativa. A diferencia de Capote, que presenta el mar como una barrera amenazante y peligrosa recurriendo a significados asociados con ciertos motivos específicos, Cerviño cautiva al espectador con su *Horizonte* (2013) a pesar de la ausencia de elementos figurativos. La descripción es derrotada por la introspección. Incluso cuando acompaña sus obras con figuras retóricas de la

poesía, como en *Beso en tierra muerta* (2016), la instalación resultante deviene una imagen abstracta que invita a la contemplación más que a la "lectura".

Pese a su particularidad, la obra de Cerviño no es un caso aislado dentro del arte cubano contemporáneo. El interés sistemático en el performance y, sobre todo, en la participación del cuerpo (hasta el límite de sus fuerzas) vincula su trayectoria con las primeras obras de Tania Bruguera y con la cubano-americana Ana Mendieta, figura muy influyente para Bruguera y muchos artistas de las décadas de 1980 y 1990. De manera similar, el uso de elementos naturales sugiere diálogos con la obra de Teresita Fernández. Tanto *Horizonte* como la cerámica *Fire (America) 5* (Fuego [América] 5, 2017) de Fernández preservan la sublimidad del paisaje romántico al tiempo que reconfiguran la pintura paisajista como algo que no necesariamente va ligado a la descripción de un lugar, sino como un tema que puede generar metáforas y discusiones sobre asuntos contemporáneos, un género que aparte de tener vínculos con la fisicidad y la geografía, se puede relacionar con la "psicogeografía" y las percepciones individuales.

Tomás Esson también explora las posibilidades del paisaje en *ORÁCULO* (2017), pintura en gran formato que deviene un himno escatológico a la belleza y la fuerza del cuerpo humano. En consonancia con el estilo distintivo del artista, los órganos sexuales masculino y femenino quedan expuestos en toda su vitalidad, sin reservas ni puritanismo, llevando a la pintura paisajista de la contemplación a la sensualidad, de un género que plasma el entorno a un espacio donde liberarse de las represiones y celebrar las dimensiones tanto físicas como psicológicas del ser. La naturaleza y el cuerpo se vuelven una unidad al tiempo que elementos vegetales, órganos genitales y procesos fisiológicos comparten similitudes en esta pintura que rinde tributo a la historia del arte desde el barroco hasta el expresionismo americano con la incorporación del *horror vacui*, y desde los estilos internacionales hasta los maestros cubanos como Wifredo Lam, cuya influencia inspira la fértil "jungla" de Esson.

La afinidad con la naturaleza tiene una larga tradición en el arte cubano, en parte debido al impacto de la diáspora africana en la formación de la cultura nacional. Nutrida por el sincretismo de las religiones afrocubanas como la santería y el palo monte, esta simpatía se ha hecho parte de la imaginación popular, en la cual se funden los santos católicos y los orishas (deidades de la santería) como resultado de la transculturación.[18] Manuel Mendive ha venido trabajando estos temas extensamente desde finales de los años sesenta. Dado que él mismo practica la santería, su punto de vista no es el de un *voyeur*, sino el de alguien que participa en dicho sistema de creencias. A pesar de su formación académica, Mendive ha escogido un lenguaje ingenuo y espontáneo como vehículo para abordar una esfera espiritual habitada por las energías de la naturaleza, los orishas. El artista narra la interacción de éstos —su influencia e intervención— en el ámbito humano, donde el cuerpo es territorio para dicha interacción y donde coexisten personas y animales. Con una práctica que abarca dibujo, pintura, obras textiles, escultura y performance, Mendive podría considerarse como un pionero de la inserción de la religión en el arte cubano, idea que lo vincula con otros artistas caribeños como Edouard Duval-Carrié y con cubanos de generaciones posteriores, entre ellos José Bedia, Juan Roberto Diago, Juan Francisco Elso Padilla, Leandro Soto y Rubén Torres Llorca.

En *Internal Landscapes*, el cuerpo y su relación con el horizonte son un elemento unificador. El cuerpo se convierte en vehículo de escape en la obra de Gory y Piña; en lugar de resistencia, memoria y sufrimiento político en las propuestas de Bedia, Bruguera y Capote; en espacio donde explorar la espiritualidad para Mendive o donde investigar la naturaleza para Cerviño y Fernández. En el autorretrato infantil de Ramos, el cuerpo toma un aspecto espectral para expresar las contradicciones entre el adoctrinamiento socialista y la realidad; incluso se metamorfosea en naturaleza al estilo expresionista de Fabelo o en *Quiet Night (Marks)* (Noche tranquila [marcas], 1999) de Martínez Celaya, y en los paisajes antropomórficos de Esson. Ya sea que esté presente, inferido o ausente de las obras, el cuerpo sirve de "horizonte narrativo" para historias que son a la vez personales y universales.

En su conjunto, el grupo de obras multidisciplinarias que integran la exposición presenta el arte cubano contemporáneo de una forma nueva. En contraste con la perspectiva tradicional que circunscribe el arte cubano al producido en la isla, o al

basado en la dicotomía de "dentro y fuera" del archipiélago, esta exposición adopta un enfoque más incluyente, favoreciendo diálogos muy variados entre los artistas sin importar su lugar de nacimiento y de residencia. Aunque no se trata de una iniciativa del todo nueva,[19] organizar esta presentación en Miami —hogar de la comunidad cubana más grande de toda la diáspora— resulta lógico y prometedor en la medida que amplía la comprensión de las rutas actuales del arte cubano. Desde este punto de vista, el horizonte deja de ser un límite para convertirse en un espacio liminar, transitorio, donde imaginar el futuro.

Notas

1 Hans-Georg Gadamer, *Verdad y método* (Salamanca: Ediciones Sígueme, 1977), 376.

2 Gail Weiss, "The Body as a Narrative Horizon", en *Thinking the Limits of the Body*, ed. Jeffrey Jerome Cohen y Weiss (Albany, NY: State University of New York Press, 2003), 25.

3 Ibíd., 26.

4 Ibíd., 26–28. Ver Edmund Husserl, *The Crisis of European Sciences and Transcendental Phenomenology*, trad. David Carr (Evanston, IL: Northwestern University Press, 1970).

5 El malecón es un rompeolas con paseo que se extiende por la costa norte de La Habana, desde el puerto en la Habana Vieja a lo largo del barrio Centro Habana hasta el área del Vedado.

6 Aquí se alude a *Aguas territoriales*, una serie de obras realizadas por Martínez Pedro entre 1963 y 1973. Martínez Pedro fue miembro de Los Diez Pintores Concretos (1958–1961), un grupo de artistas cubanos dedicados a la abstracción geométrica.

7 El clímax de las confrontaciones entre los jóvenes artistas y las instituciones ocurrió entre 1989 y 1990. En 1989, dos exposiciones que formaban parte del proyecto Castillo de la Fuerza fueron canceladas por las autoridades. A esto siguió el despido de la viceministra de cultura, Marcia Leiseca. Como acto de protesta, los artistas organizaron el performance colectivo *La plástica joven se dedica al béisbol* en La Habana el 24 de septiembre de 1989. Al poco tiempo, la exposición *El objeto esculturado* culminó con la encarcelación del artista Ángel Delgado por defecar en un copia del *Granma*, periódico oficial del Partido Comunista Cubano. Para más detalles sobre éstas y subsiguientes expresiones de censura, ver René Francisco Rodríguez, "Text for an Adiós: Utopian Art on a Downhill Course", en *Adiós Utopia: Art in Cuba since 1950*, eds. Ana Clara Silva y Eugenio Valdés Figueroa (Madrid: Cisneros Fontanals Art Foundation, 2017), 110–21.

8 El término "nuevo arte cubano" fue acuñado por el crítico y curador Gerardo Mosquera a finales de los años ochenta para denominar al arte de esa década. Otros escritores han utilizado el término para referirse al proceso de renovación ocurrido en el arte cubano desde finales de los setenta hasta los noventa.

9 Ver Antonio Eligio Fernández (Tonel), "Árbol de muchas playas. Del arte cubano en movimiento (1980–1999)", *Artecubano*, núm. 2 (2004): 13–15.

10 Antonio Eligio Fernández (Tonel), "Man Dancing with La Habana: The City and its Ghosts in Twenty-First Century Art", en *The Spaces Between: Contemporary Art from La Habana*, eds. Fernández y Keith Wallace (Londres: Black Dog Publishing, 2014), 41–42.

11 Iván de la Nuez, "Tomorrow Was Another Day", en *Adiós Utopia*, 69.

12 Michael Ende, *El espejo en el espejo* (Madrid: Alfaguara, 1986).

13 Henri Lefebvre, *The Production of Space*, trad. Donald Nicholson-Smith (Oxford: Blackwell Publishers, 1991), 38–39.

14 El video se filmó en las Bahamas, pero representa un centro turístico típico de cualquier región tropical, incluida Miami.

15 Antonio Eligio Fernández (Tonel), "Man Dancing with La Habana", 20

16 Éste fue el nombre del programa instituido en la Unión Soviética a mediados de la década de 1980 para reestructurar la economía y el aparato político. A pesar de las similitudes entre la perestroika y el "proceso de rectificación de errores y tendencias negativas" anunciado por el gobierno cubano en 1986, Cuba no aceptó las intenciones de reestructuración de la perestroika. Ver detalles sobre la dinámica de las relaciones entre Cuba y la Unión Soviética durante esta época en Mervyn J. Bain, *Soviet-Cuban Relations 1985-1991: Changing Perceptions in Moscow and Havana* (Nueva York: Lexington Books, 2006).

17 Elvia Rosa Castro, "De la megalomanía ética a la bobería al Nullpunkt", en *Los colores del ánimo* (La Habana: Ediciones Detrás del Muro, 2015), 32.

18 La transculturación es una categoría crítica desarrollada por el antropólogo cubano Fernando Ortiz para explicar la compleja transformación de las culturas que a lo largo de la historia del colonialismo resultaron aunadas en un nuevo fenómeno cultural sincrético. Ver Fernando Ortiz, *Cuban Counterpoint*, trad. Harriet de Onís (1940; Durban: Duke University Press, 1995).

19 Entre las iniciativas que han intentado presentar una visión abarcadora del arte cubano más allá de las demarcaciones geográficas se incluyen las siguientes: *Quince artistas cubanos / Exhibición piloto*, Ciudad de México, 1991 (curadora: Nina Menocal); *Memorias de la postguerra*, La Habana, 1993–94; el periódico clandestino creado por Tania Bruguera para recopilar la obra de los artistas cubanos que habían dejado la isla; el libro *Memoria: Cuban Art of the 20th Century*, 2002 (editado por José Veigas, Cristina Vives, Adolfo V. Nodal, Valia Garzón y Dannys Montes de Oca); *Killing Time: An Exhibition of Cuban Artistas from the 1980s to the Present*, Exit Art, Nueva York, 2007 (curadores: Elvis Fuentes, Glexis Novoa y Yuneikys Villalonga); *Cuban America: An Empire State of Mind*, Lehman College Art Gallery, Nueva York, 2014 (curadora: Yuneikys Villalonga); y más recientemente, Dialogues in Cuban Art, un programa de intercambio artístico entre La Habana y Miami creado por la historiadora de arte y curadora Elizabeth Cerejido en 2015. Este proyecto, cuyas primeras dos fases ya se han completado, está en espera de que se complete un tercer componente: una exposición cocurada por Cerejido e Ibis Hernández Abascal, especialistas de Miami y de La Habana.

Julio Larraz

b. 1944, Havana; lives in Miami

Halloween, 1973
Oil on Masonite

An early piece of Larraz's, *Halloween* is a rural scene depicting the October celebration. Little children dressed up for Halloween are trick-or-treating—they are the artist's son and his friends. Their costumes' features are not accurately defined, but rather sketched with dynamic brushstrokes. Light is scarce in the surroundings, but intensely concentrated in the area of the masks and clothes, as if glowing from inside the bodies of real monsters in a blurry nightmare. The silvery whites, the pastel blues, and the bright, blood-red contrast with the darkness of the background adds a certain harshness to the image. Behind them, the landscape is simplified to blacks and blues—there is also a tree without leaves and symmetric openings in the sky resembling a ghost embracing the painting from the back.

At the center of the composition, among the children, a woman in a jacket—the chaperone—faces the viewer. "It is Mrs. Van Fleet, a family friend who I asked to model for this painting," the artist explains. For this work, he would ask each person to pose separately to later create the composition. The woman's gaze is fixed on a child who, also without costume, looks at the scene from the extreme foreground of the painting. These two figures are much more detailed and their mysterious exchange of gaze produces a great deal of tension. They are not participating in the game of pretend, yet still create a puzzling, daunting atmosphere.

All texts on the works in *Internal Landscapes* were researched and written by Yuneikys Villalonga.

Halloween, 1973
Óleo sobre Masonite

Halloween, pieza temprana de Larraz, es una escena rural de esta celebración de octubre. Los niñitos disfrazados hacen su ronda para pedir dulces; son el hijo del artista y sus amigos. Los disfraces no están pintados con precisión, sino más bien esbozados con pinceladas dinámicas. La luz es escasa en el entorno, pero se intensifica en el área de las máscaras y las ropas, como si emanara de los cuerpos de monstruos reales en una pesadilla borrosa. Los blancos plateados, los azules pastel y el rojo sangre contrastan con la oscuridad del fondo y aportan a la hosquedad de la imagen. Detrás de ellos, el paisaje se simplifica en negros y azules. Se ven también un árbol sin hojas y claros simétricos en el cielo que tal parecen un fantasma que abraza la pintura desde atrás.

En el centro de la composición, entre los niños, una mujer con abrigo mira al espectador; es la chaperona. "Se trata de la señora Van Fleet, una amiga de la familia a quien pedí que sirviera de modelo", explica el artista. (Larraz pidió a cada persona que posara por separado y luego completó la composición). La mirada de la mujer está puesta en un niño que tampoco lleva disfraz y que observa la escena desde el primer plano. Estas dos figuras están mucho más detalladas y su misterioso intercambio de miradas produce una gran tensión. No participan en el juego, pero aun así crean una atmósfera enigmática e intimidante.

Investigación y textos específicos para cada obra en *Paisajes interiores* por Yuneikys Villalonga.

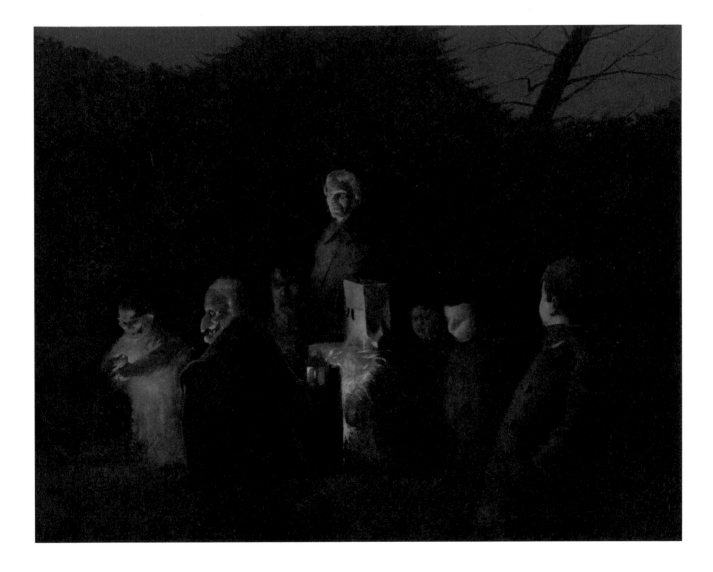

Manuel Piña

b. 1958, Havana; lives in Vancouver and Havana

Untitled (2/10) and Untitled (4/10), from the series Water Wastelands, 1992–94
Digital chromogenic print

Realized in the early nineties while Piña was still living in Cuba, *Aguas baldías* came to be at a moment of deep crisis on the island. The collapse of Communist allies left Cuba in complete economic and political isolation, which affected all aspects of life and triggered tragic migrations across the sea. Havana's Malecón—the seawall and promenade that stretches along its northern shore—became a cathartic stage for Cubans to go and release their daily burdens, from catching a breath of fresh air, to offering sexual favors to tourists for cash, to dreaming of the faraway lands beyond the sea. This area of the city quickly became a dominant motif in Cuban art of the time, along with other images that spoke of isolation and communication, migration and longing, survival and death. The presence of the Malecón reinforces the fate of being surrounded by the sea.

Horizontal planes of concrete, water, and sky are constant motifs in these black-and-white photographs. A boy frozen in the air milliseconds before jumping off the Malecón into the water, sea water overflowing the seawall on a strong tide day, and a hand holding a fishing line are among the images in this series.

Piña refers to T. S. Eliot's 1922 poem *The Waste Land* in his title. The artist's own photographic take on disillusionment, uncertainty, and despair echoes Eliot's:

> I do not find
> The Hanged Man. Fear death by water.
> I see crowds of people, walking round in a ring.
> Thank you. If you see dear Mrs. Equitone,
> Tell her I bring the horoscope myself:
> One must be so careful these days.

Sin título (2/10) y *Sin título (4/10)*, de la serie *Aguas baldías*, 1992–94
Impresión digital cromógena

Realizada a principios de los años noventa, cuando el artista aún vivía en Cuba, *Aguas baldías* vio la luz en un momento de profunda crisis en la isla. El colapso de sus aliados comunistas dejó a Cuba en un total aislamiento económico y político que afectó todos los aspectos de la vida y desató trágicas migraciones por mar. El malecón de La Habana (muro y paseo que se extiende a lo largo de la costa norte de la ciudad) vino a ser el lugar donde los cubanos hacían su catarsis de los problemas cotidianos, ya fuera respirando un poco de aire puro, ofreciendo favores sexuales a los turistas a cambio de dinero o soñando con tierras allende los mares. Esta área se convirtió muy pronto en motivo dominante en el arte cubano de la época junto con otras imágenes que hablaban de aislamiento y comunicación, migración y nostalgia, sobrevivencia y muerte. La presencia del malecón refuerza la condición de estar rodeados de agua.

En estas fotografías en blanco y negro, los planos horizontales de concreto, agua y cielo son motivos constantes. Un niño congelado en el aire segundos antes de tirarse al agua desde el malecón, el mar que baña el muro en un día de mucho oleaje y una mano que sostiene un hilo de pescar son algunas de las imágenes que componen la serie.

Piña alude en su título al poema de T. S. Eliot *La tierra baldía* (1922). Sus fotos hacen eco del sentimiento de decepción, incertidumbre y desesperanza que expresa Eliot:

> No encuentro
> al ahorcado. Temed la muerte por agua.
> Veo multitudes que caminan en círculo.
> Gracias. Cuando vea a la señora Equitone,
> dígale que yo misma le llevaré el horóscopo:
> hay que tener tanto cuidado en estos días.

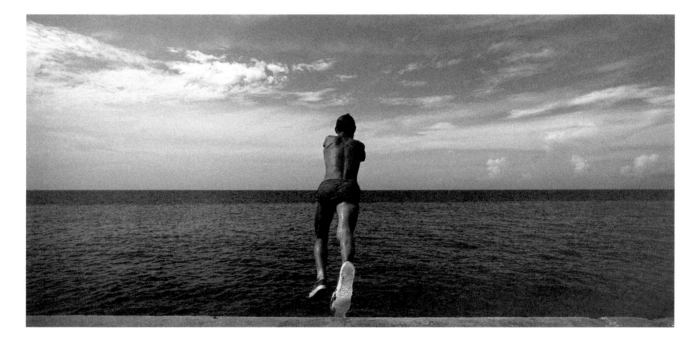

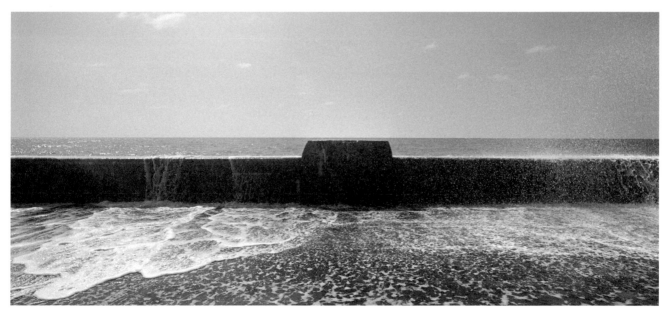

Enrique Martínez Celaya

b. 1964, Nueva Paz, Cuba; lives in Los Angeles

A Voice to Speak, 2000
India ink, watercolor, and acrylic on handmade paper

Multiple squares of handmade paper are stitched together in *A Voice to Speak*. Their borders are superimposed and create a rippled surface. The folds of the paper sometimes reflect light, creating an overall fragmented appearance. A dark, featureless, and armless figure is at the foreground of the composition. An even darker black background with barely sketched trees in the distance suggests a forest on a winter night. The pigments used—India ink, watercolor, and acrylic—allow for an array of pictorial solutions, from solid stains to transparencies. For instance, the main figure blends with some of the shapes behind it, while a lighter shade of gray on top subtly forms a floral pattern as if the body was merging with nature or its existence was not quite bold enough.

Celaya's dark, almost monochromatic palette is also seen in his tar paintings of the same period. This, combined with the harsh treatment of the surface and the cryptic quality of the scene, add to his existential explorations and lend the work a personal seal.

Una voz para hablar, 2000
Tinta china, acuarela y acrílico sobre papel hecho a mano

A Voice to Speak se compone de múltiples cuadrados de papel hecho a mano, cosidos unos con otros. Los bordes están superpuestos, creando una superficie ondulada. A veces los pliegues del papel reflejan la luz y producen una apariencia general fragmentada. En primer plano se destaca una figura oscura sin facciones ni brazos. Un fondo aún más oscuro, con árboles apenas esbozados en la distancia, sugiere un bosque en una noche de invierno. Los pigmentos utilizados —tinta china, acuarela y acrílico— permiten una variedad de soluciones pictóricas, desde manchas sólidas hasta transparencias. Por ejemplo, la figura principal se funde con algunas de las formas detrás de ella, y sobre su cuerpo se extiende un patrón floral en un tono más claro de gris, como si la figura se fundiera con la naturaleza o su presencia no fuese lo suficientemente fuerte.

Esta paleta oscura, casi monocromática, se observa también en las pinturas con brea de Celaya que datan de la misma época. Esto, combinado con el crudo tratamiento de la superficie y el aire críptico de la escena, contribuye a sus exploraciones existenciales y otorga a la pieza un sello muy personal.

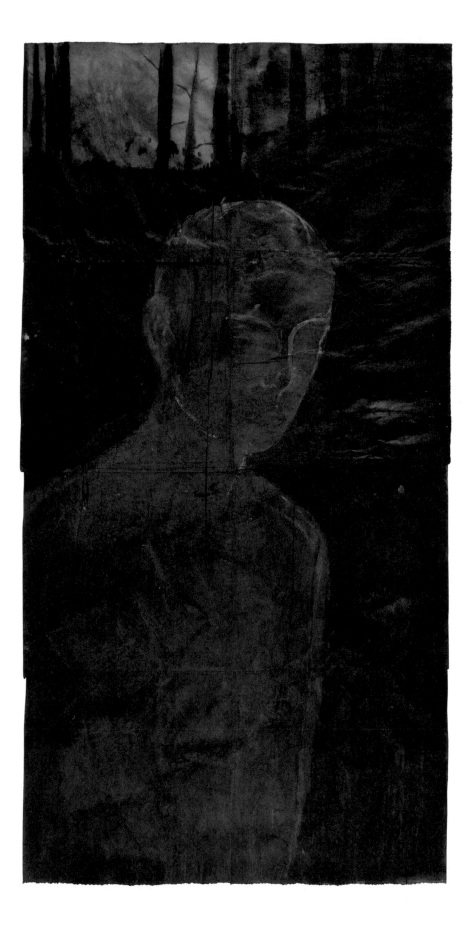

Antonia Wright

b. 1979, Miami; lives in Miami

I Scream, Therefore I Exist, 2011
Color video, with sound, 4 min.

The video *I Scream, Therefore I Exist* belongs to a series of actions performed by Wright in different swimming pools. The blurred line of the water surface acts as a divider between two contrasting and simultaneous realities. In the underwater scene, the artist swims into the frame and screams, and then swims back out of the frame. The viewer never hears or sees the artist catching her breath above the water. The tragic impossibility of successful communication alternates with the artist's amusing appearances literally "out of the blue."

Above the water there is an almost still image of a typical Caribbean resort with palm trees. The video was filmed in the Bahamas, although it could be Miami, where the artist lives, as the intense blue of the pool is a color so present in the Miami landscape.

An elderly couple is the connection between above and below, and sets a second story line in the video. One woman is exercising vigorously until her partner appears to slowly walk out of the water and leave. Even though Wright did not plan it, this couple's presence triggers interesting associations of generational concerns, especially in her hometown where there is a large elderly population.

The books of Cuban American exile writer Reinaldo Arenas are an important source of inspiration for Wright. In them, he relates how, when in jail, his thoughts of swimming in the ocean would keep him sane. In *I Scream, Therefore I Exist*, the water is a form of catharsis, an escape, and a trap. In this video, as in other of her works and actions, Wright pushes her body to its limits.

Grito, luego existo, 2011
Video en color, con sonido, 4 min

El video *I Scream, Therefore I Exist* pertenece a una serie de acciones realizadas por Wright en diversas piscinas. La línea difusa de la superficie del agua actúa como divisor entre dos realidades contrastantes y simultáneas. En la escena bajo el agua, la artista aparece de pronto en cámara y grita, para luego desaparecer nadando. El espectador nunca la oye ni ve cuando sale del agua a tomar aire. La trágica imposibilidad de comunicarse se alterna con sus graciosas apariciones, literalmente "salida de la nada".

Por encima del agua hay una imagen casi fija de un típico complejo turístico caribeño con palmeras. El video se filmó en las Bahamas, aunque podría pasar por Miami, donde vive la artista, dado que el azul intenso de la piscina es un color tan presente en el paisaje de esta ciudad.

Una pareja de personas mayores es la conexión entre el "arriba" y el "debajo", además de trazar una segunda historia en el video. La señora hace ejercicios vigorosos hasta que aparece su compañero; entonces salen lentamente del agua y se van. Aunque Wright no lo planeó, la presencia de la pareja genera interesantes asociaciones con cuestiones de índole generacional, sobre todo en Miami, donde existe una gran población de adultos mayores y ancianos.

Los libros de Reinaldo Arenas, escritor cubano que vivió exiliado en Estados Unidos, son fuente importante de inspiración para la artista. Arenas escribió que mientras estuvo en prisión, se mantenía cuerdo imaginando que nadaba en el mar. En *I Scream, Therefore I Exist* el agua es a la vez una forma de catarsis, un escape y una trampa. Como en otras de sus piezas y acciones, aquí Wright lleva su esfuerzo físico al límite.

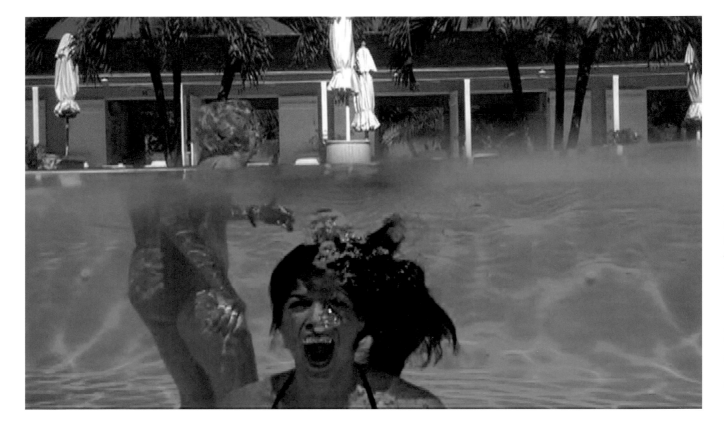

Juan Carlos Alom

b. 1964, Havana; lives in Havana

Born to Be Free, 2012
Thirteen inkjet prints on photographic paper

Nacidos para ser libres, 2012
Trece impresiones por inyección de tinta sobre papel fotográfico

This series of photographs is a reflection on the passing of time and the condition of an islander. Aged men and women are captured in the dark-blue waters of an urban beach in Havana popularly called Playita de la calle 16, a place where locals go for a swim at the end of the workday.

Other than water, the sole elements present in most photographs are the horizon line and occasional pieces of coral rock. The faces are always aware of and posing for the camera, whether friendly or daring in expression. The fragmented reflections of the bodies on the surface blend with their refraction underneath to create beautiful, semiabstract images.

Alom wants to pay homage to his elders. He sees himself in them, 20 years from now. Maybe this is why there are no temporal references in these photographs. In water the aged bodies are free as islands, unaffected by time.

Massive waves of emigration have led to a high aging rate in the Cuban population, as compared to other countries in Latin America. Nevertheless, on the island, this social group is underrepresented not only in the arts, but also in the majority of the disciplines of the humanities. In this light, the series *Nacidos para ser libres* is very relevant and refreshing.

La serie de fotografías *Nacidos para ser libres* es una reflexión sobre el paso del tiempo y la condición del isleño. La cámara capta a hombres y mujeres mayores en las aguas azul intenso de una playa urbana de La Habana, conocida como "playita de la calle 16". Es el lugar adonde van a nadar los que viven cerca al final del día de trabajo.

Además del agua, los únicos elementos presentes en la mayoría de las fotos son el horizonte y algunos segmentos de coral. Los rostros están siempre conscientes de la cámara y posan para ella, ya sea con expresión amistosa o desafiante. Los reflejos fragmentados de los cuerpos en la superficie del agua se mezclan con su refracción por debajo para crear bellas imágenes semiabstractas.

Alom quiere rendir homenaje a los ancianos. Se ve a sí mismo en ellos, dentro de veinte años. Quizás por esto no hay referencias temporales en estas fotografías. En el agua, los cuerpos envejecidos son islas libres, inafectadas por el tiempo.

Debido a las enormes olas de emigración, el índice de envejecimiento de la población cubana es alto, si se compara con otros países de Latinoamérica. No obstante, en la isla este grupo social no está suficientemente representado en las artes ni en la mayoría de las disciplinas de las humanidades. Desde esta perspectiva, la serie *Nacidos para ser libres* resulta refrescante y muy relevante.

 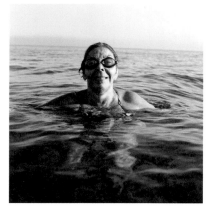

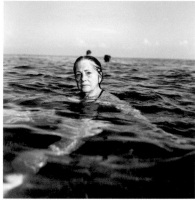

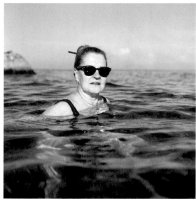

Juan Roberto Diago

b. 1971, Havana; lives in Havana

A Child of God, 2011
Mixed media on canvas

Diago's *Un hijo de Dios* uses recurrent imagery and processes in his work. His frontal bust with an oval face, a long neck, and two different eyes have been a constant in his work over the years.

A stitched seam at the center of the composition serves as a vertical axis that divides and unites the two different halves of this man. The hybrid nature of the figure is reinforced by the text underneath that reads "al lado tuyo" (beside you), which, in combination with the title, carries a religious connotation.

Stripes of black paint around the borders of the canvas serve as a frame for the figure, which lies directly on the raw, unbleached calico—one of the only textile materials made available to slaves.

The stitches on the fabric resemble a keloid. This kind of scar is fifteen times more likely to appear in people of African descent than in those of other races. Therefore, Diago, a black Cuban, has adopted it as a sign of identity. His research focuses on the African slave diaspora and its repercussion in society today through racism, oral traditions, and religion, among other related subjects. In Cuba, racism was long disregarded as the Revolution allegedly exterminated all inequality from society. At a time when racism was an unimportant subject for other disciplines in the humanities, it was black and mulatto artists like Diago and his colleagues who began the crucial conversations about slavery and its effect on society today.

Un hijo de Dios, 2011
Técnica mixta sobre lienzo

En *Un hijo de Dios*, Diago emplea imágenes y procesos recurrentes en su trabajo. El busto frontal de cara ovalada, cuello largo y ojos desiguales ha sido una constante en su obra a través de los años.

Una costura en el centro de la composición sirve como eje vertical que divide/unifica las dos mitades de este hombre. El carácter híbrido de la figura es reforzado por el texto colocado debajo: "al lado tuyo", que combinado con el título adquiere una connotación religiosa.

Las franjas de pintura negra que bordean el lienzo sirven de marco a la figura, pintada directamente sobre tela de saco cruda, sin blanquear, uno de los pocos textiles de que disponían los esclavos.

La costura en la tela recuerda un queloide. Este tipo de cicatriz es quince veces más frecuente en personas de ascendencia africana que en otras razas. Diago, cubano de raza negra, la ha adoptado como signo de identidad. Su investigación se centra en la diáspora de los esclavos africanos y su repercusión en la sociedad actual en aspectos como las tradiciones orales, la religión y el racismo. En Cuba el racismo fue soslayado por mucho tiempo, ya que la Revolución supuestamente había eliminado todas las inequidades de la sociedad. En un momento en que esta problemática no era un tema importante para otras disciplinas de las humanidades, artistas negros y mulatos como Diago y sus colegas iniciaron un diálogo crucial sobre la esclavitud y su efecto en la sociedad de hoy.

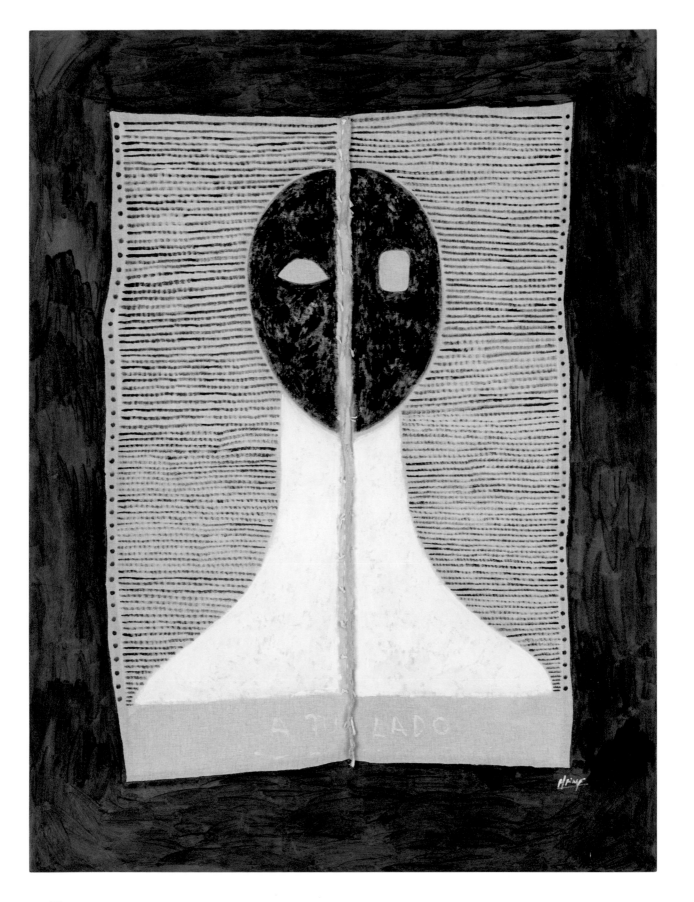

José Bedia

b. 1959, Havana; lives in Miami

Flight Simulation, ca. 1990
Painted textile and acrylic on canvas

Imitación de vuelo, ca. 1990
Tela pintada y acrílico sobre lienzo

Materials and shapes found in *Imitación de vuelo* allude to ascension. Not only is the shape of the canvas stylized—it is narrower and taller than the standard measurements of a frame—but also the different layers of fabric in the work go from thicker to lighter as they reach the surface of the painting.

In a black, rectangular area, a man looks up to birds that surround him above the ground. His arms are wide open, as if mimicking their wings in an attempt to fly. A piece of cloth with a floral motif covers the lower half of his body. It is attached to the canvas on the top side only. If lifted, the viewer would discover the man's feet firmly standing on the ground, depicted as a broken, wavy line separating all living beings from emptiness.

This fabric at the center of the composition is the only colorful element within an otherwise reduced palette of blacks and reds on a raw canvas. It is also the third in a series of concentric rectangles that structure the painting. The outer frame is made of raw linen and contains aligned dots connecting the black rectangle's edges to the actual edges of the painting.

Among other works related to migrating and flying, this piece is representative of a particular moment in Cuban art. It was conceived at a time when Bedia and many other colleagues were planning their exodus from Cuba—mostly to Mexico and then on to the United States. Bedia actually followed this path a year later.

Los materiales y formas encontrados en *Imitación de vuelo* aluden a la ascensión. No sólo el lienzo es estilizado —más estrecho y alto que un marco estándar—, sino que también las diferentes capas de tela van de más gruesa a más ligera a medida que se acercan a la superficie de la pintura.

En un área negra rectangular, un hombre alza la mirada hacia los pájaros que lo rodean. Sus brazos están abiertos, como imitando las alas, en un intento de volar. Un pedazo de tela con motivo floral cubre la parte inferior de su cuerpo. Sólo la parte superior está pegada al lienzo, de modo que si se levanta la tela se podrán descubrir los pies del hombre firmemente plantados en suelo, representado como una línea ondulante quebrada que separa a todos los seres vivos del vacío.

Esta tela en el centro de la composición es el único elemento colorido dentro de una paleta reducida a negros y rojos sobre un lienzo crudo. Es también el tercero en una serie de rectángulos concéntricos que estructuran la pintura. El marco exterior está hecho de lino crudo y contiene puntos alineados que conectan los bordes del rectángulo negro con los bordes reales de la pintura.

Entre otras piezas relacionadas con la migración y el vuelo, ésta representa un momento particular en el arte cubano. Fue concebida en una época en que Bedia y muchos otros colegas estaban planeando su éxodo desde Cuba mayormente hacia México para luego continuar hacia Estados Unidos. De hecho, Bedia seguiría esa trayectoria al año siguiente.

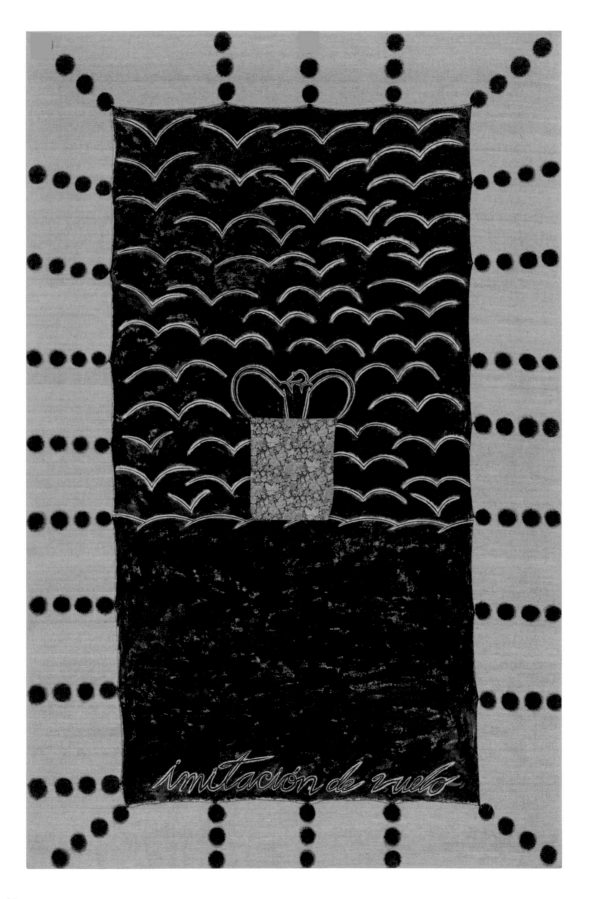

61

Roberto Fabelo

b. 1950, Guáimaro, Cuba; lives in Havana

Caldosa #1, 2015
Engraving on metal pot

In *Caldosa #1*, figures are engraved on the outside of a giant recycled cooking pot used to prepare *caldosa* in Cuba. Similar to *ajiaco*, this soup is made of all available vegetables and meats in a household, intended to feed many mouths. It is often cooked in the backyard under coals when there is no fuel or power for a gas or electric cooker.

After 1959 the tradition of making *caldosa* was appropriated by revolutionary organizations such as the Committees for the Defense of the Revolution (CDR). On festive days, the neighbors would prepare *caldosa* and eat it together in the street. The move from the private to the public space, in addition to the political content of the celebrations, changed the meaning of this rich stew.

In Fabelo's work, a layer of black matte paint, recalling stains from cooking with charcoal, covers the outside of the receptacle. The carved lines of the drawings bring out the silver of the aluminum underneath. Different creatures are depicted around the pot. Fabelo portrays humans who have morphed with animals in ways that go from gracious and sensual to openly sexual and grotesque, as varied as the cultural experience of *ajiaco* can be in Cuba.

Caldosa #1, 2015
Grabado en olla de metal

En *Caldosa #1* las figuras están grabadas en el exterior de una olla enorme de las que se utilizan para preparar caldosa en Cuba. Similar al ajiaco, este caldo contiene todos los vegetales y carnes disponibles en la casa, ya que servirá para alimentar muchas bocas. Se cocina a menudo en el patio, con carbón, cuando no hay combustible para cocinar con gas o electricidad.

Luego de 1959, organizaciones como los CDR (Comités de Defensa de la Revolución) adoptaron la tradición de la caldosa. En los días festivos, los vecinos preparaban la caldosa y la comían juntos en la calle. El desplazamiento del espacio privado al público y el contenido político de las celebraciones cambiaron el sentido de este sabroso guiso.

En la pieza de Fabelo, una capa de pintura negra mate que recuerda el tizne del carbón cubre el exterior del recipiente. Las líneas talladas de los dibujos revelan el color plateado del aluminio. Alrededor de la olla hay representadas diversas criaturas, humanos mutados en animales con formas que van desde gráciles y sensuales hasta abiertamente sexuales y grotescas, tan variadas como la experiencia cultural del ajiaco en Cuba.

Roberto Fabelo

Women from "One Hundred Years of Solitude," 2007
Oil on canvas

The work of Fabelo is often inspired by elements of the natural world. His bird-headed, naked women with long, pointed beaks, stylized wings, and other zoomorphic attributes are signature figures that can be found throughout his academic drawings, paintings, and sculptures. In the canvas *Mujeres de "Cien años de soledad,"* eleven of these female creatures in different colors stand behind and above the heads of seven birds. Even though they are very close together—almost crowded—they seem immersed in their own fantasy worlds. A handwritten line of women's names runs across the bottom of the painting. As with the number of figures, the names coincide with those of the characters and families in the narrative of *One Hundred Years of Solitude*, the classic Latin American novel by Nobel Prize winner Gabriel García Márquez. Fabelo illustrated a new edition of the book in 2007, the same year as the painting.

Mujeres de "Cien años de soledad", 2007
Óleo sobre lienzo

Fabelo se inspira a menudo en elementos del mundo natural. Sus mujeres desnudas con cabeza de pájaro, picos puntiagudos, alas estilizadas y otros atributos zoomórficos son figuras distintivas que pueden encontrarse en sus dibujos académicos, pinturas y esculturas. En el lienzo *Mujeres de "Cien años de soledad"* (2007), once de estas criaturas femeninas de diferentes colores aparecen detrás de siete aves en un plano más alto. Aunque se encuentran muy cerca unas de otras, casi amontonadas, parecen estar inmersas en sus propios mundos de fantasía. Una línea con nombres de mujeres escritos a mano corre de un lado al otro en la parte inferior de la pintura. Al igual que el número de figuras, los nombres coinciden con los de personajes y familias de *Cien años de soledad*, la clásica novela del colombiano ganador del Nobel, Gabriel García Márquez. Fabelo ilustró una nueva edición del libro en 2007, mismo año de la pintura.

jorge & larry

Jorge Modesto Hernández Torres (b. 1975, Bauta, Cuba; lives in Havana)
Larry Javier González Ortiz (b. 1976, Los Palos, Cuba; lives in Havana)

Unique Pieces from the Collection: Relics of the Tatar Princess, 2015–16
Mixed media

Unique Pieces from the Collection: Relics of the Tatar Princess is the third and final version of a site-specific installation presented in Havana and Madrid. A black wall holds colorful magazine pages with portraits of Western celebrities—model and actress Grace Jones, singer David Bowie, former First Lady Michelle Obama, and many others. A golden aureole has been added to each image.

Black-and-white portraits of figures from the Russian intelligentsia (poets Marina Tsvetaeva, Anna Akhmatova, and Boris Pasternak) pop up from the red velvet of jewelry boxes and communicate through bubble texts: "My country doesn't exist anymore. I don't know where to return"; "Look at me. I live counting snakes in the oat fields."

The dialogues, some historical and some fictional, build upon the psychological status of these figures from the past who once described Tsarist and Communist experiences in their literature. Singled out at the floor level, topless and on horseback, is Vladimir Putin. Without a halo, he is still in command and says: "I feel an immense passion for this horse. It's called Intelligentsia. It reminds me of my years in KGB."

The literary impact is key to this installation; it is worth mentioning that one of the artists (Larry) is a poet. He says: "The piece is a metaphor about the way in which freedom of expression is interpreted under a totalitarian regime."[1] The connections to the artists' own experience in Communist Cuba comes naturally. As part of the newer generation of professionals in this still-isolated nation, they examine historical patterns and behaviors that affect their imminent future.

1 Larry Javier González Ortiz, in an e-mail to the author, July 2017.

Piezas únicas de la colección: Reliquias de la princesa tártara, 2015–16
Técnica mixta

Esta obra es la tercera y última versión de una instalación para sitio específico presentada en La Habana y Madrid. Una pared negra contiene coloridas páginas de revistas con retratos de celebridades de Occidente como la modelo y actriz Grace Jones, el cantante David Bowie, la ex primera dama Michelle Obama y muchos otros. A estas imágenes se ha añadido una aureola dorada.

Retratos en blanco y negro de intelectuales rusos (los poetas Marina Tsvetaeva, Anna Ajmátova y Boris Pasternak) emergen de cajitas de joyas forradas en terciopelo rojo y se comunican mediante burbujas de texto: "Ya mi país no existe. Ya no sé a dónde volver"; "Mírame a mí. Vivo contando serpientes en los campos de avena".

Los diálogos, algunos históricos y otros ficticios, aprovechan el estatus psicológico de estas figuras del pasado que describieron en su literatura las experiencias de la vida bajo los zares y los comunistas. Separado de las otras figuras, al nivel del piso, encontramos a Vladimir Putin sin camisa, montado a caballo. No tiene aureola, pero aun así domina la situación y dice: "Siento una pasión inmensa por este caballo. Se llama Intelligentsia. Me recuerda mis años en la KGB".

El impacto literario es clave en esta instalación; vale la pena mencionar que uno de los artistas (Larry) es poeta. Éste comenta: "La pieza es una metáfora de cómo se interpreta la libertad de expresión bajo un régimen totalitario".[1] Las asociaciones con la propia experiencia de estos artistas en la Cuba comunista surgen naturalmente. Como parte de la nueva generación de profesionales en esta nación aún aislada, ellos examinan los patrones históricos y comportamientos que afectan su futuro inminente.

1 Larry Javier González Ortiz, en correo electrónico a la autora, julio de 2017.

Manuel Mendive Hoyos

b. 1944, Havana; lives in Havana

From the series Energies I, 2013
Acrylic on wood

From the series Energies II, 2013
Acrylic on wood

The energies, or orishas, for the believers of Afro Cuban Santería, can be compared to saints in Catholicism. They are forces that manifest themselves in society and nature. Santería myths—*patakies*—explain their character, as well as associate them to certain natural materials that represent them in the religious ceremonies, and in everyday life. Mendive's work poetically connects the viewer and his deities. This connection is not only through the subjects depicted, but also through the symbolism and juxtaposition of materials used.

Energías I and *II* are sculptures of armless bodies that, even when seated, stand tall like totems overlooking the room. Stylized wood and metal heads crown the sculptures. Resembling spearheads, the heads contain a thin, triangular piece of wood in the middle and sheets of iron on the sides. Their iron edges meet where a nose and mouth might be and separate in the back. The effect is reminiscent of decomposed faces of Cubist sculptures.

The wooden torsos are narrow in depth but wide, as planks from a transversal cut of a tree. Animals and seated figures are painted and carved, and stand on top of each other. Little persons with round heads and armless bodies are depicted in three legs that emerge from the torso. Cowrie shells are embedded in the figures' chests and backs, and outline the metal of their heads. They are an integral part of the Santería divination system and are also used to represent the facial features of Elegguá, the orisha that opens paths and guards the crossroads, symbolically associated with the number three.

De la serie *Energías I*, 2013
Acrílico sobre madera

De la serie *Energías II*, 2013
Acrílico sobre madera

Lo que son las energías o los orishas para los creyentes de la santería afrocubana puede comprarse con lo que son los santos en el catolicismo. Son fuerzas que se manifiestan en la sociedad y en la naturaleza. Los mitos santeros (patakíes) explican su carácter y las asocian con ciertos materiales naturales que las representan en las ceremonias religiosas y en la vida cotidiana. El trabajo de Mendive conecta poéticamente al espectador con sus deidades. Esta conexión no sólo se plasma a través de los temas, sino también a través del simbolismo y la yuxtaposición de materiales.

Energías I y *II* son esculturas de cuerpos sin brazos que, incluso sentados, se yerguen esbeltos como tótems que vigilan la sala, rematados por estilizadas cabezas en madera y metal. Semejando puntas de flechas, las cabezas llevan una delgada pieza triangular de madera en el centro y planchas finas de hierro en los lados. Los bordes del metal se unen donde debieran estar la nariz y la boca, y se separan por la parte de atrás. Este efecto recuerda las caras descompuestas de las esculturas cubistas.

Los torsos de madera son poco profundos, aunque anchos; parecen tablones hechos del corte transversal de un árbol. Diversos animales y figuras sentadas aparecen pintados y tallados unos encima de los otros. En tres piernas que salen del torso hay representadas personitas de cabezas redondas y cuerpos sin brazos. Las figuras llevan caracoles incrustados en sus pechos y espaldas, y delineando el contorno de sus cabezas. Los caracoles son parte integral del sistema de adivinación de la santería y también se utilizan para representar las facciones de Elegua, el orisha que abre los caminos y protege las encrucijadas, asociado simbólicamente con el número tres.

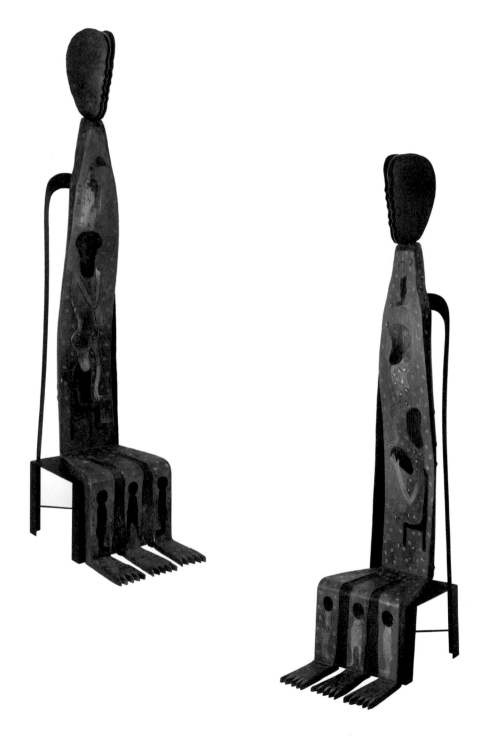

José Bedia

b. 1959, Havana; lives in Miami

The Poor Bewildered Cuban on Arriving in a Strange Land, 2000
Acrylic on canvas

Estupor del cubanito en territorio ajeno is a circular, symmetrical painting in which, with great simplicity, Bedia conveys uncertainty and courage. Created with a family friend in mind, it could be described as a psychological portrait. When referring to the piece, Bedia tells the story of a man who went through a series of difficulties as he migrated to the United States from rural Cuba.

In the painting, symbolic attributes are applied to an aggrandized body, as compared to the tiny head—the profile of a bold man with a pointy nose and chin that is recurrent in Bedia's work. As in most of this artist's paintings, the color palette is limited. The figure is drawn in white and surrounded by a layer of gray with irregular edges and dripping that resembles sweat. The inside of the body is blue, and green bleeds from his underarms.

The figure's shoulders resemble the dome of a church; three vertical lines that form the axis of the composition culminate in three crosses. They remind us of the three Spanish vessels in which Christopher Columbus first sailed to America and, in this light, become a shield for discovery. Two circles at the level of the genitals are disproportionally large to symbolize his "cojones," while his hands hold two suitcases shaped as houses. They contain elements representative of the artist's Santería and Palo Monte beliefs, which are part of his cultural context.

Estupor del cubanito en territorio ajeno, 2000
Acrílico sobre lienzo

Estupor del cubanito en territorio ajeno es una pintura simétrica circular donde, con gran simplicidad, Bedia representa la incertidumbre y la valentía. La creó pensando en un amigo de su familia, y podría describirse como un retrato psicológico. Hablando de ella, el artista cuenta la historia de un hombre que sufrió una serie de contratiempos cuando emigró a Estados Unidos desde una zona rural de Cuba.

En esta pintura se aplican atributos simbólicos a un cuerpo agrandado en comparación con la diminuta cabeza —el perfil de un hombre calvo de nariz y mentón puntiagudos que es recurrente en el trabajo de Bedia—. Como en la mayoría de sus obras, la paleta es limitada. La figura está delineada en blanco y rodeada de una capa de gris con bordes irregulares y salpicaduras que parecen sudor. El interior del cuerpo es azul y por las axilas destila verde.

Los hombros semejan la cúpula de una iglesia; tres líneas verticales que forman el eje de la composición culminan en tres cruces que recuerdan los tres navíos en que Cristóbal Colón viajó a América por primera vez y, en este sentido, se convierten en escudo para el descubrimiento. A la altura de los genitales hay dos círculos desproporcionadamente grandes que simbolizan la valentía del personaje, mientras sus manos sostienen dos maletas con forma de casa. Éstas contienen elementos representativos de la fe del artista en la santería y el palo monte, los cuales son parte de su contexto cultural.

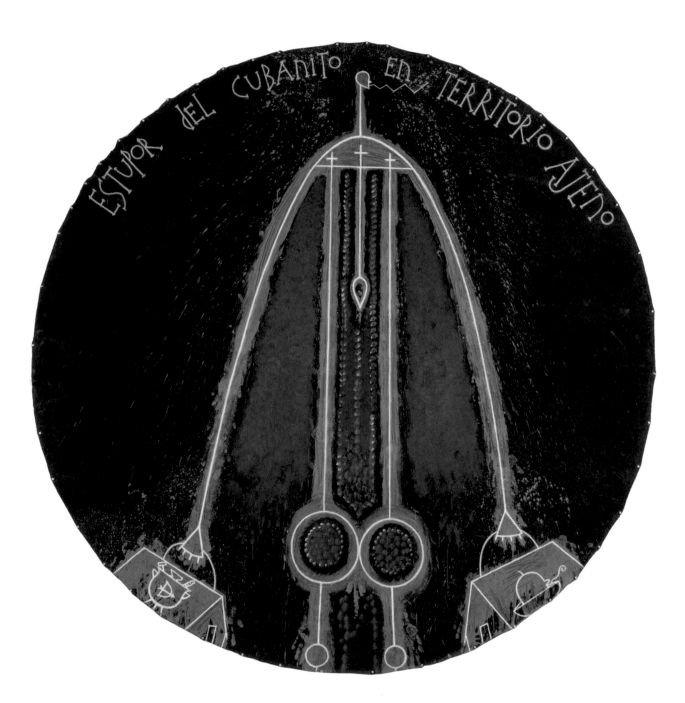

Tania Bruguera

b. 1968, Havana; lives in New York and Havana

Sunflower #2, 2002
Ink and paper collage

Sunflower #2 belongs to a series in which the artist soaked the eponymous flowers in a brownish-yellow pigment and threw them against paper, resulting in dramatic splatters and drips of color. The flowers were then collaged to the works. Their centerpieces resemble gunshots that have left a large mess of blood, or the remains of a spiritual cleansing that contains all the unwanted energies of a body. Like suns, they could be heroes that have been sacrificed with their bodies left at the crime scene as chastisement, just as Christ was left and is remembered on the cross by Catholics. They are a metaphor for the dynamics of a revolutionary process that both generates and replaces martyrs.

The sunflowers are used in the syncretic practices of Catholicism and Santería in Cuba, particularly to pay homage to the Virgin of El Cobre and her homologue orisha (goddess), Oshún. From this perspective, the hostility of the image recalls the desecration of systems of beliefs, and ultimately the loss of hope—something seen in the Cuba of recent decades.

Girasol #2, 2002
Tinta y collage de papel

Sunflower #2 pertenece a una serie en que la artista impregnaba las flores del título en un pigmento marrón amarillento y las lanzaba contra un papel, logrando dramáticas salpicaduras y chorreados de color. Luego hacía un collage con las flores y las pegaba a la obra. Los centros semejan disparos que han dejado un reguero de sangre, o los restos de una limpieza espiritual que contiene todas las energías indeseadas de un cuerpo. También pudieran ser soles, o héroes sacrificados cuyos cuerpos quedan en la escena del crimen como escarmiento, así como Cristo fue dejado en la cruz y es recordado por los católicos. Son una metáfora de la dinámica de un proceso revolucionario que genera mártires y reemplaza otros.

Los girasoles suelen utilizarse en las prácticas sincréticas del catolicismo y la santería en Cuba, sobre todo para rendir tributo a la Virgen del Cobre y su orisha (diosa) homóloga, Oshún. Desde esta perspectiva, la hostilidad de la imagen recuerda la profanación de los sistemas de creencias y finalmente la pérdida de la esperanza, algo muy visto en la Cuba de las décadas recientes.

Tania Bruguera

The Weight of Guilt, 1999
Mixed media and wove paper collage

El peso de la culpa is also the title of a series of performances by Bruguera. In a piece from 1997, the artist appeared naked, holding a sheep carcass as a shield, while eating small portions of Cuban soil. Eating soil was part of a collective suicide ritual practiced by Cuban indigenous people as a form of rebellion against their oppressors, the Spaniards. Within the Cuban context, this action was a comment on the sociopolitical situation and suggested history was being reenacted.

A second performance in 1999 included the wooly dead bodies of sheep. The artist hung the sheep in a dark room with dramatic spotlights to replicate a slaughterhouse. On her knees and naked, Bruguera continuously rubbed and cleansed her hands and body and occasionally bent over one of the animals' heads that laid on the floor. The metaphor of the sheep conveyed submission as well as hypocrisy, while the biblical reference of Pontius Pilate, who washed his hands from culpability on Jesus's execution, was almost made literal.

That same year Bruguera realized this version of *El peso de la culpa*. In it, wool is thinly spread across the surface of the paper, making the background visible in some areas. The wool transcends the sheep and its death, reminding us of history, so as not to repeat it.

El peso de la culpa, 1999
Técnica mixta y collage de papel vitela

El peso de la culpa es también el título de una serie de performances de Bruguera. En una pieza de 1997, la artista aparecía desnuda, cargando a manera de escudo el cadáver abierto de una oveja mientras comía pequeñas porciones de tierra cubana. Comer tierra era parte de un ritual de suicidio colectivo que practicaban los indígenas cubanos como acto de rebelión contra sus opresores españoles. En el contexto de la Cuba contemporánea, este acto de Bruguera era un comentario sobre la situación sociopolítica y sugería que la historia se estaba repitiendo.

En un segundo performance en 1999, la artista colgó cuerpos de ovejas muertas, todavía con la lana, en un espacio oscuro iluminado teatralmente para evocar un matadero. Arrodillada y desnuda, Bruguera se frotaba/limpiaba las manos y el cuerpo, inclinándose a veces sobre la cabeza de uno de los animales que yacía en el piso. La metáfora de las ovejas comunica la idea de sumisión y también de hipocresía, mientras que la referencia bíblica a Poncio Pilato, que se lavó las manos para exculparse de la ejecución de Jesús, resulta casi literal.

Ese mismo año Bruguera realizó esta versión de *El peso de la culpa*. Una fina capa de lana se extiende por toda la superficie del papel, dejando ver el fondo en algunas áreas. La lana trasciende la idea de la oveja y su muerte para recordarnos la historia misma, de modo que no la repitamos.

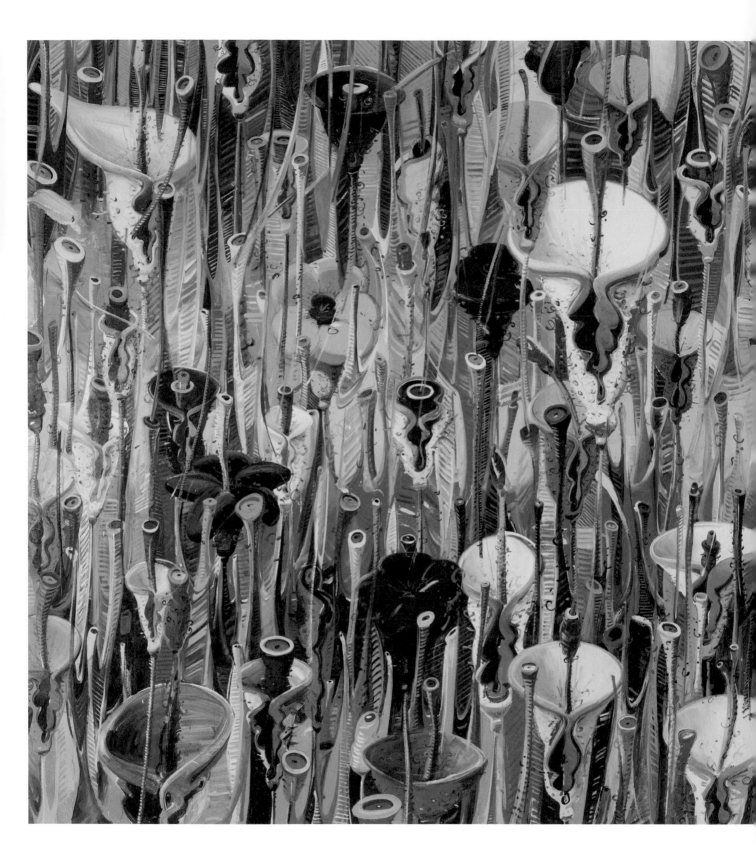

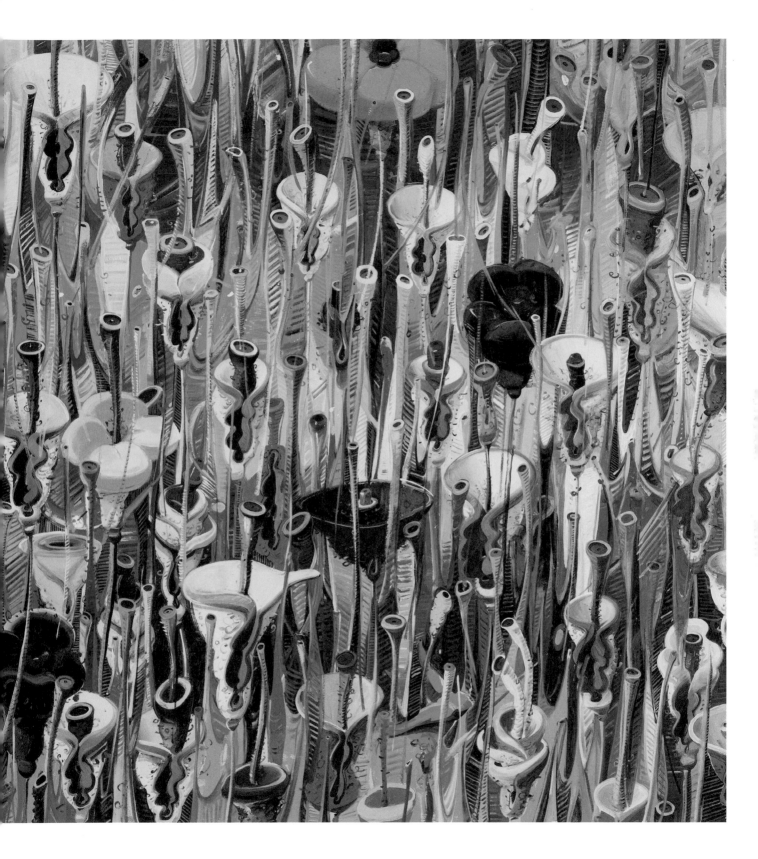

Tomás Esson

b. 1963, Havana; lives in Miami

ORÁCULO, 2017
Oil on canvas

A graduate of the Instituto Superior de Arte in Havana and member of the explosive and controversial eighties generation in Cuba, Esson was the protagonist in several exhibits central to late-20th-century Cuban art history. His career has been characterized by canvases that portray alarmingly scatological scenes featuring grotesque, lustful human figures. Eminently symbolic and expressive, these works use obscenity, violence, and sarcasm to strip certain social sectors and behaviors of their mythical status and bring them back down to an earthly plane.

Throughout his career, Esson has shown an obsession with sexual imaginary. In *ORÁCULO*, the depiction has been sweetened, as it were, with a special attention to formal finish. The scene portrayed is lovely—beautiful, even—with its palette of luminous colors, and its careful brushwork that testifies to a marked interest in detail. For Esson, this colorful garden of vulvas is a very personal portrayal of the place where existential questions are answered—his own sexual philosophy symbolized in the worship of reproductive organs.

ORÁCULO, 2017
Óleo sobre lienzo

Graduado del Instituto Superior de Arte de La Habana y miembro de la explosiva y controvertida generación de los años ochenta en Cuba, Esson protagonizó exposiciones de obligada consulta para el estudio del arte cubano de fines del siglo XX. Su práctica se ha caracterizado por lienzos de escenas alarmantes y escatológicas, con grotescas y lujuriosas figuras humanas. Eminentemente simbólicas y expresivas, estas obras se apoyan en lo obsceno, la violencia y el sarcasmo para devolver al plano terrenal sectores y comportamientos sociales que estaban mitificados.

La obsesión del artista por el imaginario sexual se manifiesta a lo largo de su carrera. En *ORÁCULO*, la representación se torna más edulcorada, percibiéndose una especial atención a la terminación formal. Embellecen la escena el lucido despliegue de colores luminosos y el notable cuidado de los trazos en cada detalle del lienzo. Para Esson, este colorido jardín de vulvas es la representación muy personal del lugar donde encontramos respuesta a las incógnitas existenciales —su propia filosofía sexual simbolizada en la adoración de los órganos reproductores—.

Elizabet Cerviño

b. 1986, Manzanillo, Cuba; lives in Havana

Horizon, from the series Mists, 2013
Gesso on linen

Horizonte, de la serie *Nieblas*, 2013
Yeso sobre lino

Gesso, a material ordinarily used to prepare a canvas prior to painting, is the protagonist in the work *Horizonte,* from the series *Nieblas* (2013). Cerviño employs it as a pigment to paint on a raw canvas. She creates a blurry horizon by adding white areas to the beige of the surface. The grand scale of this work, 31 feet long, and its subtle nature might confuse the viewer into thinking it is a backdrop, as its composition is more comprehensible from a distance.

In her work, Cerviño prioritizes the process and the ritual experience of creating and consuming art over the product itself. She is interested in the aesthetics of unaltered, natural elements. The result of their interaction is the only "effect" in this work, where Cerviño's role is closer to that of a facilitator rather than an agent of change.

El yeso, material que se usa normalmente para preparar el lienzo antes de pintar, es el protagonista en la pieza *Horizonte*, de la serie *Nieblas*. Cerviño lo emplea como pigmento para pintar en el soporte crudo. Al añadir áreas blancas al color beige de la superficie crea un horizonte borroso. La gran escala de esta obra de 31 pies de largo y su carácter sutil podrían confundir al observador y hacerlo pensar que se trata de un telón de fondo, pero la composición es más comprensible cuando se mira desde lejos.

Cerviño prioriza en sus trabajos el proceso y la experiencia ritual de crear y consumir el arte por encima del producto mismo. Le interesa la estética de los elementos naturales, inalterados. El resultado de la interacción de éstos es el único "efecto" en esta pieza, donde el rol de Cerviño parece más de facilitadora que de agente de cambio.

Elizabet Cerviño

Kiss on Dead Ground, 2016
Handmade clay bricks

Numerous blocks of hand-carved clay bricks perfectly aligned along the floor form *Beso en tierra muerta*. Their surface is irregular, shaped by impressions from the underside of a poem handwritten by the artist, which can be read in full in the work's caption. The text is a kind of meditation on nature that evokes silence and contemplation: "The rock settled at the bottom / Rain, spring, river-stream and devastated sea / the noise was inert / TASH – TAsh – Tash – ta."

From a distance, the installation's shapes resemble ocean waves, which gives it the illusion of movement. For many, the clay bricks might resemble pieces of light wood. The shapes of the absent writing on the blocks, the poem itself, and the real and suggested images are key to the work. They contribute to the full experience of a visual poetry that Cerviño achieves.

Beso en tierra muerta, 2016
Ladrillos de barro hechos a mano

Numerosos bloques de barro tallados a mano y perfectamente alineados en el piso componen el *Beso en tierra muerta*. Su superficie irregular sigue la forma de la parte inferior de las letras de un poema escrito a mano por la artista, que puede leerse completo en el pie de obra. El texto es una especie de meditación sobre la naturaleza que evoca el silencio y la contemplación: "Asentó la roca en fondo / Lluvia, manantial, arroyo-río y mar desolado / Quedó inerte el ruido / TASH – TAsh – Tash – ta…".

A cierta distancia, la instalación semeja las olas de un mar con sus formas que dan la ilusión de movimiento. Se podría pensar que los bloques de barro son piezas de madera clara. Las huellas de la escritura ausente sobre los bloques, el poema mismo y las imágenes reales y sugeridas son clave en la obra: todos estos aspectos contribuyen a la experiencia integral de la poesía visual que propone Cerviño.

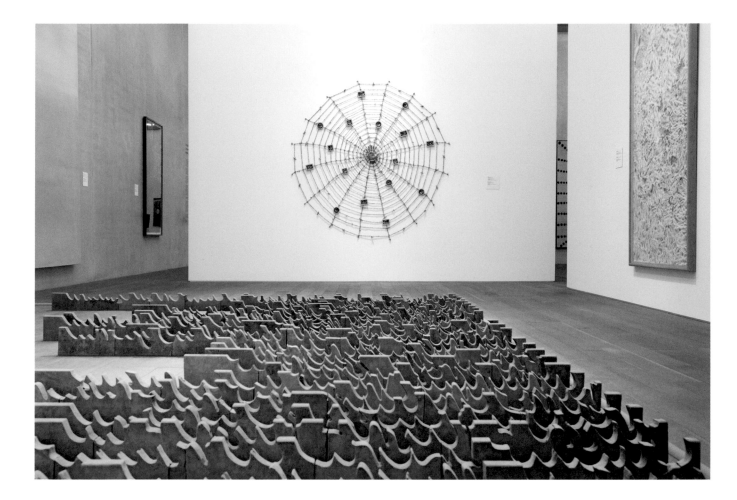

Rubén Torres Llorca
b. 1957, Havana; lives in Miami

A Remedy for the Evil Eye, 2004
Mixed media

Not without doses of sarcasm, Torres Llorca refers to artists as cultural heroes whose duty it is to reflect and preserve cultural traditions. He places himself in this category. Referring to his multifaceted work throughout the years, he says: "Afro-Cuban tradition has taught me the use of the emblem, the construction of the altar, the dramatic importance of space, the preference of tridimensional representation and fragmentation. I owe the Mexican craftsman the preference for simple materials."[1]

In *Remedio para el mal de ojo* this connection is literal—references are rooted in widespread popular tradition. The belief of the evil eye spells exists all around the world and its iconography is similar across the ocean. Arguably, certain people have the power to negatively affect others, especially children, with their eyes. There are homemade remedies to prevent and cure the evil eye, such as carrying Saint Lucy's eyes in one's clothing or asking the person that caused the damage to touch the person affected.

In Torres Llorca's work, a spider web is braided with ropes and serves as support for a series of eyes painted on tiny chalkboards spread across it, resembling insects caught by spiders. An open hand is at the center of the net as if signaling to stop. In an artistic context, the piece becomes a reflection on the relationship of an artist and his/her artwork with different publics—from occasional visitors to collectors, from curators to the institutions that influence artists' fate.

1 "Rubén Torres-Llorca," Cuba Art New York, http://cubaartny.com/pages/artists/RubenTorresLlorca/index.html.

Remedio para el mal de ojo, 2004
Técnica mixta

No sin una dosis de sarcasmo, Torres Llorca se refiere a los artistas como héroes culturales cuya tarea es reflejar y preservar las tradiciones culturales. Él se sitúa a sí mismo en esta categoría. Aludiendo a su multifacético trabajo a través de los años, dice: "la tradición afrocubana me ha enseñado a usar el emblema, la construcción del altar, la importancia dramática del espacio, la preferencia por la representación tridimensional y la fragmentación. Les debo a los artesanos mexicanos la preferencia por los materiales simples".[1]

En *Remedio para el mal de ojo* esta conexión es literal: las referencias están afincadas en una difundida tradición popular. La creencia en el mal de ojo existe por todo el mundo y su iconografía es similar. Se cree que ciertas personas tienen el poder de afectar negativamente a otras con sus ojos, sobre todo a los niños. Hay remedios caseros para evitar y curar el mal de ojo, tales como llevar prendidos a la ropa los ojos de Santa Lucía o pedir al que causó el mal que toque a la persona afectada.

En esta obra de Torres Llorca aparece una tela de araña tejida con sogas que sirve de soporte a una serie de ojos pintados en diminutas pizarras por toda la pieza, como si fueran insectos capturados por la araña. En el centro de la red, una mano abierta parece hacer una señal de pare. En un contexto artístico, la pieza se torna en una reflexión sobre la relación de un artista y su obra con posibles públicos: desde los visitantes ocasionales hasta los coleccionistas, desde los curadores hasta las instituciones que pudieran influir en su suerte.

1 "Rubén Torres Llorca", Cuba Art New York, http://cubaartny.com/pages/artists/RubenTorresLlorca/index.html.

Yoan Capote

b. 1977, Pinar del Río, Cuba; lives in Havana

Aperture, 2014–15
Mixed media, including handmade steel scissors and display case

The word "aperture" has a very particular connotation among Cubans of both the island and the United States. It refers to the moments in history when the American and the Cuban governments eased their typically tense political relationship and established a dialogue beyond the embargo. These strategies have mostly represented emotional and economic gains for both peoples as they facilitated tourism and family reunions. Nevertheless, the different ideologies of these Cuban populations permeate their interpretation of the facts depending on which side is talking.

Capote's *Aperture* depicts this dichotomy. Two surgical scissors shaped like the Florida peninsula and the island of Cuba, respectively, are oriented as in their actual geography. They rest on top of a red velvet cloth inside of a wooden box with a glass lid resembling found objects from ancient history, parts of an old map, or dinosaurs about to do battle. Their very nature is frightening, calling to mind the mutilation and castration they may perform. Every time these surgical objects are brought out, the occasion to "cut" follows. At the same time, they save lives and cut out evil.

Conceived in 2014, this piece acquired a special significance in 2016 when President Barack Obama visited Cuba; this was a historic event because no other American president had traveled to the island while in office since 1928.

Apertura, 2014–15
Técnica mixta con tijeras de acero hechas a mano y estuche

La palabra "apertura" tiene una connotación muy particular entre los cubanos, tanto los de la isla como los que viven en Estados Unidos. Alude a los momentos en que los gobiernos cubano y americano han relajado sus relaciones políticas normalmente tensas para establecer un diálogo más allá del embargo económico. Estas estrategias en general han implicado mejorías económicas y emocionales para ambos pueblos, en tanto facilitan el turismo y las reuniones familiares. No obstante, las ideologías divergentes de las dos poblaciones de cubanos permean su interpretación de los hechos, según el bando que esté hablando.

En *Aperture*, Capote ilustra esta dicotomía. Dos tijeras quirúrgicas con la forma de la península de Florida y la isla de Cuba, respectivamente, han sido colocadas en su posición geográfica correcta. Reposan sobre un paño de terciopelo rojo dentro de una caja de madera con tapa de cristal, semejando objetos antiguos encontrados, partes de un mapa viejo o dinosaurios a punto de pelear. Por su naturaleza misma, las tijeras amedrentan, se les asocia por ejemplo con mutilación y castración. Cada vez que se abren, sobreviene el "momento de cortar". A la vez, son utensilios que salvan vidas y apartan el mal.

Concebida en 2014, esta pieza adquirió un significado especial en 2016, cuando el presidente Barack Obama visitó Cuba. Fue un suceso histórico, ya que ningún presidente norteamericano en funciones había viajado a la isla desde 1928.

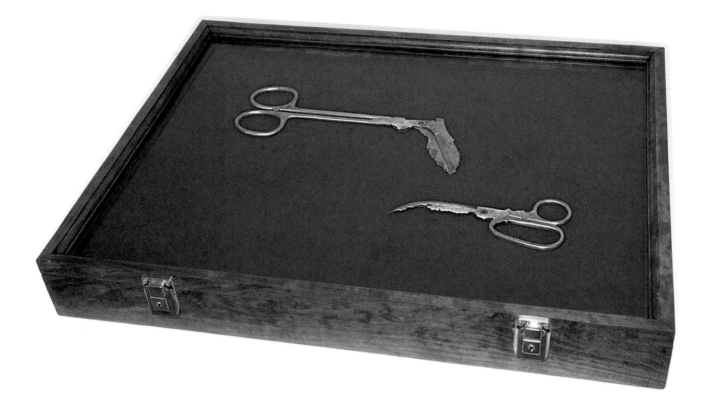

Diango Hernández

b. 1970, Sancti Spíritus, Cuba; lives in Düsseldorf

Ernesto's Aquarium, 2016
Oil on canvas and aluminum frame on six panels

For Hernández, painting is an efficient medium to translate memory, sensations, history, and objects related to his own experience. Nevertheless, this translation is closer to an encryption than to a literal depiction of a subject matter. The artist is interested in achieving a certain sensibility with his work, which he describes as "something vague and unstable that allows us to remember and also to forget."[1] This detachment from the subject matter helps him avoid clichés and convey his complex identity. He is a Cuban immigrant in Europe—in a culture vastly different from his patria. Notwithstanding his migration, his thoughts and memories—essentially what is "in his head"—will always be alien to all people.

Hernández has developed his own conventions, such as the use of undulating lines in different sizes and colors. This is the case in *El acuario de Ernesto*, a painting installation of six narrow, vertical panels of waves that he realized in 2016 and exhibited at the Morsbroich Museum, Germany, in his solo show, *Theoretical Beach*. In these panels, he depicts fragments of texts. "The blue tones (the water) are based on [Che Guevara's] farewell letter to Fidel [Castro] and the yellow and red tones (with a coral shape) are based on passages extracted from the book *La Guerra de Guerrillas* (Guerrilla Warfare, 1961)," the artist explains.[2]

These endless, wavy lines flow coherently between paintings, sculptures, and installations to "illustrate" different mental processes in the artist and, undoubtedly, to give shape to a recognizable language and aesthetic.

1 Diango Hernández, in an e-mail to the author, July 25, 2017.

2 Ibid.

El acuario de Ernesto, 2016
Óleo sobre lienzo y marco de aluminio en seis paneles

Para Hernández, la pintura es un medio al que puede traducir con eficacia la memoria, las sensaciones, la historia y los objetos relacionados con su propia experiencia. Sin embargo, esta traducción es más un cifrado que una representación literal de los temas. El artista busca lograr una sensibilidad especial en su trabajo, la cual describe como "algo vago e inestable que nos permite recordar y también olvidar".[1] Este desapego del tema en cuestión lo ayuda a evadir clichés y a comunicar su compleja identidad. Es un inmigrante cubano en Europa, en una cultura muy ajena a la de su patria. Pero aparte de su condición de inmigrante, sus pensamientos y recuerdos (básicamente lo que está "en su cabeza") siempre serán ajenos para las demás personas.

Hernández ha desarrollado sus propias convenciones, tales como el uso de líneas onduladas en diferentes tamaños y colores. Este es el caso en *El acuario de Ernesto*, una instalación pictórica de seis paneles estrechos verticales que representan olas, realizada en 2016 y mostrada en el Museo Morsbroich, Alemania, como parte de su exposición personal *Theoretical Beach*. En estos paneles representa fragmentos de textos. "Los tonos azules (el agua) se basan en la carta de despedida [del Che Guevara] a Fidel [Castro], y los tonos amarillos y rojos (con forma de coral) se basan en pasajes de *La guerra de guerrillas* (1961)",[2] explica el artista.

Estas líneas ondulantes infinitas fluyen coherentemente entre pintura, escultura e instalación para "ilustrar" diferentes procesos mentales del artista y, sin duda, dar forma a un lenguaje y una estética reconocibles.

1 Diango Hernández, en correo electrónico a la autora, 25 de julio de 2017.

2 Ibíd.

Kcho (Alexis Leyva Machado)

b. 1970, Isla de Pinos, Cuba; lives in Havana

Untitled, 1990
Oil, pastel, and charcoal on canvas

In Cuban popular jargon, "to row" translates as "do whatever is needed to survive" or "to stay afloat," while being "on the same ship" is used to convey "being subject to a collective fate."

In the Cuba of the early nineties these metaphors became literal. After the collapse of the Communist countries, the island entered a socioeconomic depression euphemistically known as the Special Period in Times of Peace, which peaked during the 1994 Rafters Crisis. Out of desperation, people threw themselves into makeshift vessels in an effort to reach North American shores. For many, this became a personal story of tragedy and death.

These masses, boats, and rafts have been an obsession for Kcho since the beginning of his career. Born on a small island in the southwest of Cuba, the artist is intrigued by what comes and goes from the sea. He constantly includes objects found on the seashore in his sculptures and installations.

At the age of 20, Kcho graduated from the National School of Art in Havana and completed *Sin título*, a brownish-red seascape in mixed media on canvas. Divided into three roughly equal horizontal sections, it depicts an anonymous multitude on the upper panel, the side of a wooden boat fills the middle panel, and water fills the bottom third. Disproportionately large oars cross the painting diagonally, connecting the three sections as the figures row.

The scene is cropped into a square so that the ample surface of the water contrasts with the almost nonexistent sky. This has the effect of inverting the horizon. Over the years, when asked about his work, Kcho has shifted his statement from emphasizing migration to approaching the sea as a source of life that divides and unifies human beings.

Sin título, 1990
Óleo, pastel y carboncillo sobre lienzo

En el argot popular cubano, "remar" significa hacer lo que sea necesario para sobrevivir o mantenerse a flote, mientras que "estar en el mismo barco" es estar sujeto a un mismo destino colectivo.

En la Cuba de principios de los años noventa estas metáforas se hicieron literales. Luego del colapso de los países comunistas, la isla sufrió una depresión socioeconómica que se llamó eufemísticamente Período Especial en Tiempos de Paz y que tuvo su cumbre con la llamada crisis de los balseros de 1994. En su desesperación, la gente se lanzaba al mar en botes improvisados, tratando de alcanzar las playas estadounidenses. Para muchos fue una historia de tragedia y muerte.

Estos gentíos, barcos y balsas han sido una obsesión para Kcho desde el comienzo de su carrera. Nacido en una pequeña isla al suroeste de Cuba, el artista dice estar intrigado por lo que viene y va con el mar, y en sus esculturas e instalaciones suele incluir objetos encontrados en la orilla.

A la edad de 20 años, Kcho se graduó de la Escuela Nacional de Arte en La Habana y terminó *Sin título*, un paisaje marino de tonos marrón rojizos en técnica mixta sobre lienzo. Dividida en tres secciones horizontales de tamaño aproximado, la obra nos presenta una multitud anónima en el panel superior; el lado de un bote de madera abarca todo el panel del medio y en el tercero aparece el agua. Las figuras sostienen unos remos excesivamente grandes que cruzan la pintura en línea diagonal, conectando las tres secciones.

La escena está recortada en forma de cuadrado, de modo que la amplia superficie del agua contrasta con un cielo casi inexistente. Se produce así un efecto de inversión del horizonte. Con los años, al hablar de su trabajo, Kcho ha dejado de hacer énfasis en la migración para aproximarse al mar como fuente de vida que divide y unifica a los seres humanos.

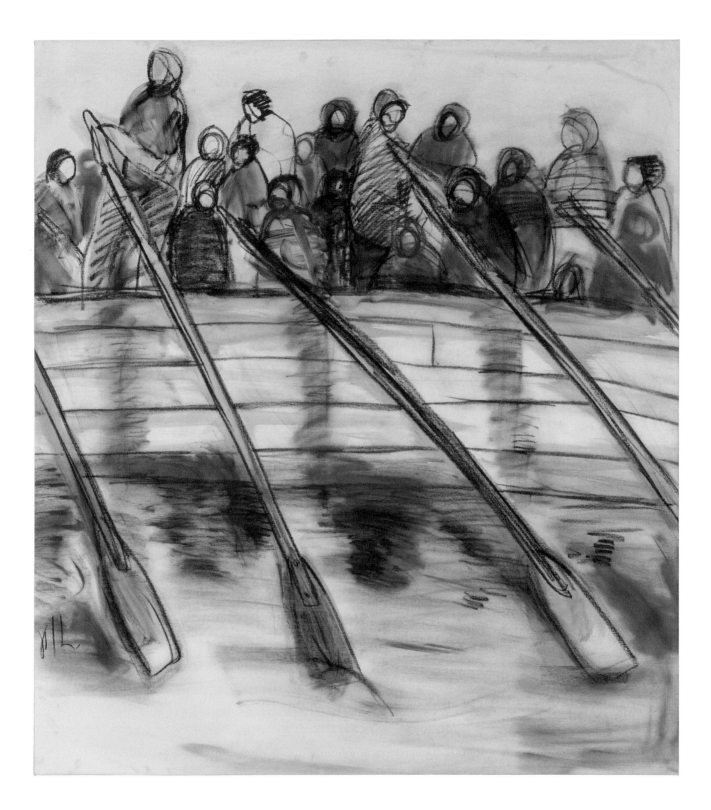

Luis Cruz Azaceta

b. 1942, Havana; lives in New Orleans

Caught, 1993
Acrylic on paper

Caught is the portrait of a man on a boat, in the middle of the sea. He appears horrified, as if he's seen the devil, the shadow of whom is suggested on his face in orange. He has empty, white eyes, spiky hair, and a wide-open mouth showing skinny teeth, like those of a fish. He is caught. Different weapons are aimed at him from the edges of the painting, and a yellow grid resembling both prison bars and pointy daggers lowers toward his boat. He raises his arms and his skeleton shows.

The image of the boat or raft has been recurrent in Azaceta's work since the mid-eighties. The artist is an immigrant himself, but this symbol is more representative of a mental state than a literal depiction of his migration to the United States from Cuba in the sixties. The boat is a resource for his explorations on identity, conveying a sense of isolation and alienation, of cultural drifting and detachment. Nevertheless, in this case there is an unavoidable reference: the year of the painting is one of the most dramatic in the history of the Cuban exodus when thousands of people risked their lives at sea, trying in massive numbers to migrate to the United States. At the time, the American wet-foot, dry-foot policy dictated that Cuban immigrants found on American shores would be accepted into the country, but those caught in the sea would be returned. Without a doubt, the man in this image was unsuccessful in reaching the shores of the "Land of the Free."

Atrapado, 1993
Acrílico sobre papel

Caught es el retrato de un hombre en un bote en medio del mar. Parece horrorizado, como si hubiese visto al diablo, cuya sombra está sugerida en el color naranja del rostro del hombre. Tiene los ojos en blanco, el pelo de punta y la boca bien abierta con dientes delgados, como los de un pez. Está atrapado. Armas de diversa especie le apuntan desde todos los márgenes de la pintura y una retícula amarilla, cual barrotes de una prisión o dagas puntiagudas, está por caer sobre su bote. El hombre alza los brazos y nos muestra su esqueleto.

La imagen del bote o la balsa ha sido recurrente en el trabajo de Azaceta desde mediados de la década de 1980. El artista es en efecto un inmigrante, pero este símbolo representa más un estado mental que una referencia literal a su migración desde Cuba hacia Estados Unidos en los años sesenta. El bote es un recurso para sus exploraciones identitarias, comunicando una sensación de aislamiento, alienación y desconexión cultural. No obstante, en este caso hay una referencia ineludible: el año de la pintura es uno de los más dramáticos en la historia del éxodo cubano, cuando miles de personas arriesgaron sus vidas en el mar tratando de migrar hacia Estados Unidos. Por entonces, la política de "pies secos o pies mojados" dictaba que los inmigrantes cubanos encontrados en playas estadounidenses serían aceptados en el país, pero los que fueran atrapados en el mar serían devueltos. Sin duda, el hombre de esta imagen no logró alcanzar las orillas de la "tierra de la libertad".

Sandra Ramos

b. 1969, Havana; lives in Havana and Miami

From the series Migrations II, 1994
Oil on suitcase

The series *Migraciones II* is one of the first for which Ramos is known. In the first half of the nineties, when economic desperation led Cubans to throw themselves into the sea in search of new shores, the artist was concerned with the consequences of this rupture. She realized works that described the loss of families and friends through separation or death, among other evils of the times. Her suitcases are part of this series. Ramos metaphorically asks herself what it is to leave on a trip of no return. It is a quest of identity, a reconsideration of her life's legacy and ultimately of her priorities.

This oil painting on an empty suitcase carries Ramos's reflection on the experience of Cuban education and indoctrination. Like deities, the heads of José Martí, Ernesto "Che" Guevara and Camilo Cienfuegos, the main heroes worshipped by the Cuban Revolution, occupy the highest place among the clouds, on the lid of the suitcase while other revolutionary references are painted on the sides. In the bottom part of the suitcase, at the center of the composition, Ramos places her self-portrait as a ghost child wearing the Cuban school uniform. Other figures surround this image floating among the clouds—a baby girl, the map of Cuba, her first reading book, and a family house, which is the only object touching the ground. Reinforcing the visuals, loose words are painted to look as if they are emerging from the mouth of a child who wants to assert what she has learned. This style contrasts with the tragic nature of the subject and suggests Ramos's disbelief in her reality.

De la serie *Migraciones II*, 1994
Óleo sobre maleta

Migraciones II es una de las primeras series que dieron a conocer a Ramos. A principios de los años noventa, cuando la desesperación económica llevó a los cubanos a lanzarse al mar en busca de nuevas playas, la artista reflejó en su obra su preocupación por las consecuencias de esta ruptura. Fue así que, entre otros males de esos tiempos, representó la pérdida de familiares y amigos a causa de la separación o la muerte. Sus maletas son parte de esta serie. Ramos se pregunta metafóricamente lo que significa emprender un viaje sin regreso. Se trata de una búsqueda de identidad, una reconsideración del legado de su vida y, en última instancia, de sus prioridades.

Esta pintura al óleo en una maleta vacía contiene reflexiones de Ramos sobre la educación y el adoctrinamiento en Cuba. A modo de deidades, las cabezas de José Martí, Ernesto "Che" Guevara y Camilo Cienfuegos, los principales héroes venerados por la revolución cubana, ocupan el lugar más alto, entre las nubes en la tapa de la maleta, mientras que en los lados hay pintadas otras referencias revolucionarias. En el fondo de la maleta, al centro de la composición, Ramos sitúa su autorretrato como si fuera una niña fantasma con el uniforme escolar de Cuba. Otras figuras rodean esta imagen flotando entre las nubes: una bebé, el mapa de Cuba, el primer libro de la artista y la casa familiar, único objeto que toca el suelo. Las imágenes van reforzadas por palabras sueltas pintadas como si salieran de la boca de un niño que quiere demostrar lo que ha aprendido. Este estilo contrasta con el carácter trágico del tema y simboliza la incredulidad de Ramos ante su realidad.

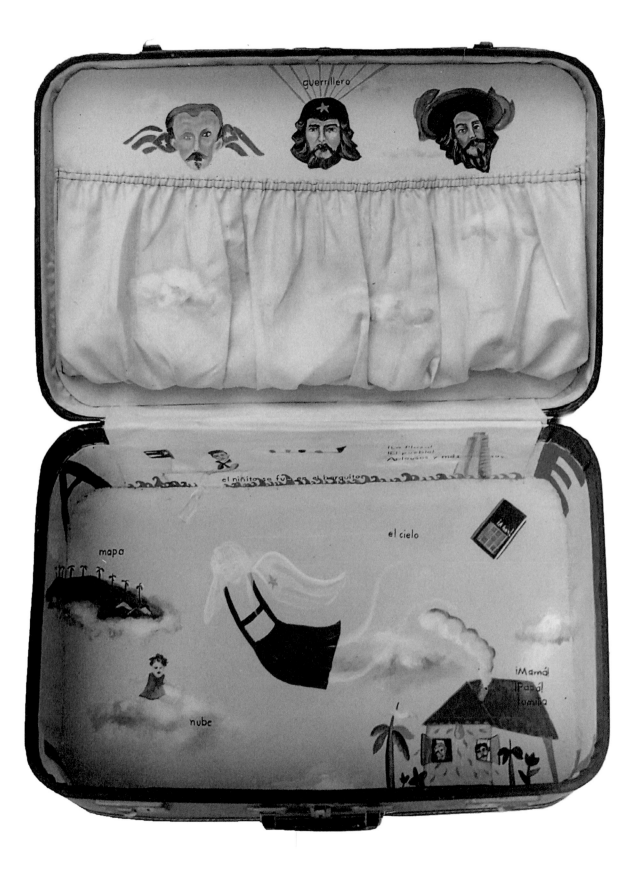

Abel Barroso

b. 1971, Pinar del Río, Cuba; lives in Havana

I've Got Family on the Other Side, 2007
Acrylic on canvas

Tengo familia en frente is a monochrome, cartoonish depiction of a piece of land (maybe an island) cut away from its surroundings. A large wall with barbed wire and a watchtower divides a prisonlike area from a modern city of tall buildings that resemble overgrown crops. The prison area consists of only a few houses, and the cutout nature of the drawing shows many underground tunnels between them. Three black stars, like those found in epaulettes, hang in a sky of loose brushstrokes and dripping paint. This image brings to mind many of the cities and countries that are victims of capricious geopolitical divisions, like the two Berlins during the Cold War era or the Gaza Strip today, where families and friends are caught under the different ideologies of a military elite.

There is also a similar conflict between the Cubans of the island, Barroso's home, and those in exile in Florida, two regions divided by a bloody and perilous sea. In any case, beyond the specific references, the title of the piece triggers reflections on the common nature of contraries and the human factor behind political relationships. The title is also a metaphor for the complex processes of identity and today's hybrid concepts of communities and social groups.

Tengo familia en frente, 2007
Acrílico sobre lienzo

Tengo familia en frente es una pieza monocroma con cierto aire caricaturesco que representa un segmento de tierra (quizás una isla) desprendido de su entorno. Una gran cerca de alambre de púas con una torre de vigilancia divide dos áreas: una que parece una prisión y una ciudad moderna con edificios altos que brotan como plantas sin podar. El área de la prisión consiste sólo de unas pocas casas, y por el borde recortado del dibujo vemos por debajo de la tierra muchos túneles entre ellas. Tres estrellas negras, como las de las charreteras militares, cuelgan en un cielo de pinceladas sueltas y chorreados de pintura. La imagen recuerda los países o ciudades que han sido víctimas de caprichosas divisiones geopolíticas, como los dos Berlines durante la Guerra Fría o la Franja de Gaza hoy, donde familias y amigos han quedado separados por las ideologías divergentes de una élite militar.

Un conflicto similar ocurre entre los cubanos de la isla, como Barroso, y los exiliados de la Florida, dos regiones divididas por un mar peligroso y sangriento. En cualquier caso, más allá de las referencias específicas, el título de la pieza genera reflexiones sobre el carácter común de los opuestos y el factor humano que hay detrás de toda relación política. Es también una metáfora de los complejos procesos de identidad y la actual hibridación de las comunidades y los grupos sociales.

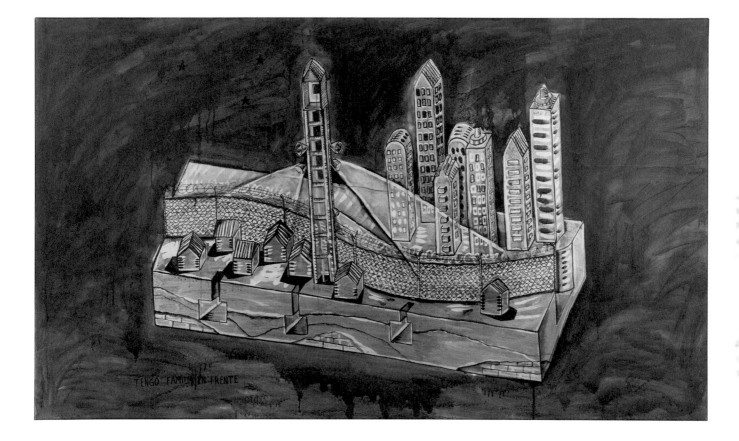

Gory (Rogelio López Marín)

b. 1953, Havana; lives in Miami

It's Only Water in a Stranger's Tear, 1986–2015
Black-and-white negative film, photomontages, and digital
chromogenic prints, ten parts

Es solo agua en la lágrima de un extraño is a sequence of pho-
tomontages. At a time when digital manipulation did not exist,
Gory superimposed multiple negatives and adjusted their
combined hues to convey a dreamlike reality.

All ten photographs in this series have a similar structure. In
the foreground, the edge of a pool and the top of a ladder
invite the viewer into the water. Water, either literal or sug-
gested, is ever-present beyond this stage set. Gory shows the
open sea, flooded landscapes, the ruins of a pool, and the sky-
line of New York seen from a dock.

A handwritten fragment from the book *The Mirror in the Mirror*
by Michael Ende accompanies the images. Combined, they
create a story full of symbolism that is narrated in first person:
"Like a swimmer who got lost under a layer of ice, I search for
a place to emerge. But there is no place. All life-long I swim
holding my breath. I don't know how you all can do it."

These works convey a psychological struggle. There seems to
be an awakening from a long-standing reality that suffocates
and alienates this character. This story could symbolize the
artist's struggle after he was barred from leaving the island
for many years, and water presents itself as both barrier and
salvation.

Es solo agua en la lágrima de un extraño, 1986–2015
Negativo de película en blanco y negro, fotomontajes e impresión
digital cromógena, diez partes

Es solo agua en la lágrima de un extraño es una secuencia de
fotomontajes. En tiempos en que no existía la manipulación
digital, Gory superpuso diversos negativos y ajustó la combi-
nación de sus tonos para crear una realidad onírica.

Las diez fotografías de esta serie tienen una estructura simi-
lar. En primer plano, el borde de una piscina y la parte supe-
rior de una escalera invitan al espectador a entrar en el agua.
El agua, ya sea literal o sugerida, está siempre presente tras
este escenario. Gory nos muestra el mar abierto, paisajes
inundados, las ruinas de una piscina y la silueta de Nueva York
vista desde un muelle.

Un fragmento manuscrito del libro *El espejo en el espejo* de
Michael Ende acompaña las imágenes. En conjunto, estos
elementos crean una historia llena de simbolismo narrada en
primera persona: "Como un nadador que se ha perdido debajo
de la capa de hielo, busco un lugar para emerger. Pero no hay
ningún lugar. Toda la vida nado con la respiración contenida.
No sé cómo podéis vosotros hacerlo".

Estas obras comunican una lucha psicológica. Parece que el
personaje despierta de una realidad que lo ha sofocado y alie-
nado por largo tiempo. La historia podría simbolizar la lucha
del artista al habérsele negado la salida de la isla por muchos
años, y el agua se presenta a la vez como barrera y salvación.

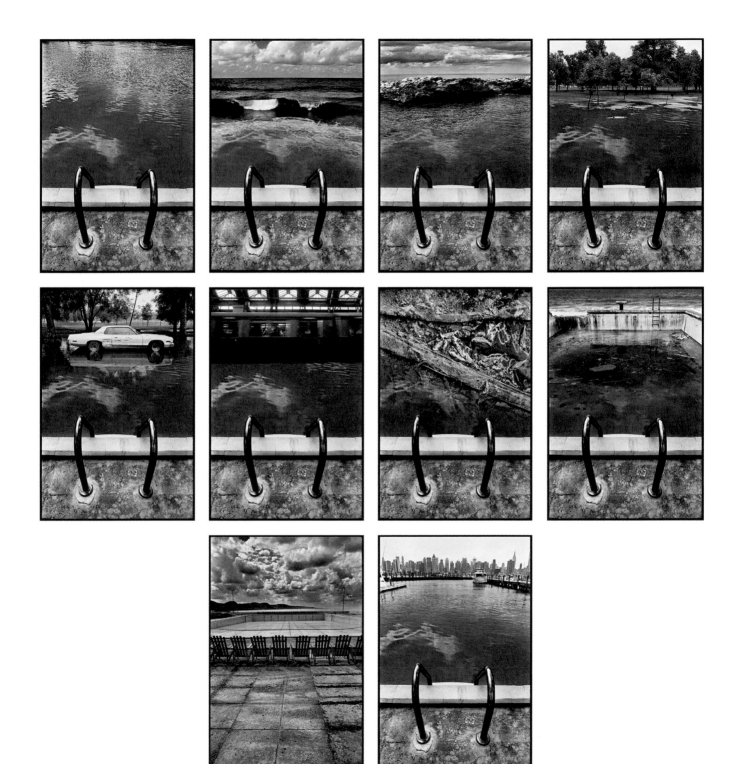

Opening Celebration
and Performance
Celebración inaugural

June 9, 2017

The opening of *On the Horizon: Contemporary Cuban Art from the Jorge M. Pérez Collection* was marked by a live performance by Grammy-nominated Cuban American singer CuCu Diamantes on the museum's waterfront terrace.

9 de junio de 2017

La inauguración de *On the Horizon: Contemporary Cuban Art from the Jorge M. Pérez Collection* se engalanó con una presentación en vivo de CuCu Diamantes, cantante cubano-americana nominada para el premio Grammy, en la terraza del museo frente al mar.

Left to right: **Antonia Wright, Yoan Capote, Sandra Ramos, Tobias Ostrander, José Bedia, Teresita Fernández, Jorge M. Pérez, Elizabet Cerviño, CuCu Diamantes, Roberto Fabelo**

Left to right: **Antonia Wright, Jorge M. Pérez, Juan Carlos Alom**

Left to right: **Nora Rivera, Tomás Esson, Tobias Ostrander, Roberto Fabelo, Suyu Hung**

Tobias Ostrander, Chief Curator and Deputy Director for Curatorial Affairs

jorge & larry

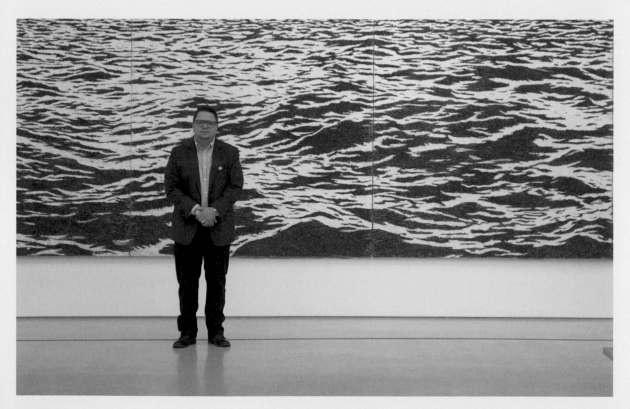

Yoan Capote

Left to right: **Flavio Garciandía, Tomás Esson, Kenia Arguiñao, Jorge M. Pérez, Eduardo Ponjuán, Tobias Ostrander, José Ángel Rosabal, Glenda León, Reynier Leyva Novo, Leyden Rodríguez-Casanova, José Ángel Vincench**

Jorge M. Pérez

Art Talk
Charla sobre Arte
Yoan Capote
and Antonia Wright

June 15, 2017

In conjunction with *Internal Landscapes*, the first iteration of *On the Horizon*, PAMM presented a talk between artists Yoan Capote and Antonia Wright. The artists discussed how notions of horizons—physical, environmental, or psychological—inform their unique practices. Both artists reflected on the use of the body in their works that are included in the exhibition. Wright, who lives in Miami, spoke about her video *I Scream, Therefore I Exist* (2011, p. 54) in reference to themes relating to censorship, Cuban history, and artistic expression. Capote, based in Havana, provided a unique perspective on the challenges of working in Cuba and discussed his *Island (see-escape)* (2010, p. 17), a piece that required the artist and studio assistants to make thousands of fishhooks by hand, and whose massive scale encompasses the body of the viewer.

15 de junio de 2017

A propósito de la primera iteración de *On the Horizon*, titulada *Internal Landscapes* (Paisajes interiores), el PAMM ofreció una charla en que Yoan Capote y Antonia Wright conversaron sobre las distintas nociones del horizonte —físico, ambiental o psicológico— y cómo éstas influyen en la práctica artística de cada uno. También abordaron la utilización del cuerpo en las obras de su autoría que se incluyen en la exposición. Wright, radicada en Miami, habló sobre su video *I Scream, Therefore I Exist* (2011, p. 54), en referencia a temas relacionados con la censura, la historia de Cuba y la expresión artística. Capote, radicado en La Habana, ofreció una perspectiva única de los retos que supone trabajar en Cuba y habló sobre la pieza titulada *Island* (*see-escape*) (2010, p. 17), para la cual él y sus ayudantes tuvieron que crear miles de anzuelos a mano y cuya escala gigantesca envuelve al espectador.

Film Screenings
Proyección de películas
La piscina
Los bañistas

August 24, 2017

The Swimming Pool
2012
Directed by Carlos Machado Quintela
65 min.

An instructor at a Havana swimming pool supervises four differently abled teenagers on their summer break: Diana, who has lost a leg; Oscar, who no longer speaks; Dani, who has Down syndrome; and Rodrigo, who has a walking impediment. The aimless day seems to stretch on forever, and unspoken tension builds among the restless adolescents. Carlos Machado Quintela's debut feature film delivers a Minimalist aesthetic and extraordinary control of frame and composition. The boundaries of the swimming pool wash away into the horizon, which is at once loaded and fallow; the scarcity of dialogue both restful and ominous.

La piscina
2012
Dirigida por Carlos Machado Quintela
65 min

En una piscina de La Habana, un instructor supervisa a cuatro adolescentes con discapacidades durante sus vacaciones de verano: Diana perdió una pierna, Oscar no habla, Dani padece el síndrome de Down y Rodrigo no puede caminar. El día sin aparente rumbo parece interminable, mientras silenciosamente se acumula la tensión entre los inquietos adolescentes. En este primer largometraje, Carlos Machado Quintela proyecta una estética minimalista con un control extraordinario del encuadre y la composición. Los límites de la piscina se disuelven en el horizonte, espacio desierto y a la vez cargado de significados. La escasez de diálogos crea una atmósfera sosegada y ominosa.

The Swimmers
2010
Directed by Carlos Lechuga
14 min.

In a small town near Havana, a swimming instructor shows up to what is meant to be the final practice before an important tournament for his young and eager pupils only to find the pool empty due to a broken water pump. With a candid style, empathetic viewpoint, and sharp sense of humor, the film delivers an unforgettable story of resilience.

Los bañistas
2010
Dirigida por Carlos Lechuga
14 min

En un pueblito cerca de La Habana, un maestro de natación se dispone a dar la última práctica a sus pequeños pupilos antes de una importante competencia, pero encuentra la piscina vacía porque se ha roto la bomba de agua. Con un estilo cándido, lleno de empatía y humor incisivo, *Los bañistas* es una inolvidable historia de resiliencia.

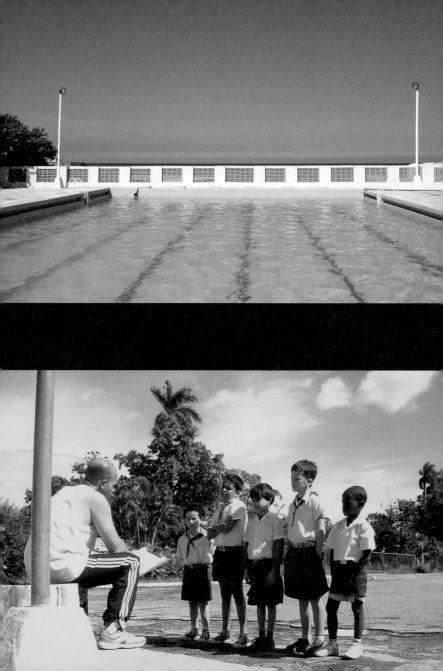

Chapter 2
Abstracting History
September 21, 2017–January 7, 2018

Capítulo 2
Abstraer la historia
21 de septiembre de 2017–7 de enero de 2018

This presentation examines abstract geometries, including linear horizon lines engaged to address both personal and historical narratives. Abstraction as both a formal device and a tool for critical and subversive thought informs this selection. Several historical paintings explore geometric abstraction through compositions involving the play of simple forms and primary colors. Other works manipulate representational images to discuss political histories and current systems of control, and additional pieces use abstracted forms to reference dreams, spiritual investigations, or psychological states.

Esta presentación examina geometrías abstractas, como las líneas del horizonte, para abordar narrativas históricas y personales. La abstracción, no sólo como recurso formal sino como herramienta de pensamiento crítico y subversivo, es la base de esta selección. Varias pinturas históricas exploran la abstracción geométrica en composiciones que juegan con formas simples y colores primarios. Otras manipulan imágenes figurativas para analizar historias políticas y sistemas de control actuales, mientras que otras recurren a las formas abstractas para evocar sueños, búsquedas espirituales o estados psicológicos.

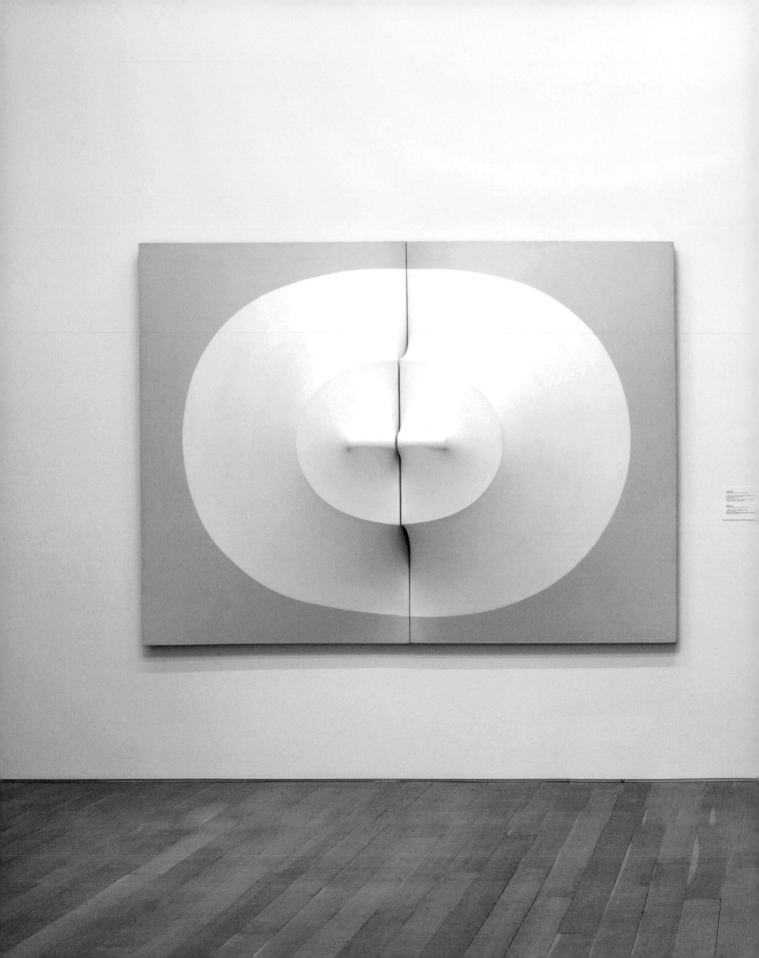

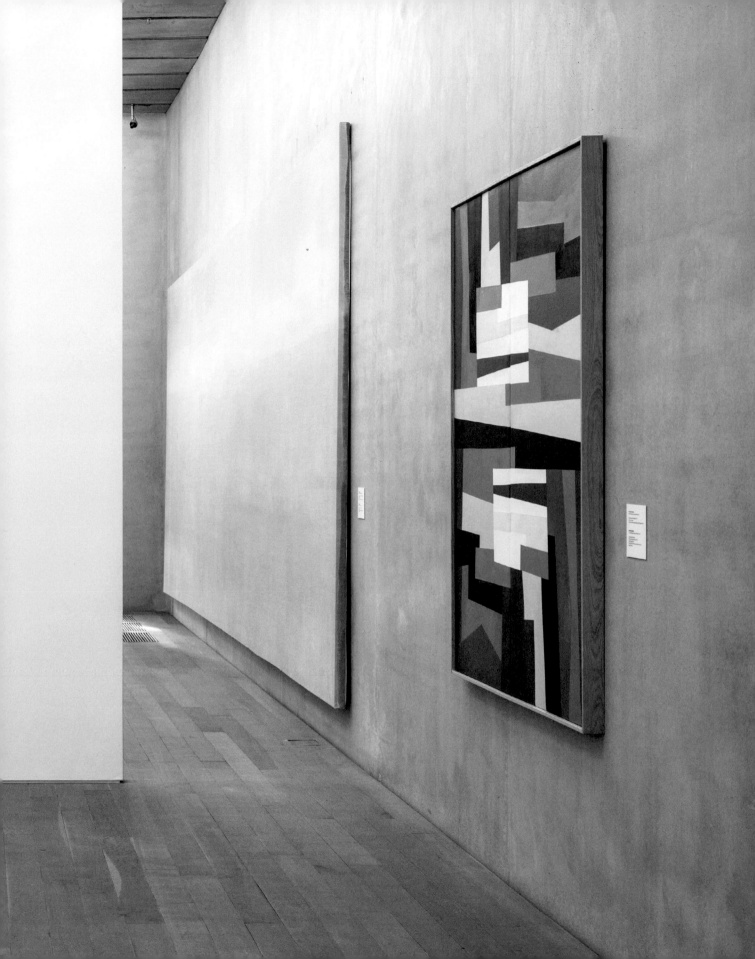

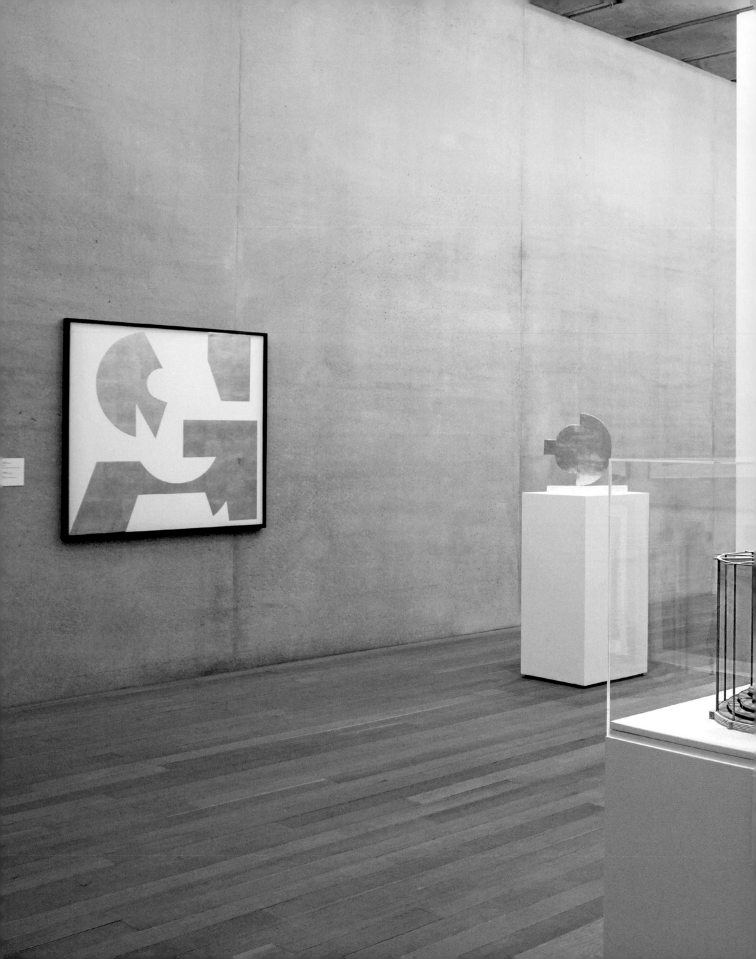

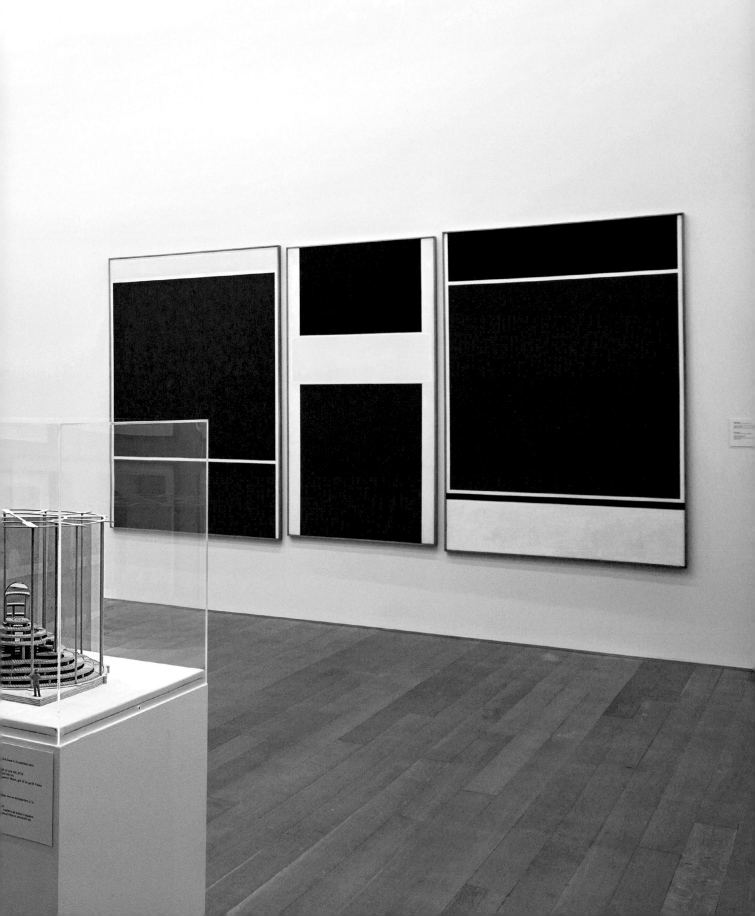

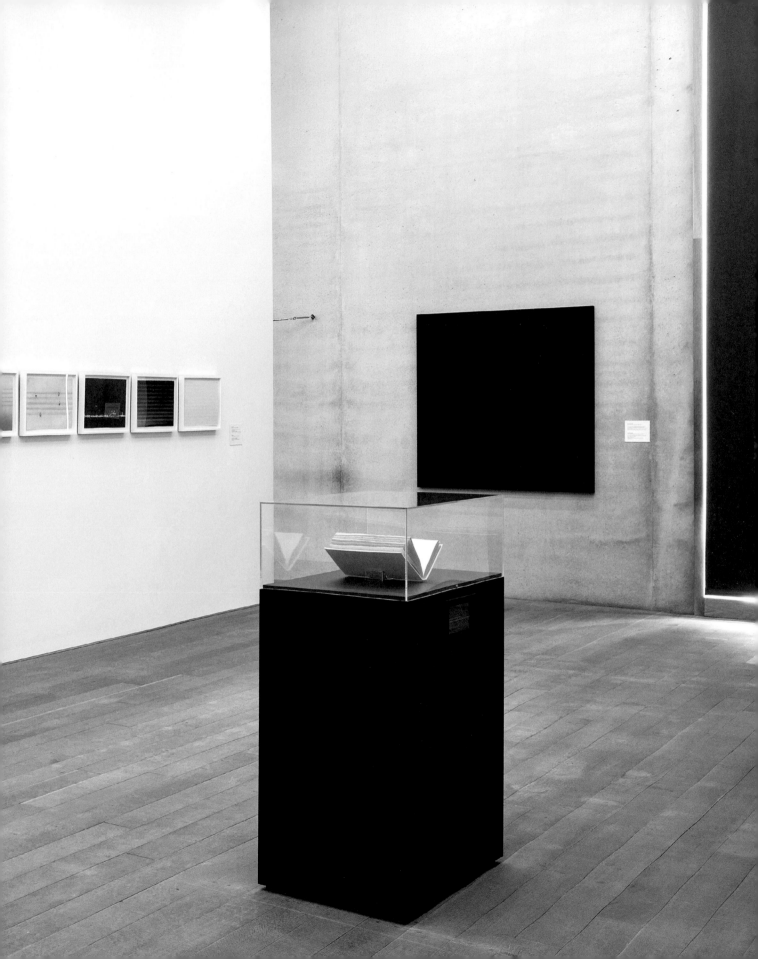

Sandú Darié and Afterlives of Abstraction in Cuba

Rachel Price

Yellow, red, and black rectangles and arcs interlock around white negative space, scrambling figure and ground distinctions and generating the illusion of suspended discs in an undated, midcentury tempera painting by Sandú Darié, exhibited in *On the Horizon*'s second chapter, *Abstracting History*. This work demonstrates how Darié, like other artists working in geometric abstraction in Argentina, Brazil, or Venezuela, endeavored to further Constructivist studies of pictorial structures. He and many of his peers abandoned painting and began producing sculpture, Kinetic art, and film. Yet, unlike some of his peers elsewhere, Darié—who in 1951 showed at the Rose Fried Gallery in New York alongside Piet Mondrian, Jean Arp, El Lissitzky, and other figures from a historic European avant-garde—has only recently begun to receive significant attention outside Cuba. On the island his work is also undergoing a kind of rediscovery by artists and critics inspired by his consistently innovative career, which moved from geometric abstraction through Kinetic and socially engaged art and which was concerned throughout with color, form, movement, and light.

In winter of 2017–18, for instance, the Cuban new media artist Yonlay Cabrera exhibited a series in Havana titled *Diagrams 2017* (2016–17) that sought, using optimization algorithms and computer modeling, to update Darié's research into pictorial structures, space, and modular systems; Cabrera, however, used the approach to process information about Cuban society and politics. The exhibition was followed by a February 2018 conference on Darié's enduring reverberations in Havana. A spate of recent shows in New York, Miami, and elsewhere have similarly featured Darié and other key members of Cuba's midcentury abstract art movements.[1] A new generation of artists has found in abstraction relevant tools for reflecting on both visual forms and social analysis in a data-driven society: Kenia Arguiñao's *Derrumbe en una región sin dimensionalidad o tiempo* (Collapse of a Region without Dimension or Time, 2014), like Cabrera's modeling, similarly presents mathematical, even computational forms that may be apprehended both as geometric configurations and as enigmatic renderings of contemporary society, hinted at in elusive titles.

The history of Cuban abstraction more generally has received overdue attention in recent years thanks to several important exhibitions and monographs. Elsa Vega's curation and

publications in Cuba and beyond have done much to fill in the narrative, while Abigail McEwen's comprehensive *Revolutionary Horizons: Art and Polemics in 1950s Cuba* provides a thorough English-language account of artistic movements in the country. The belatedness of attention to Cuban abstraction resulted from several factors. For too long, received wisdom held that Cuban abstraction was (irremediably) tainted by its association with pre-Revolutionary society; the truth is more complicated.

Most scholars agree that the 1963 Galería Habana exhibition *Expresionismo abstracto* signaled the end of abstraction's brief dominance, after which other aesthetics took the lead on the island.[2] Yet several cultural institutions continued to support abstract art well after 1963.[3] Although it is true the style was superseded by Pop art, hyperrealism, and 1980s new Cuban art, some artists continued to explore abstraction for decades—including individual members from the Havana-based groups Los Once (The Eleven), who produced more gestural abstraction and exhibited together between 1953 and 1955, and Los Diez Pintores Concretos (Ten Concrete Painters), who were devoted to Concrete art and geometric abstraction between 1958 and 1961.

Darié was one of the earliest practitioners of abstract art in Cuba. Born in Romania in 1908, he immigrated to Cuba in 1941, and was buried in Guanabacoa's Jewish cemetery in 1991. His first exhibition was at Havana's Lyceum and Lawn Tennis Club in 1949, and three years later he became coeditor of the seminal journal *Noticias de Arte*, which promoted international modern art. He first befriended Spanish Republican exiles, then Wifredo Lam, Dolores (Loló) Soldevilla, and other artists returning from Europe.

Soldevilla was a cultural attaché in Paris from 1949 through 1956, when she returned to Cuba and brought with her works of geometric abstraction, Op art, and Kinetic art. She exhibited these at the Palacio de Bellas Artes as *Pintura de hoy: Vanguardia de la escuela de París* (Painting Today: The School of Paris Avant-Garde) and later at her gallery Color-Luz.[4] Soldevilla was instrumental in moving abstract art in Cuba beyond an early, more expressionist stage and toward Concretism.[5] In bold paintings and sculptures, Los Diez Pintores Concretos embraced geometric abstraction as a universal, democratic language: many artists did not sign their works, believing in a de-individualized, collective enterprise facilitated by the elemental forms themselves.[6]

Other Cuban-born artists developed careers in New York, Madrid, and San Juan, Puerto Rico. Waldo Balart, who had the awkward fame of being the brother-in-law of Fidel Castro, left Cuba for New York in 1960, then continued on to Madrid in 1972. José Ángel Rosabal, at one point a member of Los Diez Pintores Concretos, moved in 1968 to New York, joining Carmen Herrera and Zilia Sánchez, who had arrived in 1964. Both Herrera and Sánchez had shown in Cuba in the pre-Revolutionary and Concrete era, but their lives and careers were anchored in New York and Puerto Rico, respectively, with little connection to the Havana-based circles that included Darié, Soldevilla, Salvador Corratgé, Mario Carreño, and others.

Abstracting History features select works by these diasporic abstract artists. Balart's *Trilogía neoplástica* (Neoplastic Trilogy, 1979) remains true to its title, evoking Mondrian's primary colors and geometric shapes in a triptych painting that animates red, blue, and yellow rectangles of varying dimensions. The eye seizes on stepped progressions and repeating iterations of color and form, then repairs for respite to the narrow bands of white bordering the blocks. Rosabal's acrylic painting *Vanishing points (yellow)* (2011–12) features multiple forms and a colorful palette, presenting intricate and nested sets of vanishing points through strong hues and the shrewd exploitation of a delicate vertical white line. This line cleaves the image, miming the space between a diptych but folding the gap into the frame of a single painting. The eponymous yellow horizon, fragmented into crisply rendered, angled planes, at first suggests a sunlit landscape broken by the panes of a window or processed by a mechanical lens. Yet the painting resolves into quadrants, each with its own series of vanishing points and embedded subdivisions with bands of color yielding, in turn, still more horizons: white, beige, raspberry, and green. The painting produces the kaleidoscopic effect of a natural world of explosive color shattered, reorganized, and replicated through some kind of viewing apparatus.

While Balart's, Rosabal's, and Herrera's works display a kind of hard-edge abstraction, Sánchez's two contributions to

Abstracting History from her series *Topología erótica* (Erotic Topology) straddle painting, relief, and sculpture. They are swollen and crisp at once, with intimations of breasts, buttocks, nipples, and other protrusions rising and recessing like body parts.[7] Sánchez, who by the 1970s had settled in San Juan, Puerto Rico, employed a mathematical or cartographic vocabulary of "topologies" but distanced herself from the harder shapes favored by her peers. Her organic, bulbous *Sin título* (Untitled, 1970) has a mauve and white circular form that is split into two halves divided by a crevasse, like the wedges and depressions that symmetrically divide the human body. Two ellipses, in a medium gray set against a paler wash, again lean toward each other over a vertical line, like asymmetrical chests simultaneously embracing and pulling apart.

These diasporic artists' ongoing exploration of abstraction throughout the 1970s (and indeed up to the present) was matched by comparable interest on the part of their Cuba-based peers. But abstraction on the island evolved in the post-Revolutionary period in ways both consonant with and divergent from trends elsewhere. Soldevilla, Darié, and Corratgé used Constructivist language to describe and intervene in a specific historical moment and program. McEwen notes that 1950s abstraction sought to reconcile universalist abstract language and nationalist imaginaries. Post-Revolutionary abstraction retained this interest in *cubanía* but also embraced Revolutionary ideologies—including, eventually, those that were Soviet-aligned—that were still modernist, universal frames.[8] Despite Concrete art's charge of apoliticism, its followers in Cuba saw it as in concert with the principles of universalism, progress, science, and expanded democracy underpinning the ideologies that fueled both sides of the Cold War.[9] For Soldevilla, Pedro de Oraá, and Darié, abstraction was not a US-promoted, Batista-aligned reactionary and escapist program but instead furthered European Neoplasticist, Russian avant-garde, and Bauhaus philosophies for rethinking form and society.[10]

A detailed exploration of Darié's post-1959 career elucidates some of the ways that abstraction in Cuba hewed to an inheritance of vanguard technological innovation while also embracing evolving aesthetic and political ideas linked to the Revolution. Like other European exiles and even some Cuban returnees, Darié proclaimed himself dazzled by the Caribbean light and landscape.[11] Instead of prompting a folkloric tropicalism, however, the natural world's geometries inspired Darié's turn to nonobjective art.[12] The Romanian-born painter saw in plant leaves both design and dynamism, factors that would inform his subsequent Kinetic art. Nature, he saw, suffered changes by outside factors—sun, water—in a "dialectic" of growth and response. Art, too, should create structures and suffer the mutations of growth, development, and change.[13]

The dynamism—and dialectics—of nature and society were understood to be of a piece in post-Revolutionary Cuba. The Revolution had moved Darié both personally and as an artist, transforming but not upending his interests:

> Before, I made much more architectural objects, colder ones without application, with much constructivist interest—they could even be used for functional, immediate architecture, schools, homes: proposals for an architectural democratization. But the Revolution gave me exactly the dynamic courage that I have been able to apply. . . . Because I always think about the future, in a revolutionary society, in a society in which one arrives at a true application of the century's aspirations: then all men will work in their given vocations and—also—they will be poets, painters and sculptors.[14]

Even before 1959 Darié had been interested in a democratizing Constructivism. But the Revolution oriented his practice toward a future in which art would be at once more "applied," and more organically part of everyday life.

In 1949 Darié struck up a correspondence with Gyula Kosice, cofounder of Argentina's Madí movement. Darié felt that his work had serendipitously converged with Madí artists' reconception of paintings' frames and their need to abandon supports and move toward sculpture. Separated by a continent, he and his Argentine counterparts had arrived at the same conclusions: that a "painting could be an object, that it didn't have to have a solid frame . . . one had to evoke space."[15]

In the mid-1950s Darié began making his *Estructuras transformables* (Transformable Structures, fig. 1)—playful, colorful, and geometric sculptures that are composed of hinged

wooden components and designed to be manipulated. One can see how Darié's undated painting in the PAMM collection of interlocking, vibrant, two-dimensional shapes is reborn in three dimensions in his *Estructuras*. Born of Darié's interest in color and change, these sculptures led, rather by accident, to an important innovation: *Cosmorama*, a 1964 multimedia artwork termed by its creators both a documentary and "spatial poem number one." In a 1966 interview in *Bohemia* magazine, Darié detailed how his idea for *Cosmorama* had emerged. While photographing some of the *Estructuras*, he suddenly became aware not only of their plastic possibilities but also of the importance of their play of light and shadow. Sitting at his kitchen table, he began to experiment with humble materials in his home: "a blender motor, a glass screen some 15 inches tall, a projector lent by a friend."[16] To produce the film, Darié invented a motorized machine to project a revolving series of abstract figures and colors, lit by a beam shone through rotating, perforated objects. He saw the vivid projections on the screen as parallel to paints on a palette.[17] Colors, lines, and figures mutate and recombine in the film, yielding the artist's desired "transformation of the image."[18] Somewhat reminiscent of the *Kinechromatic Devices* that Brazilian Abraham Palatnik's developed in the late 1940s, *Cosmorama* depicts mysterious crafts hovering in the middle ground as shadows flit past in the foreground. Something glows red in the lower left corner of the screen; a dense, constructed world appears and fades away in the upper right. A few chord progressions punctuate now and then the soundtrack of clanging, shuddering, squeaking materials.

Though Darié had shown alongside the historic European avant-garde in 1951, a dozen years later he was eager to situate *Cosmorama* in a revolutionary Latin American context. Echoing the concepts underpinning 1960s Italian Arte Povera, Cuban filmmaker Julio García Espinosa's notion of "imperfect cinema," and Brazilian director Glauber Rocha's "aesthetics of hunger," Darié argued he was making "un arte cinético pobre," a poor Kinetic art.[19] He developed simple instruments to make kinetic compositions in the absence of elaborate equipment.[20] These were to be "television set[s] for the underdeveloped world."[21]

Aesthetics in 1960s Cuba and Latin America embraced local materials and unavoidable scarcities, as well as the goals of

Figure 1
Sandú Darié, *Untitled*, from the series *Estructuras transformables* (Transformable Structures), ca. 1950–60. Mixed media on wood, 14 x 12½ x 16 inches.
Courtesy the Ella Fontanals-Cisneros Collection, Miami

mass education. The latter implied collective efforts for greater emancipation and equality, but also, at times, a noblesse oblige–like imposition of middle-class taste on the rest of the population. So *Cosmorama* was also imagined as a "pop-up carnival kiosk [*barraca de feria*] made of cloth and wood that would move from neighborhood to neighborhood, presenting contemporary art in motion with lights and music."[22] At other times Darié called it a "mobile museum," echoing the "mobile cinema" campaigns that marked the early years of the Revolution, when the government brought films to rural areas for the first time.[23] Like cinema and literacy campaigns, the "mobile museum" was tasked with imparting reading practices and political culture. It would be "a new medium for cultivating the masses' taste for pictorial values, to make them understand pictorial creation, and to educate them to find the same perceptive naturalness as when they appreciate a dawn or a sunset. To suggest through artistic creations the infinity of space that is part of the scientific research of our time, to make man more conscious of the true contemporary cultural advances."[24]

Darié's pedagogical impulse is consistent with period politics and aesthetics, but it also recapitulates his *own* aesthetic education and arrival at abstraction: his progression from a (quasi-instinctual) appreciation of nature—a dawn or a sunset—to an interest in abstraction (pictorial values) and on to space exploration. And if the mobile museum espoused the bourgeois goal of teaching "the masses" to understand avant-garde and elemental aesthetics, elsewhere Darié acknowledged Cuban popular culture's generation of codes, rhythms, and decoding as sources for generating new and advanced art.

Indeed, the 1960s saw various attempts to bridge high art and popular culture. Concrete painters and architects collaborated in mass design projects, oversaw *artesanía* workshops, and fanned out to rural areas to teach art, even as popular forms were marshaled as sources for elite music, dance, and films. Linking mass production with popular art, Darié would in the 1970s propose a collective action to turn textile crafts into an abstract, even conceptual work based on "elemental and symbolic designs": a quilt that Havana neighborhood women would stitch together from leftover cloth scraps and that would ultimately cloak the city's main thoroughfares or the steps to the University of Havana.

Darié's proposed quilt installation, to be rendered at a scale so immense it would read as pattern, space, and abstraction—albeit containing figuration—was never realized. Yet echoes of this expanded abstraction sound in contemporary artist Aimeé García's *Pureza* (Purity, 2012, fig. 2), created for the Havana Biennial. *Pureza* was a 20-meters-long black shawl continuously crocheted by two women and covering a stretch of the Malecón sea wall. García's interest in using gendered domestic craft practices to yield more abstract results is visible, too, in an untitled 2014 work in *Abstracting History* for which she carefully stitched gold, blue, and white thread over lines from collaged state-sponsored newspapers. The piece dances between figuration and abstraction, as the threads turn the tabloids into blocks of angled lines and colors, permitting—and inviting—the viewer to decipher the quasi-visible language. The newspapers' words, like the threads covering them, reveal and obfuscate, announcing meaning and suppressing it.

Midcentury abstraction continues to inspire a variety of young artists working today. Yet something significant has changed: while the movements of the 1950s and '60s focused on form as a utopian possibility of freedom, contemporary Cuban artists working in abstraction often use such forms to *represent*—if that is the right term for avowedly abstract approaches—political and historical realities. José Ángel Vincench Barrera's *Exilio 5* (Exile 5, 2013) and *Gusano # 1* (Worm #1, 2015), for instance, present the letters of the once-charged, viscerally painful words *exilio* and *gusano* as elegant gold shapes. These terms alternately have been used to denigrate as counterrevolutionary those Cubans who left the island, or to claim a political status that more recent generations of émigrés largely do not share. The works turn injurious language into something beautiful, stripping it of its cutting power and making it available for a world of art markets and collectors, consonant with the changes in Cuba that have emerged since Raúl Castro enacted notable economic reforms in 2008. The gold-plating of the words and the evocation of midcentury abstract sculpture might suggest that the harsh politicized discourse of the 1970s has been repackaged, like so much revolutionary branding, as a luxury export for an art market hungry for attractive, small-scale monuments to once-urgent political dramas (a repackaging carried out as much by states

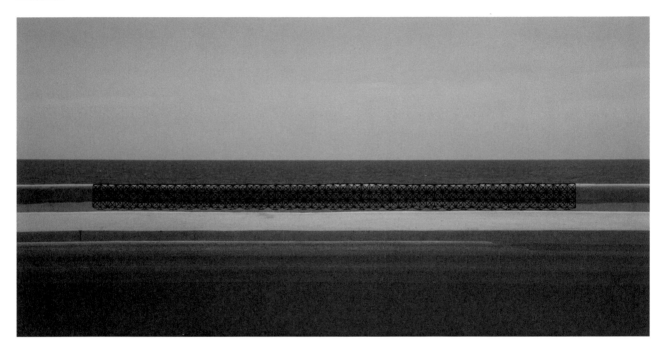

as by markets, and usually through some combination of the two). Yet the pieces might equally be smuggling into the best-selling vocabulary of Latin American abstraction the reminder of prior political and affective struggles.

Perhaps more than any other Cuban artist working today, Reynier Leyva Novo consistently translates research into Cuban and world history into Minimalist surfaces (he named a recent installation of painted concrete pieces *Revolution Is an Abstraction*). For *9 Leyes* (9 Laws, 2014), from the series *El peso de la Historia* (The Weight of History), an algorithm he developed with programmers determined the amount of ink used to print nine important laws established by the post-1959 Revolutionary government. With this same ink Leyva Novo painted small black rectangles of varied proportions onto the walls of the exhibition space. *The Weight of Death* (2016) is a follow-up work—and another allusion to Kazimir Malevich's *Black Square* paintings—in which Leyva Novo created a sequence of quadrangles made of the quantity of ink used to color the nine black *Granma* newspapers printed during the national mourning for Fidel Castro.

A tweaking of the black monochrome returns in Eduardo Ponjuán's enigmatic painting *Polaroid* (2014), which meditates both on transformations of media and on the vicissitudes of history. Although the artist claims that the empty space registers his mother's passing, the image of a black Polaroid remains semantically opaque: Is the photo underexposed? Is it in a state of pregnant anticipation, about to reveal a telling image? Does it conjure infamous instances from throughout the 20th century in which political figures turned personae non gratae were edited out of historical photographs? In this painting of a photograph, the countless pronouncements of the former's death (one of its first murders, in the late 19th-century, was imagined to come at the hands of the then-new medium of photography) are mocked by its popularity today. Layers of media archaeology accrue in the painterly homage to an earlier photographic technology that was itself a

casualty of the digital, though later resuscitated for its kitsch, nostalgic charge. As digital media seems to combine temporalities into the sameness of nonindexical information, *Polaroid* compresses a series of mediums. The (black) content of the painting, however, is anchored beyond the digital present in an analog past that has yet to develop.

Neither citing earlier geometric abstraction nor using its vocabulary as a cipher for history, Elizabet Cerviño frequently fuses landscape and language but shears these genres of easy meaning by partially removing form. Landscape lurks at the limit of figuration and abstraction in *Horizonte* (Horizon, 2013), a hazy, milky painting suggesting a swath of clouds or an overcast sun at sea. In *Beso en tierra muerto* (Kiss on Dead Ground, 2016), Cerviño installed on a gallery floor rows of irregularly shaped ceramic crests that unspooled like an unknown script. The lines recalled fragments of waves but proved to be the bisected, unreadable bottom half of cursive words from a poem by Cerviño that lauds the natural world.

Miami-based Kenia Arguiñao's drawings manifest a trend common across the Florida Straits: a turn away from explicit meditations during the 1990s on ruins and infrastructural decay, which frequently has been an allegory for ideological collapse. Earlier Cuban aesthetics, including literature's "dirty realism," often portrayed dilapidated structures. Now artists prefer cleaner, more abstract architectural visions.[25] Arguiñao's *Derrumbe en una región sin dimensionalidad o tiempo* eschews place and folklore, depicting an arid geometry (a corner of a building? a geographic region? a purely mathematical entity?) "without dimension or time." *Derrumbe* is a charged word in Cuba, where building collapses are frequent: it suggests deteriorating infrastructure and imploding lifeworlds, like those that crumbled along with the defunct Soviet era—though it might well here refer to a decadent United States. And because Cuban and Cuban diasporic art is often read politically, something without dimension or time might easily be construed as the Cuban Revolution, at once burdened with temporality (it projected a bright future while casting itself as the culmination of 19th-century emancipation struggles) and outside time, in an eternal present of perpetual construction. Despite these associations, Arguiñão's art ultimately seems more interested in midcentury aesthetic

traditions that established only oblique conversations with external referents.

Arguiñao's *No. 06* and *No. 07* (both 2014)—intricate filigreed drawings with lines of delicate ink tangled into masses that are reminiscent of images of the Mandelbrot set—resonate visually with works by Havana-based contemporary artists Ariamna Contino and Alex Hernández. Contino and Hernández's series *Militancia estética* (Aesthetic Militancy, 2016) includes a white-on-white diptych of concentric circles that are raised or flush. The work might appear principally concerned with form, line, and paper, but in fact depicts graphs of abstract measurements driving the global economy, for example "Production of crude in 2012." Contino and Hernández, like Leyva Novo, present research into global realities through abstract visual vocabularies.

This gesture is part of a global boom in abstract art that has been read as a (paradoxically) mimetic response to the abstraction of contemporary capitalism. While 20th-century nonrepresentational art distinguished itself from figuration by shunning imitative renderings of any external reality, some argue that contemporary art cannot help but depict the greater abstraction underpinning digital logics and the global economy.[26] Art historian Briony Fer, however, counters that geometric abstraction's 21st-century afterlife may owe less to its imitation of a single global economy than to its "capacity to be 'sensitized' or susceptible to the conditions under which it exists." In other words, it is attractive today because it is a universal formal language yet adaptable to local contexts.[27] Decades of nonrepresentational art in Cuba register both impulses: a desire for a universality and anonymous, mass aesthetics, *and* a search for uses in nationalist, revolutionary, or, now, socially engaged projects. Abstraction in Cuba continues to refer to both national specificities and international tendencies and histories, which are themselves deeply shaped by the significant global role the Caribbean island has exercised for centuries.

Notes

I am grateful to the Cisneros Fontanals Art Foundation (CIFO) for generously making available to me its extensive holdings in the Archivo CIFO-Veigas. Unless otherwise noted, translations are mine.

1 See, for instance, *La razón de la poesía: 10 Pintores Concretos*, Museo Nacional de Bellas Artes, Havana, 2002; the exhibition and catalogue essay by Elsa Vega, *Loló un mundo imaginario*, Museo Nacional de Bellas Artes, Havana, 2007; *Concrete Cuba*, David Zwirner, New York, 2016; *Constructivist Dialogues in the Cuban Vanguard*, Galerie Lelong, New York, 2016; *Carmen Herrera: Lines of Sight*, Whitney Museum of American Art, New York, 2016–17; and *Triángulo: Carmen Herrera, Loló Soldevilla and Sandú Darié*, CIFO, Miami, 2017–18.

2 Abigail McEwen, *Revolutionary Horizons: Art and Polemics in 1950s Cuba* (New Haven: Yale University Press, 2016), 2; Rachel rice, "Energy and Abstraction in the Work of Dolores Soldevilla," in "New Approaches to Latin American Art," special issue, *Revista Hispánica Moderna*, forthcoming 2018; and Mailyn Machado, *Fuera de revoluciones: Dos décadas de arte en Cuba* (Leiden, Netherlands: Almenara, 2016), 23; and Ernesto Menéndez-Conde, review of *Concrete Cuba* at David Zwirner, trans. Lourdes Medina, *Cuba Counterpoints*, April 11, 2017, https://cubacounterpoints.com/archives/5257.

3 Rafael Díaz Casas, "Un camino hacia la abstracción," *Diario de Cuba*, November 8, 2015, http://www.diariodecuba.com/cultura/1446935227_17978.html.

4 Pedro de Oraá, *Visible e invisible* (Havana: Letras Cubanas, 2006), 114.

5 McEwen, *Revolutionary Horizons*, 162.

6 De Oraá, *Visible e invisible*, 119.

7 Irene Small, "On Zilia Sánchez's Surface," in *Zilia Sánchez*, exh. cat. (New York: Galerie Lelong, 2014).

8 McEwen, *Revolutionary Horizons*, 3.

9 Susan Buck-Morss, *Dreamworld and Catastrophe: The Passing of Mass Utopia in East and West* (Cambridge, Mass.: MIT Press, 2002).

10 As McEwen notes, critics from Marta Traba to David Craven have pointed out, against the grain, ways in which Abstract Expressionism was taken up in Latin America in protest "against mainstream U.S. culture of the Cold War period," though McEwen finds the Onceños "in closer step with U.S. interests than with those of their Latin American peers." McEwen, *Revolutionary Horizons*, 134–35.

11 Darié recounted to Alejandro Alonso: "When I arrived here what most impressed me was the nature, nature seen up close; that is, leaves, plant leaves. It seemed to me that one could make paintings in which the painting itself was the texture of a leaf and that this texture was emotional in itself, without any figuration to tussle with." Alejandro Alonso, "Sandú Darié: El espacio, el tiempo, el color, la luz . . . ," undated manuscript for *Revolución y Cultura*, 16, Sandú Darié folder, Archivo CIFO-Veigas, Havana.

12 "One day he confessed to me that his greatest influence derived from studying nature, while signalling the logic and attractive organization of a plant leaf known as Fateful Malanga." Alejandro Alonso, "El arte como propuesta," *Revolución y Cultura* (October 1988): 45.

13 "Looking closer I saw that nature was interesting, because it often suffers, because it is attacked by outside forces, sun, water. . . . It is born, lives, rots. Then I thought that I should try to consider this dialectic, without copying nature. It seem to me I should myself attack the leaf upon which I was expressing myself. I used all manner of things: fat, wax, smoke, coffee grounds, sand. . . . So I made things that gave me some satisfaction." Alonso, "Sandú Darié," 16–17.

14 Ibid., 9.

15 Ibid., 19. Following innovations by 1940s Argentine abstract painters, a number of other artists in Latin America, particularly in Brazil, also began to move away from the painting frame.

16 "Dialogo con Sandú Darié," *Bohemia* (September 1966): 6–7. *Cosmorama* was produced by the film institute ICAIC and shot by filmmakers Enrique Pineda Barnet, Jorge Haydú, and Roberto Bravo. The soundtrack featured music by Béla Bartók, Pierre Schaeffer (the founder of musique concrète), Pierre Henry (another of its adepts), and Carlos Fariñas, a leading Cuban avant-garde composer. Darié exhibited *Cosmorama* in the *Kunst-Licht-Kunst* at the Stedelijk van Abbemuseum, Eindhoven, Netherlands (1966) and again at Montreal's Expo '67.

17 Alonso, "Sandú Darié," 6.

18 Ibid., 6–7. The French critic and scholar of Kinetic art Frank Popper likened *Cosmorama* at the time to Nicolas Schöffer's *Musiscope* (1959), which manifested Schöffer's theory of "chronodynamism"; Darié shared with Schöffer an interest in light, movement, Kinetic art, and cybernetics. Frank Popper, "El arte cinético y nuestro medio: (¿Es posible reconciliar Arte y Ciencia?)," *Bohemia*, March 19, 1965. Darié would claim that *Cosmorama*, and much of his subsequent work, ought to be understood as "kinetic art, projected." Alonso, "Sandu Darié," 8. See also "Las experiencias de Sandú Darié," *Revista de la Biblioteca Nacional José Martí* (September–December 1970): 156–58.

19 Alonso, "El arte," 12.

20 "Las experiencias de Sandú Darié," 157.

21 Alonso, "El arte," 13. Despite – or because of – Cuba's 1950s regional preeminence in consumption of television sets and commercial programming, 1960s rhetoric and political strategies deployed the language of underdevelopment and embraced the use of film and television to democratize noncommercial art and political campaigns, and to broadcast propaganda. Yeidy Rivero notes that "Cuban television became the commercial model for the region" and that Cuba had been "'a sort of mecca of the Latin American broadcasting industry.'" Yeidy Rivero, *Broadcasting Modernity: Cuban Commercial Television, 1950-1960* (Durham, NC: Duke University Press, 2015), 47.

22 Alonso, "Sandu Darié," 8.

23 Tamara Falicov, "Mobile Cinemas in Cuba: The Forms and Ideology of Traveling Exhibitions," in "Screens," ed. Susan Lord, Dorit Naaman, and Jennifer VanderBurgh, special issue, *Public*, no. 40 (Fall 2009): 104–08.

24 "Diálogo con Sandú Darié," 6.

25 Rachel Price, "Beyond the Revolution," *Art in America* 105, no. 6 (June/July 2017): 110–17.

26 Sven Lütticken writes that "starting in the 1980s, Peter Halley decoded abstract art as being 'nothing other than the reality of the abstract world': abstraction in art was 'simply one manifestation of a universal impetus toward abstract concepts that has dominated 20th-century thought.'" Sven Lütticken, "Living with Abstraction," *Texte zur Kunst*, no. 69 (March 2008): 133.

27 Briony Fer, "Abstraction at War with Itself," in *Adventures of the Black Square: Abstract Art and Society 1915-2015*, ed. Iwona Blazwick with Sophie McKinlay, Magnus af Petersens, and Candy Stobbs (New York: Prestel, 2015), 229.

Sandú Darié y las reencarnaciones de la abstracción en Cuba

Rachel Price

Rectángulos y arcos amarillos, rojos y negros se entrelazan en torno a un espacio negativo blanco y trastocan las distinciones entre figura y fondo, generando la ilusión de discos suspendidos en el aire: se trata de una témpera sin fechar de mediados del siglo XX por Sandú Darié, expuesta en *Abstracting History* (Abstraer la historia), el segundo capítulo de *On the Horizon*. Esta obra evidencia que Darié, al igual que otros que trabajaron la abstracción geométrica en Argentina, Brasil o Venezuela, intentó ahondar en el estudio constructivista de las estructuras pictóricas. Él y muchos de sus colegas pronto abandonaron la pintura para dedicarse a la escultura, el arte cinético y el cine. Sin embargo, a diferencia de algunos artistas en el extranjero, Darié —quien en 1951 expuso en la Rose Fried Gallery de Nueva York junto a Piet Mondrian, Jean Arp, El Lissitzky y otras figuras de una vanguardia histórica europea— apenas recientemente ha comenzado a recibir atención considerable fuera de Cuba. En la isla también se ha dado una especie de redescubrimiento de su obra entre artistas y críticos que se han sentido inspirados por su carrera de constante innovación, que evolucionó desde la abstracción geométrica hacia el arte cinético y el arte de compromiso social, y en la que siempre manifestó una preocupación por el color, la forma, el movimiento y la luz.

Ejemplo de lo dicho es el artista cubano de nuevos medios Yonlay Cabrera, quien en el invierno de 2017–18 expuso en La Habana una serie titulada *Diagramas 2017* (2016–17) con la que buscaba actualizar las investigaciones de Darié sobre las estructuras pictóricas, el espacio y los sistemas modulares empleando algoritmos de optimización y técnicas de modelado computarizado; Cabrera, no obstante, utilizó este enfoque para procesar información sobre la sociedad y la política cubanas. La exposición estuvo seguida en febrero de 2018 por una conferencia sobre los perdurables ecos de Darié en La Habana. Asimismo, en Nueva York, Miami y otros lugares se han venido realizando exposiciones que destacan la obra del artista y de otros miembros clave de los movimientos del arte abstracto en Cuba a mediados del siglo pasado.[1] Una nueva generación ha encontrado en la abstracción herramientas relevantes para la reflexión y el análisis tanto de índole formal como social en el entorno de una sociedad orientada por las tecnologías de datos. Al igual que los modelados de Cabrera, *Derrumbe en una región sin dimensionalidad o tiempo* (2014),

de Kenia Arguinão, presenta formas matemáticas o incluso computacionales que podrían entenderse como configuraciones geométricas, pero también como enigmáticas representaciones de la sociedad contemporánea, insinuadas en títulos elusivos.

La historia de la abstracción cubana en general ha recibido en años recientes la atención que hace tiempo merecía gracias a varias exposiciones y monografías importantes. Las curadurías y publicaciones de Elsa Vega dentro y fuera de Cuba han contribuido en gran medida a completar la narrativa, mientras que la abarcadora obra de Abigail McEwen, *Revolutionary Horizons: Art and Polemics in 1950s Cuba*, ofrece un detallado recuento de los movimientos artísticos del país en idioma inglés. La tardía atención a la abstracción cubana se debe a diversos factores. Durante mucho tiempo, la noción común fue que la abstracción cubana estaba (irremediablemente) contaminada por su relación con la sociedad prerrevolucionaria, pero la verdad es mucho más complicada.

La mayoría de los estudiosos concuerda en que la exposición *Expresionismo abstracto*, presentada en la Galería Habana en 1963, marcó el fin del breve predominio de la abstracción, luego de lo cual otras estéticas tomaron protagonismo en la isla.[2] Aun así, varias instituciones culturales continuaron patrocinando el arte abstracto mucho después de 1963.[3] Y si bien es cierto que este estilo fue desbancado por el arte pop, el hiperrealismo y el nuevo arte cubano de los años ochenta, algunos artistas continuaron explorando la abstracción durante décadas, incluidos varios miembros de los grupos habaneros Los Once (que trabajaban una abstracción más gestual y expusieron juntos entre 1953 y 1955) y Los Diez Pintores Concretos (quienes se consagraron al arte concreto y la abstracción geométrica entre 1958 y 1961).

Darié fue uno de los primeros practicantes del arte abstracto en Cuba. Nacido en Rumania en 1908, inmigró a la isla caribeña en 1941 y fue enterrado en el cementerio judío de Guanabacoa en 1991. Su primera exposición tuvo lugar en el Lyceum and Lawn Tennis Club de La Habana en 1949, y tres años después pasó a ser coeditor de la influyente revista *Noticias de Arte*, promotora del arte moderno internacional. Entabló amistad con los exiliados republicanos españoles y luego con Wifredo Lam, Dolores (Loló) Soldevilla y otros artistas que regresaban de Europa.

Soldevilla fue agregada cultural en París desde 1949 hasta 1956, cuando regresó a Cuba trayendo consigo obras de abstracción geométrica, arte óptico y arte cinético, las cuales exhibió en el Palacio de Bellas Artes como *Pintura de hoy: Vanguardia de la escuela de París*, y más adelante en su galería Color-Luz.[4] Soldevilla fue una de las figuras responsables de llevar el arte abstracto cubano más allá de una etapa inicial de vertiente expresionista hacia el concretismo.[5] En sus llamativas pinturas y esculturas, Los Diez Pintores Concretos acogieron la abstracción geométrica como un lenguaje universal y democrático: muchos artistas no firmaban sus obras porque creían en un esfuerzo colectivo y desindividualizado, facilitado por las propias formas elementales.[6]

Otros artistas nacidos en Cuba desarrollaron carreras en Nueva York, Madrid y San Juan, Puerto Rico. Waldo Balart, quien tenía la incómoda fama de ser cuñado de Fidel Castro, dejó Cuba en 1960 para radicarse en Nueva York, y en 1972 se trasladó a Madrid. José Ángel Rosabal, en un momento miembro de Los Diez Pintores Concretos, se mudó a Nueva York en 1968, uniéndose a Carmen Herrera y Zilia Sánchez, que habían llegado en 1964. Tanto Herrera como Sánchez habían expuesto en Cuba durante la época del concretismo antes de la revolución, pero sus vidas y carreras estaban ancladas en Nueva York y Puerto Rico, respectivamente, con pocos vínculos con los círculos habaneros donde se movían Darié, Soldevilla, Salvador Corratgé, Mario Carreño y otros.

Abstracting History incluye una selección de obras de estos artistas abstractos de la diáspora. Fiel a su título, la pintura *Trilogía neoplástica* (1979) de Balart evoca los colores primarios y las formas geométricas de Mondrian en un tríptico que activa rectángulos rojos, azules y amarillos de diversas dimensiones. El ojo se percata de las progresiones escalonadas y las reiteraciones de colores y formas para luego encontrar descanso en las estrechas bandas blancas que bordean los bloques. La pintura en acrílico de Rosabal, *Vanishing Points (yellow)* (Puntos de fuga [amarillo], 2011–12), con su multiplicidad de formas y colorida paleta, crea una intrincada serie de puntos de convergencia anidados unos en otros mediante

colores fuertes y el ingenioso uso de una delicada línea vertical blanca que surca la imagen, imitando el espacio entre las partes de un díptico a la vez que lo integra en el marco de una sola pintura. El epónimo horizonte amarillo, dividido en planos lisos y desiguales, sugiere a primera vista un soleado paisaje fragmentado por los cristales de una ventana o procesado por un lente maquínico. Sin embargo, la obra pronto se resuelve en cuadrantes, cada uno con su propia serie de puntos de fuga y subdivisiones cuyas bandas de color producen a su vez más horizontes: blancos, crema, frambuesa y verdes. La pintura produce el efecto caleidoscópico de un mundo natural de vívidos colores quebrado, reorganizado y reproducido por obra de algún aparato visualizador.

Mientras que Balart, Rosabal y Herrera nos muestran una abstracción tipo *hard-edge*, de bordes duros, las dos obras de la serie *Topología erótica* de Sánchez se encuentran a caballo entre la pintura, el relieve y la escultura. Son tumescentes y a la vez nítidas, con insinuaciones de senos, nalgas, pezones y otras protuberancias que suben y bajan como las partes del cuerpo.[7] Sánchez, quien ya en la década de 1970 se había establecido en San Juan, Puerto Rico, empleaba un vocabulario matemático o cartográfico de "topologías", pero distanciado de los contornos duros favorecidos por sus colegas. Su obra *Sin título* (1970), orgánica y bulbosa, contiene una forma circular malva y blanca separada en dos mitades por una fisura, como los surcos y oquedades que dividen simétricamente el cuerpo humano. Dos elipses de tono gris medio que contrasta contra uno más pálido se inclinan también una hacia la otra en torno a una línea vertical, como dos pechos asimétricos que se abrazan y se separan a la vez.

La constante exploración de la abstracción por parte de estos artistas de la diáspora durante la década de 1970 (y, de hecho, hasta el presente) tuvo su correspondencia en los intereses de sus colegas radicados en Cuba. No obstante, en la Cuba posrevolucionaria la abstracción evolucionó por caminos tanto afines como divergentes con respecto a las tendencias extranjeras. Soldevilla, Darié y Corratgé utilizaron el lenguaje constructivista para describir e intervenir en un momento y un programa históricos específicos. McEwen señala que la abstracción de los años cincuenta buscaba reconciliar el lenguaje abstracto universalista y los imaginarios nacionalistas.

La abstracción posrevolucionaria mantuvo ese interés en la "cubanía", pero también acogió las ideologías revolucionarias —incluso, más adelante, las de alineación soviética— que aún eran marcos modernistas y universales.[8] A pesar de la carga apolítica del arte concreto, sus seguidores en Cuba lo veían en sintonía con los principios de universalismo, progreso, ciencia y expansión democrática que constituían la base ideológica de ambas facciones en la Guerra Fría.[9] Para Soldevilla, Pedro de Oraá y Darié, la abstracción no era un programa reaccionario y escapista promovido por Estados Unidos o alineado con Batista, sino más bien uno que promovía las filosofías europeas del neoplasticismo, la vanguardia rusa y la Bauhaus para repensar la forma y la sociedad.[10]

Al explorar más a fondo la carrera de Darié a partir de 1959, es posible dilucidar de qué manera la abstracción en Cuba cultivó un legado de innovación tecnológica vanguardista al tiempo que acogió las cambiantes estéticas e ideas políticas vinculadas con la Revolución. Al igual que otros exiliados europeos, e incluso algunos cubanos que regresaban, Darié decía sentirse deslumbrado por la luz y el paisaje caribeños.[11] Sin embargo, en vez de fomentar en él un tropicalismo folclórico, las geometrías del mundo natural lo inspiraron a inclinarse hacia el arte no objetivo.[12] Para el pintor de origen rumano, en las hojas de las plantas no sólo había diseño, sino también dinamismo, dos factores que informarían su arte cinético más adelante. Veía que la naturaleza sufría cambios a causa de factores externos —el sol, el agua— en una "dialéctica" de crecimiento y reacción. El arte también debía crear estructuras y sufrir las mutaciones de crecimiento, desarrollo y cambio.[13]

El dinamismo —y la dialéctica— de la naturaleza y la sociedad se entendían como una unidad en la Cuba posrevolucionaria. La Revolución estremeció a Darié tanto en su vida personal como artística y transformó sus intereses, pero sin trastocarlos:

> Antes yo hacía unos objetos mucho más arquitectónicos, más fríos, que tenían sus aplicaciones, mucho interés constructivo —incluso— que podrían hasta aprovecharse en la arquitectura inmediata, funcional, de las escuelas, de las casas: proposiciones de una democratización arquitectónica. Pero la Revolución me dio entonces precisamente este coraje dinámico que he podido aplicar [...]. Porque siempre

pienso en el futuro, en una sociedad revolucionaria, en una sociedad en que se llegue a una verdadera aplicación de las aspiraciones del siglo; entonces todos los hombres trabajarán en los oficios que conocen y —además— serán poetas, pintores y escultores.[14]

Incluso antes de 1959 Darié se había interesado en un constructivismo democratizador, pero la Revolución dirigió su práctica hacia un futuro en que el arte sería más "aplicado" y más orgánico como parte de la vida cotidiana.

En 1949 Darié inició una correspondencia con Gyula Kosice, cofundador del movimiento Madí en Argentina. Pensaba que, por una feliz casualidad, su obra entroncaba con los madí en su replanteamiento del marco de las pinturas y en la necesidad de abandonar los soportes y tornarse hacia la escultura. Separados por un continente, él y sus homólogos argentinos habían llegado a las mismas conclusiones: que "el cuadro podía ser un objeto, que no tenía que tener un marco fijo [...] que el espacio había que evocarlo".[15]

Fue a mediados de los años cincuenta que Darié comenzó a crear sus *Estructuras transformables*, lúdicas esculturas geométricas de colores vivos compuestas de elementos de madera articulados y diseñadas para manipularse. Al ver su pintura sin fechar perteneciente a la colección del PAMM, con sus vibrantes formas entrelazadas, resulta evidente que esa obra bidimensional renace en tres dimensiones en las *Estructuras*. Producto de su interés en el color y el cambio, estas esculturas desembocaron, más bien por accidente, en una importante innovación: *Cosmorama*, obra multimedia de 1964 a la que sus creadores se referían lo mismo como documental que como "poema espacial número uno".

En una entrevista de 1966 para la revista *Bohemia*, Darié puntualizó cómo había surgido la idea de *Cosmorama*. Mientras fotografiaba algunas de las *Estructuras transformables*, de repente vio no sólo sus posibilidades plásticas sino la importancia del juego de luz y sombra que creaban. Sentado a la mesa del comedor, empezó a experimentar con materiales sencillos que tenía en la casa: "el motor de una batidora de juguete, una pantalla de cristal de unas 15 pulgadas de alto, un proyector que un amigo le había prestado".[16] Para hacer

la película, Darié inventó una máquina motorizada que proyectaba una serie rotativa de colores y figuras abstractas iluminadas por un rayo de luz que atravesaba objetos perforados que giraban. El artista veía un paralelo entre las vívidas proyecciones de la pantalla y los pigmentos en una paleta de pintor.[17] Colores, líneas y figuras mutan y se recombinan en la película, creando la "transformación de la imagen" que tanto deseaba el artista.[18] En cierto modo reminiscente de los *Aparelhos cinecromáticos* (Aparatos cinecromáticos) creados por el brasileño Abraham Palatnik a finales de la década de 1940, *Cosmorama* presenta naves misteriosas que vuelan en el plano medio mientras en primer plano oscilan sombras. Algo rojo brilla en la esquina izquierda inferior de la pantalla; un mundo de construcciones densas aparece y desaparece en la derecha superior. Unas pocas secuencias de acordes salpican aquí y allá la banda sonora de materiales que chocan con reverberaciones metálicas, vibran, chirrean.

Aunque Darié había expuesto junto a la vanguardia histórica europea, unos doce años después, en 1951, estaba deseoso de situar su *Cosmorama* en un contexto latinoamericano revolucionario. Haciendo eco de los conceptos que cimentaron el *arte povera* italiana de los años sesenta, la noción de "cine imperfecto" del cineasta cubano Julio García Espinosa o la "estética del hambre" del realizador brasileño Glauber Rocha, Darié afirmaría que estaba haciendo "un arte cinético pobre".[19] A falta de equipos sofisticados, desarrolló instrumentos sencillos para crear sus composiciones cinéticas.[20] Éstos, proponía, eran una especie de "televisor[es] del mundo subdesarrollado".[21]

Las estéticas de Cuba y Latinoamérica en los años sesenta acogieron los materiales locales y las escaseces inevitables, así como los objetivos de la educación masiva. Estos últimos implicaban esfuerzos colectivos en aras de mayor emancipación e igualdad, pero a veces también una imposición tipo *noblesse oblige* del gusto de la clase media en el resto de la población. Es así que *Cosmorama* también se imaginó como una "barraca de feria, realizada en tela y madera, que fuera de barrio en barrio para presentar el arte contemporáneo en movimiento con luces y música".[22] Otras veces Darié lo llamaba el "museo móvil", recordando las campañas del "cine móvil" durante los primeros años de la Revolución, cuando el

gobierno llevó películas a las zonas rurales por primera vez.[23] A semejanza de las campañas de cine y alfabetización, el "museo móvil" tenía la misión de impartir prácticas de lectura y cultura política. Sería un "nuevo medio de cultivar el gusto de las masas hacia los valores pictóricos, para hacerles comprender las creaciones pictóricas y educarlas para que encuentren la misma naturalidad perceptiva que cuando aprecian un amanecer o una puesta de sol. Sugerir a través de creaciones artísticas el espacio infinito en función de las búsquedas científicas de nuestro tiempo para hacer al hombre más consciente de los verdaderos progresos culturales contemporáneos".[24]

El impulso pedagógico de Darié, si bien es compatible con la política y la estética de la época, también recapitula su *propia* educación estética y su camino hacia la abstracción: la progresión desde una apreciación (cuasi instintiva) de la naturaleza (un amanecer o una puesta de sol) hacia un interés en la abstracción (y sus valores pictóricos) y de ahí a la exploración del espacio. Y aunque el museo móvil abrazó el objetivo burgués de enseñar a "las masas" a comprender el arte de vanguardia y nociones estéticas elementales, en otros casos Darié reconoció los códigos, ritmos y descodificaciones generados por la cultura popular cubana como fuentes generatrices de un arte nuevo y avanzado.

De hecho, en la década de los sesenta se dieron varios intentos de acercar las bellas artes y la cultura popular. Arquitectos y pintores concretos colaboraron en proyectos de diseño masivo, supervisaron talleres de artesanía y se desplazaron a las zonas rurales para enseñar arte, mientras las formas populares se encauzaban como fuentes para la creación de música, danza y cine de élite. Vinculando la producción en masa con el arte popular, Darié propondría en los años setenta una acción colectiva para convertir la artesanía textil en una obra abstracta, incluso conceptual, basada en "diseños elementales y simbólicos": una colcha que las mujeres de barrio coserían con retazos de tela y que podría cubrir las principales vías públicas de la capital o la escalinata de la Universidad de La Habana.

La instalación de la colcha propuesta por Darié en una escala tan inmensa que se leería como patrón, espacio y abstracción —aunque contuviera figuración— nunca se realizó. Sin embargo, los ecos de esta abstracción expandida resuenan en la obra *Pureza* (2012), de la artista contemporánea Aimée García, creada para la Bienal de La Habana. *Pureza* era un chal negro de unos 65 pies de largo, tejido sin empates por dos mujeres, que cubrió un tramo del malecón. El interés de García en utilizar prácticas artesanales domésticas atribuidas al género femenino para lograr resultados abstractos también se evidencia en su pieza sin título de 2014 incluida en *Abstracting History*, en la cual hilvanó con esmero hilos dorados, azules y blancos sobre las líneas de texto de un *collage* de recortes de la prensa oficialista. La pieza se mueve entre la figuración y la abstracción, dado que los hilos convierten los periódicos en bloques de colores y líneas en ángulo unos con otros, que aun así permiten al espectador —y lo invitan a— descifrar el lenguaje cuasi visible. Las palabras de los recortes, como los hilos que las cubren, revelan y ofuscan, anuncian significados y los suprimen.

Es así que la abstracción de mediados del siglo XX continúa inspirando a una variedad de artistas jóvenes de hoy, pero ha habido un cambio significativo: mientras que los movimientos de las décadas de 1960 y 1970 se centraban en la forma como una posibilidad utópica de libertad, los artistas cubanos contemporáneos que trabajan la abstracción suelen utilizar la forma para *representar* —si acaso pueda aplicarse el término a enfoques abiertamente abstractos— realidades políticas e históricas. Un ejemplo son las obras *Exilio 5* (2013) y *Gusano # 1* (2015), donde José Ángel Vincench convierte dos palabras que en un momento fueron visceralmente dolorosas en elegantes formas abstractas doradas. Las palabras "gusano" y "exilio" se han utilizado para denigrar como traidores de la Revolución a los cubanos que se fueron de la isla o para adjudicar un estatus político que las generaciones de emigrados más recientes en su mayoría no comparten. Las obras de Vincench convierten el lenguaje injurioso en algo bello, lo despojan de su poder hiriente y lo ofrecen a los mercados y coleccionistas de arte, algo que concuerda con un cambio surgido en Cuba desde las significativas reformas económicas promulgadas por Raúl Castro en 2008. El enchapado en oro y la evocación de la escultura abstracta de mediados del siglo pasado podrían dar a entender que el duro discurso politizado de los años setenta, como tantos otros productos

revolucionarios, se ha "reempacado" como exportación de lujo para un mercado de arte hambriento de atractivos monumentos de pequeña escala a los dramas políticos que alguna vez fueron apremiantes (una reinvención que efectúan tanto los estados como los mercados, y normalmente alguna combinación de ambos). Asimismo, también podría entenderse que estas obras están insertando furtivamente en el rentable vocabulario de la abstracción latinoamericana el recuerdo de anteriores luchas políticas y afectivas.

Quizás con más constancia que ningún otro artista cubano activo, Reynier Leyva Novo traduce sus investigaciones sobre la historia cubana y mundial a superficies minimalistas (una reciente instalación suya de piezas de concreto pintadas se titula, apropiadamente, *Revolución es una abstracción*). Para crear su obra *9 leyes* (2014), de la serie *El peso de la historia*, Leyva Novo desarrolló con un programador un algoritmo que le permitió calcular la cantidad de tinta utilizada para imprimir nueve leyes esenciales que el gobierno revolucionario ha promulgado desde 1959. Con esa misma cantidad de tinta pintó pequeños rectángulos negros de diversas proporciones en las paredes de la sala de exposiciones. *El peso de la muerte* (2016) es una obra complementaria —y otra alusión al *Cuadrado negro* de Kazimir Malevitch— en la que Leyva creó una secuencia de cuadrángulos con la misma cantidad de tinta utilizada en los nueve periódicos *Granma* impresos en blanco y negro durante el período de duelo nacional por Fidel Castro.

El monocromo negro reaparece con otro giro en la enigmática pintura *Polaroid* (2014) de Eduardo Ponjuán, una meditación sobre las transformaciones de los medios artísticos y las vicisitudes de la historia. Aunque el artista afirma que el espacio vacío registra el fallecimiento de su madre, la imagen de la Polaroid negra permanece semánticamente opaca: ¿Acaso ha sido subexpuesta? ¿Se halla en una fase de suspenso, anticipando una imagen reveladora? ¿Será que evoca momentos fatídicos del siglo XX en que figuras políticas que se volvieron *personae non gratae* fueron borradas de las fotografías históricas? En esta pintura de una foto, los innumerables pronunciamientos sobre la muerte del medio pictórico quedan ridiculizados, dada su popularidad hoy día (uno de sus primeros asesinatos se imaginó que ocurriría a fines del siglo XIX, a manos del entonces nuevo medio de la fotografía). Diversos

estratos de arqueología de los medios artísticos se acumulan en este homenaje pictórico a una antigua tecnología fotográfica que también sufrió, y de hecho pereció a manos de los medios digitales, aunque más tarde fue resucitada por su carga *kitsch* y nostálgica. Así como el medio digital parece comprimir temporalidades en la unicidad de la información no indexada, *Polaroid* comprime una serie de medios artísticos. Sin embargo, el contenido (negro) de la pintura está anclado más allá del presente digital, en un pasado analógico que está por revelarse.

Sin citar la abstracción geométrica anterior ni utilizar su vocabulario como código de la historia, Elizabet Cerviño fusiona los géneros del paisaje y el lenguaje pero los despoja de significados fáciles al eliminar parcialmente la forma. El paisaje ronda los límites de la figuración y la abstracción en *Horizontes* (2013), una pintura difusa, lechosa, que sugiere una franja de nubes o un sol oculto tras las neblinas en alta mar. Otra de sus obras, *Beso en tierra muerta* (2016), es una instalación de hileras de piezas de cerámica en forma de crestas irregulares que se extienden por el piso de la galería como la escritura de una lengua desconocida. Las líneas evocan fragmentos de olas, pero en realidad son la huella ilegible del contorno inferior de las palabras de un poema escrito a mano por Cerviño exaltando el mundo natural.

Los dibujos de Kenia Arguiñao, artista radicada en Miami, manifiestan una tendencia común a ambos lados del estrecho de la Florida: un distanciamiento de las explícitas meditaciones de los años noventa sobre las ruinas y el deterioro de la intraestructura, que suelen ser alegorías del colapso ideológico. La estética cubana anterior, incluido el "realismo sucio" en la literatura, solía representar imágenes de estructuras dilapidadas, pero ahora los artistas prefieren visiones arquitectónicas más limpias, más abstractas.[25] En *Derrumbe en una región sin dimensionalidad o tiempo*, Arguiñao rehúye el lugar y el folclor, presentando una geometría árida (¿la esquina de un edificio? ¿una región geográfica? ¿una entidad puramente matemática?) que, en efecto, no tiene dimensión ni tiempo. "Derrumbe" es una palabra con mucha carga en Cuba, donde el desplome de edificios ocurre con frecuencia; sugiere el deterioro de la infraestructura y la implosión de mundos vitales, como los que se desmoronaron junto con la difunta era

soviética, aunque en este caso también podría ser una alusión a la decadencia de Estados Unidos. Y puesto que tanto el arte cubano de la isla como el de la diáspora se suelen interpretar en términos políticos, algo carente de dimensión o tiempo bien podría interpretarse como la Revolución cubana, cargada de temporalidad (proyectaba un futuro brillante al autoproclamarse colofón de las luchas de emancipación del siglo XIX) y a la vez ajena al tiempo, en un presente eterno de perpetua construcción. A pesar de estas asociaciones, el arte de Arguiñao en el fondo parece interesarse más en las tradiciones estéticas de mediados del siglo XX, que sólo establecían diálogos indirectos con referentes externos.

Las obras *No. 06* y *No. 07* (ambas 2014) de la serie *Umbra* de Arguiñao —dibujos afiligranados de delicadas líneas a tinta enredados en masas que recuerdan la representación matemática del conjunto de Mandelbrot— resuenan visualmente en las obras de Ariamna Contino y Alex Hernández, artistas contemporáneos radicados en La Habana. La serie de ambos, titulada *Militancia estética* (2016), contiene un díptico blanco sobre blanco de círculos concéntricos, algunos en relieve y otros al ras. Podría parecer que el interés principal de la obra está en la forma, la línea y el papel, pero en realidad se trata de diagramas de mediciones abstractas que impulsan la economía global, como por ejemplo la "producción de petróleo crudo en 2012". Contino y Hernández, al igual que Leyva Novo, presentan su investigación de las realidades mundiales mediante vocabularios visuales abstractos.

Este gesto forma parte de un auge global del arte abstracto que se ha interpretado (paradójicamente) como una respuesta mimética a la abstracción del capitalismo contemporáneo. Aunque el arte no figurativo del siglo XX se distinguió de la figuración por evadir las representaciones imitativas de toda realidad externa, hay quienes afirman que para el arte contemporáneo resulta inevitable reflejar la gran abstracción que subyace tras las lógicas digitales y la economía global.[26] Sin embargo, la historiadora de arte Briony Fer replica que quizás la reencarnación de la abstracción geométrica en el siglo XXI se deba menos a que imita una economía globalizada y más a su "capacidad de ser 'sensible' o susceptible a las condiciones en las que existe". En otras palabras, hoy día la abstracción resulta atractiva porque es un lenguaje formal universal, pero adaptable a contextos locales.[27] Décadas de arte no figurativo en Cuba registran ambos impulsos: el deseo de universalidad y una estética anónima de masas *junto con* la búsqueda de aplicaciones en proyectos nacionalistas, revolucionarios o, en este momento, de compromiso social. La abstracción en Cuba continúa aludiendo tanto a las especificidades nacionales como a las tendencias e historias internacionales, las cuales a su vez han sido moldeadas profundamente por el importante papel que la isla caribeña ha desempeñado en el mundo durante siglos.

Notes

Agradezco a la Cisneros Fontanals Art Foundation (CIFO) la generosidad de haber puesto a mi disposición su amplio patrimonio en el Archivo CIFO-Veigas.

1 Véase, por ejemplo, *La razón de la poesía: 10 pintores concretos*, Museo Nacional de Bellas Artes, La Habana, Cuba, 2002; el ensayo de Elsa Vega para la exposición y el catálogo *Loló, un mundo imaginario*, Museo Nacional de Bellas Artes, La Habana, Cuba, 2007; *Concrete Cuba*, David Zwirner, Nueva York, 2016; *Constructivist Dialogues in the Cuban Vanguard*, Galerie Lelong, Nueva York, 2016; *Carmen Herrera: Lines of Sight*, Whitney Museum of American Art, Nueva York, 2017; y *Triángulo: Carmen Herrera, Loló Soldevilla and Sandú Darié*, CIFO, Miami, 2017–18.

2 Abigail McEwen, *Revolutionary Horizons: Art and Polemics in 1950s Cuba* (New Haven: Yale University Press, 2016), 2; Rachel Price, "Energy and Abstraction in the Work of Dolores Soldevilla", en "New Approaches to Latin American Art", *Revista Hispánica Moderna*, disponible en 2018; Mailyn Machado, *Fuera de revoluciones: Dos décadas de arte en Cuba* (Leiden: Almenara, 2016), 23; y Ernesto Menéndez Conde, "Review of *Concrete Cuba* at David Zwirner", trad. Lourdes Medina, Cuba Counterpoints, 11 de abril de 2017, https://cubacounterpoints.com/archives/5257.

3 Rafael Díaz Casas, "Un camino hacia la abstracción", *Diario de Cuba*, 8 de noviembre de 2015, http://www.diariodecuba.com/cultura/1446935227_17978.html.

4 Pedro de Oraá, *Visible e invisible* (La Habana: Letras Cubanas, 2006), 114.

5 McEwen, *Revolutionary Horizons*, 162.

6 De Oraá, *Visible e invisible*, 119.

7 Irene Small, "On Zilia Sánchez's Surface", en *Zilia Sánchez*, cat. expo. (Nueva York: Galerie Lelong, 2014).

8 McEwen, *Revolutionary Horizons*, 3.

9 Susan Buck-Morss, *Dreamworld and Catastrophe: The Passing of Mass Utopia in East and West* (Cambridge: MIT Press, 2002).

10 Como menciona McEwen, algunos críticos, desde Marta Traba hasta David Craven, han señalado, a contracorriente, formas en que el expresionismo abstracto se adoptó en Latinoamérica como protesta "contra la cultura de masas estadounidense del período de la Guerra Fría", aunque para McEwen, los Onceños estaban "más en sintonía con los intereses de EE.UU. que con los de sus colegas latinoamericanos". McEwen, *Revolutionary Horizons*, 134–135.

11 Darié le contó a Alejandro Alonso lo siguiente: "Cuando llegué aquí lo que más me impresionó fue la naturaleza, la naturaleza vista de cerca; es decir, las hojas, las hojas de

las plantas. Me pareció que se podía hacer cuadros en los que la pintura propiamente dicha fuera la textura de una hoja y que esta textura fuera emocional por sí misma, sin figuración alguna que ligar". Alejandro Alonso, "Sandú Darié: El espacio, el tiempo, el color, la luz...", manuscrito sin fecha para *Revolución y Cultura* 16, expediente de Sandú Darié, Archivo CIFO-Veigas, La Habana.

12 "[U]n día... me confesó que su mayor influencia derivaba del estudio de la naturaleza, mientras señalaba la lógica y atractiva organización de una hoja de la planta conocida vulgarmente como malanga de la dicha". Alejandro Alonso, "El arte como propuesta", *Revolución y Cultura* (octubre de 1988): 45.

13 "Mirando más me di cuenta de que la naturaleza es interesante, porque muchas veces sufre, porque es atacada por los factores exteriores, el sol, el agua... Nace, vive, se pudre. Entonces pensé que debía tratar de considerar esta dialéctica, sin copiar la naturaleza. Me pareció que debía atacar yo mismo la hoja sobre la que me estaba expresando. Empleé todo tipo de cosas: materia grasa, ceras, humo, borras de café, arena... Así hice cosas que me dieron cierta satisfacción". Alonso, "Sandú Darié", 16–17.

14 Ibíd., 9.

15 Ibíd., 19. A raíz de las innovaciones de los pintores abstractos argentinos en la década de 1940, otros artistas en Latinoamérica, sobre todo en Brasil, comenzaron a abandonar el marco material tradicional de la pintura.

16 "Dialogo con Sandú Darié", *Bohemia* (septiembre de 1966): 6–7. *Cosmorama* fue una producción del instituto cinematográfico ICAIC, filmada por los cineastas Enrique Pineda Barnet, Jorge Haydú y Roberto Bravo. La banda sonora incluye música de Béla Bartók, Pierre Schaeffer (fundador de la música concreta), Pierre Henry (otro de sus adeptos) y Carlos Fariñas, uno de los principales compositores de la vanguardia cubana. Darié expuso *Cosmorama* en la *Kunst-Licht-Kunst* en el Stedelijk van Abeemuseum en Eindhoven, Países Bajos (1966), y de nuevo en la Expo '67 de Montreal.

17 Alonso, "Sandú Darié", 6.

18 Ibíd., 6–7. El crítico y estudioso francés del arte cinético Frank Popper comparó *Cosmorama* en aquel entonces con *Musiscope* (1959) de Nicolas Schöffer, trabajo donde éste último evidenciaba su teoría sobre el "cronodinamismo"; Darié compartía el interés de Schöffer en la luz, el movimiento, el arte cinético y la cibernética. Frank Popper, "El arte cinético y nuestro medio (¿Es posible reconciliar Arte y Ciencia?)", *Bohemia* (19 de marzo de 1965). Darié afirmó luego que *Cosmorama*, y muchas de sus obras posteriores, debían entenderse como "arte cinético proyectado". Alonso, "Sandú Darié", 8. Ver también "Las experiencias de Sandú Darié", *Revista de la Biblioteca Nacional José Martí* (septiembre–diciembre de 1970): 156-158.

19 Alonso, "El arte", 12.

20 "Las experiencias de Sandú Darié", 157.

21 Alonso, "El arte", 13. A pesar —o a causa— de la preeminencia regional de Cuba en cuanto a consumo de televisores y programación comercial durante la década de 1950, la retórica y las estrategias políticas de los años sesenta adoptaron el lenguaje del subdesarrollo y emplearon el cine y la televisión para democratizar el arte no comercial y las campañas políticas, así como para difundir propaganda. Yeidy Rivero señala que "La televisión cubana se convirtió en el modelo comercial para la región" y que Cuba había sido "una especie de meca de la industria de teledifusión latinoamericana". Yeidy Rivero, *Broadcasting Modernity: Cuban Commercial Television, 1950-1960* (Durham, NC: Duke University Press, 2015), 47.

22 Alonso, "Sandú Darié", 8.

23 Tamara Falicov, "Mobile Cinemas in Cuba: The Forms and Ideology of Traveling Exhibitions", en *Screens*, eds. Susan Lord, Dorit Naaman y Jennifer VanderBurgh, edición especial, *Public*, núm. 40 (otoño, 2009): 104–108.

24 "Diálogo con Sandú Darié", 6.

25 Rachel Price, "Beyond the Revolution", *Art in America* 105, núm. 6 (junio/julio de 2017): 110–117.

26 Sven Lütticken escribe que "a partir de la década de 1980, Peter Halley descodificó el arte abstracto como algo que 'no es otra cosa que la realidad del mundo abstracto': la abstracción en el arte era 'simplemente una manifestación del impulso universal hacia los conceptos abstractos que ha dominado el pensamiento del siglo XX'". Sven Lütticken, "Living with Abstraction", *Texte zur Kunst*, núm. 69 (marzo de 2008): 133.

27 Briony Fer, "Abstraction at War with Itself", en *Adventures of the Black Square: Abstract Art and Society 1915-2015*, ed. Iwona Blazwick con Sophie McKinlay, Magnus af Petersens y Candy Stobbs (Nueva York: Prestel, 2015), 229.

María Magdalena Campos-Pons

b. 1959, Matanzas, Cuba; lives in Boston

Unspeakable Sorrow, 2010
Dye diffusion transfer print (Polaroid)

Campos-Pons has created an autobiographical body of work that explores her family's connection to African slavery, her relationship with her mother, exile, and the links with the sugar industry in her native city of Las Vegas in the Matanzas province, Cuba. Her work is imbued with the spiritual traditions of her multiethnic roots, including Chinese, Hispanic, and the Nigerian Yoruba people. For this work, she used a large-format Polaroid camera in a performance-like process that consists of capturing the many fragments and instants that make up an identity's heterogeneity. She uses the triptych to symbolize the notion of fragmentation and the fact that the three pieces make up a whole. Flowers in reverence, dreadlocks, and black hands embody her identity: this work in which the artist represents herself seems to capture a ritual-tribute in honor of her mother's death. The piece is predominantly black. For Campos-Pons, black is the only color human beings perceive in the womb, it is the color of a regenerative force, the beginning and infinity. *Unspeakable Sorrow* is a moving piece laden with profound energy and pain.

All texts on the works in *Abstracting History* were researched and written by Marianela Álvarez Hernández.

Tristeza indecible, 2010
Impresión por difusión controlada de tinta (Polaroid)

María Magdalena Campos-Pons ha desarrollado una obra autobiográfica que discursa acerca de sus conexiones familiares con la esclavitud africana, la relación con su madre, el exilio y el vínculo con la industria azucarera en su ciudad natal de Las Vegas, en Matanzas, Cuba. Siendo ella descendiente de nigerianos yorubas, chinos e hispánicos, su trabajo está permeado por las tradiciones espirituales de su herencia multiétnica. En esta obra utiliza una cámara Polaroid de gran formato para desarrollar una especie de proceso performático que consiste en ir captando ese universo de fragmentos e instantes que representan la heterogeneidad en la conformación de la identidad. En este sentido, utiliza el formato del tríptico para transmitir la idea de fragmentación y cómo la unión de las tres piezas conforma un todo. Flores en señal de tributo, cabello al estilo rastafari y manos negras que expresan su identidad: esta obra donde la artista se representa a sí misma parece escenificar un ritual-homenaje a la muerte de su madre. El color negro cubre casi la totalidad de las piezas. Para Campos-Pons el negro es también el único color que percibe el ser humano dentro del útero, el color de la fuerza regeneradora, el lugar del comienzo y el infinito. *Unspeakable Sorrow* es una pieza conmovedora cargada de profunda energía y aflicción.

Investigación y textos específicos para cada obra en *Abstraer la historia* por Marianela Álvarez Hernández.

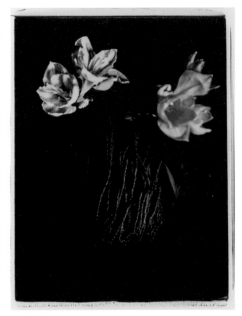

Kenia Arguiñao

b. 1983, Cienfuegos, Cuba; lives in Miami

Collapse of a Region without Dimension or Time, 2014
Ink on paper

Derrumbe en una región sin dimensionalidad o tiempo, 2014
Tinta sobre papel

For the past nine years, Arguiñao has kept a detailed record of her dreams. When she is unable to recall one, she writes down the date as a placeholder for the forgotten dream. Arguiñao addresses the subject through her own experiences and through preestablished environments and circumstances, which inevitably lead to her identity. Examining her inner self leads her to create the graphic shapes and motifs that make up her pieces. She uses the dates of the dreams she has each month as reference points, and then connects them. These links create random abstract shapes, which become unique drawings, symbols of dreamlike spaces. The title, *Derrumbe en una región sin dimensionalidad o tiempo*, comes from a question she found in a quantum physics book on the nature of reality: What happens to a dream when we wake up? The answer: It collapses into a dimensionless and timeless place. This system of coordinates, like a constellation, somehow attempts to preserve that which vanishes when we open our eyes.

Hace unos nueve años que Arguiñao lleva un minucioso registro diario de los sueños que recuerda, y cuando no logra recordar nada, anota la fecha como un sueño olvidado. La artista aborda este tema desde su propia experiencia ante el mundo y desde circunstancias y entornos preestablecidos, lo cual, sin duda, la conduce hacia su identidad. Esa investigación de su ser interior es la materia con que crea los motivos gráficos y formas que componen sus piezas. Cada mes toma como referencia los días que ha soñado y establece conexiones entre los puntos que representan esos días. De estos enlaces obtiene formas abstractas al azar, que generan dibujos siempre diferentes, símbolos de espacios oníricos. El título *Derrumbe en una región sin dimensionalidad o tiempo* surgió por una pregunta que encontró en un libro de física cuántica sobre la naturaleza de la realidad: ¿Qué le pasa a un sueño cuando despertamos? La respuesta era: Se derrumba en una región sin dimensionalidad o tiempo. Este sistema de coordenadas, a modo de constelación, intenta preservar de alguna manera aquello que se derrumba cuando abrimos los ojos.

139

Kenia Arguiñao

No. 06, from the series *Umbra*, 2014
No. 07, from the series *Umbra*, 2014
Ink on paper

No. 06, de la serie *Umbra*, 2014
No. 07, de la serie *Umbra*, 2014
Tinta sobre papel

Arguiñao has focused her work on the uniqueness of the individual. By delving into an analysis of the inner person, she finds deep-set elements that result in their own language. She explores the world of dreams as a mysterious experience triggered from the inside, which cause an external reaction that shapes a person's identity. *No. 06* and *No. 07* are part of the series titled *Umbra*, meaning the darkest and innermost part of a shadow, where an opaque body completely blocks the source of light. By touching on the subconscious, the artist uses this word to reflect on the meaning of the occult and enigmatic. These works are inspired by dreams that Arguiñao wrote down in her journal and then expressed through graphic prints that make up an exquisite hive of lines. Infinite models compressed in a finite space, these concentric shapes, reminiscent of mandalas, are meticulously positioned and geometrically coherent.

Arguiñao ha enfocado su obra en la singularidad del individuo. En un viaje de análisis hacia el interior de la personalidad, encuentra elementos profundos que derivan en una especie de lenguaje propio. Explora el mundo de los sueños como una de esas experiencias misteriosas que se activan desde el interior hacia el exterior del cuerpo y que conducen a la conformación de la identidad. La palabra "umbra", que alude a la parte más oscura y recóndita de una sombra, donde la fuente de luz está completamente bloqueada por un cuerpo opaco, es el título de la serie a la que pertenecen estas dos piezas, *No. 06* y *No. 07*. La artista la utiliza como recurso para reflexionar sobre el significado de lo oculto, lo enigmático, en una mirada hacia el subconsciente. Estas obras se inspiran en sueños que Arguiñao ha registrado en su diario y que plasma a través de motivos gráficos que conforman una especie de enjambre exquisito. Modelos infinitos comprimidos en un espacio finito, estas formas concéntricas a modo de mandalas están minuciosamente colocadas y guardan una coherencia geométrica.

Aimée García

b. 1972, Limonar, Cuba; lives in Havana

Untitled, 2014
Untitled, 2017
Mixed media

Sin título, 2014
Sin título, 2017
Técnica mixta

García's work is characterized by self-reference, using intimacy to comment on society. She uses the image of her body to address being a woman and an artist. She has used paintings and photographs as creative bases, to which she then adds materials such as hair, string, knives, and metals. In recent years, she has created installation-type objects using materials that allow her to consider everyday life and its contradictions. Handicrafts, in particular anything related to embroidery and knitting, have been present in almost all of her works. García is interested in the impact of information and the influence of the media on society and she addresses this issue from her distinctive female outlook. In *Sin título*, she embroidered newspapers published in Cuba, "erasing" every letter with string. The discourse, in this case a pro-government newspaper, becomes something abstract. The artist makes the publication look decorative, while trivializing the ideological rhetoric, thereby finally creating a space of mental repose, of tranquility, in light of the overwhelming avalanche of media to which we are subjected on a daily basis.

La obra de García se ha caracterizado por la autorreferencialidad, dirigida desde la intimidad hacia la sociedad. García ha tomado la imagen de su cuerpo como símbolo para discursar sobre su condición de mujer y artista. Ha utilizado la pintura y la fotografía como bases creativas, a las que añade materiales como pelos, hilos, cuchillos y metales. En los últimos años ha creado una especie de objetos-instalaciones utilizando materiales que le permiten reflexionar sobre la vida cotidiana y sus contradicciones. Las manualidades, específicamente lo relacionado con el bordado y el tejido, han estado presentes en casi toda su obra. El impacto de la información y la influencia de los medios de comunicación masiva en la sociedad han constituido un punto de interés para la artista, que aborda este tema desde la mirada femenina que distingue su producción. En la presente obra decidió bordar los periódicos publicados en Cuba, "borrando" con hilo cada letra. El discurso de la prensa, en este caso de un periódico oficialista cubano, se convierte entonces en algo abstracto; la artista lo dota de una apariencia decorativa a la vez que banaliza el discurso ideológico del poder para crear finalmente un espacio de reposo mental, de tranquilidad, frente a la abrumadora avalancha mediática a que estamos sometidos a diario.

Zilia Sánchez

b. 1926, Havana; lives in San Juan, Puerto Rico

Untitled, from the series Erotic Topology, 1970
Acrylic on canvas

Sin título, de la serie *Topologia erótica*, 1970
Acrílico sobre lienzo

Sánchez's work is Minimalist and characterized by a distinctive approach to formal abstraction using wavy silhouettes, muted colors, and a unique and sensual vocabulary. Her paintings are often modular, made up of two or more contiguous parts. Throughout her career, she has explored the close connection between the pictorial and the sculptural, the personal and the universal, the exterior and the interior, the feminine and the masculine. This piece, from the series *Topología erótica*, is divided into two semicircular sections that meet to form a raised line in the center. The light gray background serves as a platform and the use of white emphasizes the oval shape that bulges out from the middle like a uterus. In spite of the seemingly formal austerity of the work, the interplay between masculinity and femininity and sensuality and severity is apparent. The shapes are a clear reference to fertility and reproduction if the straight lines are interpreted as phallic representations and curved ones as allusions to feminine sexuality.

El trabajo de Sánchez es de corte minimalista y se caracteriza por un enfoque particular de la abstracción formal mediante el uso de siluetas ondulantes, paletas de colores apagados y un vocabulario único y sensual. Sus pinturas suelen tener un carácter modular, compuestas por dos o más partes contiguas. A lo largo de su carrera ha explorado la estrecha relación entre lo pictórico y lo escultórico, lo personal y lo universal, lo exterior y lo interior, lo femenino y lo masculino. Esta pieza de la serie *Topología erótica* se encuentra divida en dos secciones semicirculares que se unen para formar una línea en relieve en el centro. El fondo de color gris suave sirve de plataforma y el blanco enfatiza la forma oval que se eleva como un útero de su centro, en forma de protuberancia. A pesar de la aparente austeridad formal, en esta pintura llama la atención el juego entre la masculinidad y la feminidad, la sensualidad y la rigidez. Hay una clara referencia a la fertilidad y la reproducción a través de las formas, si interpretamos las líneas rectas como representaciones fálicas y las líneas curvas como alusiones a la sexualidad femenina.

Zilia Sánchez

Untitled, 1971
Acrylic on canvas

Sánchez puts great emphasis on symmetry and balance. Her extremely sculptural paintings are strongly connected to the body. She is best known for her acrylics, paintings on canvas molded over handmade wooden frames, pushed against the canvas creating shapes that bulge out toward the viewer, producing shadows on the surface. In *Sin título*, two large panels with oval disks combine to form a circular shape with three protuberances that resemble nipples, thereby suggesting female anatomy. These light gray elevations seem to be in suggestive conversation, the left nipple approaching the right one, making it tremble. It is worth noting that this sensual play takes place in the center of the composition and the left bulge is located precisely in the middle of the other two protuberances. These formal characteristics emphasize Sánchez's taste for Minimalist aesthetics.

Sin título, 1971
Acrílico sobre lienzo

Sánchez otorga un lugar preponderante a la simetría y al equilibrio. Sus pinturas sumamente escultóricas tienen una fuerte conexión con el cuerpo. Se le conoce sobre todo por sus lienzos al acrílico, moldeados sobre armaduras de madera hechas a mano. La artista presiona estas formas contra el lienzo para crear protuberancias y pliegues que se extienden hacia el espacio del espectador, produciendo sombras en la superficie. En esta obra, dos grandes paneles con discos ovalados se combinan para formar una forma circular de la cual sobresalen tres protuberancias tensas que sugieren la anatomía femenina por su similitud con los pezones. Estas elevaciones de un color gris suave parecen tener una conversación sugerente; el pecho izquierdo se acerca al derecho y da la sensación de que lo hace temblar. Vale apuntar que este juego sensual está ubicado en el mismo centro de la composición y que la protuberancia de la izquierda se ubica justo en la mitad de las otras dos. Estas características formales enfatizan el gusto de Sánchez por la estética minimalista.

José Ángel Rosabal

b. 1935, Manzanillo, Cuba; lives New York

Vanishing points (yellow), 2011–12
Acrylic on canvas

Rosabal has been a key figure in the development of geometric abstraction in Cuba. He was part of the group Los Diez Pintores Concretos (Ten Concrete Painters), established during the second half of the 20th century. In 1959 the new political regime—a result of the Cuban Revolution—stimulated artistic production with clear and direct socio-educational messages, thereby excluding abstraction. Cuban abstract art was doomed to slow dispersion, especially concrete art, which rejected all that was natural, objective, and symbolic, and was based on representing nonfigurative ideas in new universal realities. This determined the course of many lives, including that of Rosabal, who decided to emigrate to the United States in 1968. The artist ended up creating most of his work in New York City. *Vanishing points (yellow)*, strongly influenced by the grandeur of the buildings of the great metropolis, is made up of a group of brightly colored and contrasted architectural planes. Rosabal uses flat colors, creating chromatic effects of spatiality and vibration. In this diptych, where each part complements the other, an energetic current crosses from one end of the canvas to the other.

Puntos de fuga (amarillo), 2011–12
Acrílico sobre lienzo

Rosabal ha sido una figura clave en el desarrollo de la abstracción geométrica en Cuba. Integró el grupo Los Diez Pintores Concretos, que tuvo sus orígenes en la segunda mitad del siglo XX. El establecimiento de un nuevo régimen político (la revolución cubana) en 1959, estimuló una producción artística con un claro y directo mensaje social-educativo, dentro del cual la abstracción no tenía espacio. El arte abstracto cubano fue condenado a una lenta dispersión, en especial el arte concreto, caracterizado por el rechazo a toda relación con lo natural, lo objetivo y lo simbólico, y basado en la representación de ideas no figurativas en nuevas realidades de carácter universal. Esta circunstancia determinó el curso de muchas vidas, incluida la de Rosabal, quien decidió emigrar a Estados Unidos en 1968. Fue así que en Nueva York desarrolló casi todas sus obras. *Vanishing points (yellow)*, fuertemente influenciada por la majestuosidad constructiva de la gran urbe, está compuesta por un conjunto de planos arquitectónicos de tonos vivos y contrastantes. El artista emplea colores planos, creando efectos cromáticos de espacialidad y vibración. En este díptico, donde cada parte es complemento de la otra, se genera una especie de corriente de energía que cruza los lienzos de un extremo a otro.

Sandú Darié

b. 1908, Roman, Romania; d. 1991, Havana

Untitled, n.d.
Tempera on board

Sin título, s.f.
Témpera sobre cartón

Born in Romania, Darié was one of the artists who brought Cuban painting into step with the international art world. His European experience combined with Caribbean color allowed him to develop a personal and innovative style. As of 1949, he established a close relationship with Argentine artist Gyula Kosice (1924–2016), founder of the concrete art group Madí, and was frequently invited to participate in their exhibitions, thereby increasing his involvement in the movement. In Cuba, he became part of the group Los Diez Pintores Concretos (Ten Concrete Painters), where he played a leading role in promoting the group and keeping it alive. In *Sin título*, an example of his finest works of concrete art, the artist eliminates all naturalist representation; the geometric shapes become the main characters of the piece. Flat primary colors, arranged in harmony and balance, form an attractive image. The goal is to create a purely rational composition, with absolute clarity and technique. Described as a precursor of abstract art, both in its lyrical and geometric trends, Darié moved through neo-plasticism with a particular interest in geometric compositions, straight lines, and the use of primary colors. His electro-paintings and works activated by the viewer go beyond planimetry, exceeding the boundaries of the pictorial frame by projecting into space. He is also considered to be one of the major exponents of Kinetic art in Cuba.

Darié, de origen rumano, fue uno de los artistas que encaminaron la pintura cubana hacia una sintonía con la plástica internacional. La experiencia traída de Europa y el color que le brindó el Caribe le permitieron desarrollar un estilo personal y novedoso. A partir de 1949 estableció una estrecha relación con el artista argentino Gyula Kosice (1924–2016), fundador del grupo de arte concreto Madí, y fue invitado con frecuencia a exponer con ellos, lo cual posibilitó su acercamiento a esa tendencia. Integró en Cuba el grupo Los Diez Pintores Concretos y tuvo un papel importante en su promoción y en la tarea de mantenerlo vivo. La obra que vemos aquí es un ejemplo de sus mejores pinturas concretas. Aquí elimina toda representación naturalista; las formas geométricas se erigen en protagonistas del cuadro. Los colores primarios planos, ordenados en armonía y equilibrio, conforman una atractiva imagen. El objetivo es lograr una composición netamente racional, de técnica y claridad absolutas. Calificado como precursor del abstraccionismo, tanto en su vertiente lírica como en la geométrica, Darié transitó por el neoplasticismo con especial interés en las composiciones geométricas, las líneas rectas y el uso de colores primarios. Sus electro-pinturas y obras accionables superaron la planimetría, rebasando los límites del marco pictórico para proyectarse en el espacio. También se le considera uno de los mayores exponentes del arte cinético en Cuba.

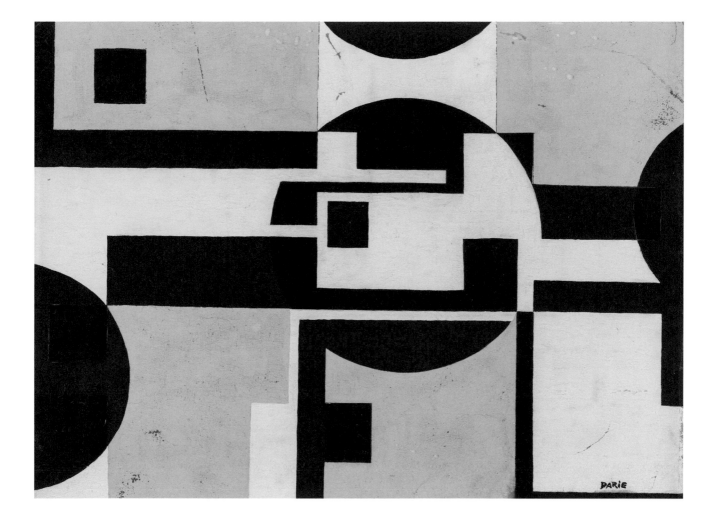

Waldo Balart

b. 1931, Banes, Cuba; lives in Madrid

Neoplastic Trilogy, 1979
Acrylic on canvas

Trilogía neoplástica, 1979
Acrílico sobre lienzo

Balart is considered to be one of the great current international geometric abstraction and concrete artists. His paintings focus on color, order, planes, space, and time. He contrived a numerical alphabet that he called "axiomatic order," in which he uses a number to identify each of the seven colors of the spectrum, plus magenta, using them to create multiple combinations. He calls his paintings "propositions," since each one proposes an original and unique spatial solution where the image's form and meaning merge with no allusion or reference to situations or objects outside the reality of the painting. He has developed his work systematically through series in which he uses modules, thereby reducing shapes to basic geometric figures. The title of this work, *Trilogía neoplástica*, is a nod to the aesthetic philosophy of Dutch artist Piet Mondrian (1872–1944), whose artistic tradition, among others, Balart considers himself to be carrying on. The piece is made up of pure colors, warm and cold, with the primary ones (blue, red, and yellow) being very prominent. The apparent simplicity of the shapes—intentionally reduced to squares and triangles with flat colors—becomes a beautiful composition. These simple geometric shapes seem to vanish, overshadowed by the effects produced by the chromatic combination and their rhythmic interaction, a movement of energy produced by light.

Balart está considerado uno de los grandes pintores de la abstracción geométrica internacional y del arte concreto actual. Su obra se centra en el color, el orden, el plano, el espacio y el tiempo. Ideó una especie de alfabeto numérico que llamó "orden axiomático", donde identifica con un número cada uno de los siete colores del espectro, más el magenta, para formar con ellos combinaciones múltiples. Denomina sus cuadros "proposiciones", ya que con cada uno propone una solución espacial sensible, original y única, en la cual forma y significado se funden sin ninguna alusión ni referencia a situaciones u objetos ajenos a la realidad de la pintura en sí misma. Su trabajo se ha desarrollado sistemáticamente a través de series en las que ha empleado la solución modular, reduciendo las formas a figuras geométricas básicas. El título de esta obra, *Trilogía neoplástica*, constituye un reconocimiento a la filosofía estética del holandés Piet Mondrian (1872–1944), una de las tradiciones artísticas de las que Balart se considera heredero y seguidor. La pieza está compuesta de colores puros, cálidos y fríos, teniendo los primarios (azul, rojo y amarillo) un gran protagonismo. La aparente simplicidad de las formas —reducidas con toda intención a cuadrados y rectángulos con un colorido plano— deriva en una composición de gran belleza. Estas formas geométricas sencillas parecen diluirse a favor de los efectos producidos por las combinaciones cromáticas y sus interacciones rítmicas, un movimiento enérgico cuyo origen es la luz.

José Ángel Vincench

b. 1973, Holguín, Cuba; lives in Havana

Exile 5, 2013
Gold leaf on cedar and Cuban marble

Minimalist and abstract, Vincench has developed an introspective and artistically rigorous body of work. His distinct conceptualism addresses issues relevant to Cuban social life, while fostering a critical interpretation. His work is marked by powerful sociological, religious, and political content. The word "exile," represented here as a sculpture, has been used by the artist in several of his works. This abstract piece is made up of pure geometric shapes derived from the deconstruction of the word into patterns of lines and volumes. Made with 23-karat gold, cedar, and Cuban marble, this seemingly de-ideologized, stylized, and beautiful work causes the viewer to think about Cubans who have emigrated and the economic and historical order of the island over the years.

Exilio 5, 2013
Lámina de oro sobre cedro y mármol cubano

Dueño de un estilo minimalista y abstracto, Vincench ha desarrollado una obra introspectiva y de alto rigor artístico. Su particular conceptualismo aborda temas relevantes para la vida social cubana, a la vez que fomenta una lectura crítica. Sus trabajos están marcados por un potente contenido sociológico, religioso y político. La palabra "exilio", representada esta vez como obra escultórica, ha sido utilizada por el artista en varias de sus creaciones. Esta pieza abstracta está compuesta por formas geométricas puras que derivan de la deconstrucción de la palabra en patrones de líneas y volúmenes. Realizada en oro de 23 quilates, cedro y mármol cubano, esta obra aparentemente desideologizada, estilizada y hermosa constituye un juego: el artista incita a la reflexión acerca de ese grupo de cubanos que ha emigrado y lo que ha representado en el orden económico e histórico para la isla a lo largo de los años.

Worm #1, 2015
Gold leaf on canvas

This piece is part of a series of geometric abstractions the artist created based on a selection of words related to Cuba. Vincench's work touches on what must be kept silent and what can be said. He creates these designs by deconstructing the words into patterns of superimposed letters and lines. Form and concept are closely linked. The title of this work, *Gusano #1,* is a word used by the Cuban government to disparagingly refer to those who have chosen to leave the country because they disagree with the reigning government's socio-political policies. Being labeled a "gusano" led to verbal lynching, stones or eggs being thrown at the homes of those who left, and years in jail for those captured while attempting to leave the country. The piece, made with gold leaf on canvas, is valuable simply due to the material itself: the artist uses it as a metaphor of the historical value and social weight of the word.

Gusano #1, 2015
Lámina de oro sobre lienzo

Esta pieza pertenece a una serie de abstracciones geométricas que el artista ha realizado a partir de una selección de palabras del contexto cubano. Existe en su producción una especie de juego entre lo que hay que callar y lo que se puede decir. Vincench deconstruye esas palabras en patrones de líneas y letras superpuestas para crear estos diseños. Forma y concepto están estrechamente relacionados. *Gusano*, el título de esta obra, es también una palabra que ha empleado el gobierno cubano para señalar de modo despectivo a los que han decidido abandonar el país por no estar de acuerdo con el sistema político-social imperante. Linchamientos verbales, artillería de piedras o huevos podridos en las fachadas de las casas de los que se marchaban y años de cárcel para los que capturaban en el intento de huir clandestinamente eran las consecuencias de ser denominados "gusanos". Esta pieza, realizada en oro sobre lienzo, porta contenido por el mero valor del material que la compone: el artista lo usa como metáfora para discursar sobre el valor histórico y social de esa palabra.

Alexandre Arrechea

b. 1970, Trinidad, Cuba; lives in Havana

Remote Control – Camp, 2005
Watercolor on paper

Arrechea, who graduated from the Instituto Superior de Arte de Havana, was a founding member of the collective Los Carpinteros (1994–2003) before continuing his own career. He is interested in public and domestic spaces. He explores subjects such as instruments of power, hierarchies, control, surveillance, and submission, as well as investigating identities, loss of privacy, fragility, and memory. His practice includes installation, painting, and the use of what he calls objects with "elements of truth"—remains he has found in various places, such as debris, pieces of walls, and measuring tapes. This large-format watercolor on paper is an almost photographic approach to the object. A remote control is the everyday article he selected to bring life to this work and transform it into a discursive object. All of the buttons, except the on/off one, which is red, are represented with the icon meaning "next," "play," or "forward," as if it were an object created for military use and subordinates had no choice but to keep going forward. By creating a metaphor for our current rhythm of life and for the vulnerability of human beings forced to follow instructions, often controlled or repressed, Arrechea invites us to reflect on this through this work laden with humor and irony.

Remote Control—Campamento, 2005
Acuarela sobre papel

Arrechea, graduado del Instituto Superior de Arte de La Habana, fue miembro fundador del colectivo Los Carpinteros (1994–2003) para luego continuar su carrera en solitario. En su obra se percibe un interés por los espacios públicos y domésticos. Los instrumentos de poder, la red de jerarquías, el control, la vigilancia y el sometimiento, así como la indagación sobre la identidad del otro, la pérdida de la privacidad, la fragilidad y la memoria, han constituido sus principales temas de investigación. Su práctica incluye la instalación, la pintura y el uso de lo que él considera objetos con "elementos de verdad" —restos que ha encontrado en varios lugares, como escombros, fragmentos de paredes y cintas métricas—. Esta acuarela sobre papel de gran formato presenta una aproximación casi fotográfica al objeto. Un control remoto es el objeto cotidiano que el artista ha seleccionado para darle vida y convertirlo en objeto discursivo. Todos los botones, excepto el de encendido/apagado, que aparece en color rojo, están representados con la iconografía que simboliza "siguiente", "un paso adelante" o "continuar", como si se tratase de un objeto creado para uso militar y los subordinados no tuvieran otra opción que seguir avanzando. Al crear una metáfora del ritmo de vida contemporáneo y de la vulnerabilidad del ser humano como sujeto que sigue instrucciones, muchas veces controlado y sometido, Arrechea nos invita a la reflexión con esta obra cargada de humor e ironía.

Leandro Feal

b. 1986, Havana; lives in Havana

And What Time Is It over There?, 2015–16
Inkjet prints

Feal's photographs have been described as "dirty realism." His work, devoid of the clichés historically associated with Cuba, shows the harsh reality. Twelve photographs make up *¿Y allá qué hora es?*, a piece that can have multiple temporal readings, with scenes from Moscow, Barcelona, and Havana: a boy laying on Barceloneta beach; an image of Lenin; two landscapes where the figures are receding into the distance; a group of Asians on Barceloneta beach; the sculpture of the worker and Kolkhoz woman (signaling a socialist past) surrounded by a birch grove in winter; architectural ruins of the Complejo Deportivo Martí in El Vedado neighborhood of Havana, with an abandoned diving pool filled with stagnant water, and a pool next to it that looks like a soccer field; a bronze relief of workers that represent the proletariat; a young lady with an inquisitive look on her face; and a marble and granite mosaic that is the recognizable entrance of a famous store in Havana. As in auteur films such as *What Time Is It There?* (2001) by Tsai Ming Liang, Feal proposes a number of stories that are intertwined, which can be read in infinitely different ways by the viewer. Journeys, the things that make up an identity, and transcending historical processes are just a few of the references present in the photographic map.

¿Y allá qué hora es?, 2015–16
Impresiones por inyección de tinta

Feal está asociado a una corriente fotográfica denominada "realismo sucio". Su obra se caracteriza por una mirada cruda, desprovista de los clichés con los que históricamente se ha identificado a Cuba. Doce fotos componen *¿Y allá qué hora es?*, una obra que propone una multiplicidad de lecturas temporales que tienen lugar en Moscú, Barcelona y La Habana: un niño tendido en la playa Barceloneta; la imagen de Lenin; dos paisajes donde las figuras se van reduciendo; un grupo de asiáticos en la playa Barceloneta; el conjunto escultórico del obrero y la koljosiana (insignias de un pasado socialista) rodeado por una arboleda de abedules en invierno; ruinas arquitectónicas del Complejo Deportivo Martí en el barrio habanero del Vedado, con una piscina de clavado abandonada, cubierta por agua en descomposición, y la piscina contigua a modo de campo de fútbol; un relieve en bronce de trabajadores que representan el proletariado; la cara interrogante de una chica y un mosaico de mármol y granito que identifica la entrada de la que fuera una famosa tienda habanera. Estableciendo una semejanza con lo que ocurre en filmes de autor como *¿Y allá qué hora es?* (2001) de Tsai Ming Liang, Feal propone un número infinito de historias que se entrecruzan para que el espectador componga su propia lectura. Los desplazamientos, la conformación de la identidad y la trascendencia de los procesos históricos marcan algunas referencias en esta especie de mapa fotográfico.

Inti Hernández

b. 1976, Santa Clara, Cuba; lives in Amsterdam and Havana

Path of Life VII, 2014
Plywood, balsa wood, and mirrors

Hernández is a conceptual artist who uses form, materials, and design to address social issues and urban spaces. *Sendero de vida VII* is part of a subseries that is in turn part of the series titled *Lugar de encuentro* (Meeting Point). Looking carefully at this sculpture that serves as the maquette proposal for a large-scale installation, one can notice that the piece is divided in two by a mirror. On one side is positioned a single male and on the other a single female figure, each dressed in business attire. The side of the tiered structure in which the female figure appears is higher than that of the male figure—architectonically illustrating the greater challenges women face in order to advance in the workplace compared to men.

Sendero de vida VII, 2014
Madera contrachapada, madera de balsa y espejos

Hernández es un artista conceptual que busca apoyo en la forma, en los materiales y en el diseño para abordar temas sociales y espacios urbanos. *Sendero de vida VII* pertenece a una subserie que conforma a su vez una serie titulada *Lugar de encuentro*. Al observar con cuidado esta escultura que sirve de maqueta para una instalación de gran escala, podemos notar que está dividida en dos por un espejo. De un lado hay un hombre y del otro una mujer, cada uno vestido con atuendo formal de trabajo. El lado de la estructura donde aparece la figura femenina es más alto que el de la figura masculina, ilustrando en términos arquitectónicos el hecho de que las mujeres, para poder progresar en el lugar de trabajo, enfrentan retos mayores que los hombres.

David Beltrán

b. 1976, Havana; lives in Havana and Madrid

Clockwise:
Malecón II, from the series Fragments of the Infinite
Malecón IV, from the series Fragments of the Infinite
Malecón I, from the series Fragments of the Infinite
Malecón III, from the series Fragments of the Infinite
2013
Digital chromogenic prints

En el sentido del reloj:
Malecón II, de la serie *Fragmentos de infinito*
Malecón IV, de la serie *Fragmentos de infinito*
Malecón I, de la serie *Fragmentos de infinito*
Malecón III, de la serie *Fragmentos de infinito*
2013
Impresiones digitales cromógenas

Beltrán graduated from the Instituto Superior de Arte in Havana in 2003. While attending this university, and under the leadership of artist and professor Lázaro Saavedra, he was part of the Colectivo Enema. This project revolutionized performance art in Cuba by proposing group authorship as opposed to individual performance. Further, the group's choice to perform in public spaces exploded certain areas of the island's social reality. These beginnings led the artist to his preference for installations and public interventions. The four photographs, titled *Malecón I–IV*, were an intervention titled *Coordenadas paralelas* (Parallel Coordinates) that he projected across from Havana's boardwalk as part of the project *Detrás del Muro II* (Behind the Wall II) within the framework of the 12th Havana Biennial. The images were enlarged and placed on billboards but with no text, leaving them devoid of context and history, losing any connection with their original reality. These apparently abstract works are actually fragments of reality (the effect of the ocean on the boardwalk). Beltrán changed the scale, angle, and orientation, encouraging us to be more attentive while navigating the world, paying closer attention to the beautiful images that have been created by chance and that often go unnoticed, what he calls "found paintings."

Beltrán se graduó del Instituto Superior de Arte de La Habana en 2003. Durante su estancia en esa institución, y bajo el liderazgo del artista y profesor Lázaro Saavedra, integró el Colectivo Enema. Este proyecto revolucionó el performance en Cuba al proponer una autoría grupal en lugar de individual, y además porque funcionaba en el espacio público, dinamitando ciertas áreas de la realidad social de la isla. De estas prácticas iniciales viene la preferencia del artista por las instalaciones y las intervenciones públicas. Estas cuatro impresiones fotográficas, que ha titulado *Malecón I–IV*, integraron la intervención *Coordenadas paralelas* que proyectó frente al malecón habanero como parte del proyecto *Detrás del Muro II*, en el marco de la 12a Bienal de La Habana. Las imágenes se ampliaron y colocaron en vallas de publicidad, pero sin texto alguno, quedando así vaciadas de contenido e historia, perdiendo todo vínculo con su realidad original. Estas obras aparentemente abstractas son, en efecto, fragmentos de la realidad (el efecto del mar sobre el malecón) a los que Beltrán ha modificado la escala, el ángulo y la orientación. Así nos exhorta a andar más atentos por el mundo y a fijarnos en las imágenes hermosas que se han convertido por azar en obras pictóricas y que muchas veces pasan desapercibidas, algo que ha llamado "pinturas encontradas".

Leyden Rodríguez-Casanova

b. 1973, Havana; lives in Miami

Nine Drawers Left, 2009
Found drawers made of wood, laminate, and metal

When he was six years old, Rodríguez-Casanova and his parents immigrated to Miami during the Cuban exodus from Puerto Mariel. Much of his work is permeated with these particular immigrant circumstances and with the contradictions of the working class. He often addresses issues of environmental psychology and its social and cultural implications. Rodríguez-Casanova transforms everyday materials that are mass-produced by the construction industry into works of art. In *Nine Drawers Left*, the artist presents us with nine drawers from his father's house. The artist used these drawers after his father's death. The value of the work is in its rawness and simplicity of materials; *Nine Drawers Left* questions the so-called noble materials and their direct link to the value of a work. This proposal leads us to reflect on the relationship between art and existence, and between economics and spirituality. Delving into his past with the intention of reconstructing his own memory, Rodríguez-Casanova invites us to reactivate the disarticulated memory, suggesting it is the only way to restore one's identity.

Nueve gavetas quedan, 2009
Gavetas encontradas, hechas de madera, laminado y metal

Rodríguez-Casanova emigró con su familia a Miami durante el éxodo cubano desde el Puerto de Mariel en 1980, cuando tenía seis años. De estas circunstancias particulares como inmigrante y de las contradicciones de la clase trabajadora está permeada gran parte de su obra. Con frecuencia aborda la psicología ambiental y sus implicaciones sociales y culturales empleando artículos de uso cotidiano y materiales producidos masivamente por la industria de la construcción para transformarlos en obras de arte. En *Nine Drawers Left*, nos presenta nueve gavetas que estaban en la casa de su padre y que él utilizó al morir éste. En la "crudeza", en la naturaleza simple de los materiales que componen la obra, está el valor: un cuestionamiento de los llamados materiales nobles y su vínculo directo con el valor de una obra. Esta propuesta incita a reflexionar acerca de la relación entre el hecho artístico y la existencia, y entre la economía y la espiritualidad. Hurgando en su pasado con la intención de reconstruir su propia memoria, Rodríguez-Casanova nos invita a reactivar la memoria desarticulada como única forma de restaurar nuestra identidad.

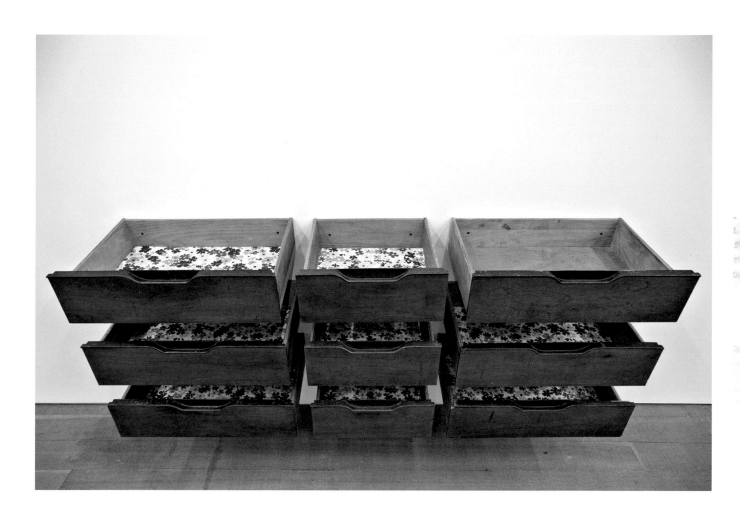

Glenda León

b. 1976, Havana; lives in Havana and Madrid

The Book of Faith, 2015
Handmade book created from the pages of the Bhagavad Gita, Torah, Anguttara Nikaya, Holy Bible, and the Quran

León is an artist whose mediums range from drawings to video art, including installations and photography. In this piece, she presents a book made by combining the books of five religions: the Bhagavad-Gita (Hinduism), the Torah (Judaism), the Anguttara Nikaya (Buddhism), the Holy Bible (Catholicism), and the Quran (Islam). The title of the work is on the cover, *El libro de la fe*. Both the cover and the title are white, so that the name blends into the book's cover. The color white includes all the colors of the visible spectrum, which the artist uses as a metaphor for erasing the differences among religions. This object invites us to look at it from a poetic, thoughtful, and conceptual perspective.

El libro de la fe, 2015
Libro hecho a mano con páginas del Bhagavad-gita, la Torá, la Anguttara Nikaya, la Santa Biblia y el Corán

León ha abarcado en su obra desde el dibujo hasta el videoarte, incluyendo la instalación y la fotografía. En esta ocasión nos presenta un libro reciclado, hecho a partir de la maceración de libros de cinco religiones: Bhagavad-Gita (hinduismo), Torá (judaísmo), Anguttara Nikaya (budismo), Santa Biblia (catolicismo) y Corán (islamismo). La tapa ostenta el título de la obra, *El libro de la fe*. Tanto la tapa como el título están en color blanco, de modo que el título se mezcla con el tejido que reviste la tapa. El blanco guarda en sí todos los colores del espectro visible, hecho que la artista utiliza como metáfora para borrar los límites entre las religiones. Este objeto nos invita a acercarnos a él desde una perspectiva poética, reflexiva y conceptual.

El Libro de la Fe I The Book of Faith
Bhagavad-Gita, Torah, Anguttara Nikaya, Santa Biblia, El Noble Coran

Glenda León

Each Sound Is a Form of Time, 2015
Artist book with seven engravings

León's artistic productions often include audio tracks. Inner silence, mental and spiritual human evolution, beauty, and truth are recurring themes in her work. She leads us to reflect on the ability to feel, to appreciate the beauty of things—a poetry of the instant marking the thin line between the visible and the invisible, sound and silence, the ephemeral and the eternal. This piece is made up of a series of scores the artist has been creating since 2010, with the help of photography. For example, in *Lluvia*, we see a window with drops of rain; in *Vuelo*, birds flying; in *Otoño*, dry leaves on the ground; in *Estrellas*, specks of light in the sky; in *Azar*, the dots on dice; and in *Nombre de todos los dioses*, 130 names of gods from around the world. Pentagrams were superimposed on each of these images, creating an empty score where each object represents a musical note: the music comes from the image, the concert is the work of art. At the 12th Havana Biennial, the artist presented *Cada sonido es una forma del tiempo* at the Biblioteca Nacional de Cuba. Cuban pianist Aldo López-Gavilán Junco played this unusual score. The result leads us to observe everyday processes and think about the small details that can contribute to forming an entire universe.

Cada sonido es una forma del tiempo, 2015
Libro de artista con siete grabados

La producción artística de León incluye a menudo material sonoro. El silencio interior, la evolución humana mental y espiritual, la belleza y la verdad son temas recurrentes en su obra. Intenta hacernos reflexionar sobre la capacidad de sentir, de apreciar la belleza de las cosas —una especie de poesía del instante que marca la delgada línea entre lo visible e invisible, el sonido y el silencio, lo efímero y lo eterno—. Esta obra está compuesta por una serie de partituras que la artista fue creando desde el año 2010, en las que utilizó fotografías como soporte material. Por ejemplo, en *Lluvia* observamos una ventana con gotas de lluvia; en *Vuelo,* pájaros volando; en *Otoño,* hojas secas caídas en el suelo; en *Estrellas,* unos puntos luminosos en el cielo; en *Azar,* los puntos de los dados; y en *Nombre de todos los dioses,* 130 nombres de dioses de todas las religiones del mundo. A cada una de estas imágenes se le superpusieron pentagramas, formando una partitura vacía donde cada objeto representa una nota: la música viene de la imagen, el concierto lo compone la obra de arte. La artista presentó *Cada sonido es una forma del tiempo* en la Biblioteca Nacional de Cuba. El pianista cubano Aldo López-Gavilán Junco tuvo a cargo la "interpretación" de estas inusuales partituras. Se trata de una invitación a observar de manera sensible los procesos cotidianos y a pensar en que los pequeños detalles pueden contribuir a formar todo un universo.

Flavio Garciandía

b. 1954, Villa Clara, Cuba; lives in Mexico City

SOMETHING HAPPENS IN MY BLACK BEANS
(or Ad Reinhardt in Havana) No. 27, 2014
Acrylic on canvas

The title of this painting reflects the artist's idea of creating a series of works in which he invents visits by artists he finds exemplary. Ad Reinhardt was a painter who experimented with reduced abstraction, creating nearly monochromatic black paintings. Garciandía makes up a story in which Reinhardt travels to Havana and is served a plate of beans, at which point he understands the meaning of his work *Black on Black*. It is a fiction, but one that helps us understand the meaning of art. Garciandía's dialogue with art began in the 1990s and called for Cuban creators to see beyond their island and political context. On the other hand, this work also suggests a Cuban interpretation of Reinhardt's red bricks in *No. 114*.

Critics have suggested the amoeba-shaped beans the artist developed at the end of the 1980s show an explicit link to sexual imagery, shapes that simulate genital organs and, in some cases, phalluses that ejaculate. Besides the sexual aspect, there is a clear cultural reference: black beans are a staple of everyday life in Cuba. The painting is profusely inhabited by these bean-shaped elements; this lends it a sense of immaterialness while also making it visually dynamic. Among the readings of this piece, we can include an exercise in spiritual abstraction where the bean is interpreted as an inherent part of everyday eating and living, or as an intellectual symbol synthesizing Cuban survival.

*ALGO PASA EN MIS FRIJOLES NEGROS
(o Ad Reinhardt en La Habana) núm. 27*, 2014
Acrílico sobre lienzo

El título de esta pintura refleja la idea del autor de crear una serie de obras en que inventa la visita de ciertos artistas plásticos que le resultan paradigmáticos. Ad Reinhardt fue un pintor que experimentó con la abstracción reducida, produciendo obras casi monocromas en negro. Garciandía elabora una historia en la que Reinhardt viaja a La Habana y le sirven un plato de frijoles negros, y es entonces que comprende el sentido de su obra *Black on Black*. Todo es ficción, pero una ficción que ayuda a entender el sentido del arte. Este diálogo de Garciandía con el arte comenzó en los años noventa y fue un llamado para que la creación cubana viera más allá de la propia isla y del contexto político. Por otra parte, esta obra pudiera también sugerirnos los ladrillos rojos del *No. 114* de Ad Reinhardt interpretados a lo cubano.

Algunos críticos han comentado que estos frijoles provienen de unas formas de ameba que el artista desarrolló desde finales de la década de 1980 y que muestran una vinculación explícita con lo sexual: formas que simulan genitales y, en algunos casos, falos que eyaculan. Además del aspecto sexual, hay una clara referencia cultural: los frijoles negros forman parte de la cotidianidad cubana. El cuadro está profusamente poblado de estos elementos en forma de frijol que le dan una sensación de inmaterialidad y a la vez un efecto visual dinámico. Entre las lecturas que nos sugiere la pieza, puede pensarse que se trata de un ejercicio de abstracción espiritual en que el frijol se interpreta como inmanencia del diario comer-vivir, o como síntesis intelectual de un símbolo de supervivencia cubana.

Reynier Leyva Novo

b. 1983, Havana; lives in Havana

9 Laws, from the series The Weight of History, 2014
Printing press ink and vinyl

Leyva Novo's multidisciplinary practice involves extracting historical data and official documents that the artist then transforms into a formally Minimalist work with great conceptual meaning. He uses photography, video, installations, and new technologies. For this work, Leyva Novo created a software he called INk, capable of carrying out a precise analysis of the amount of ink used on handwritten and printed documents. In this case, INk was applied to a series of nine laws established in the initial years of the Cuban Revolution and their recent amendments as part of the government's social and economic reform. The exact amount of ink used in each document is reproduced here in the abstract form of a black rectangle.

9 leyes, de la serie *El peso de la historia*, 2014
Tinta de imprenta y vinilo

La práctica multidisciplinaria de Leyva Novo incorpora la extracción de datos históricos y documentos oficiales cuyo contenido el artista transforma en un trabajo formalmente minimalista y cargado de conceptos. Recurre a la fotografía, el video, las instalaciones y las nuevas tecnologías. Para esta obra Leyva Novo creó un software que llamó INk, capaz de realizar un análisis preciso del área, el volumen y el peso de la tinta presente en documentos manuscritos e impresos. En este caso, INk se aplicó a un conjunto de nueve leyes establecidas en los primeros años de la Revolución y sus cambios actuales como parte de la reforma social y económica que ha venido realizando el gobierno cubano. La cantidad exacta de tinta usada en cada documento se reproduce aquí en la forma abstracta de un rectángulo negro.

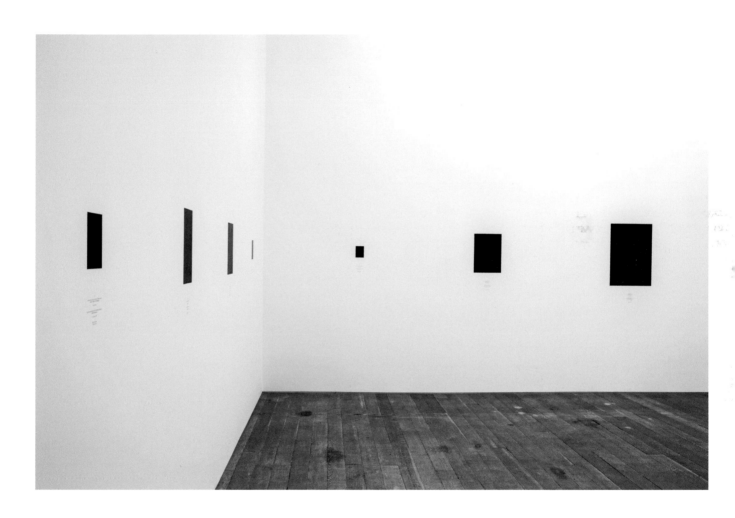

Reynier Leyva Novo

Rich Man, Poor Man, 2012
Bronze penny and silver peso in acrylic

This work consists of two original coins from 1953 that were minted in Cuba to commemorate the 100-year anniversary of the birth of José Martí (1853–1895). They have the highest and lowest possible values of the Cuban monetary system at the time (1 cent and 1 peso). The copper and silver used are symbolic due to the value of the materials themselves. These two coins sum up, on a practical and allegorical level, what the figure of Martí represented for Cuba, as well as the way it has been employed in political discourse at various times.

El rico y el pobre, 2012
Centavo de bronce y peso de plata en caja de acrílico

Esta obra se compone de dos monedas originales de 1953 que fueron acuñadas en Cuba para conmemorar el centenario del natalicio de José Martí (1853–1895). Tienen el mínimo y el máximo valor posible en el sistema monetario cubano de la época (1 centavo y 1 peso). La plata y el cobre de que están hechas funcionan como portadores de contenido por su valor mismo como material. En estas dos monedas queda resumido, a nivel práctico y alegórico, lo que la figura de Martí ha sido y ha representado para Cuba, así como las distintas formas en que se ha utilizado en el discurso político de una y otra época.

Reynier Leyva Novo

FC No. 6, from the series A Happy Day, 2016
Inkjet print

This photograph was taken during Fidel Castro's first trip to the United States in April 1959. A young blind woman is portrayed with her hands raised, trying to read Castro's face, but he is absent from the photograph, leaving an empty space. The hands are suspended in midair, seemingly in a gesture of surprise.

FC No. 3, de la serie *Un día feliz*, 2016
Impresión por inyección de tinta

La foto original que recrea esta obra fue tomada en el primer viaje que hizo Fidel Castro a Estados Unidos, en abril de 1959. Aparece una joven ciega con las manos alzadas, intentado descifrar el rostro de Fidel, pero en el lugar del rostro no hay nada, un espacio vacío. Las manos parecen estar suspendidas en el aire como en un gesto de asombro.

Reynier Leyva Novo

FC No. 3, from the series A Happy Day, 2016
Inkjet print

The original photograph from 1967 was taken at El Uvero, a town at the foot of the Sierra Maestra on the southern coast, where years earlier the Battle of El Uvero took place between Fulgencio Batista's troops and the Rebel Army led by Fidel Castro. The image shows three people playing dominoes and a spectator in the background. The tiles for a fourth player are set up on the table, but the person is absent. The person that is missing is the Cuban leader.

FC No. 6, de la serie *Un día feliz*, 2016
Impresión por inyección de tinta

La foto original que da base a esta obra fue tomada en 1967 en El Uvero, un poblado al pie de la Sierra Maestra en la costa sur, donde tuvo lugar años antes el Combate del Uvero entre las tropas de Fulgencio Batista y el Ejército Rebelde liderado por Fidel Castro. La imagen muestra a tres personas jugando dominó y un espectador en segundo plano. Están las fichas para una cuarta persona en la mesa de juego, pero la persona está ausente. Ése que falta es el líder cubano.

FC No. 18, from the series A Happy Day, 2016
Inkjet print

The source photograph or this work was taken during Fidel Castro's first trip to the United States, in April 1959. The intention of this first nonofficial trip, taken three months after the overthrow of Fulgencio Batista, was to legitimize the Cuban Revolution and provide the American people with a positive image. This piece, which shows just the podium with microphones, captures an instant of the speech Castro gave at the National Press Club in Washington, DC, on April 20, 1959. The speech touched on issues such as Cuban-American relations, the power of the United States press, help given by the Soviet Union, the concept of double jeopardy in Cuban trials, the agrarian reform, and American business interests in the Cuban sugar industry.

FC No. 18, de la serie *Un día feliz*, 2016
Impresión por inyección de tinta

La foto original en que se basa esta obra fue tomada en el primer viaje que hizo Fidel Castro a Estados Unidos, en abril de 1959. Este primer viaje no oficial, concebido tres meses después del derrocamiento de Fulgencio Batista, tenía el propósito de legitimar los principios de la Revolución Cubana y construir una imagen positiva ante el pueblo norteamericano. Esta imagen donde sólo aparece el podio con los micrófonos capta un instante del discurso que Fidel pronunció en el National Press Club en Washington, DC, el 20 de abril de 1959. Entre otros temas, abordó la relación entre Cuba y Estados Unidos, el poder de los medios de prensa norteamericanos, la ayuda recibida de la Unión Soviética, el *double jeopardy* en los juicios cubanos, la reforma agraria y los intereses empresariales de Estados Unidos en la industria azucarera cubana.

Eduardo Ponjuán

b. 1956, Pinar del Río, Cuba; lives in Havana

Sunken in the Line of the Horizon, 2007
Cuban one-cent aluminum coins made in Havana, 1992,
and one Cuban peso silver coin made in Philadelphia, 1934

Hundido en la línea del horizonte, 2007
Monedas de aluminio de un centavo cubano hechas en
La Habana, 1992; moneda de plata de un peso cubano hecha
en Filadelfia, 1934

The title of this work comes from an eloquent expression used in ancient Egypt by the court when a pharaoh died: "The pharaoh has sunk into the horizon." This installation, made up of a string of aluminum one-cent coins that seem to be pulling on the edges of a Cuban silver one-peso coin, portrays the threshold of the afterlife. The coins' materials also contain a metaphor: the silver one, with the highest value, was minted in Philadelphia in 1934, while the lower-value aluminum ones were produced in Havana in 1992. The year the central coin was produced, 1934, a law was passed in Cuba that sought to match the United States' monetary system, which, at the time, was backed by silver. On the coin are the words "Patria y Libertad" (Country and Freedom), which, upon changing the coins in 1961, was replaced by the current motto: "Patria o Muerte" (Country or Death). This work is an allegory of monetary devaluation and also of the devaluation of Cuban society.

El título de esta obra era en el antiguo Egipto una frase luminosa que los cortesanos pronunciaban cuando los reyes acababan de morir: "El faraón se ha hundido en la línea del horizonte". En el límite del más allá aparece esta instalación compuesta por una extensa hilera de monedas de aluminio de un centavo que parecen tirar de los extremos de un peso de plata cubano. En el material de las monedas está también la metáfora: la moneda de plata, la de mayor valor, fue acuñada en Filadelfia en 1934, mientras que las de aluminio, con el valor mínimo, se produjeron en La Habana en 1992. El año en que se produjo la moneda central, 1934, se promulgó en Cuba una ley que buscaba equiparar el sistema monetario nacional al de Estados Unidos, que entonces estaba respaldado por la plata. En la moneda observamos el lema "Patria y Libertad", que fue suplantado a raíz del cambio monetario de 1961 por el actual "Patria o Muerte". Se trata de una alegoría de la devaluación monetaria y también de la sociedad cubana.

Eduardo Ponjuán

Dream, 1991
Oil on canvas

Ponjuán is one of the most well-known Cuban artists from the 1980s and his work is characterized by an incisive vision of reality. He has used painting, sculpture, and installation to develop his creative discourse, and his art is mainly conceptual. This painting is essential when considering his body of work, which reflects on the nature of artistic production. It is made to look like a digital clock, displays the word *sueño* (dream) and a series of numbers, which are the artist's date of birth: May 26, 1956. The piece is unsettling, making the viewer wonder whether the clock is counting up or down. Charged with discursive insight, it addresses the conjunction and disjunction of time and space, the start of life or of artistic creation—beginnings or ends where the artist plays the main role.

Sueño, 1991
Óleo sobre lienzo

Ponjuán es una de las figuras más prominentes del arte cubano de la década de 1980 y su obra se caracteriza por una visión incisiva de la realidad. Ha utilizado la pintura, la escultura y la instalación para desarrollar su discurso creativo, y el conceptualismo es una de sus principales vertientes. Esta pintura es esencial a la hora de acercarse a sus creaciones, que son una reflexión sobre la naturaleza de la producción artística. El lienzo marca, a modo de pantalla electrónica, la palabra "sueño" y una serie de números que coinciden con la fecha de nacimiento del artista: 26 de mayo de 1956. La obra inquieta al espectador, quien se pregunta si el conteo es descendente o ascendente. Revestida de una gran agudeza discursiva, apunta hacia la conjunción y disyunción del tiempo y el espacio, el inicio de la vida o la creación artística —comienzos o cierres en que el artista juega el rol principal—.

Eduardo Ponjuán

Polaroid I, 2014
Oil and enamel on canvas

The artist began working on the black painting titled *Polaroid* when his mother was ill and hospitalized. He intended to paint a portrait, but her death took him by surprise and he decided not to paint anything. This work, constructed around recollections, the transitory and fleeting nature of things, also evokes memories and the possibility of recalling them through human traces, in this case the stain left by a cup of coffee. In this hyperrealist work, the Polaroid negative is a wordless story, and the absence of detail transmits a feeling of loneliness and farewell.

Polaroid I, 2014
Óleo y esmalte sobre lienzo

El artista comenzó este cuadro negro que se titula *Polaroid* cuando su mamá se enfermó y estaba hospitalizada. Tenía la intención de hacerle un retrato, pero su muerte lo sorprendió y decidió no pintar nada. Esta obra construida en torno a la memoria, a lo transitorio y lo fugaz, también posibilita el recuerdo y la evocación desde esa huella humana, en este caso la mancha dejada por una taza de café. Se trata de un cuadro hiperrealista donde el negativo Polaroid es un relato sin palabras, donde la ausencia de detalles nos contagia de una sensación de soledad y de despedida.

Art Talk
Charla sobre Arte
Glenda León
and Flavio Garciandía

September 21, 2017

In celebration of the second chapter of *On the Horizon*, artists Glenda León and Flavio Garciandía spoke about their works' relation to history, abstraction, and color. León discussed her *El libro de la Fé* (The Book of Faith, 2015, p. 168), which is a compilation of the world's most sacred religious texts—the Bhagavad-Gita, the Torah, the Anguttara Nikaya, the Holy Bible, and the Quran. León combined the texts together using a papermaking method resulting in one monochromatic gray book, which serves as a metaphor for erasing the differences among religions. Garciandía references history and abstraction in an ode to Ad Reinhardt's "black on black" technique in his painting depicting a subtle image of black beans (p. 172). The painting is seemingly abstract, though its title provides its art historical referent.

21 de septiembre de 2017

Para celebrar el segundo capítulo de *On the Horizon*, titulado *Abstracting History* (Abstraer la historia), Glenda León y Flavio Garciandía conversaron sobre la relación de sus obras artísticas con la historia, la abstracción y el color. León habló sobre su obra *El libro de la fe* (2015, p. 168), una compilación de los textos religiosos más sagrados del mundo: el Bhagavad-gita, la Torá, la Anguttara Nikaya, la Santa Biblia y el Corán. La artista combinó todos estos textos para fabricar el papel de su libro mediante un proceso que produjo un gris monocromo que funciona como metáfora de la disolución de las diferencias entre las religiones. Por su parte, Garciandía aborda referencias a la historia y a la abstracción en una oda a la técnica pictórica del "negro sobre negro" de Ad Reinhardt: una sutil imagen de unos frijoles negros (p. 172). La pintura es aparentemente abstracta, pero el título delata su referente a la historia del arte.

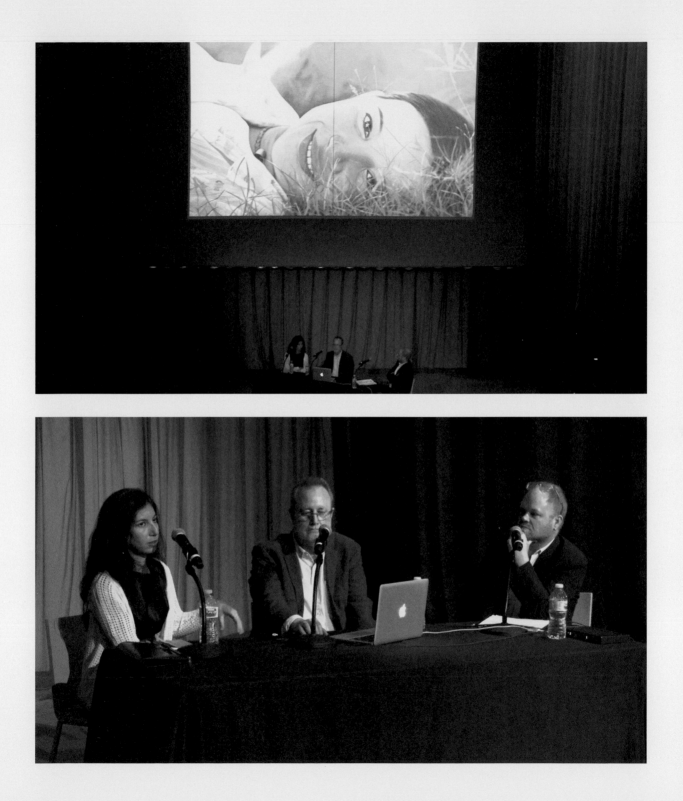

Film Screenings
Proyección de películas
Casa de la noche
La nube

October 26, 2017

The Night House
2016
Directed by Marcel Beltrán
13 min., Spanish with English subtitles

The singular vision of Cuban filmmaker Marcel Beltrán uniquely intersects with the *Abstracting History* chapter of *On The Horizon*. In his short film *Casa de la noche*, Beltrán abstracts the physical nature of film itself, taking found footage of nighttime in Havana and allowing the celluloid on which it was shot to disintegrate, serving as a metaphor for the crumbling realities of the past and for its reinterpreted history.

The Cloud
2015
Directed by Marcel Beltrán
23 min., Spanish with English subtitles

Works by Waldo Balart and Zilia Sánchez remind us of the Cuban horizon of the 1970s. In Marcel Beltrán's short film *La nube*, the look and feel of 1970s Cuba is recreated, suggesting a dreamlike memory. Focusing on the passing of a father figure, a key element in Beltrán's oeuvre, a rural Cuban family reexamines its own history, to corrosive effect.

Casa de la noche
2016
Dirigida por Marcel Beltrán
13 min

La singular visión del cineasta cubano Marcel Beltrán confluye de manera especial con *Abstraer la historia*, el segundo capítulo de *On The Horizon*. En su cortometraje *Casa de la noche*, Beltrán abstrae el carácter material de la película utilizando pietaje encontrado de la vida nocturna habanera: la degradación del celuloide le sirve para crear una metáfora del derrumbe de las realidades del pasado y de cómo se reinterpreta la historia.

La nube
2015
Dirigida por Marcel Beltrán
23 min

Las obras de Waldo Balart y Zilia Sánchez nos recuerdan el horizonte cubano de la década de 1970. En el cortometraje *La nube*, Marcel Beltrán recrea la atmósfera de la Cuba de los años setenta, sugiriendo una especie de memoria onírica. A raíz de la desaparición de la figura paterna, un elemento clave en la producción fílmica de Beltrán, una familia rural reexamina su historia, con resultados nocivos.

Performance
Elizabet Cerviño
Días de primavera (Spring days)

December 4–10, 2017

During Miami Art Week, Elizabet Cerviño performed *Días de primavera* (Spring days). As part of the performance, Cerviño macerated 92 various kinds of flower petals in 92 wooden mortars. Each grouping of petals and its corresponding cube-shaped mortar represented one day of spring. All the cubes were in place on the first day of the weeklong performance; however, the performance shortened with each passing day, as Cerviño crushed fewer flowers as the days passed. For Cerviño, the resulting color in each vessel and the variations among them are of great significance—she chose the most varied flower petals in terms of origins and hues so that the vessels created a dramatization of the climax and decline of the spring season.

4–10 de diciembre de 2017

Durante la feria de arte Miami Art Week, Elizabet Cerviño realizó el performance *Días de primavera*, en el cual maceró mezclas de pétalos de diversos tipos de flores en 92 morteros de madera. Cada grupo de pétalos y su correspondiente mortero en forma de cubo representaba un día de la primavera. Los cubos estuvieron colocados en la sala desde el primer día de la semana que duró el performance, pero éste se fue acortando con cada día que pasaba, ya que Cerviño maceraba menos flores con el transcurso de tiempo. La artista puso gran importancia en el color resultante en cada recipiente y en las variaciones de uno a otro: seleccionó pétalos de las flores más variadas en términos de origen y tonos para que los recipientes fueran una dramatización del auge y el declive de la estación primaveral.

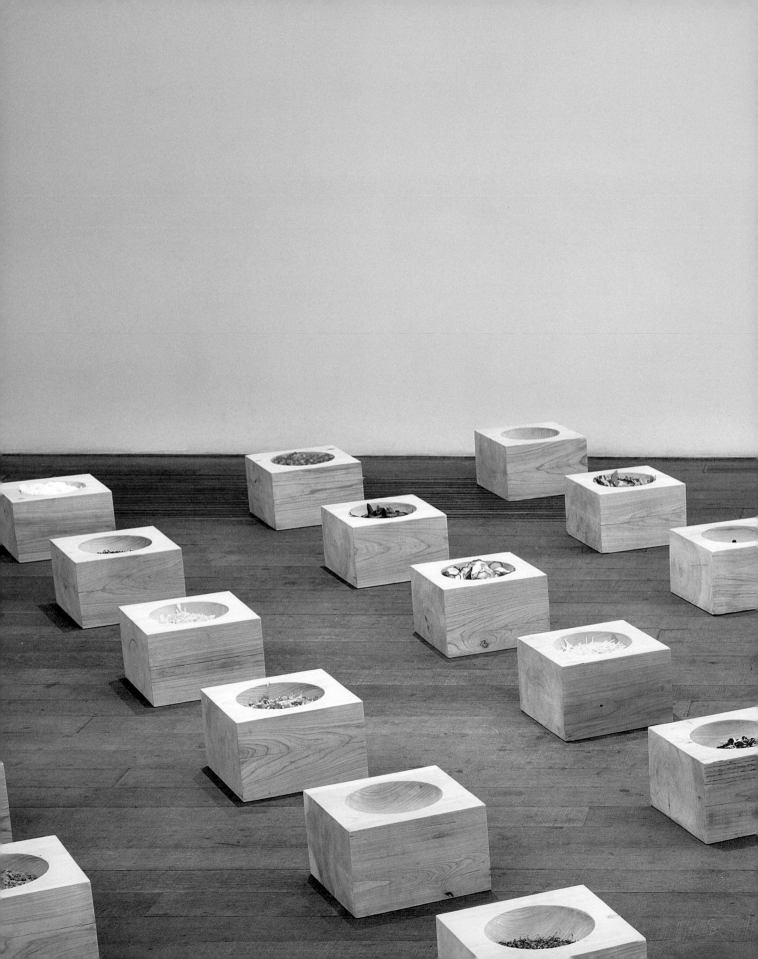

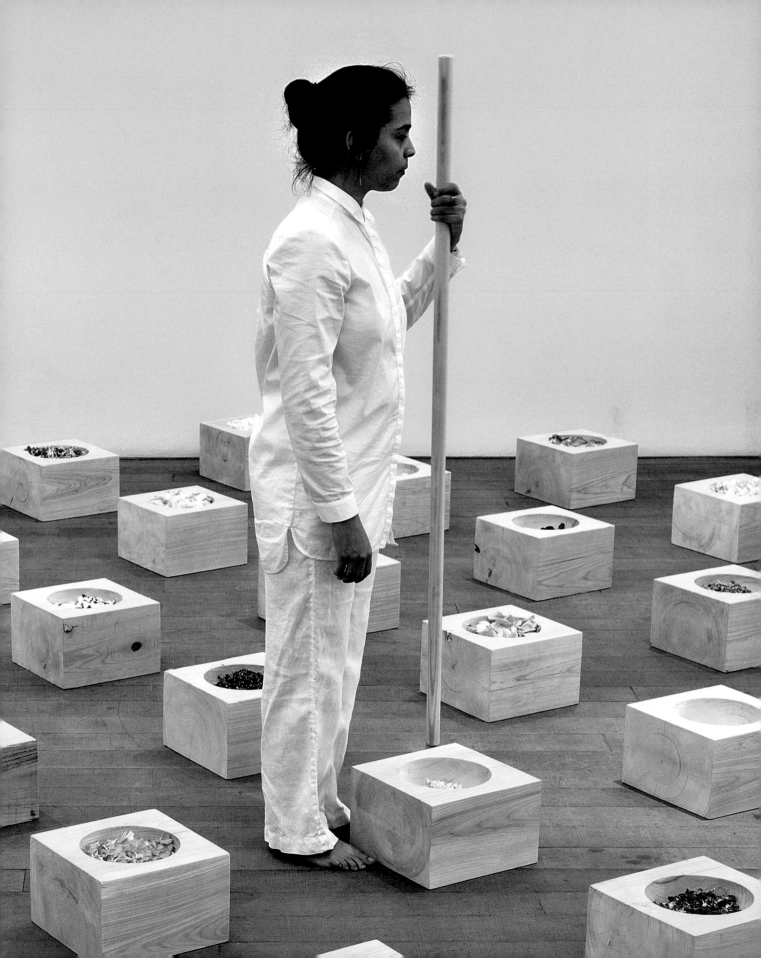

Chapter 3
Domestic Anxieties
January 18–April 8, 2018

Capítulo 3
Ansiedades domésticas
18 de enero–8 de abril de 2018

This chapter presents questions regarding everyday life and its attendant insecurities, stresses, and anxieties. The selection includes works that explore architectural spaces as emotional sites. Several works present images that map domestic interiors or intimate locations, while others reference details taken from the street or public buildings. The art world, articulated as a political arena filled with specific pressures and uncertainties, is addressed in several works. Other projects use language and graphics to create spaces of aspiration, critique, and doubt.

Este capítulo presenta interrogantes en torno a la vida cotidiana y sus concomitantes inseguridades, tensiones y ansiedades. La selección incluye obras que exploran espacios arquitectónicos como sitios emotivos. Varias trabajan imágenes que delinean interiores domésticos o lugares íntimos, mientras que otras remiten a detalles tomados de la calle o de edificios públicos. El mundo del arte, articulado como arena política con sus particulares presiones e incertidumbres, también se aborda en varias obras. Otros proyectos se valen del lenguaje y el elemento gráfico para crear espacios de aspiración, crítica y duda.

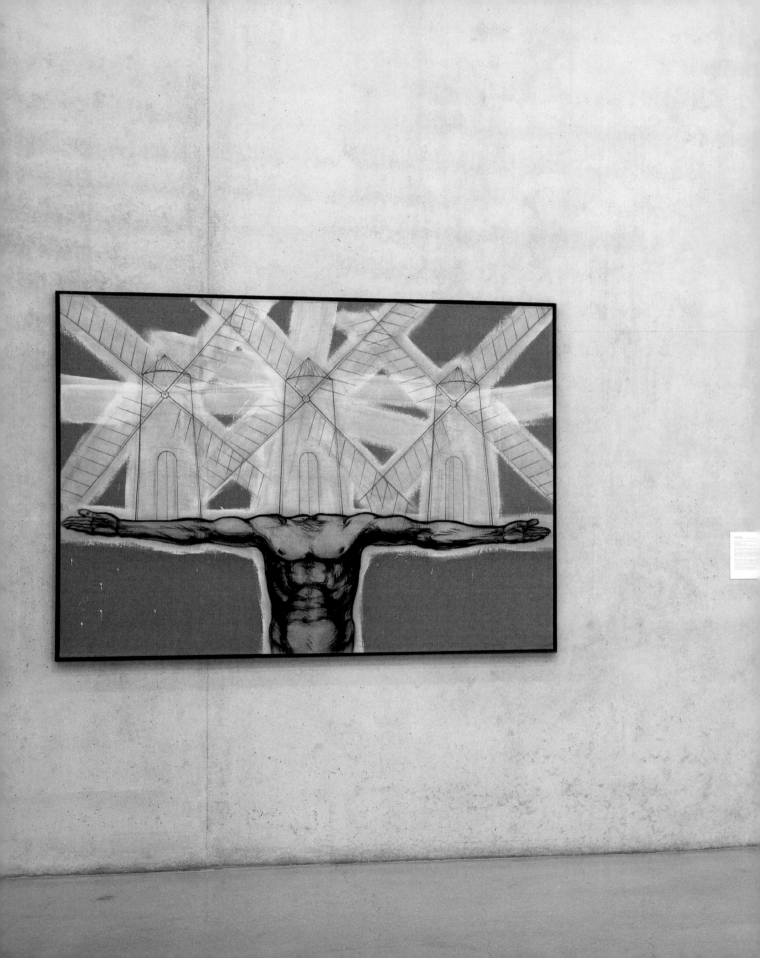

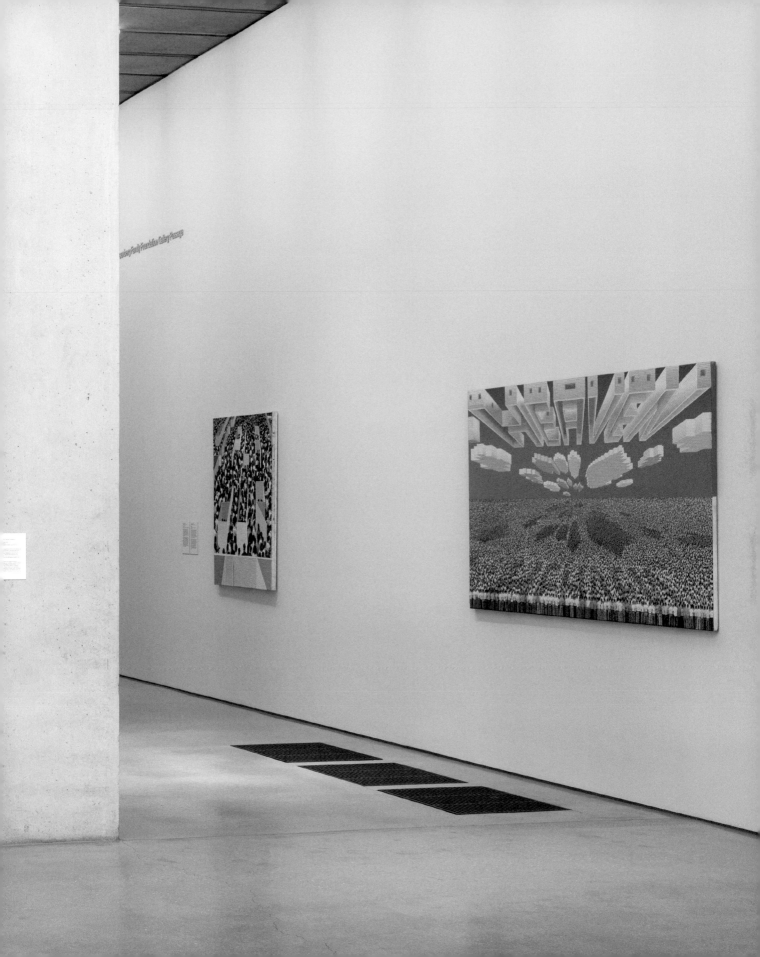

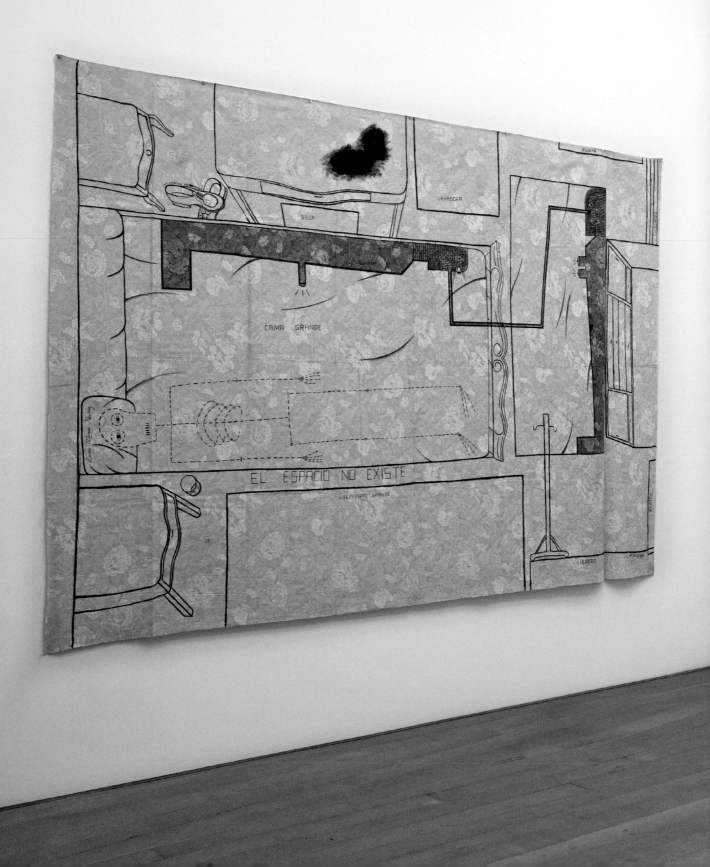

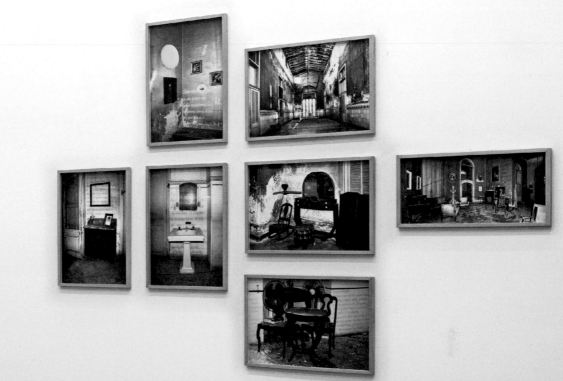

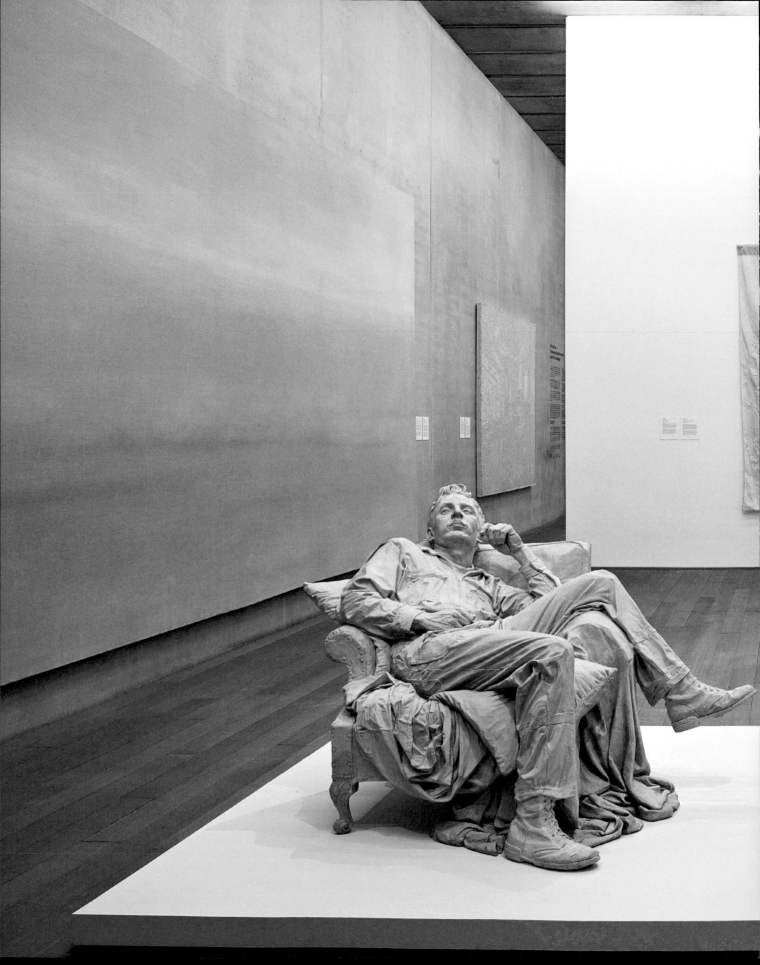

From Burning Paintings to Domestic Anxieties

Shifting Cultural Relations between the United States and Cuba and between Cubans on and off the Island

Jorge Duany

Journalists and scholars have told the story before, but its basic outline is worth repeating. On April 22, 1988, the Cuban Museum of Arts and Culture in Miami held a fundraising auction of 161 paintings, which included works by four artists who remained in Cuba and reportedly sympathized with Fidel Castro's regime: Mariano Rodríguez, Carmelo González, Raúl Martínez, and Manuel Mendive Hoyos. A former paratrooper of the Brigade 2506, a group of exiled veterans of the 1961 Bay of Pigs invasion in Cuba, bid $500 for one of Mendive's works, *El pavo real* (The Peacock, fig. 1). The brightly colored painting was a small, primitivist, oil-on-cardboard work portraying palm trees, birds, fish, a kneeling human figure, and, of course, a peacock. The latter is a traditional visual representation of Ochún, the Yoruba goddess of love, beauty, and fertility revered in Afro-Cuban religion.

The man who purchased the painting, civil engineer José M. Juara, a resident of Key Biscayne, proceeded to burn it in the street outside the museum before Cuban exiles protesting the auction. Juara later explained that he "burned that painting because [he] foresaw the ideological penetration from communist Cuba that was beginning to take place in the Cuban exile community."[1] He also declared that the burning was "an act of repulsion against Marxist-Leninist propaganda" and "the Marxism associated with all Cuban Marxist painters."[2]

On May 3, 1988, after anonymous telephone threats, a pipe bomb exploded near the museum. The explosion damaged a car owned by one of the museum's directors, as well as the building's glass door and front wall. Seventeen of thirty-seven members resigned from the museum's board of directors a day later because they opposed dealing with art produced in contemporary Cuba. The museum eventually closed in 1999, following a prolonged battle to resist political pressures, avoid eviction from county-owned property, and respond to city audits of its financial records.

Nearly 30 years after the Mendive incident, on January 18, 2018, Pérez Art Museum Miami (PAMM) opened *Domestic Anxieties*, the last installment of a ten-month-long exhibition of contemporary Cuban art from the Jorge M. Pérez Collection. Most of the works in the exhibition formed part of a gift of more than 170 pieces donated by Pérez, including artists

Figure 1
Manuel Mendive Hoyos, *El pavo real*
(The Peacock)

living in Cuba, such as Mendive himself, Roberto Fabelo, Juan Carlos Alom, Yoan Capote, Kcho (Alexis Leyva Machado), Juan Roberto Diago, and Elizabet Cerviño. The exhibition also includes artists currently living in the United States and Puerto Rico, such as Zilia Sánchez, Luis Cruz Azaceta, José Bedia, Tomás Esson, and Teresita Fernández. The opening featured a panel discussion with two Cuban artists: Glexis Novoa, who now divides his time between Miami and Havana; and Carlos Garaicoa, who moved from Havana to Madrid in 2007. The event attracted an audience of more than 100 people, both Spanish and English speakers. No public protests—let alone burning of paintings or bomb threats—took place outside the museum, and the entire exhibition provoked surprisingly little controversy in Miami.[3]

How and why has the Cuban American community changed in the last few decades? More specifically, to what extent have Cubans in Miami embraced the possibility of closer cultural exchanges between the United States and Cuba? How have diaspora cultural politics evolved to allow for the display and sale of artworks produced on the island, in the capital of Cuban exile? More broadly, how have cultural politics shifted because of demographic and generational transitions within Miami's Cuban community? Finally, how have recent changes in US policies toward Cuba affected United States-Cuba cultural relations, especially with the announcement of the "normalization" of bilateral ties by then-President Barack Obama on December 17, 2014, and after President Donald Trump's inauguration on January 20, 2017? These are some of the key issues addressed in this essay.

United States-Cuba Cultural Relations since 1959

To contextualize the 1988 burning of Mendive's painting in Little Havana, let me provide some historical perspective on the longstanding geopolitical tensions between Cuba and the United States after Fidel Castro's Revolution. The Eisenhower administration imposed a partial trade embargo on Cuba in October 1960, and the Kennedy administration extended it to practically all imports and exports in February 1962, after the Cuban government expropriated US companies on the island without compensation. The US embargo, which remains in place today, made it very difficult to maintain contacts between Cuban and US artists, musicians, writers, and scholars. For example, musical exchanges between the two countries—including recording and selling records; organizing performances, concerts, and tours; and playing songs on radio and television stations—practically ceased in the early 1960s.[4] Multinational music corporations all but abandoned the island until the late 1980s, when they could distribute Cuban records in the United States.

A similar isolation, due to ideological confrontations, marked the visual arts as well as literature and other cultural spheres. For decades, Cuban artists, writers, and other intellectuals had little interaction with their counterparts in the United States and other countries of the Americas, except for those aligned with the international left who tended to support the Cuban Revolution since the 1960s. At the same time, major cultural institutions in Cuba, such as Casa de las Américas, founded in Havana in 1959, largely turned away from the United States and toward Latin America and other regions of the so-called Third World. Cuba continued to export its culture—particularly its music, cinema, literature, and visual arts—on a large scale, but mostly to European and Latin American countries, not the United States.

In Cuba, the growing concentration of economic resources and cultural institutions in the hands of the revolutionary state paralleled the dismantling of prerevolutionary civil society, including independently owned magazines, journals, museums, galleries, theaters, publishing houses, and other venues for cultural and artistic expression. Most artists and other intellectuals were forced to depend on the state for their subsistence, join the newly founded Union of Cuban Writers and Artists (UNEAC, for its Spanish acronym), and conform to revolutionary ideology; many chose exile or were marginalized in their own country. First uttered by Castro in a speech at Havana's National Library in June 1961, the ominous "Words to the Intellectuals" set the parameters for Cuba's cultural policies in the following decades: "Within the Revolution, everything; against the Revolution, nothing."[5]

The revolutionary government proceeded to provide unprecedented public access to cultural resources such as books, magazines, concerts, film screenings, theatrical performances, and museum exhibitions, as well as free art and music education, at the expense of increasing state control over creative expression. Debates about the "aesthetics of socialism" became more acute after Castro's proclamation of the socialist character of the Cuban Revolution in April 1961.[6] During the 1960s, Cuban authorities demonized rock music (including Elvis Presley, the Beatles, and the Rolling Stones) as a symbol of decadent bourgeois values and "the imperialist enemy" (Castro's expression). Revolutionary leaders even suspected that youngsters with long hair, tight jeans, and sandals were guilty of "ideological diversionism." The Revolution strove to create a noble "New Man," imbued with selfless collectivist values, but in the process persecuted homosexuals, Christians, and other "deviants" from the new socialist order.

The honeymoon between revolutionary Cuba and the international intelligentsia practically ended with the so-called Padilla Affair (1971), in which the prominent poet Heberto Padilla was censored, arrested, and forced to confess his "counterrevolutionary" sins, an episode strongly reminiscent of Stalinist Russia. Also in 1971, the First National Congress of Education and Culture declared that homosexuals were incompatible with revolutionary goals and recommended expelling them from Cuba's Communist Party and removing them from their jobs as artists, actors, teachers, and diplomats. The first half of the 1970s, known as the *Quinquenio Gris* ("Gray Five Years," 1971–76), is now remembered in Cuba as its worst period of ideological dogmatism, in which state bureaucrats unsuccessfully attempted to impose "socialist realism," largely imported from the Soviet Union, on the island. Between 1970 and 1989, the Cuban government increasingly relied on the Soviet Union and its allies in Eastern Europe as its main cultural referents, as well as its dominant political and economic models.[7]

During this period, United States-Cuba cultural relations were fraught with intractable obstacles, largely due to the legal and financial restrictions of the embargo. As a graduate student at the University of California, Berkeley, between 1979 and 1985, I can only remember a handful of cultural events in which individuals and groups from Cuba were represented in the San Francisco Bay Area: a screening of the classic film *Memories of Underdevelopment*, directed by Tomás Gutiérrez Alea; a dramatic performance by Teatro Escambray; a live concert with comedian and singer Virulo; and a literary lecture by poet Nancy Morejón. Still, art historian Juan A. Martínez noticed a resurgence of US interest in Cuban art during the 1980s, as expressed in several exhibitions at Miami's Cuban Museum of Arts and Culture, such as those devoted to avant-garde painters Víctor Manuel (1982), Eduardo Abela (1984), Carlos Enríquez (1986), and Amelia Peláez (1988).[8]

A basic impetus for increasing United States-Cuba exchanges in the visual arts was the lawsuit *Cernuda v. Heavey* (1989). In this federal case, heard before the Southern District Court of Florida, Cuban American art collector Ramón Cernuda (the organizer of the 1988 auction at Miami's Cuban Museum of Arts and Culture) sued the US Customs Service and the US Department of the Treasury. The plaintiff requested the return of approximately 200 paintings produced in Cuba, which had been seized by the US Customs Service under the terms of the 1917 "Trading with the Enemy Act." The court ruled in favor of Cernuda, determining that paintings (and other cultural and artistic expressions) were exempt from the act, based on the First Amendment to the US Constitution, protecting the right to free expression. This judicial decision led the federal government to revise its regulations to

permit the importation, exhibition, and sale of Cuban art in the United States. Henceforth, the Office of Foreign Assets Control (OFAC) of the US Department of the Treasury explicitly authorized the importation of "informational materials," including artworks and musical recordings, from Cuba to the United States.[9]

Although federal courts proclaimed that the US government could not censor Cuban art, local authorities in Miami attempted to limit artistic and other cultural activities with ties to the Cuban government. In 1996 the Miami-Dade County Commission approved the so-called Cuba Affidavit, an administrative ordinance that restricted Cuba-related musical performances, film festivals, and other cultural events. This policy prohibited any organization receiving county funds from doing business with the island's government. In July 2000 a Florida district judge issued a permanent injunction barring Miami-Dade County from enforcing the Cuba Affidavit, citing unconstitutional political censorship against Cuban artistic and cultural expressions.[10]

The fall of the Berlin Wall in 1989, the demise of the Soviet Union in 1991, and the ensuing *Período especial* (Special Period in Time of Peace)—the prolonged economic recession on the island during the first half of the 1990s—created a relative opening for Cuban cultural production, particularly in popular music, creative literature, and the visual arts.[11] The 1990s saw the arrival of new commercial and foreign stakeholders in Cuban culture, including music producers, editors, filmmakers, art collectors, gallery owners, museum directors, and curators. The expansion of market transactions and the partial retreat of state institutions substantially transformed Cuba's cultural landscape.

An "alternative" cultural sphere slowly emerged in Cuba, which did not depend entirely on the government for its production and circulation on the island and abroad. New opportunities to travel, perform, and record in the United States and other countries, such as Spain, especially affected Cuba's music industry, which had long been under state control. The Cuban Institute of Cinematographic Arts and Industries (ICAIC, for its Spanish acronym) could no longer monopolize filmmaking on the island. Cuban cinema began to show signs of ideological and financial independence, as directors entered in coproductions with European and Latin American companies or produced their own works of fiction and nonfiction. Some novelists (notably Pedro Juan Gutiérrez and Leonardo Padura) signed lucrative contracts with foreign publishing houses, which distributed their work outside the island and allowed them to prosper independent of state institutions. Similarly, the international art market increasingly engaged with Cuba through a network of museum and gallery exhibitions; artistic gatherings, such as the Havana Biennial; and specialized publications.[12]

Worldwide interest in Cuban culture—including popular music, dance, literature, film, and the visual arts—has exploded since the 1990s. Several major exhibitions of contemporary Cuban art took place in the United States, including *Near the Edge of the World* (1990), organized by the Bronx Museum of the Arts, and *Cuban Artists of the Twentieth Century* (1993), organized by the Museum of Art of Fort Lauderdale. The well-regarded film *Strawberry and Chocolate* (1995), directed by Tomás Gutiérrez Alea and Juan Carlos Tabío, was nominated for an Academy Award for Best Foreign Film. The 1997 album *Buena Vista Social Club*, directed by Juan de Marcos González and Ry Cooder, as well as the 1999 documentary with the same title, directed by the German filmmaker Wim Wenders, became international bestsellers. Although critics have decried the film's nostalgic narrative and commercial exploitation of prerevolutionary Cuban music, it undoubtedly reflected a widespread fascination with Cuba's popular culture. In 1999 New York's Center for Cuban Studies created the Cuban Art Space to collect, exhibit, and sell the works of artists living in Cuba. The Montreal Museum of Fine Arts held the most comprehensive exhibition of Cuban art outside the island in 2008.[13] As US art historian Gail Gelburd wrote in 2014, the Canadian museum did "what no American museum has been able to accomplish for almost fifty years—exhibit art held by the museums in Cuba."[14]

Today, the embargo—which only Congress can lift or amend—remains the keystone of policy toward Cuba. Whereas some Democratic presidents have eased restrictions to trade with and travel to Cuba, Republican ones have generally curtailed cultural and educational exchanges, family visits, and remittances to the island. The Carter administration (1977–81)

started a rapprochement with the Cuban government, culminating with the opening of interests sections in Washington and Havana in September 1977. However, President Ronald Reagan (1981–89) attempted to tighten the embargo and isolate Cuba from international relations. In 1999 the Clinton administration (1993–2001) facilitated travel by Cuban artists and musicians to the United States under the legal figure of "people-to-people" exchanges. Once again, the George W. Bush administration (2001–09) strengthened the trade embargo and limited travel to and from the island.

During its second term, the Obama administration (2009–17) relaxed US regulations on travel, trade, and communication with Cuba, especially after December 17, 2014. Under the expanded rubric of "people-to-people" exchanges, Cuban artists and other intellectuals experienced growing opportunities to come to the United States and engage directly with US cultural actors and institutions. The number and variety of cultural programs involving Cuban visitors from the island in the United States—including jazz and rap concerts, art exhibitions, film festivals, theatrical events, ballet and opera performances, and academic conferences—proliferated. To a lesser extent, US musicians, artists, scholars, and other intellectuals have visited Cuba and become more familiar with its rich and diverse culture.

During the last two years of the Obama administration (2015–16), cultural exchanges between Cuba and the United States boomed through bilateral visits, formal agreements, and informal contacts. According to longtime Cuba analyst Sheryl Lutjens, the détente initiated by President Obama on December 17, 2014, represented "sea changes" in cultural and educational exchanges between Cuba and the United States. The restoration of diplomatic ties between the two governments during the summer of 2015 encouraged the flow of musicians, artists, writers, and scholars. For instance, a high-level delegation representing the President's Committee on the Arts and the Humanities visited Havana in April 2016. While in Cuba, the delegation announced new cultural initiatives ranging from art conservation programs to architectural fellowships to film festivals. In turn, the Smithsonian Institution planned to dedicate its 2017 Folklife Festival on the Washington Mall to Cuba, but failed negotiations with the Cuban government led to the

plan's cancellation. Educational exchanges between US and Cuban institutions also grew considerably during this period, including many universities and colleges throughout the United States, but declined in late 2017.[15]

In Miami, increased cultural contacts between Cuba and the United States have been intensely scrutinized and disputed. Admittedly, recent United States-Cuba cultural relations seemed lopsided—that is, more Cuban artists, musicians, writers, and scholars could travel to the United States than their US counterparts to Cuba. Moreover, the Cuban government often denied travel visas to US citizens—including Cuban Americans—who might openly criticize the Castro regime. Detractors of cultural exchange programs have therefore charged that they ultimately benefit the Castro regime more than US interests. Prominent exiled artists and musicians—such as Miami singers Gloria Estefan and Willy Chirino—will not perform on the island under the status quo, even if the Cuban government authorizes them to do so.[16]

Since January 2017 United States-Cuba relations have chilled under the Trump administration. At the time of this writing (February 2018), cultural exchanges between the United States and Cuba are at a standstill, especially after the suspension of nonimmigrant visas by the US Embassy in Havana and the US expulsion of consular officials from the Cuban Embassy in Washington, DC.[17]

Cultural Politics in the Diaspora

Cuban refugees in South Florida have traditionally played a key role in United States-Cuba relations (or lack thereof) since 1959. Numerous Cuban writers, artists, musicians, and scholars went into exile, particularly in Miami. At least 200 Cuban visual artists settled abroad during the first few years after the Triumph of the Revolution. A partial list of renowned cultural personalities who fled the island during that period would include writers Jorge Mañach, Lydia Cabrera, and Lino Novás Calvo; painters Cundo Bermúdez and José Mijares; composer Ernesto Lecuona; and popular singers Olga Guillot, Celia Cruz, and La Lupe. During the 1960s and much of the 1970s,

the politics of exile consumed the first generation of Cuban American intellectuals, who tended to share a strong anti-Communist ideology, a belligerent stance against the Castro regime, and an unwillingness to negotiate with that government.[18] At the same time, supporters of the Cuban Revolution on the island and in other countries ostracized exiled writers and artists.

Between 1959 and 1979, members of the émigré community (including artists and other intellectuals) had very little personal contact with Cuba. Before the 1978 *Diálogo*,[19] most Cubans who left the island could not return home, even for short visits. The Cuban diaspora was largely cut off from its cultural roots in the homeland. For decades, Cuban exiles did not engage with Cuba's cultural production, except to criticize it on political grounds. In turn, Cuba's cultural institutions usually erased the names and contributions of writers and artists who had permanently "abandoned" the island.[20]

For the most part, the South Florida population was indifferent to Cuban art and culture during the first decades following the 1959 Revolution. At the time, local cultural institutions like museums, galleries, colleges, and universities paid scant attention to the exiles' artistic and cultural manifestations. Major stakeholders (including art collectors, curators, and critics) rarely recognized the work of Cuban American artists, partly for aesthetic reasons, partly for ideological reasons.[21] Cuban exiles therefore founded their own cultural institutions in Miami and elsewhere, such as the publishing houses Universal and Playor, La Moderna Poesía and Universal bookstores, the Bacardí Art Gallery, the Cintas Foundation, Pro Arte Grateli, the Cuban Heritage Collection of the University of Miami Libraries, *Revista Mariel*, *Linden Lane* magazine, and the now-defunct Cuban Museum of Arts and Culture. In addition, private schools, such as Belén Jesuit Preparatory School, and numerous voluntary organizations and periodicals sought to maintain a sense of *cubanidad* (Cubanness) in younger generations of Cuban Americans.[22] The transplanting of prerevolutionary cultural institutions, and the creation of others in exile, contributed to the conservation and flourishing of Cuban art, literature, music, and culture in Miami between the early 1960s and the late 1970s. Gradually, local museums and galleries collected the work of Cuban American artists more widely, and

affluent Cuban exiles were among the most avid collectors of Cuban and Cuban American art.[23]

The Cuban exodus underwent substantial transformations since the 1980s, as new migrant waves reshaped the demographic, socioeconomic, and political profile of the Cuban population outside the island. The Mariel boatlift of 1980 brought a significant number of writers, such as Reinaldo Arenas and Carlos Victoria, and visual artists, such as Carlos Alfonzo and Roberto Valero. Participants in the Mariel exodus and later waves of Cuban migrants seemed more open to maintaining ties to Cuba than earlier refugees did.[24] The Cuban diaspora increasingly diversified its locations, beyond the primary destinations in the United States and Puerto Rico. Cubans who resettled in Mexico and Spain were more likely than those who lived in Miami to remain connected to Cuban culture and society. The expression "velvet exiles," sometimes used derisively by earlier refugees, alluded to a small core of Cuban intellectuals in Mexico who did not want to burn their ships back home.[25]

Since the 1980s, younger generations of Cuban American writers, such as Cristina García, Achy Obejas, and Ana Menéndez, and visual artists, such as Ana Mendieta, Ernesto Pujol, and Alberto Rey, have explored the theme of returning to Cuba, whether literally or symbolically.[26] An early attempt to forge and sustain contacts between Cubans on and off the island was Ruth Behar's edited volume *Bridges to Cuba* (1994), as well as its later reincarnation, "Bridges to/from Cuba," the blog created by Behar and Richard Blanco. Through these multiple and sometimes overlapping initiatives, the borders between Cuban culture on the island and abroad seemed fuzzier than between 1959 and 1989.

Artists who left Cuba in the 1990s came from a very different socioeconomic and political context—the post-Soviet era—than earlier exile generations. Indeed, many did not consider themselves "exiles" and kept close ties to the island, even if they had ideological differences with the socialist regime. According to Eva Silot Bravo, "this new cohort included the most significant relocation of Cuban artists and musicians born and raised during the Cuban Revolution."[27] Some managed to maintain dual residences in Cuba as well as abroad, thus transgressing the binary geopolitical oppositions of

the Cold War. A notable example is the installation and performance artist Tania Bruguera, who now lives and works between New York and Havana, even while becoming openly critical of the Cuban government. In the last decade, cultural exchanges between Cubans on and off the island have intensified, especially in the visual arts. "Dialogues in Cuban Art," led by Cuban American art historian and curator Elizabeth Cerejido, was one of the most significant projects to bridge the artistic gap between Miami and Havana. Supported by the Knight Foundation and PAMM, this initiative brought fifteen Cuban artists to Miami and took a similar number of Cuban American artists to Havana in 2015–16.[28]

The Shifting Terrain of Cultural Politics

The recent evolution of United States-Cuba cultural relations has profoundly affected the Cuban diaspora in Miami. In 2010 Art Basel Miami Beach included for the first time the Cernuda Arte gallery, which exhibited Cuban artists such as Wifredo Lam, Amelia Peláez, Mariano Rodríguez, and others previously shunned by members of the exile community.[29] Furthermore, Art Basel has prominently displayed the work of Cuban artists, such as Tania Bruguera and José Bedia (who first moved to Mexico in 1993 and then to Miami in 1994), without much opposition or protest. In 2011 the Cuban Soul Foundation, affiliated with the Cuban American National Foundation (CANF), began to sponsor cultural exchanges with young dissident artists, such as Afro-Cuban rappers David Escalona (from Omni-Zona Franca) and Raudel Collazo (aka Escuadrón Patriota). The 2014 exhibition One Race, the Human Race at The Studios of Key West was touted as the "first U.S.-Cuba museum exchange in five decades." The exhibition featured works by the ubiquitous Mendive and other artists residing in Cuba, such as Fabelo and Sandra Ramos. The Key West exhibition did raise some polemics, particularly among Cuban exiles who still feel that US museums and galleries should not display the work of artists living on the island.[30]

Nonetheless, Cuban-themed exhibitions have multiplied over the past decade in the United States, including in South Florida. In 2009 the Lyman Allyn Art Museum in New London,

Connecticut, organized a traveling exhibition with more than 50 pieces of Cuban art, Ajiaco: Stirrings of the Cuban Soul. The Frost Art Museum in Miami collaborated with the California African American Museum in Los Angeles on a retrospective of Mendive's 50-year career in 2014. A year later, the Bronx Museum of the Arts inaugurated the exhibition Wild Noise, representing more than 100 artists from the collection of Havana's Museum of Fine Arts. The Fowler Museum at the University of California, Los Angeles, inaugurated the first retrospective of printmaker Belkis Ayón in October 2016, which traveled to El Museo del Barrio in New York City during the summer of 2017. In November 2016 the American Museum of Natural History in New York City hosted its first-ever exhibition on the island's natural and cultural diversity. The Coral Gables Museum gathered one of the most extensive compendia of Cuban art in January 2017, previously shown at the Florida State University Museum of Fine Arts in Tallahassee, featuring Lam, Peláez, René Portocarrero, Mendive, Fabelo, and Tomás Sánchez.[31] In November 2017 the Walker Art Center in Minneapolis sponsored the largest US exhibition of modern and contemporary Cuban art to date, Adiós Utopia: Dreams and Deceptions of Cuban Art since 1950. This traveling exhibition featured more than 100 works from the Cisneros Fontanals Art Foundation, headquartered in Miami. For its part, the John F. Kennedy Center for the Performing Arts in Washington, DC, organized an extensive program, Artes de Cuba: From the Island to the World, in May–June 2018, bringing together art, cinema, music, dance, theater, and fashion.

The polemics surrounding the collection, exhibition, and promotion of Cuban art have persisted in Miami. In June 2017 the Cintas Foundation announced that it would consider fellowship applications from Cuban artists, architects, writers, and musicians living anywhere, including Cuba. Although some exiled artists and critics opposed this decision, they did not resort to violent tactics as was common in Miami during the 1970s and 1980s. The policy of including Cubans on the island pitted the Cintas Foundation against other cultural institutions in Miami, such as the American Museum of the Cuban Diaspora, devoted exclusively to exile artists.[32]

During the summer of 2017 PAMM opened its three-chapter installation On the Horizon. Despite pushback from some

sectors of Miami's Cuban American community, the exhibition attracted hundreds of visitors to the museum and was well received by local critics. The PAAM exhibition rekindled the public debates of earlier decades, testing the limits of the exiles' tolerance of art produced in contemporary Cuba. Among other issues, local critics have insisted that exhibiting such work reaps economic benefits for the Cuban government, as well as restrains opportunities for Cuban American artists.[33]

In some quarters, the old battle lines between artists, musicians, writers, and scholars residing on both shores of the Florida Straits are still drawn, but they now appear less politicized and clear-cut than in the past. Recent events suggest that paintings and other artworks, as well as music produced in Cuba, do not draw as much hostility from Cuban exiles as they did in the past. "Cultural exchanges" between Cuba and the United States still generate "domestic anxieties" among conservative sectors of Miami's Cuban American community. At the same time, local museums, art galleries, and private collections have continued to assemble and exhibit art produced on the island after the Revolution. Some Cuban Americans once regarded displaying and buying art from post-1959 Cuba as traitorous to the traumatic experience of exile, which could lead to quick accusations of being a Communist sympathizer and spreading "Marxist-Leninist propaganda." Nowadays, owning a piece by Lam, Peláez, Portocarrero, or Mendive is usually a sign of distinction, as reflected in the growing demand for such work in the local and international art market.

Conclusion

The Cold War severely curtailed cultural contacts between Cuba and the United States after the triumph of the Cuban Revolution. The breakup of diplomatic ties in 1961 and the consolidation of the US embargo in 1962 obstructed trade, transportation, telecommunication, and even regular mail service between the two countries. Despite their geographic proximity and historical affinities, Cuba and the United States became ideological adversaries in a bipolar world, which undermined artistic and cultural contacts. In Miami's burgeoning Cuban enclave, the dominant exile ideology precluded any rapprochement with the Castro government and branded all artists, musicians, writers, and intellectuals remaining on the island as mouthpieces of the socialist regime.

The situation has changed noticeably in the past three decades. The collapse of the Soviet bloc between 1989 and 1991 deprived Cuba of its main trade partners and political allies and forced the Castro government to reinsert the island into the global capitalist economy. Many of Cuba's cultural producers—among them musicians, filmmakers, actors, writers, and visual artists—suddenly entered into commercial relations with outsiders, who offered the possibility of profitable market transactions and perhaps securing independent sources of livelihood. In Miami, the swift demographic transformation of the Cuban American community, with the rise of a second generation born and raised in the United States and the arrival of a massive wave of immigrants since 1994, contributed to changing attitudes toward Cuba. Several public polls have confirmed the increasing support of the Cuban American community for engagement with, rather than isolation from, the island.[34] This attitude—especially among younger and more recent émigrés—often extends to cultural activities originating in Cuba, such as live concerts, film screenings, theater performances, art exhibitions, and book presentations. Decades of mutual estrangement, animosity, and misunderstanding between Cuba and the United States have slowly given way to more direct encounters between the peoples of both countries, and the visual arts have been a building block of cultural bridges across the Florida Straits.

Notes

1 Lissette Corsa, "Art to Burn," *Miami New Times*, April 8, 1999, http://www. miaminewtimes.com/news/art-to-burn-6359117.

2 José M. Juara, "Hay razones para quemar un cuadro," *El Nuevo Herald*, April 23, 1988, reproduced by the blog *Villa Granadillo*, September 23, 2012, https://villagranadillo. blogspot.com/2012/09/jose-juara-silverio-explica-por-que-le.html; Cammy Clark, "Cuban Cultural Exchange Draws Ire from Some Exiles," *Miami Herald*, http://www.miamiherald. com/news/local/in-depth/article1961040.html; translations are mine throughout.

3 Nevertheless, Jorge M. Pérez denounced the Miami-Dade Board of County Commissioners for withdrawing $550,000 of its annual subsidies of $4 million to PAMM as "punishment" for including artists currently residing in Cuba. Instead, the commission assigned the funds to the fledgling American Museum of the Cuban Diaspora in Coral Gables. See Douglas Hanks, "Jorge Pérez Accuses Miami-Dade of Punishing Art Museum for Celebrating Cuban Artists," *Miami Herald*, December 6, 2017, http://www.miamiherald. com/news/local/community/miami-dade/article188316354.html.

4 See Leonardo Acosta, "Interinfluencias y confluencias en la música popular de Cuba y de los Estados Unidos," in *Culturas encontradas: Cuba y los Estados Unidos,*

ed. Rafael Hernández and John H. Coatsworth (Havana and Cambridge, MA: Centro de Investigación y Desarrollo de la Cultura Cubana Juan Marinello;Centro de Estudios Latinoamericanos David Rockefeller, Universidad de Harvard, 2001), 47.

5 Castro's complete speech appears in English translation in Lee Baxandall, ed., *Radical Perspectives in the Arts* (Baltimore: Penguin Books, 1972), 267–98. The official censorship of the 14-minute film documentary *PM*, directed by Sabá Cabrera Infante and Orlando Jiménez Leal, precipitated the meeting at the National Library. For more details on this episode, see Orlando Jiménez Leal and Manuel Zayas, eds., *El caso PM: Cine, poder y censura* (Madrid: Colibrí, 2012).

6 See Rebecca J. Gordon-Nesbitt, "The Aesthetics of Socialism: Cultural Polemics in 1960s Cuba," *Oxford Art Journal* 37, no. 3 (2014): 265–83; Abigail McEwen, *Revolutionary Horizons: Art and Polemics in 1950s Cuba* (New Haven: Yale University Press, 2016).

7 See Lourdes Casal, ed., *El caso Padilla: Literatura y revolución en Cuba. Documentos* (New York: Atlantis, 1971); Doreen Weppler-Grogan, "Cultural Policy, the Visual Arts, and the Advance of the Cuban Revolution in the Aftermath of the Gray Years," *Cuban Studies* 41 (2010): 143–65. Still, Soviet models never entirely replaced the influence of US popular culture on the island, and the Soviet Union left few traces in Cuba's cultural production after 1991. See Jacqueline Loss, *Dreaming in Russian: The Cuban Soviet Imaginary* (Austin: University of Texas Press, 2013).

8 Juan A. Martínez, *Cuban Art and National Identity: The Vanguardia Painters, 1927–1950* (Gainesville: University of Florida, 1994), 30.

9 Ramon Cernuda and Editorial Cernuda, Inc., Petitioners, v. George D. Heavey, Regional Commissioner, United States Customs Service, and Department of Treasury, United States Customs Service, Respondents, case no. 89-1265-Civ. United States District Court, S.D. Florida, Miami Division, filed September 18, 1989. See also Gail Gelburd, "Cuba and the Art of 'Trading with the Enemy,'" *Art Journal* 68, no. 1 (2014): 24–39.

10 Joshua Bosin, "Miami's Mambo: The 'Cuba Affidavit' and Unconstitutional Cultural Censorship in an Embargo Regime," *University of Miami Inter-American Law Review* 36, no. 1 (2004): 75–113.

11 See Ariana Hernández-Reguant, "Multicubanidad," in *Cuba in the Special Period: Culture and Ideology in the* 1990s, ed. Hernández-Reguant (New York: Palgrave Macmillan, 2009), 69–88; Esther Whitfield, "Truth and Fictions: The Economics of Writing, 1994–1999," in ibid., 21–36; Elizabeth Cerejido, "Replanteándonos la diaspora: ¿Arte cubano o arte cubanoamericano?," in *Un pueblo disperso: Dimensiones sociales y culturales de la diáspora cubana*, ed. Jorge Duany (Valencia, Spain: Aduana Vieja, 2014), 217–36.

12 See Nora Gámez Torres, "'La Habana está en todas partes': Young Musicians and the Symbolic Redefinition of the Cuban Nation," in *Un pueblo disperse*, 190–216; Eva Silot Bravo, "Cubanidad '*In Between*': The Transnational Cuban Alternative Music Scene," *Latine American Music Review* 38, no. 1 (2017): 28–56; Cristina Venegas, "Filmmaking with Foreigners," in *Cuba in the Special Period*, 37–50; Santiago Juan-Navarro, "Cine-*collage* y autoconciencia en el nuevo documental cubano," in *Reading Cuba: Discurso literario y geografía transcultural*, ed. Alberto Sosa Cabanas (Valencia, Spain: Aduana Vieja, 2018), 251.

13 Andrea O'Reilly Herrera, *Cuban Artists across the Diaspora: Setting the Tent against the House* (Austin: University of Texas Press, 2011), 23; Tanya Kateri Hernández, "The *Buena Vista Social Club*: The Racial Politics of Nostalgia," in *Latino/a Popular Culture*, ed. Michelle Habell-Pallán and Mary Romero (New York: New York University Press, 2002), 61–72. On the Montreal exhibition, see Nathalie Bondil, ed., *Cuba: Art and History from 1868 to Today* (Montreal: Montreal Museum of Fine Arts; Prestel, 2009). The exhibition catalogue did not include artworks produced by Cubans in exile.

14 Gelburd, "Cuba and the Art of 'Trading with the Enemy,'" 30.

15 Jordan Levin, "Forging a New Path to Cultural Exchanges with Cuba," *Miami Herald*, June 6, 2015, http://www.miamiherald.com/entertainment/ent-columns-blogs/jordan-levin/article23090049.html; Sheryl Lutjens, "The Subject(s) of Academic and Cultural Exchange: Paradigms, Powers, and Possibilities," in *Debating U.S.-Cuba Relations: How Should We Now Play Ball?* ed. Jorge Dominguez, Rafael M. Hernández, and Lorena G. Barberia, 2nd ed. (New York: Routledge, 2017), 260; National Endowment for the Arts, "Cultural Agreements Announced in Havana," April 22, 2016, https://www.arts.gov/news/2016/cultural-agreements-announced-havana-cuba; David Montgomery, "Smithsonian Cancels Plan to Feature Cuba at the 2017 Folklife Festival," *Washington Post*, October 1, 2016, https://www.washingtonpost.com/news/arts-and-entertainment/wp/2016/10/01/folklife/?utm_term=.ffb710fdff58; Mary Beth Marklein, "U.S.-Cuba Détente Paves the Way for Deeper Academic Ties," *Chronicle of Higher Education*, January 21, 2015, https://www.chronicle.com/article/US-Cuba-Detente-Paves-the/151333. However, 24 US colleges and universities canceled their educational exchange programs in Cuba in the last months of 2017, in the wake of deteriorating relations between the United States and Cuba. Diario de Cuba, "Una veintena de universidades de EEUU ha cancelado proyectos con instituciones cubanas," February 3, 2018, http://www.diariodecuba.com/cultura/1517667941_37128.html.

16 See, for example, Nora Gámez Torres, "¿A quién beneficia el intercambio cultural entre Cuba y EEUU?" *El Nuevo Herald*, July 21, 2014, http://www.elnuevoherald.com/ultimas-noticias/article2037369.html. An additional problem is that Cuban authorities mistrusted the cultural and educational exchange programs encouraged by the Obama administration as subversive of the island's socialist regime. See Nancy N. Balcziunas, *The Music and Politics of Willy Chirino*, BA thesis, Georgia Southern University, 2017, https://digitalcommons.georgiasouthern.edu/honors-theses/252/.

17 The US government took these measures after the mysterious "sonic attacks" against 24 US diplomats stationed at the US Embassy in Havana between November 2016 and August 2017.

18 Ricardo Pau-Llosa, "Cuban Art in South Florida," in *Cuban Exiles in Florida: Their Presence and Contribution*, ed. Antonio Jorge, Jaime Suchlicki, and Adolfo Leyva de Varona (Miami: University of Miami, North-South Center, 1991), 251. See also María Cristina García, *Havana USA: Cuban Exiles and Cuban Americans in South Florida, 1959-1994* (Berkeley: University of California Press, 1996), 169–207; and Isabel Alvarez Borland, *Cuban-American Literature of Exile: From Person to Persona* (Charlottesville: University of Virginia Press, 1998). For further analysis of the dominant political ideology among Cuban exiles in Miami, see Guillermo J. Grenier, "Engage or Isolate? Twenty Years of Cuban Americans' Changing Attitudes Towards Cuba—Evidence from FIU Cuba Poll," *IdeAs: Idées d'Amériques* 10 (2017–18), https://journals.openedition.org/ideas/2244; Guillermo J. Grenier and Lisandro Pérez, *The Legacy of Exile: Cubans in the United States* (Boston: Allyn and Bacon, 2003), especially 85–99; Guillermo J. Grenier and Corinna J. Moebius, *A History of Little Havana* (Charleston, SC: History Press, 2015), especially 61–63, 80–81, 103, and 140.

19 In 1978 75 Cuban exiles met with representatives of the Cuban government in Havana to negotiate the release of political prisoners, family reunification, and travel to the island. The so-called *Diálogo* set the stage for the visits of more than 100,000 Cuban exiles to the island in 1979.

20 Among those blacklisted on the island after moving abroad since 1959 were writers Lydia Cabrera, Gastón Baquero, Guillermo Cabrera Infante, Severo Sarduy, Reinaldo Arenas, Antonio Benítez Rojo, Zoé Valdés, and Daína Chaviano, as well as visual artists José Bedia and Carlos Estévez, and singers Celia Cruz, Gloria Estefan, and Willy Chirino. Nevertheless, Cuban cultural institutions have recently "rehabilitated" some exiled figures, who had been banned from the canonical narrative of Cuban culture on the island. For a discussion of the official exclusion of numerous exiled authors, see Rafael Rojas, *El estante vacío: Literatura y política en Cuba* (Barcelona: Anagrama, 2009). For an example of the attempt to partially reinstate them into the dominant discourse on the Cuban nation, see Instituto de Literatura y Lingüística, "José Antonio Portuondo Valdor," "Apéndice: La literatura cubana entre 1989 y 1999," in *Historia de la literatura cubana*, vol. 3 (Havana: Letras Cubanas, 2008), 585–692.

21 Lynette M. F. Bosch has argued persuasively that much of the work of the first generation of Cuban American artists was incompatible with the modernist and

postmodernist agenda of the US art establishment, especially in New York City. See Bosch, "From the Vanguardia to the United States: Cuban and Cuban-American Identity in the Visual Arts," in *Cuban-American Literature and Art: Negotiating Identities*, ed. Isabel Alvarez Borland and Lynette M. F. Bosch (Albany: State University of New York Press, 2009), 138–39; Bosch, "The Cuban-American Exile *Vanguardia*: Towards a Theory of Collecting Cuban-American Art," in *A Moveable Nation: Cuban Art and Cultural Identity*, ed. Jorge Duany (unpublished manuscript).

22 See Lisandro Pérez, "Cuban Catholics in the United States," in *Puerto Rican and Cuban Catholics in the U.S., 1900–1965*, ed. Jay P. Dolan and Jaime R. Vidal (Notre Dame, IN: University of Notre Dame Press, 1994), 147–247.

23 In 1983 nine Cuban exile artists exhibited their work as part of *The Miami Generation* show at the Cuban Museum of Arts and Culture in Miami. For a case study of one of the leading members of this generation, see William Navarrete and Jesús Rosado, eds., *Visión crítica de Humberto Calzada* (Valencia, Spain: Aduana Vieja, 2008). The first comprehensive exhibition of Cuban American art took place between 1988 and 1989 in various locations throughout the United States and Puerto Rico. See Ileana Fuentes-Pérez, Graciella Cruz-Taura, and Ricardo Pau-Llosa, eds., *Outside Cuba/Fuera de Cuba: Contemporary Cuban Visual Artists/Artistas cubanos contemporáneos* (New Brunswick, NJ: Transaction, 1989).

24 See Jorge Duany, "Cuban Migration: A Postrevolution Exodus Ebbs and Flows," *Migration Information Source*, July 6, 2017, https://www.migrationpolicy.org/article/cuban-migration-postrevolution-exodus-ebbs-and-flows; Susan Eva Eckstein, *The Immigrant Divide: How Cuban Americans Changed the U.S. and Their Homeland* (New York: Routledge, 2009); Silvia Pedraza, *Political Disaffection in Cuba's Revolution and Exodus* (New York: Cambridge University Press, 2007). For statistical evidence of the changing attitudes of Cuban Americans toward Cuba, see Grenier, "Engage or Isolate?"; Grenier and Hugh Gladwin, *2016 FIU Cuba Poll: How Cuban Americans in Miami View U.S. Policies Toward Cuba* (Miami: Steven J. Green School of International and Public Affairs, Florida International University, 2016).

25 See Rafael Rojas, "From Havana to Mexico City: Generation, Diaspora, and Borderland," in *The Portable Island: Cubans at Home in the World*, ed. Ruth Behar and Lucía M. Suárez (New York: Palgrave Macmillan, 2008), 93–102; Tanya N. Weimar, *La diáspora cubana en México: Terceros espacios y miradas excéntricas* (New York: Peter Lang, 2008); Mette Louise Berg, *Diasporic Generations: Memory, Politics, and Nation among Cubans in Spain* (New York: Berghan, 2011).

26 See Iraida H. López, *Impossible Returns: Narratives of the Cuban Diaspora* (Gainesville: University Press of Florida, 2015).

27 Silot Bravo, "Cubanidad '*In Between*,'" 30.

28 See Dialogues in Cuban Art: An Artistic Exchange Program between Miami and Havana, http://dialoguesincubanart.org/. Another recent initiative is CubaOne, a nonprofit organization that sponsors travel to Cuba by young Cuban Americans. In July 2017 Ruth Behar and Richard Blanco accompanied ten Cuban American writers to the island. See CubaOne, http://cubaone.org.

29 The latest catalog of *Important Cuban Artworks*, published by Cernuda Arte, includes numerous paintings by artists still living in Cuba, such as Mendive and Fabelo, as well as others who remained on the island after the Revolution, such as Peláez and Portocarrero, and still others who moved abroad, such as Carreño and Bermúdez.

30 Christine Armario, "First U.S.-Cuba Museum Exchange in 5 Decades," *Yahoo News*, February 21, 2014, https://www.yahoo.com/news/first-us-cuba-museum-exchange-5-decades-190748572.html; Clark, "Cuban Cultural Exchange," cites Cuban American attorney Rafael Peñalver, president of the San Carlos Institute in Key West, as one of the most vocal critics of the exhibition.

31 See Frost Art Museum, *Things That Cannot Be Seen Any Other Way: The Art of Manuel Mendive* (Miami: Frost Art Museum, Florida International University, 2013); Florida State University Museum of Fine Arts, *Cuban Art in the 20th Century: Cultural Identity and the International Avant Garde* (Tallahassee: Museum of Fine Arts, College of Fine Arts, Florida State University, 2016).

32 *Cuban Art News*, "The Cintas Foundation Seizes the Moment in Cuban Art," June 27, 2017, http://www.cubanartnews.org/news/the-cintas-foundation-seizes-the-moment-in-cuban-art/6208. In May 2016 the American Museum of the Cuban Diaspora in Miami canceled an exhibition with the Cintas Foundation after the announcement of the foundation's new policy. See Adriana Gómez Licon, "Miami Shows Embrace Cuba-Based Artists Even as Tensions Rise," *Orlando Sentinel*, http://www.orlandosentinel.com/news/politics/political-pulse/os-miami-cuba-art-20170724-story.html; Fabiola Santiago, "An Old Affliction Haunts the Cuban: Exile Politics and Divisions," *Miami Herald*, June 2, 2017, http://www.miamiherald.com/news/local/news-columns-blogs/fabiola-santiago/article153920499.html.

33 The Cuban exile attorney Marcell Felipe, president of the conservative Inspire America Foundation, accused Jorge Pérez of promoting the work of artists who "admire Castro and form part of the Castroite system of censorship, murder, and torture." See Miguel Fernández Díaz, "Polémica museológica en Miami," *Café Fuerte*, December 7, 2017, http://cafefuerte.com/miami/31456-polemica-museologica-miami/.

34 Between 1995 and 2016, the United States admitted 715,816 Cuban immigrants, the largest and longest wave of Cuban immigrants ever. US Department of Homeland Security, *Immigration Data & Statistics*, https://www.dhs.gov/immigration-statistics. For recent survey data on Cuban Americans, see Grenier and Gladwin, *2016 FIU Cuba Poll*; Bendixen and Amandi International, *Survey of Cuban-Americans: One Year after the Normalization of United States-Cuba Relations*, December 17, 2015. http://bendixenandamandi.com/wp-content/uploads/2017/06/BA-Poll-of-Cuban-Americans-12.17.15-Web.pdf.

De pinturas quemadas a ansiedades domésticas
Cambios en las relaciones culturales entre Estados Unidos y Cuba y entre los cubanos dentro y fuera de la isla

Jorge Duany

Aunque ya periodistas y académicos han contado la historia, merece la pena delinear brevemente su trama. El 22 de abril de 1988, el Museo Cubano de Arte y Cultura de Miami hizo una subasta benéfica de 161 pinturas, entre ellas obras de cuatro artistas que vivían aún en Cuba y que se suponía eran simpatizantes del régimen de Fidel Castro: Mariano Rodríguez, Carmelo González, Raúl Martínez y Manuel Mendive. Un exparacaidista de la Brigada 2506, grupo de exiliados veteranos de la invasión a Bahía de Cochinos en 1961, ofreció $500 por una de las obras de Mendive, *El pavo real*. Era una pequeña pintura primitivista de colores brillantes en óleo sobre cartón, con palmeras, pájaros, peces, una figura humana arrodillada y, por supuesto, un pavo real. Este animal se asocia con los atributos tradicionales de Ochún, diosa yoruba del amor, la belleza y la fertilidad venerada en las religiones afrocubanas.

El hombre que adquirió la pintura, el ingeniero civil José M. Juara, residente de Key Biscayne, procedió a quemarla en la calle frente al museo y ante los exiliados cubanos que protestaban por la subasta. Juara luego explicó que había quemado el cuadro porque veía que estaba comenzando la penetración ideológica de la Cuba comunista en la comunidad cubana del exilio,[1] y que la quema fue un acto de repudio a la propaganda marxista-leninista y al "marxismo asociado con todos los pintores marxistas cubanos".[2]

El 3 de mayo de 1988, luego de recibirse amenazas telefónicas anónimas, una bomba casera explotó cerca del museo. La explosión causó daños al automóvil de uno de los directores y a la fachada del edificio, incluida la puerta de cristal. Al día siguiente, 17 de los 37 miembros de la junta de directores del museo renunciaron, dejando clara su oposición a todo trato con arte producido en la Cuba contemporánea. El museo finalmente cerró en 1999, tras una larga jornada de resistir presiones políticas, evitar que el condado los desalojara del edificio y responder a auditorías públicas de sus estados financieros.

Casi 30 años después del incidente con Mendive, el 18 de enero de 2018, el Pérez Art Museum Miami (PAMM) inauguró *Domestic Anxieties* (Ansiedades domésticas), el último capítulo de una exposición de diez meses de duración sobre arte cubano contemporáneo de la Colección Jorge M. Pérez. La mayoría de las obras proviene de una donación de más de 170

piezas hecha por Pérez y en la cual se incluyen artistas que viven en Cuba, como el mismo Mendive, Roberto Fabelo, Juan Carlos Alom, Yoan Capote, Kcho (Alexis Leyva Machado), Juan Roberto Diago y Elizabet Cerviño. También figuran artistas que hoy día viven en Estados Unidos y Puerto Rico, como Zilia Sánchez, Luis Cruz Azaceta, José Bedia, Tomás Esson y Teresita Fernández. En la inauguración se celebró un panel de discusión con dos artistas cubanos: Glexis Novoa, que ahora divide su tiempo entre Miami y La Habana, y Carlos Garaicoa, que se mudó de La Habana a Madrid en 2007. El evento atrajo más de 100 asistentes, tanto de habla hispana como inglesa. No hubo protestas públicas fuera del museo —mucho menos quema de pinturas o amenazas de bomba—. Sorprendentemente, la exposición en general causó poca controversia en Miami.[3]

¿Cómo y por qué ha cambiado la comunidad cubanoamericana en las últimas décadas? En concreto, ¿hasta qué punto han aceptado los cubanos de Miami la posibilidad de intercambios culturales más estrechos entre Estados Unidos y Cuba? ¿Cómo ha evolucionado la política cultural de la diáspora, que ahora acepta que se exhiban y vendan en la capital del exilio obras de arte producidas en la isla? En un sentido más amplio, ¿de qué manera han cambiado las políticas culturales en función de las transiciones demográficas y generacionales dentro de la comunidad cubana de Miami? Y por último, ¿cómo han afectado los recientes cambios de la política de Estados Unidos hacia Cuba las relaciones culturales entre ambos países, sobre todo después de que el entonces presidente Barack Obama anunciara la "normalización" de las relaciones bilaterales el 17 de diciembre de 2014, y luego de la toma de posesión del presidente Donald Trump el 20 de enero de 2017? He aquí algunos puntos clave que aborda este ensayo.

Las relaciones culturales entre Estados Unidos y Cuba desde 1959

Para contextualizar la quema de la pintura de Mendive en 1988 en la Pequeña Habana, resulta necesaria cierta perspectiva histórica de las prolongadas tensiones geopolíticas entre Cuba y Estados Unidos tras la revolución de Fidel Castro. La administración de Eisenhower impuso un embargo comercial parcial a Cuba en octubre de 1960, y la administración de Ken-

nedy lo extendió a prácticamente todas las importaciones y exportaciones en febrero de 1962, a raíz de que el gobierno cubano expropiara las empresas estadounidenses en la isla sin ninguna compensación. El embargo, que sigue vigente al día de hoy, hizo muy difícil el contacto entre los artistas, músicos, escritores y académicos cubanos y estadounidenses. Por ejemplo, a principios de los años sesenta cesó la gran mayoría de los intercambios musicales entre ambos países, incluidas la grabación y la venta de discos, la organización de espectáculos, conciertos y giras artísticas, y la difusión de canciones por radio y televisión.[4] Puede decirse que las disqueras multinacionales abandonaron la isla, y no fue hasta finales de los ochenta que pudieron volver a distribuir discos cubanos en Estados Unidos.

Las artes visuales, al igual que la literatura y otras esferas culturales, sufrieron un aislamiento similar por causa de confrontaciones ideológicas. Durante décadas, los artistas, escritores y demás intelectuales cubanos tuvieron poca interacción con sus homólogos en Estados Unidos y otros países de América, excepto los alineados con la izquierda internacional, que tendieron a apoyar la Revolución cubana desde los mismos años sesenta. Por su parte, las principales instituciones culturales de Cuba, como Casa de las Américas, fundada en La Habana en 1959, en su mayoría dieron la espalda a Estados Unidos y se volvieron hacia América Latina y otras regiones del llamado Tercer Mundo. Cuba siguió exportando su cultura a gran escala —en particular la música, el cine, la literatura y las artes visuales—, pero sobre todo a países europeos y latinoamericanos, no a Estados Unidos.

La creciente concentración de recursos económicos e instituciones culturales en manos del estado revolucionario cubano fue paralela al desmantelamiento de la sociedad civil prerrevolucionaria, incluidos revistas, periódicos, museos, galerías, teatros, casas editoras y otras sedes de expresión cultural y artística de propiedad independiente. La mayoría de los artistas y demás intelectuales se vieron forzados a depender del estado para subsistir, a ingresar a la recién fundada Unión de Escritores y Artistas Cubanos (UNEAC) y a avenirse a la ideología revolucionaria; muchos optaron por el exilio o fueron marginados en su propio país. Las ominosas "Palabras a los intelectuales", pronunciadas por Castro en un discurso en la

Biblioteca Nacional de La Habana en junio de 1961, establecieron los parámetros de la política cultural de Cuba en las décadas siguientes: "Dentro de la Revolución, todo; contra la Revolución, nada".[5]

El gobierno revolucionario procedió a viabilizar un acceso público sin precedentes a recursos culturales como libros, revistas, conciertos, películas, presentaciones teatrales y exposiciones en museos, además de la enseñanza gratuita de arte y música, pero todo ello a expensas de un mayor control del estado sobre la expresión creativa. Los debates sobre la "estética del socialismo" se agudizaron cuando Castro proclamó el carácter socialista de la Revolución en abril de 1961.[6] Durante esa década las autoridades cubanas demonizaron la música rock (incluidos Elvis Presley, los Beatles y los Rolling Stones) como símbolo de los valores decadentes de la burguesía y "el enemigo imperialista" (palabras de Castro). Los líderes revolucionarios incluso sospechaban que los jóvenes que llevaban pelo largo, pantalones vaqueros apretados y sandalias eran culpables de "diversionismo ideológico". La Revolución se dedicó a crear un "Hombre Nuevo" noble, de valores altruistas y colectivistas, pero en el proceso persiguió a homosexuales, cristianos y otros "desviados" del nuevo orden socialista.

La luna de miel entre la Cuba revolucionaria y la intelectualidad internacional prácticamente terminó con el llamado caso Padilla en 1971, cuando el prominente poeta Heberto Padilla fue censurado, arrestado y obligado a confesar sus pecados "contrarrevolucionarios" en un episodio con fuertes reminiscencias de la Rusia estalinista. También en 1971 el Primer Congreso Nacional de Educación y Cultura declaró que los homosexuales eran incompatibles con las metas revolucionarias y recomendó expulsarlos del Partido Comunista de Cuba así como de sus empleos, fueran artistas plásticos, actores, maestros o diplomáticos. La primera mitad de la década de los setenta, conocida como el Quinquenio Gris (1971–76), ahora se recuerda en Cuba como el peor período de dogmatismo ideológico, cuando los burócratas oficiales intentaron sin éxito imponer en la isla el "realismo socialista", en buena medida importado de la Unión Soviética. Entre 1970 y 1989, el gobierno cubano dependió cada vez más de la Unión Soviética y sus aliados en Europa Oriental no sólo como modelos políticos y económicos, sino también como referentes culturales.[7]

Durante esta época, las relaciones culturales entre Estados Unidos y Cuba estuvieron minadas de obstáculos, en su mayoría producto de las restricciones legales y financieras del embargo. De mis tiempos como estudiante de posgrado en la Universidad de California en Berkeley, entre 1979 y 1985, recuerdo muy pocos eventos culturales en el área de la Bahía de San Francisco con representación de personas o grupos de Cuba: una proyección de la clásica película *Memorias del subdesarrollo*, dirigida por Tomás Gutiérrez Alea; una obra dramática de Teatro Escambray; un concierto con el comediante y cantante Virulo y una conferencia de la poeta Nancy Morejón. Sin embargo, durante esa misma década de 1980 el historiador de arte Juan A. Martínez observó un renacer del interés en el arte visual cubano, como lo reflejan varias exposiciones del Museo Cubano de Arte y Cultura de Miami, entre ellas las dedicadas a los pintores de la vanguardia Víctor Manuel (1982), Eduardo Abela (1984), Carlos Enríquez (1986) y Amelia Peláez (1988).[8]

Un factor básico que impulsó los intercambios entre Estados Unidos y Cuba en las artes visuales fue el litigio *Cernuda vs. Heavey* (1989). En este caso federal visto ante el Tribunal del Distrito Sur de Florida, Ramón Cernuda, coleccionista de arte cubanoamericano (y organizador de la subasta de 1988 en el Museo Cubano de Arte y Cultura de Miami), demandó al Servicio de Aduanas y al Departamento del Tesoro de Estados Unidos. El demandante solicitaba la devolución de unas 200 pinturas producidas en Cuba que habían sido incautadas por el Servicio de Aduanas en virtud de la Ley de Comercio con el Enemigo de 1917. El tribunal falló a favor de Cernuda y determinó que las pinturas (y otras manifestaciones culturales y artísticas) estaban exentas de la ley al amparo de la Primera Enmienda de la Constitución estadounidense, que protege el derecho a la libre expresión. Esta decisión judicial hizo que el gobierno federal revisara sus reglamentaciones para permitir la importación, exposición y venta de arte cubano en Estados Unidos. A partir de entonces, la Oficina para el Control de Activos Extranjeros del Departamento del Tesoro autorizó expresamente la importación de "materiales informativos" de Cuba a Estados Unidos, incluidas las obras de arte y las grabaciones musicales.[9]

Aunque los tribunales federales dictaminaron que el gobierno estadounidense no podía censurar el arte cubano, las auto-

ridades de Miami intentaron limitar las actividades artísticas y culturales vinculadas con el gobierno de Cuba. En 1996, la Comisión del Condado de Miami-Dade aprobó el llamado Cuba Affidavit, una ordenanza administrativa que restringía las presentaciones musicales, los festivales de cine y demás eventos culturales relacionados con Cuba. Esta política prohibía a las organizaciones que recibían fondos del condado llevar a cabo negocios con el gobierno de la isla. En julio del 2000 un juez de distrito de Florida emitió una orden de restricción permanente que prohibió al Condado de Miami-Dade ejecutar el Cuba Affidavit, por éste constituir una censura política inconstitucional contra las expresiones artísticas y culturales cubanas.[10]

La caída del muro de Berlín en 1989, la desintegración de la Unión Soviética en 1991 y el consiguiente "período especial en tiempos de paz" (una prolongada recesión económica en Cuba durante la primera mitad de los noventa) crearon cierta apertura para la producción cultural cubana, sobre todo en la música popular, la literatura creativa y las artes visuales.[11] La década de 1990 vio aparecer nuevos intereses comerciales y extranjeros en la cultura cubana, incluidos productores musicales, editores, cineastas, coleccionistas de arte, dueños de galerías, directores de museos y curadores. La expansión de las transacciones mercantiles y el repliegue parcial de las instituciones del estado transformaron sustancialmente el panorama cultural de la isla.

Fue surgiendo en Cuba una esfera cultural "alternativa" que no dependía por completo del gobierno para su producción y circulación en la isla y el extranjero. Las nuevas oportunidades de viajes, actuaciones y grabaciones en Estados Unidos y otros países como España tocaron más que nada a la industria musical cubana, que por tanto tiempo había estado bajo el control del estado. El Instituto Cubano de Arte e Industrias Cinematográficas (ICAIC) tampoco pudo ya monopolizar la producción de cine, sector que comenzó a dar señas de independencia ideológica y financiera a medida que algunos directores entraban en coproducciones con empresas europeas y latinoamericanas o producían sus propias obras de ficción y documentales. Ciertos novelistas (en particular Pedro Juan Gutiérrez y Leonardo Padura) firmaron lucrativos contratos con editoriales extranjeras que distribuían sus obras fuera de la isla y les permitían prosperar al margen de las instituciones del estado. De manera similar, el mercado del arte internacional fue interactuando cada vez más con Cuba mediante una red de exposiciones en museos y galerías, encuentros artísticos como la Bienal de La Habana y publicaciones especializadas.[12]

El interés mundial en la cultura cubana —incluidos la música popular, el baile, la literatura, el cine y las artes visuales— se ha disparado desde los noventa. Ya para ese tiempo se realizaron varias exposiciones importantes de arte cubano contemporáneo en Estados Unidos, incluidas *Near the Edge of the World* (1990), organizada por el Bronx Museum of the Arts, y *Cuban Artists of the Twentieth Century* (1993), organizada por el Museum of Art of Fort Lauderdale. La elogiada película *Fresa y chocolate* (1995), dirigida por Tomás Gutiérrez Alea y Juan Carlos Tabío, fue nominada para un Oscar como mejor película extranjera. El disco *Buena Vista Social Club* de 1997, dirigido por Juan de Marcos González y Ry Cooder, al igual que el documental homónimo de 1999 dirigido por el alemán Wim Wenders, fueron éxitos de venta internacionales. Aunque algunos críticos denunciaron la narrativa nostálgica y la explotación comercial de la música prerrevolucionaria en el filme, no cabe duda de que éste reflejó la amplia fascinación que despertaba la cultura popular de Cuba. En 1999, el Center for Cuban Studies de Nueva York creó el Cuban Art Space para coleccionar, exhibir y vender obras de artistas residentes de Cuba. En 2008, el Montreal Museum of Fine Arts presentó la exposición más abarcadora de arte cubano fuera de la isla hasta ese momento.[13] Como escribiera en 2014 Gail Gelburd, historiadora de arte estadounidense, el museo canadiense hizo "lo que ningún museo estadounidense ha podido lograr en casi cincuenta años: exponer el arte que albergan los museos de Cuba."[14]

Hoy día, el embargo —que sólo el Congreso de EE.UU. puede levantar o enmendar— sigue siendo la piedra angular de la política hacia Cuba. Y si bien algunos presidentes demócratas han atenuado las restricciones de comercio y viajes, los republicanos por lo general han restringido los intercambios culturales y educativos, las visitas familiares y las remesas a la isla. La administración de Jimmy Carter (1977–81) inició un acercamiento que culminó con la apertura de secciones de

intereses en Washington y La Habana en septiembre de 1977. Por el contrario, el presidente Ronald Reagan (1981–89) quiso endurecer el embargo y aislar a Cuba de la esfera internacional. En 1999, la administración de Bill Clinton (1993–2001) facilitó la visita de artistas y músicos cubanos a Estados Unidos bajo la figura jurídica del intercambio entre pueblos (*people-to-people exchanges*), pero la administración de George W. Bush (2001–09) volvió a intensificar el embargo comercial y limitó los viajes hacia y desde la isla.

Durante su segundo término, la administración de Barack Obama (2009–17) distendió las regulaciones de viajes, negocios y comunicación con Cuba, sobre todo a partir del 17 de diciembre de 2014. Al amparo de una rúbrica expandida de los intercambios *people-to-people*, los artistas y otros intelectuales cubanos tuvieron más oportunidades de venir a Estados Unidos e interactuar directamente con figuras e instituciones culturales. Los programas culturales con participación de cubanos de la isla proliferaron en cantidad y variedad, entre ellos conciertos de *jazz* y *rap*, exposiciones de arte, festivales de cine, eventos de teatro, ballet y ópera y conferencias académicas. En menor grado, músicos, artistas, académicos y otros intelectuales estadounidenses han visitado Cuba y han logrado conocer mejor su rica y diversa cultura.

Durante los últimos dos años del mandato de Obama (2015–16), los intercambios culturales entre Cuba y Estados Unidos prosperaron gracias a visitas bilaterales, acuerdos formales y contactos informales. En opinión de Sheryl Lutjens, veterana analista de asuntos cubanos, la distensión iniciada por el presidente Obama el 17 de diciembre de 2014 implicó una transformación sustancial en los intercambios culturales y educativos entre Cuba y Estados Unidos. La restauración de las relaciones diplomáticas entre ambos gobiernos durante el verano de 2015 estimuló el flujo de músicos, artistas, escritores y académicos. Por ejemplo, en abril de 2016 visitó La Habana una delegación de alto nivel en representación del Comité Presidencial para las Artes y las Humanidades, y allí anunció nuevas iniciativas culturales que abarcaban desde programas de conservación de arte y becas de investigación en arquitectura hasta festivales de cine. Por su parte, la Smithsonian Institution planeó dedicar a Cuba su Folklife Festival de 2017 en la Explanada Nacional en Washington, aunque luego se vio obligada a cancelarlo a raíz de infructuosas negociaciones con el gobierno cubano. Los intercambios educativos entre instituciones estadounidenses y cubanas, incluidas muchas universidades de todo Estados Unidos, también aumentaron considerablemente durante este período, pero disminuyeron a finales de 2017.[15]

En Miami, los crecientes contactos culturales entre Cuba y Estados Unidos han sido objeto de intenso escrutinio y debate. Lo cierto es que las recientes relaciones culturales entre ambos países parecían desniveladas, es decir, más artistas, músicos, escritores y académicos cubanos podían viajar a Estados Unidos que sus homólogos estadounidenses a Cuba. Además, el gobierno cubano con frecuencia negaba la visa de viaje a los ciudadanos estadounidenses (incluidos los cubanoamericanos) que pudieran criticar públicamente el régimen de Castro. Por ende, los detractores de los programas de intercambio cultural han aducido que, en el fondo, éstos resultan más beneficiosos para el régimen de Castro que para los intereses de Estados Unidos. Algunos artistas y músicos exiliados prominentes —como los cantantes miamenses Gloria Estefan y Willy Chirino— han declarado que no se presentarán en la isla en las circunstancias imperantes, aunque el gobierno cubano diera su autorización.[16]

Desde enero de 2017 las relaciones entre Cuba y Estados Unidos se han enfriado bajo la administración de Donald Trump. A la sazón de este escrito (febrero de 2018), los intercambios culturales se han estancado, sobre todo después de que la embajada estadounidense en La Habana suspendiera el visado para los no inmigrantes y Estados Unidos expulsara a funcionarios consulares de la embajada cubana en Washington, DC.[17]

La política cultural en la diáspora

Los refugiados cubanos del sur de la Florida normalmente han tenido un papel clave en la existencia (o ausencia) de relaciones entre Estados Unidos y Cuba desde 1959. En los años que siguieron al triunfo de la Revolución, gran cantidad de escritores, artistas, músicos y académicos cubanos se exiliaron, radicándose sobre todo en Miami. Por lo menos 200 artistas visuales se fueron. Entre estas figuras cultura-

les que dejaron la isla en ese tiempo cabe mencionar a los escritores Jorge Mañach, Lydia Cabrera y Lino Novás Calvo; los pintores Cundo Bermúdez y José Mijares; el compositor Ernesto Lecuona y las cantantes populares Olga Guillot, Celia Cruz y La Lupe. Durante las décadas de los sesenta y setenta, las posturas políticas del exilio consumieron a la primera generación de intelectuales cubanoamericanos, que tendía a compartir una férrea ideología anticomunista, una actitud beligerante contra el régimen de Castro y la renuencia a negociar con dicho gobierno.[18] Al mismo tiempo, tanto en la isla como en otros países, los partidarios de la Revolución condenaron al ostracismo a los escritores y artistas exiliados.

Entre 1959 y 1979, los miembros de la comunidad expatriada (incluidos artistas y demás intelectuales) tuvieron muy poco contacto personal con Cuba. Antes del "diálogo" de 1978,[19] la mayoría de los cubanos que salían de la isla no podía regresar, ni siquiera para una visita corta. La diáspora cubana quedó en gran medida desconectada de sus raíces culturales en la patria. Durante décadas, estos cubanos no se involucraron con la producción cultural de Cuba, excepto para criticarla por razones políticas. A su vez, las instituciones culturales cubanas invisibilizaron los nombres y las aportaciones de los escritores y artistas que habían "abandonado" la isla permanentemente.[20]

En el ámbito local, la población del sur de la Florida en su mayoría fue indiferente al arte y la cultura de Cuba en las décadas que siguieron a la Revolución de 1959. En aquel entonces, las instituciones culturales locales, como museos, galerías, escuelas profesionales y universidades, apenas prestaban atención a las manifestaciones culturales del exilio. Los más concernidos (incluidos coleccionistas de arte, curadores y críticos) rara vez reconocían la obra de los artistas cubanoamericanos, en parte por razones estéticas y en parte por razones ideológicas.[21] Por consiguiente, los exiliados cubanos fundaron sus propias instituciones culturales en Miami y otras áreas, tales como las editoriales Universal y Playor, las librerías La Moderna Poesía y Universal, la Galería de Arte Bacardí, la Fundación Cintas, Pro Arte Grateli, la Cuban Heritage Collection del sistema de bibliotecas de la Universidad de Miami, las revistas *Mariel* y *Linden Lane* y el ahora difunto Museo Cubano de Arte y Cultura. Además, escuelas privadas como la Belén Jesuit Preparatory School así como numerosas organizaciones voluntarias y publicaciones periódicas trabajaron por mantener un sentido de "cubanidad" en las generaciones de cubanoamericanos más jóvenes.[22] El trasplante de las instituciones culturales prerrevolucionarias y la creación de otras en el exilio ayudaron a conservar y hacer florecer el arte, la literatura, la música y la cultura de Cuba en Miami entre principios de los años sesenta y finales de los setenta. Poco a poco, los museos y galerías locales fueron coleccionando obras de artistas cubanoamericanos y algunos exiliados cubanos adinerados se convirtieron en ávidos coleccionistas de arte cubano y cubanoamericano.[23]

El éxodo cubano sufrió transformaciones sustanciales a partir de los años ochenta, a medida que nuevas oleadas de migrantes reestructuraban el perfil demográfico, socioeconómico y político de dicha población. El éxodo del Mariel en 1980 trajo un buen número de escritores como Reinaldo Arenas y Carlos Victoria, y artistas visuales como Carlos Alfonzo y Roberto Valero. Los cubanos que formaron parte del Mariel y posteriores oleadas de migración en general parecían más receptivos a mantener lazos con Cuba que los refugiados anteriores.[24] La diáspora también diversificó cada vez más sus localizaciones, trascendiendo los destinos primordiales de Estados Unidos y Puerto Rico. Los que se reubicaron en México y España estuvieron más dispuestos a seguir vinculados con la cultura y la sociedad cubanas que los que vivían en Miami. "Exiliados de terciopelo" fue un término que los exiliados de promociones anteriores aplicaron con sorna a un pequeño núcleo de intelectuales cubanos radicados en México que no querían quemar naves en su país natal.[25]

Luego de los ochenta, las generaciones cubanoamericanas más jóvenes de escritores —como Cristina García, Achy Obejas y Ana Menéndez— y artistas visuales —como Ana Mendieta, Ernesto Pujol y Alberto Rey— han explorado el tema del regreso a Cuba, tanto literal como simbólicamente.[26] Un temprano intento de forjar y mantener contactos entre los cubanos dentro y fuera de la isla fue el volumen editado por Ruth Behar *Bridges to Cuba* (1994), así como su posterior reencarnación, *Bridges to/from Cuba*, el blog creado por Behar y Richard Blanco. Gracias a estas iniciativas diversas, y a veces coincidentes, la frontera entre la cultura cubana en la isla y en el extranjero parecía más difusa que entre 1959 y 1989.

Los artistas que se fueron de Cuba en los noventa provenían de un contexto socioeconómico y político —la era postsoviética— muy diferente al de las generaciones anteriores del exilio. De hecho, muchos no se consideraban "exiliados" y mantenían vínculos estrechos con la isla, aunque tuvieran diferencias ideológicas con el régimen socialista. En opinión de Eva Silot Bravo, "esta nueva camada incluyó la reubicación del grupo más significativo de artistas y músicos cubanos nacidos y criados durante la Revolución".[27] Algunos lograron mantener la doble residencia en Cuba y en el extranjero, transgrediendo así las oposiciones geopolíticas binarias de la Guerra Fría. Un ejemplo notable es la artista de instalaciones y performance Tania Bruguera, quien vive y trabaja entre Nueva York y La Habana, a pesar de haber criticado públicamente al gobierno cubano. En la última década, los intercambios culturales entre los cubanos dentro y fuera de la isla se han intensificado, en especial en las artes visuales. "Dialogues in Cuban Art" (Diálogos sobre arte cubano), bajo la dirección de la historiadora de arte y curadora cubanoamericana Elizabeth Cerejido, fue uno de los proyectos más importantes en el esfuerzo de crear un puente artístico entre Miami y La Habana. Con el patrocinio de la Knight Foundation y el PAMM, esta iniciativa trajo a quince artistas cubanos a Miami y llevó una cantidad similar de artistas cubanoamericanos a La Habana entre 2015 y 2016.[28]

El movedizo terreno de las políticas culturales

La reciente evolución de las relaciones culturales entre Estados Unidos y Cuba ha conmocionado a la diáspora cubana en Miami. En 2010, la feria Art Basel Miami Beach por primera vez incluyó a la galería Cernuda Arte, la cual exhibió obras de artistas cubanos como Wifredo Lam, Amelia Peláez, Mariano Rodríguez y otros, antes proscritas por ciertos miembros del exilio.[29] Así mismo, Art Basel ha exhibido de manera prominente la obra de cubanos como Tania Bruguera y José Bedia (quien se fue primero a México en 1993 y luego a Miami en 1994) sin mayor oposición o protesta. En 2011, la Cuban Soul Foundation, afiliada a la Cuban-American National Foundation (CANF), comenzó a patrocinar intercambios culturales con artistas jóvenes disidentes, como los raperos afrocubanos David Escalona (de Omni-Zona Franca) y Raudel Collazo (alias Escuadrón Patriota). La exposición de 2014 *One Race,* *the Human Race* en el centro The Studios of Key West se promocionó como el "primer intercambio entre museos de EE.UU. y Cuba en cinco décadas", presentando obras del ubicuo Mendive y otros artistas residentes de Cuba como Fabelo y Sandra Ramos. En este caso sí se suscitó cierta polémica, sobre todo entre los exiliados cubanos que aún piensan que los museos y galerías de Estados Unidos no deben exhibir obras de artistas que vivan en la isla.[30]

Con todo, las exposiciones de tema cubano han proliferado en la última década en Estados Unidos, e incluso en el sur de la Florida. En 2009, el Lyman Allyn Art Museum de New London, Connecticut, organizó una muestra itinerante con más de 50 piezas cubanas titulada *Ajiaco: Stirrings of the Cuban Soul.* En 2014, el Frost Art Museum de Miami colaboró con el California African American Museum de Los Ángeles en una retrospectiva de los 50 años de carrera de Mendive. Un año después, el Bronx Museum of the Arts inauguró la exposición *Wild Noise*, donde estuvieron representados más de 100 artistas de la colección del Museo de Bellas Artes de La Habana. El Fowler Museum de la Universidad de California en Los Ángeles inauguró en octubre de 2016 la primera retrospectiva de la grabadora Belkis Ayón, la cual viajó al Museo del Barrio en Nueva York durante el verano de 2017. En noviembre de 2016, el Museo de Historia Natural de Nueva York llevó a cabo su primera exposición sobre la diversidad natural y cultural de Cuba. En enero de 2017, el Coral Gables Museum presentó uno de los compendios más abarcadores de arte cubano, donde se incluyeron obras de Lam, Peláez, René Portocarrero, Mendive, Fabelo y Tomás Sánchez.[31] La muestra había estado antes en el Museo de Bellas Artes de la Universidad Estatal de Florida en Tallahassee. En noviembre de 2017, el Walker Art Center de Mineápolis patrocinó la exposición más extensa de arte cubano moderno y contemporáneo en Estados Unidos hasta esa fecha, *Adiós Utopia: Dreams and Deceptions of Cuban Art since 1950*. Esta muestra itinerante incluyó más de 100 obras de la Cisneros Fontanals Art Foundation, con sede en Miami. Por su parte, el John F. Kennedy Center for the Performing Arts en Washington, DC, organizó entre mayo y junio de 2018 *Artes de Cuba: From the Island to the World*, un extenso programa que incluyó arte, cine, música, danza, teatro y moda.

Las polémicas en torno a la colección, exposición y promo-

ción del arte cubano han persistido en Miami. En junio de 2017, la Cintas Foundation anunció que consideraría solicitudes de becas de investigación (*fellowships*) de artistas, arquitectos, escritores y músicos cubanos, sin importar su lugar de residencia, incluida Cuba. Aunque algunos artistas y críticos exiliados se opusieron a esta decisión, no recurrieron a las tácticas violentas que fueron comunes en el Miami de los años setenta y ochenta. De todos modos, la política de incluir a los cubanos de la isla enfrentó a la Cintas Foundation con otras instituciones culturales miamenses, como el American Museum of the Cuban Diaspora, dedicado exclusivamente a artistas exiliados.[32]

Durante el verano de 2017, el PAMM inauguró un proyecto de tres capítulos titulado *On the Horizon* (En el horizonte). Pese a la resistencia de algunos sectores de la comunidad cubano-americana de Miami, la exposición atrajo cientos de visitantes al museo y fue bien acogida por la crítica local. Esta muestra del PAAM reavivó los debates públicos de las décadas anteriores y puso a prueba la tolerancia del exilio para el arte producido en la Cuba contemporánea. Entre otras cuestiones, se ha insistido en que exhibir ese tipo de obra conlleva beneficios económicos para el gobierno cubano a la vez que limita las oportunidades para los artistas cubanoamericanos.[33]

En algunas áreas, las viejas líneas de batalla entre artistas, músicos, escritores y académicos a ambos lados del estrecho de Florida aún existen, aunque ahora parezcan menos politizadas y definidas que en el pasado. Algunos sucesos recientes sugieren que ni las pinturas ni otras obras de arte, como tampoco la música producida en Cuba, provocan tanta hostilidad en el exilio como en el pasado, pero los "intercambios culturales" entre Cuba y Estados Unidos todavía generan "ansiedades domésticas" entre los sectores conservadores de la comunidad cubanoamericana en Miami. Al mismo tiempo, los museos, galerías de arte y colecciones privadas locales han seguido reuniendo y exhibiendo obras producidas en la isla después de la Revolución. Ciertos cubanoamericanos alguna vez consideraron que exponer y adquirir arte cubano posterior al 1959 era una traición a la experiencia traumática del exilio, y esto generaba precipitadas acusaciones de simpatizar con el comunismo y difundir "la propaganda marxista-leninista". En la actualidad, poseer una pieza de Lam, Peláez,

Portocarrero o Mendive suele ser signo de distinción, como bien lo refleja la creciente demanda de éstas en el mercado del arte local e internacional.

Conclusión

La Guerra Fría limitó seriamente los contactos culturales entre Cuba y Estados Unidos tras el triunfo de la Revolución cubana. La ruptura de las relaciones diplomáticas en 1961 y la consolidación del embargo estadounidense en 1962 obstruyeron el comercio, la transportación, las telecomunicaciones y hasta el servicio de correo postal entre ambos países. Pese a su proximidad geográfica y sus afinidades históricas, Cuba y Estados Unidos se convirtieron en adversarios ideológicos en un mundo bipolar que socavó contactos artísticos y culturales. En el floreciente enclave cubano de Miami, la ideología dominante del exilio impidió todo acercamiento con el gobierno de Castro y catalogó a todos los artistas, músicos, escritores e intelectuales que permanecieron en la isla como portavoces del régimen socialista.

La situación ha cambiado bastante en las últimas tres décadas. El colapso del bloque soviético entre 1989 y 1991 privó a Cuba de sus principales aliados comerciales y políticos y forzó al gobierno de Castro a reinsertar a la isla en la economía capitalista global. Muchos de los productores culturales cubanos —entre ellos músicos, cineastas, actores, escritores y artistas visuales— de pronto comenzaron a entablar relaciones comerciales con extranjeros que les ofrecían la posibilidad de transacciones en mercados lucrativos y quizás de asegurarse fuentes de ingreso independientes. En Miami, la rápida transformación demográfica de la comunidad cubanoamericana, con una segunda generación nacida y criada en Estados Unidos y las oleadas de inmigrantes a partir de 1994, contribuyó a cambiar la actitud con respecto a Cuba. Varias encuestas públicas han confirmado el creciente respaldo de la comunidad cubanoamericana a las gestiones de acercamiento, versus aislamiento, en lo que a la isla concierne.[34] Esta actitud —sobre todo entre los expatriados más jóvenes y más recientes— a menudo se extiende a las actividades culturales originadas en Cuba, como conciertos en vivo, proyecciones de películas, representaciones teatrales, exhibiciones de arte

y presentaciones de libros. Décadas de distanciamiento, animosidad y malentendidos mutuos entre Cuba y Estados Unidos poco a poco han dado paso a encuentros más directos entre la gente de ambos pueblos, y las artes visuales han sido piedra angular de esos puentes culturales tendidos sobre el estrecho de Florida.

Notas

1 Lissette Corsa, "Art to Burn", *Miami New Times*, 8 de abril de 1999, http://www.miaminewtimes.com/news/art-to-burn-6359117.

2 José M. Juara, "Hay razones para quemar un cuadro", *El Nuevo Herald*, 23 de abril de 1988, reproducido por el blog *Villa Granadillo*, 23 de septiembre de 2012, https://villagranadillo.blogspot.com/2012/09/jose-juara-silverio-explica-por-que-le.html; Cammy Clark, "Cuban Cultural Exchange Draws Ire from Some Exiles", *Miami Herald*, http://www.miamiherald.com/news/local/in-depth/article1961040.html.

3 No obstante, Jorge M. Pérez denunció a la Junta de Comisionados del Condado de Miami-Dade por haber retirado $550,000 de los $4 millones en subsidios anuales al PAMM como "castigo" por haber incluido a artistas que en la actualidad residen en Cuba. En cambio, la comisión asignó los fondos al flamante American Museum of the Cuban Diaspora en Coral Gables. Ver Douglas Hanks, "Jorge Pérez Accuses Miami-Dade of Punishing Art Museum for Celebrating Cuban Artists", *Miami Herald*, 6 de diciembre de 2017, http://www.miamiherald.com/news/local/community/miami-dade/article188316354.html.

4 Ver Leonardo Acosta, "Interinfluencias y confluencias en la música popular de Cuba y de los Estados Unidos", en *Culturas encontradas: Cuba y los Estados Unidos*, ed. Rafael Hernández y John H. Coatsworth (La Habana y Cambridge, MA: Centro de Investigación y Desarrollo de la Cultura Cubana Juan Marinello; Centro de Estudios Latinoamericanos David Rockefeller, Universidad de Harvard, 2001), 47.

5 El discurso completo de Castro aparece traducido al inglés en Lee Baxandall, ed., *Radical Perspectives in the Arts* (Baltimore: Penguin Books, 1972), 267–98. La censura oficial del documental de 14 minutos de duración titulado *PM*, dirigido por Sabá Cabrera Infante y Orlando Jiménez Leal, precipitó el discurso en la Biblioteca Nacional. Para más detalles sobre este episodio, ver Orlando Jiménez Leal y Manuel Zayas, eds., *El caso PM: Cine, poder y censura* (Madrid: Colibrí, 2012).

6 Ver Rebecca J. Gordon-Nesbitt, "The Aesthetics of Socialism: Cultural Polemics in 1960s Cuba", *Oxford Art Journal* 37, núm. 3 (2014): 265–83; Abigail McEwen, *Revolutionary Horizons: Art and Polemics in 1950s Cuba* (New Haven: Yale University Press, 2016).

7 Ver Lourdes Casal, ed., *El caso Padilla: Literatura y revolución en Cuba. Documentos* (Nueva York: Atlantis, 1971); Doreen Weppler-Grogan, "Cultural Policy, the Visual Arts, and the Advance of the Cuban Revolution in the Aftermath of the Gray Years", *Cuban Studies* 41 (2010): 143–65. Aun así, los modelos soviéticos nunca remplazaron del todo la influencia de la cultura popular de EE.UU. en la isla, y la Unión Soviética dejó pocas huellas en la producción cultural de Cuba luego de 1991. Ver Jacqueline Loss, *Dreaming in Russian: The Cuban Soviet Imaginary* (Austin: University of Texas Press, 2013).

8 Juan A. Martínez, *Cuban Art and National Identity: The Vanguardia Painters, 1927–1950* (Gainesville: University of Florida, 1994), 30.

9 Ramón Cernuda y Editorial Cernuda, Inc., demandantes, v. George D. Heavey, Comisionado Regional del Servicio de Aduanas de Estados Unidos, y Departamento del Tesoro, Servicio de Aduanas de Estados Unidos, demandados, caso núm. 89-1265-Civ. Tribunal de Distrito de Estados Unidos para el Distrito Sur de Florida, Sala de Miami,

incoado el 18 de septiembre de 1989. Ver también Gail Gelburd, "Cuba and the Art of 'Trading with the Enemy'", *Art Journal* 68, núm. 1 (2014): 24–39

10 Joshua Bosin, "Miami's Mambo: The 'Cuba Affidavit' and Unconstitutional Cultural Censorship in an Embargo Regime", *University of Miami Inter-American Law Review* 36, núm. 1 (2004): 75–113.

11 Ver Ariana Hernández-Reguant, "Multicubanidad", en *Cuba in the Special Period: Culture and Ideology in the 1990s*, ed. Hernández-Reguant (Nueva York: Palgrave Macmillan, 2009), 69–88; Esther Whitfield, "Truth and Fictions: The Economics of Writing, 1994–1999", en ibíd., 21–36; Elizabeth Cerejido, "Replanteándonos la diáspora: ¿Arte cubano o arte cubanoamericano?", en *Un pueblo disperso: Dimensiones sociales y culturales de la diáspora cubana*, ed. Jorge Duany (Valencia, España: Aduana Vieja, 2014), 217–36.

12 Ver Nora Gámez Torres, "La Habana está en todas partes: Young Musicians and the Symbolic Redefinition of the Cuban Nation", en *Un pueblo disperso*, 190–216; Eva Silot Bravo, "Cubanidad 'in Between': The Transnational Cuban Alternative Music Scene", *Latin American Music Review* 38, núm. 1 (2017): 28–56; Cristina Venegas, "Filmmaking with Foreigners", en *Cuba in the Special Period*, 37–50; Santiago Juan-Navarro, "Cine-*collage* y autoconciencia en el nuevo documental cubano" en *Reading Cuba: Discurso literario y geografía transcultural*, ed. Alberto Sosa Cabanas (Valencia, España: Aduana Vieja, 2018), 251.

13 Andrea O'Reilly Herrera, *Cuban Artists across the Diaspora: Setting the Tent against the House* (Austin: University of Texas Press, 2011), 23; Tanya Katerí Hernández, "The Buena Vista Social Club: The Racial Politics of Nostalgia", en *Latino/a Popular Culture*, ed. Michelle Habell-Pallán y Mary Romero (Nueva York: New York University Press, 2002), 61–72. Acerca de la exposición de Montreal, ver Nathalie Bondil, ed., *Cuba: Art and History from 1868 to Today* (Montreal: Montreal Museum of Fine Arts; Prestel, 2009). El catálogo de la exposición no incluyó obras de arte producidas por cubanos en el exilio.

14 Gelburd, "Cuba and the Art of 'Trading with the Enemy'", 30.

15 Jordan Levin, "Forging a New Path to Cultural Exchanges with Cuba", *Miami Herald*, 6 de junio de 2015, http://www.miamiherald.com/entertainment/ent-columns-blogs/jordan-levin/article23090049.html; Sheryl Lutjens, "The Subject(s) of Academic and Cultural Exchange: Paradigms, Powers, and Possibilities", en *Debating U.S.-Cuba Relations: How Should We Now Play Ball?* ed. Jorge Domínguez, Rafael M. Hernández y Lorena G. Barberia, 2a ed. (Nueva York: Routledge, 2017), 260; National Endowment for the Arts, "Cultural Agreements Announced in Havana", 22 de abril de 2016, https://www.arts.gov/news/2016/cultural-agreements-announced-havana-cuba; David Montgomery, "Smithsonian Cancels Plan to Feature Cuba at the 2017 Folklife Festival", *The Washington Post*, 1 de octubre de 2016, https://www.washingtonpost.com/news/arts-and-entertainment/wp/2016/10/01/folklife/?utm_term=.ffb710fdff58; Mary Beth Marklein, "U.S.-Cuba Détente Paves the Way for Deeper Academic Ties", *Chronicle of Higher Education*, 21 de enero de 2015, https://www.chronicle.com/article/US-Cuba-Detente-Paves-the/151333. Sin embargo, 24 *colleges* y universidades en EE.UU. cancelaron sus programas de intercambio educativo en Cuba durante los últimos meses de 2017, tras el deterioro de las relaciones entre ambos países. "Una veintena de universidades de EEUU ha cancelado proyectos con instituciones cubanas", *Diario de Cuba*, 3 de febrero de 2018, http://www.diariodecuba.com/cultura/1517667941_37128.html.

16 Ver, por ejemplo, Nora Gámez Torres, "¿A quién beneficia el intercambio cultural entre Cuba y EEUU?", *El Nuevo Herald*, 21 de julio de 2014, http://www.elnuevoherald.com/ultimas-noticias/article2037369.html. Un problema adicional era que las autoridades cubanas desconfiaban de los programas de intercambio cultural y educativo fomentados por la administración de Obama, tildándolos de subversivos al régimen socialista de la isla. Ver Nancy N. Balcziunas, *The Music and Politics of Willy Chirino*, tesis de BA, Georgia Southern University, 2017, https://digitalcommons.georgiasouthern.edu/honors-theses/252/.

17 El gobierno de EE.UU. tomó estas medidas luego de los misteriosos "ataques acústicos" contra 24 diplomáticos estadounidenses asignados a la embajada de EE.UU. en La Habana entre noviembre de 2016 y agosto de 2017.

18 Ricardo Pau-Llosa, "Cuban Art in South Florida", en *Cuban Exiles in Florida: Their Presence and Contribution*, ed. Antonio Jorge, Jaime Suchlicki y Adolfo Leyva de Varona (Miami: University of Miami, North-South Center, 1991), 251. Ver también María Cristina García, *Havana USA: Cuban Exiles and Cuban Americans in South Florida, 1959-1994* (Berkeley: University of California Press, 1996), 169–207; e Isabel Álvarez Borland, *Cuban-American Literature of Exile: From Person to Persona* (Charlottesville: University of Virginia Press, 1998). Ver otros análisis de la ideología política dominante entre los exiliados cubanos en Miami en Guillermo J. Grenier, "Engage or Isolate? Twenty Years of Cuban Americans' Changing Attitudes Towards Cuba—Evidence from FIU Cuba Poll", *IdeAs: Idées d'Amériques* 10 (2017–18), https://journals.openedition.org/ideas/2244; Guillermo J. Grenier y Lisandro Pérez, *The Legacy of Exile: Cubans in the United States* (Boston: Allyn and Bacon, 2003), en particular 85–99; Guillermo J. Grenier y Corinna J. Moebius, *A History of Little Havana* (Charleston, SC: History Press, 2015), en particular 61–63, 80–81, 103 y 140.

19 En 1978, 75 exiliados cubanos se reunieron con representantes del gobierno cubano en La Habana para negociar la liberación de prisioneros políticos, la reunificación de las familias y los viajes a la isla. El llamado "diálogo" creó las condiciones para que más de 100,000 exiliados cubanos pudieran visitar la isla en 1979.

20 Entre los que estuvieron en la lista negra por haberse mudado al extranjero a partir de 1959 estaban los escritores Lydia Cabrera, Gastón Baquero, Guillermo Cabrera Infante, Severo Sarduy, Reinaldo Arenas, Antonio Benítez Rojo, Zoé Valdés y Daína Chaviano, así como los artistas visuales José Bedia y Carlos Estévez y los cantantes Celia Cruz, Gloria Estefan y Willy Chirino. Sin embargo, las instituciones culturales cubanas recientemente han "rehabilitado" a algunas de las figuras exiliadas que habían sido proscritas en la narrativa canónica de la cultura cubana en la isla. Ver una discusión sobre la exclusión oficial de numerosos autores exiliados en Rafael Rojas, *El estante vacío: Literatura y política en Cuba* (Barcelona: Anagrama, 2009). Un ejemplo de los intentos parciales de reincorporarlos en el discurso dominante de la nación cubana puede verse en Instituto de Literatura y Lingüística José Antonio Portuondo Valdor, "Apéndice: La literatura cubana entre 1989 y 1999", en *Historia de la literatura cubana*, vol. 3 (La Habana: Letras Cubanas, 2008), 585–692.

21 Lynette M. F. Bosch tiene argumentos persuasivos para afirmar que gran parte de las obras de la primera generación de artistas cubanoamericanos era incompatible con la agenda modernista y posmodernista del *establishment* artístico en EE.UU., sobre todo en la ciudad de Nueva York. Ver Bosch, "From the Vanguardia to the United States: Cuban and Cuban-American Identity in the Visual Arts", en *Cuban-American Literature and Art: Negotiating Identities*, ed. Isabel Álvarez Borland y Lynette M. F. Bosch (Albany: State University of New York Press, 2009), 138–39; Bosch, "The Cuban-American Exile *Vanguardia*: Towards a Theory of Collecting Cuban-American Art", en *A Moveable Nation: Cuban Art and Cultural Identity*, ed. Jorge Duany (manuscrito inédito).

22 Ver Lisandro Pérez, "Cuban Catholics in the United States", en *Puerto Rican and Cuban Catholics in the U.S., 1900-1965*, ed. Jay P. Dolan y Jaime R. Vidal (Notre Dame, IN: University of Notre Dame Press, 1994), 147–247.

23 En 1983, nueve artistas cubanos exiliados exhibieron sus obras como parte de la exposición *The Miami Generation* en el Museo Cubano de Arte y Cultura de Miami. Ver un estudio específico de uno de los principales miembros de esta generación en William Navarrete y Jesús Rosado, eds., *Visión crítica de Humberto Calzada* (Valencia, España: Aduana Vieja, 2008). La primera exposición abarcadora de arte cubanoamericano se llevó a cabo entre 1988 y 1989 en varios lugares en Estados Unidos y Puerto Rico. Ver Ileana Fuentes-Pérez, Graciela Cruz-Taura y Ricardo Pau-Llosa, eds., *Outside Cuba/Fuera de Cuba: Contemporary Cuban Visual Artists/Artistas cubanos contemporáneos* (New Brunswick, NJ: Transaction, 1989).

24 Ver Jorge Duany, "Cuban Migration: A Postrevolution Exodus Ebbs and Flows", *Migration Information Source*, 6 de julio de 2017, https://www.migrationpolicy.org/article/cuban-migration-postrevolution-exodus-ebbs-and-flows; Susan Eva Eckstein, *The Immigrant Divide: How Cuban Americans Changed the U.S. and Their Homeland* (Nueva York: Routledge, 2009); Silvia Pedraza, *Political Disaffection in Cuba's Revolution and Exodus* (Nueva York: Cambridge University Press, 2007). Ver pruebas estadísticas de las actitudes cambiantes de los cubanoamericanos hacia Cuba en Grenier, "Engage or Isolate?"; Grenier y Hugh Gladwin, *2016 FIU Cuba Poll: How Cuban Americans in Miami View U.S. Policies Toward Cuba* (Miami: Steven J. Green School of International and Public Affairs, Florida International University, 2016).

25 Ver Rafael Rojas, "From Havana to Mexico City: Generation, Diaspora, and Borderland", en *The Portable Island: Cubans at Home in the World*, ed. Ruth Behar y Lucía M. Suárez (Nueva York: Palgrave Macmillan, 2008), 93–102; Tanya N. Weimar, *La diáspora cubana en México: Terceros espacios y miradas excéntricas* (Nueva York: Peter Lang, 2008); Mette Louise Berg, *Diasporic Generations: Memory, Politics, and Nation among Cubans in Spain* (Nueva York: Berghan, 2011).

26 Ver Iraida H. López, *Impossible Returns: Narratives of the Cuban Diaspora* (Gainesville: University Press of Florida, 2015).

27 Silot Bravo, "Cubanidad 'in Between'", 30.

28 Ver *Dialogues in Cuban Art: An Artist Exchange Program between Miami and Havana*, http://dialoguesincubanart.org/. Otra iniciativa reciente es CubaOne, organización sin fines de lucro que patrocina viajes de jóvenes cubanoamericanos a Cuba. En julio de 2017 Ruth Behar y Richard Blanco acompañaron a diez escritores cubanoamericanos a la isla. Ver CubaOne, http://cubaone.org.

29 El catálogo más reciente de *Important Cuban Artworks*, publicado por Cernuda Arte, incluye numerosas pinturas de artistas que aún viven en Cuba, como Mendive y Fabelo, junto a otros ya fallecidos que se quedaron en la isla después de la Revolución, como Peláez y Portocarrero, y algunos que se mudaron al extranjero, como Carreño y Bermúdez.

30 Christine Armario, "First U.S.-Cuba Museum Exchange in 5 Decades", *Yahoo News*, 21 de febrero de 2014, https://www.yahoo.com/news/first-us-cuba-museum-exchange-5-decades-190748572.html; Cammy Clark, en "Cuban Cultural Exchange", cita al abogado cubanoamericano Rafael Peñalver, presidente del San Carlos Institute en Key West, como uno de los críticos más abiertos de la exposición.

31 Ver Frost Art Museum, *Things That Cannot Be Seen Any Other Way: The Art of Manuel Mendive* (Miami: Frost Art Museum, Florida International University, 2013); Florida State University Museum of Fine Arts, *Cuban Art in the 20th Century: Cultural Identity and the International Avant Garde* (Tallahassee: Museum of Fine Arts, College of Fine Arts, Florida State University, 2016).

32 *Cuban Art News*, "The Cintas Foundation Seizes the Moment in Cuban Art", 27 de junio de 2017, http://www.cubanartnews.org/news/the-cintas-foundation-seizes-the-moment-in-cuban-art/6208. En mayo de 2016, el American Museum of the Cuban Diaspora de Miami canceló una exposición con la Cintas Foundation tras el anuncio de la nueva política de la fundación. Ver Adriana Gómez Licon, "Miami Shows Embrace Cuba-Based Artists Even as Tensions Rise", *Orlando Sentinel*, http://www.orlandosentinel.com/news/politics/political-pulse/os-miami-cuba-art-20170724-story.html; Fabiola Santiago, "An Old Affliction Haunts the Cuban: Exile Politics and Divisions", *Miami Herald*, 2 de junio de 2017, http://www.miamiherald.com/news/local/news-columns-blogs/fabiola-santiago/article153920499.html.

33 El abogado cubano exiliado Marcell Felipe, presidente de la conservadora Inspire America Foundation, acusó a Jorge Pérez de promocionar la obra de artistas que "admiran a Castro y toman parte en el sistema castrista de censura, asesinato y tortura". Ver Miguel Fernández Díaz, "Polémica museológica en Miami", *Café Fuerte*, 7 de diciembre de 2017, http://cafefuerte.com/miami/31456-polemica-museologica-miami/.

34 Entre 1995 y 2016, Estados Unidos admitió a 715,816 inmigrantes cubanos, la mayor y más prolongada oleada migratoria cubana jamás vista. Departamento de Seguridad Nacional de EE.UU., *Immigration Data & Statistics*, https://www.dhs.gov/immigration-statistics. Ver datos de encuestas recientes sobre los cubanoamericanos en Grenier y Gladwin, *2016 FIU Cuba Poll*; Bendixen and Amandi International, *Survey of Cuban-Americans: One Year after the Normalization of United States-Cuba Relations*, 17 de diciembre de 2015, http://bendixenandamandi.com/wp-content/uploads/2017/06/BA-Poll-of-Cuban-Americans-12.17.15-Web.pdf.

Sandra Ramos

b. 1969, Havana; lives in Havana and Miami

Aquarium, 2013
3D animation

Through her works, Ramos expresses her personal experience and interpretation of Cuban political and social situations. Her stories are narrated through the persona of a fictitious character that is basically a self-portrait as Lewis Carroll's *Alice in Wonderland*, dressed in the garb of a "Pioneer," a member of a Cuban youth organization.

Known for her skill as a printmaker, she works in diverse mediums, which also include installation, video, and painting. *Aquarium* is a short animated film in which the Pioneer is in a fish tank—the aquarium of the title—filled with water, in direct reference to Cuba as a constricted island. The Pioneer attempts in several ways to circumvent those limits, but every attempt is met with failure. Finally, the glass breaks and the Pioneer/island is set free.

Ramos employs the innocence of childhood to express harsh truths that official Cuban rhetoric does not disclose and that expressed in another way might be misinterpreted. In her series of small autobiographical stories, she uses her character to engage in existential, personal reflections on the experience of having been born and grown up on an island that she has not been able to escape from, not even in exile. It is an island she carries within herself, an island that grew and took shape on the foundation of her body and that, at the same time, she dreams of escaping by defying an infinite array of physical and mental prisons.

All texts on the works in *Domestic Anxieties* were researched and written by Tania Hernández Oro.

Acuario, 2013
Animación 3D

En sus obras, Ramos expresa su experiencia e interpretación del contexto político y social cubano. Narra historias valiéndose de un personaje ficticio que no es más que un autorretrato como si fuera Alicia en el País de las Maravillas, pero vestida de "pionera" (miembro de una organización juvenil cubana).

Aunque muy reconocida en el medio del grabado, Ramos trabaja otros medios como la instalación, el video y la pintura. *Aquarium* es un cortometraje de animación donde la mencionada pionera se sitúa en una pecera llena de agua, referencia directa a las constricciones de Cuba en cuanto isla. La pionera ensaya diversas formas de burlar esos límites, pero en cada intento afronta un nuevo fracaso. Finalmente, el vidrio se rompe y la pionera/isla queda liberada.

Ramos recurre a la inocencia de la infancia para expresar duras verdades que la oficialidad no divulga y que, dichas de otro modo, pudieran malinterpretarse. En su serie de pequeñas historias autobiográficas, utiliza su personaje para hacer reflexiones existenciales sobre la experiencia de haber nacido y crecido en una isla de la que no logra escapar, ni siquiera en el exilio. Es una isla que lleva dentro, que creció y se formó a partir de su cuerpo, y de la cual, al mismo tiempo, sueña con escaparse desafiando una infinidad de prisiones físicas y mentales.

Investigación y textos específicos para cada obra en *Ansiedades domésticas* por Tania Hernández Oro.

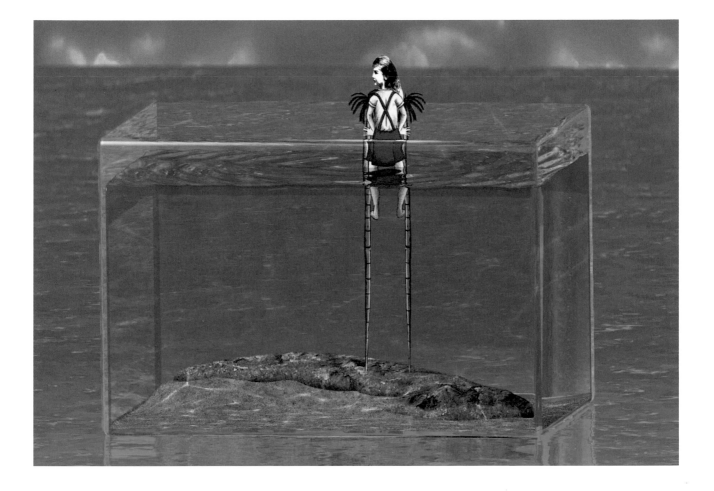

Esterio Segura

b. 1970, Santiago de Cuba; lives in Havana

Move the Heavens with Your Soul, 2002
Mixed media on canvas

Segura has developed an indirect, subtle artistic language through works that address social and psychological conditions in Cuba. Many of his drawings and sculptures evidence the heterogeneous interchangeability of political, religious, and cultural signs, which he then employs in order to parody Cuba's current situation and its history.

Mover el cielo con el alma is a prayer in the face of social despondency, an ode to human strength and the will to make dreams reality. Segura draws a human figure with extended arms on which *Don Quijote*–inspired windmills stand, thus raising existential questions that can be answered only by the work's viewers as they contemplate the risks and sacrifices that stand between happiness and the impossibilities we are constantly faced with.

Mover el cielo con el alma, 2002
Técnica mixta sobre lienzo

Segura desarrolla un lenguaje indirecto, sutil, en temas que por lo general giran en torno a la situación social y psicológica en Cuba. Muchos de sus dibujos y esculturas evidencian el heterogéneo intercambio entre los signos de la política, la religión y la cultura, con lo cual parodia la realidad y la historia nacional.

Mover el cielo con el alma es una plegaria ante el desaliento social, una oda a la fortaleza y la determinación humana de alcanzar los sueños. Segura dibuja una figura humana que con los brazos abiertos sostiene molinos de viento inspirados en los del *Quijote*. Se plantea aquí una problemática existencial que sólo solucionará el espectador al contemplar los riesgos y sacrificios que median entre la felicidad y los imposibles que enfrentamos una y otra vez.

René Francisco Rodríguez

b. 1960, Holguín, Cuba; lives in Havana

Pladur, 2005
Oil on canvas

Pladur (a reference to a brand of drywall) is part of a wider production of black-and-white paintings by Rodríguez of human groups depersonalized and immersed in a mass of people. These works deal with the levels of confusion experienced by the Cuban population with respect to where and how to find references, utopia, or a space for idealism in the midst of the practical problems of everyday life. A strong thematic thread addressed throughout this series involves following futile trajectories, while overcoming trivial obstacles, in the pursuit of insubstantial goals. Additionally central is the idea of "the collective" as a lifeless mass, lacking all autonomy and creativity and discouraging value placed on individual identity.

Pladur, 2005
Óleo sobre lienzo

Pladur (alusión a una marca de placas de yeso para paredes) forma parte de una producción más amplia de pinturas en blanco y negro en las que Rodríguez presenta conjuntos humanos despersonalizados e inmersos en una masa multitudinaria. Estas obras remiten a determinados grados de confusión de la sociedad cubana respecto a dónde y cómo encontrar el referente, la utopía, el idealismo en medio de las cuestiones prácticas del día a día. El andar por caminos sin salida, superando obstáculos triviales con propósitos insustanciales, es el fuerte eje temático a que nos enfrenta esta serie. Otra idea central es la colectividad como aglomeración sin vida, carente de toda autonomía y creatividad, subestimando el valor de la identidad individual.

René Francisco Rodríguez

Heaven, 2007
Acrylic on canvas

Rodríguez's career has been characterized by innovative works linked to experimentation, education, and community intervention. Thematically, his work has encompassed social critique, existential questions, sexuality, issues relating to art itself, and in this work "heaven" as a collective utopia. An influential cultural figure, he has received such important awards as the UNESCO Prize for the Promotion of the Arts (2000) and the Premio Nacional de Artes Plásticas de Cuba (2010).

Cielo, 2007
Acrílico sobre lienzo

La trayectoria de Rodríguez se ha caracterizado por propuestas innovadoras vinculadas a la experimentación, la pedagogía y la intervención comunitaria. Temáticamente, su obra ha abordado la crítica social, las problemáticas existenciales, la sexualidad, cuestiones del propio arte y, en este caso, el "cielo" como utopía colectiva. Figura cultural influyente, Rodríguez ha recibido importantes galardones como el Premio UNESCO de Fomento de las Artes (2000) y el Premio Nacional de Artes Plásticas de Cuba (2010).

Carlos Rodríguez Cárdenas

b. 1962, Sancti Spíritus, Cuba; lives in New York

Space Doesn't Exist, 1991
Oil and Velcro on painted fabric

El espacio no existe, 1991
Óleo y Velcro sobre tela pintada

Life's circumstances inevitably have their effect on the path taken by creativity. Rodríguez Cárdenas was one of the Cuban artists who began to graduate from the Instituto Superior de Arte in the 1980s. His generation believed that the role of art was to be a driving force and a tool for transforming life, but their program was met by a lack of understanding on the part of government authorities. Many of them were censored, which led to a mass exodus and caused a generational void. Using parody and humor, Rodríguez Cárdenas focused his work on questioning the political slogans that were, to him, the essence of governmental demagoguery.

In *El espacio no existe*, the artist criticizes one of the basic problems that Cuban society is still facing today: access to decent housing. Rodríguez Cárdenas experienced this problem at firsthand—he was sometimes forced to live in extremely small spaces. The piece is an approach to human needs both tangible and intangible—the title's double meaning alludes both to the explicit problem of the lack of a peaceful, tranquil space in which to live and to the idea of an association in the mind that overcomes physical distances.

La circunstancia vital inevitablemente se impone y traza el camino creativo. Rodríguez Cárdenas formó parte de los artistas cubanos que recién comenzaron a graduarse del Instituto Superior de Arte en la década de 1980. Esta generación creyó en el papel del arte como motor y herramienta para transformar la vida, pero su producción experimentó la incomprensión de las autoridades. Muchos sufrieron la censura de esos años, que provocó un éxodo masivo y un vacío generacional. Valiéndose de la parodia y el humor, Rodríguez Cárdenas concentró su obra en cuestionar las consignas políticas que, para él, eran la esencia de la demagogia gubernamental.

En *El espacio no existe*, el artista critica uno de los problemas básicos que aún hoy la sociedad cubana padece: el acceso a una vivienda digna. Rodríguez Cárdenas sufrió en carne propia estos conflictos, llegando a vivir en espacios sumamente reducidos. La obra hace un acercamiento a las necesidades humanas, tangibles e intangibles. El sentido doble de su título alude al problema explícito de la carencia de un espacio de sosiego y a la idea de la unión mental más allá de la distancia física.

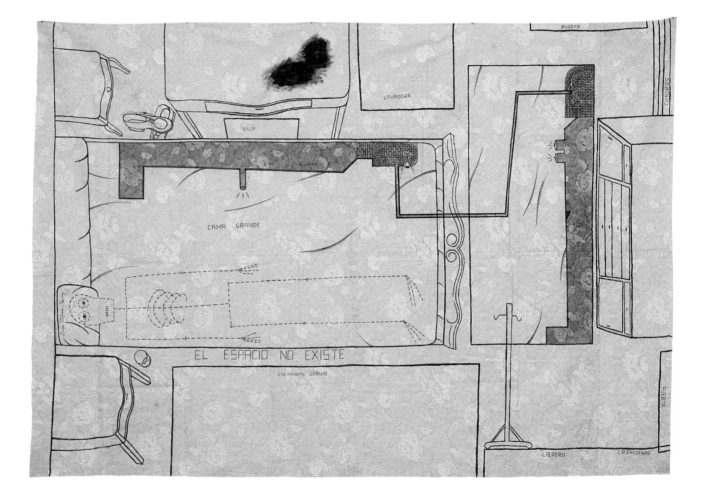

EL ESPACIO NO EXISTE

Atelier Morales

Teresa Ayuso (b. 1961, Havana; lives in Paris)
Juan Luis Morales (b. 1960, Havana; lives in Paris)

Archaeology, from the series Patrimony Adrift, 2014
Inkjet prints

Atelier Morales is a creative duo that works in photography, installations, interventions, architecture, and other related areas. Trained as architects, Ayuso and Morales focus their attention on the urban landscape and its transformations, deliberately combining architecture and the visual arts.

Arqueología is a series of photographs of building interiors in Havana, inspired by the poem of the same name by Cuban writer Eliseo Diego. The city's severe deterioration leaves its marks on the landscape; every month, buildings of great architectural value collapse due to lack of conservation. The most pressing concern, aside from the loss of the country's architectural heritage, is the grim material loss suffered by the city's inhabitants. Today, thousands of families are evacuated to collective housing due to the life-threatening dangers these places present. As a result, the spaces are left uninhabited, desolate, and in ruins, witnesses to a life that has disappeared.

In this exploration, the artists capture the lost memory of family spaces, evoking the lives and stories that will no longer occur in these places. In their desire to recreate that history, they manipulate the images, incorporating fragments of a poem and ghostly images of furniture and human figures.

Archaeology

One day they'll say: Here was
the living room, and over there,
where we found the fragments
of powdery clay, the place
of warmth and happiness.
Then
there'll come a pause, while
the wind smooths down
the inconsolable weeds; but
there'll be not a gust of it that evokes
the laughter, the *buenas tardes*,
the goodbye.

—Eliseo Diego

Arqueología, de la serie *Patrimonio a la deriva*, 2014
Impresiones por inyección de tinta

Atelier Morales es un dúo de creación que trabaja la fotografía, la instalación, la intervención y la arquitectura, entre otras manifestaciones. Arquitectos de formación, Ayuso y Morales ponen su atención en el entorno urbano y sus transformaciones, mezclando deliberadamente la arquitectura y las artes visuales.

Arqueología es una serie fotográfica de interiores de edificios de La Habana, inspirada en el poema homónimo del cubano Eliseo Diego. El profundo deterioro de la ciudad deja huellas en el paisaje; mes tras mes ocurren derrumbes y se pierden edificios de altos valores arquitectónicos por falta de conservación. La mayor preocupación, además de la pérdida del patrimonio arquitectónico del país, es la dura pérdida material que sufren sus habitantes. Actualmente miles de familias son evacuadas a viviendas colectivas debido al peligro que corren sus vidas en estos lugares. Como resultado quedan estos espacios desolados, deshabitados y en ruinas como testigos de la vida que ha desaparecido.

En esta exploración, los artistas captan la memoria perdida de espacios familiares, evocando vidas e historias que ya no pasarán por ese lugar. En su deseo de revivir parte de esa historia, se detienen a manipular la imagen e incorporarle fragmentos de un poema, imágenes fantasmales de mobiliario y figuras humanas.

Arqueología

Dirán entonces: aquí estuvo
la sala, y más allá,
donde encontramos los fragmentos
de levísimo barro, el sitio
del calor y la dicha.
Luego
vendrá una pausa, mientras
el viento alisa los hierbajos
inconsolables; pero
ni un soplo habrá que les evoque
la risa, el buenas tardes,
el adiós.

—Eliseo Diego

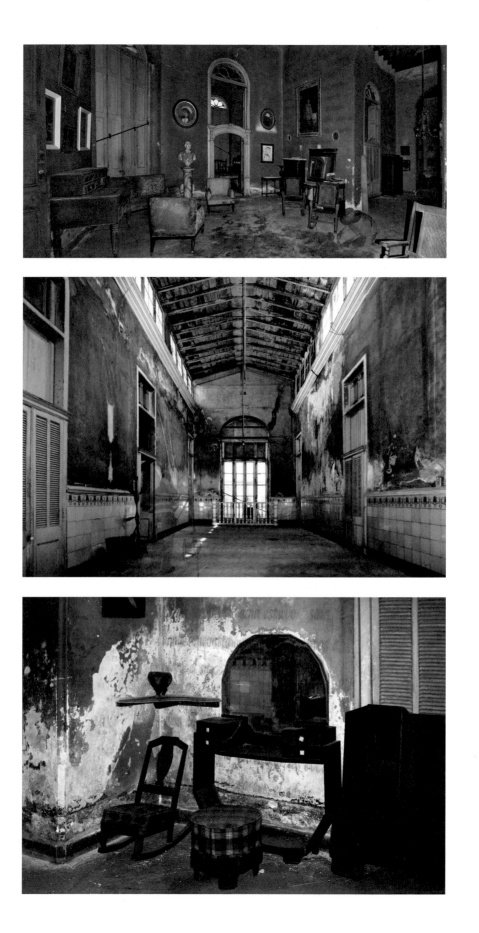

Douglas Argüelles

b. 1977, Havana; lives in Miami

Painting Without Faith, No. 4, 2015
Mixed media on canvas

A 2004 graduate of the Instituto Superior de Arte in Havana, Argüelles is known for his paintings and large installations. *Painting Without Faith, No. 4*, is part of the series of the same name, which consists of nine pieces in total. The scene presented here is simply a pretext the artist uses in order to enter into a reflexive dialogue about the problems of art. The image's depiction of a luxurious domestic interior serves as a symbol of the corruption and decadence of the painting medium itself. His intention is to demonstrate an act of painting without purpose. The textured finish, reminiscent of walls, turns the painting into a decorative object; it becomes conceptually empty, and thus Argüelles underscores the inertness of the medium. Lack of faith is the cause, or perhaps the result, of painting's endless catalogue of textures, materiality, repeated retinal formulas lacking all content, and of its inability to rescue that emptiness or the disconnection between the medium and the viewer.

Pintando sin fe, núm. 4, 2015
Técnica mixta sobre lienzo

Graduado del Instituto Superior de Arte de La Habana en 2004, Argüelles es conocido por sus pinturas y sus grandes instalaciones. *Painting Without Faith, No. 4* forma parte de la serie de igual nombre compuesta por un total de nueve obras. La escena presentada aquí no es más que un pretexto que utiliza el artista para entablar un diálogo reflexivo con los problemas del arte mismo. La imagen de un lujoso interior doméstico sirve para simbolizar la corrupción y la decadencia del medio pictórico. La intención es la propia acción de pintar, sin propósito. La terminación texturada, con efectos que recuerdan paredes, hace de la pintura un objeto decorativo, conceptualmente vacío, y así el autor resalta la existencia inerte del medio artístico. La pérdida de fe es la causa, o el resultado, de ese interminable catálogo de texturas, de materialidad, de repetidas fórmulas retinianas carentes de contenido que no pueden rescatar el vacío y la desconexión entre el medio y el espectador.

241

Douglas Pérez

b. 1972, Cienfuegos, Cuba; lives in Havana

Microbrigade, 2007
Watercolor and graphite on paper

Despite the heterogeneity that characterized Cuban art in the 1990s, artists like Pérez continued to recognize the viability of painting, choosing it as their core medium. Pérez's inclination for provocative yet subtle work led him to address issues related to the Cuban context. He is drawn to the enormous contrasts in Cuba, and explores those contradictions critically and thoughtfully.

Microbrigada makes clear Pérez's critical stance vis-à-vis the sociocultural phenomena of the country's everyday reality. The "microbrigades" of the title were implemented in Cuba as a solution to construction problems. Groups of 20 to 30 people made up construction microbrigades attached to a labor center, and their basic goal was to build housing. The common denominator among the members of the microbrigades—which would be made up of professionals, technicians, and unskilled laborers all thrown together—was the need for a roof over their heads and the heads of their families.

The setting of Pérez's piece is the ruins of a building constructed by one of these brigades. These are rough, unfinished, incomplete, empty spaces—traces of projects that at one time symbolized the driving force of ideology.

Microbrigada, 2007
Acuarela y grafito sobre papel

A pesar de la heterogeneidad que caracterizó al arte cubano en la década de 1990, artistas como Pérez apostaron por la pintura como medio fundamental para desarrollar su trabajo. El gusto por una obra provocadora, y sutil a un tiempo, lo impulsa también a abordar cuestiones propias del contexto cubano. Se siente atraído por los grandes contrastes de Cuba y explora esas contradicciones de forma crítica y reflexiva.

Microbrigada patentiza una postura crítica respecto a fenómenos socioculturales de la realidad cotidiana del país. Las "microbrigadas" se implantaron en Cuba para dar solución a los problemas constructivos. Eran grupos de 20 o 30 personas pertenecientes a un determinado centro laboral que tenían como objetivo fundamental la construcción de viviendas. Por lo tanto, el denominador común de los microbrigadistas —entre los que había profesionales, técnicos y simples obreros sin calificación— era la necesidad de contar con un techo para ellos y sus familias.

Las ruinas de un edificio hecho por uno de estos grupos de constructores empíricos es el escenario de la obra de Pérez. Son rústicos espacios sin terminar, inconclusos, vacíos, trazas de antiguos proyectos que significaron, en algún momento, motores impulsores de ideologías.

Ernesto Leal

b. 1971, Havana; lives in Havana

From Double Language to Triple Language, 2016
Graphite on paper

Inherent in Leal's work is the need to question artistic concepts and art history itself. For years, using a variety of visual media, he has explored spoken and written language. His work analyzes the ways the two modalities are used, reinterpreted, appropriated, and subverted, and it compares the evolutionary differences between them.

Leal's reflections take a deep and critical look at spheres of knowledge and their fractures, fissures, and rifts, discovering words in the silences and silences in the words. *From Double Language to Triple Language* refers to the intertextuality of communication, examining not only language-related issues, but a whole range of social problems made all the more difficult by manipulation. By overlapping words from different languages with no apparent relationship to one another, Leal entices the viewer to find meaning in meaninglessness—synonyms, antonyms, interpretations, a whole range of associations we test and retest in order to make the group of terms seem coherent. Therein lies the suggestiveness of his work: each individual, permeated by a particular culture and a particular past, will create his or her own language, his or her own truth.

De doble lenguaje a triple lenguaje, 2016
Grafito sobre papel

El trabajo de Leal conlleva de manera intrínseca la necesidad de cuestionar los conceptos artísticos y la propia historia del arte. A través de diferentes medios visuales, ha investigado durante años el lenguaje hablado y escrito. Su obra analiza cómo ambos se utilizan, reinterpretan, apropian y subvierten, comparando las diferencias evolutivas de uno respecto del otro.

Las reflexiones de Leal consisten en ahondar críticamente en los saberes y sus grietas, descubriendo palabras en los silencios y silencios en las palabras. *From Double Language to Triple Language* hace referencia a la intertextualidad de la comunicación, escudriñando no sólo cuestiones propias del lenguaje, sino toda una problemática social viciada por la manipulación. Al empastar palabras de diferentes idiomas sin aparente relación, Leal incita al espectador a encontrar significados en el sinsentido —sinónimos, antónimos, interpretaciones, toda una gama de niveles que vamos cruzando para encontrar la coherencia de los términos—. Es ahí donde radica lo sugestivo: cada individuo, permeado por una cultura y un pasado particular, creará su propio lenguaje, su propia verdad.

Glexis Novoa

b. 1964, Holguín, Cuba; lives in Miami

Revolico, 2014
Acrylic on canvas

Novoa belongs to the generation of artists who graduated from the Instituto Superior de Arte in Havana in the 1980s. This generation's work was characterized by formal and conceptual innovation, and Novoa's work in particular, even in school, was shaped by his constant interaction with popular culture and his critique of the institutional system. His oeuvre is extremely varied and prolific, but has consistently demonstrated a particular interest in painting.

After many years away from Cuba, Novoa returned in 2014 for an individual exhibition at the Museo Nacional de Bellas Artes in Havana. The painting *Revolico* was part of the group of works produced by him in Havana, paintings that represented a return to critical, anti-government messages in a style resembling Soviet iconography that he had developed early in his career. With their use of slogans, their economy of means, their poster-like format designed for mass dissemination, and their expressiveness, the paintings bear a close resemblance to what the Soviets called "agit-prop." Novoa adapted his former artistic style and attitude to the new language he discovered as he walked the streets of Havana. He constructed new symbols as if the island were involved in the same conflicts it had been 20 years earlier, but with new social phenomena.

Revolico highlights the individual's capacity to take advantage of gaps and cracks in the system in order to reach goals forbidden by the government. *Revolico*, a Cuban regionalism for "hue and cry" or "hubbub" (as in a street demonstration) and also for a "mess" or "jumble" or "confusion," is the name of an exclusively Cuban classifieds website that went online in December of 2007. Created by students, the website is always looking for ways to reach Cuban citizens, since it is periodically blocked by the government. Thus, the name suggests its anti-establishment intent. "Revolico," "Guggenheim," "Phillips," and "Raúl" are names the artist has juxtaposed and interlinked on the canvas in much the same way the black market, art, commerce, technology, politics, etc., are all jumbled together in Cuban culture.

Revolico, 2014
Acrílico sobre lienzo

Novoa pertenece a la generación de graduados del Instituto Superior de Arte de La Habana en la década de 1980, caracterizada por la renovación formal y conceptual. Su proyección artística, desde sus años de formación, estuvo determinada por el continuo intercambio con la cultura popular y por su crítica al sistema institucional. Su trabajo ha sido muy variado y prolífico, pero ha demostrado consistentemente un interés especial en la pintura.

Después de muchos años alejado de Cuba, Novoa regresó en 2014 para hacer una exposición personal en el Museo Nacional de Bellas Artes. *Revolico* forma parte de ese grupo de obras producidas en La Habana, en las que el artista retoma su pintura de críticos mensajes contestatarios que semejan la iconografía soviética, un estilo que había desarrollado temprano en su carrera. El uso de eslóganes, la economía de medios, el formato de cartel diseñado para difusión masiva y la expresividad aproximan a estas pinturas a lo que los soviéticos llamaban "agitprop", o propaganda política. Novoa adaptó su antiguo proceder artístico al nuevo lenguaje que descubrió en su recorrido por las calles de La Habana. Construyó nuevos símbolos en su propio estilo anticuado, como si la isla continuara sumergida en los mismos conflictos de 20 años atrás, pero con nuevos fenómenos sociales.

Revolico destaca la capacidad del individuo de aprovechar las brechas y grietas en el sistema para alcanzar objetivos vedados. "Revolico" (regionalismo cubano que significa "revuelo" o "mezcla desordenada") es el nombre de un sitio web de anuncios clasificados exclusivamente cubanos que comenzó a funcionar en línea en diciembre de 2007. Creado por estudiantes, el sitio está siempre buscando maneras de llegar al ciudadano, ya que el gobierno lo bloquea. Esa intención contestataria queda reflejada en el nombre. "Revolico", "Guggenheim", "Phillips" y "Raúl" son los nombres que el artista ha mezclado en el mismo lienzo, tal como se mezclan en la cultura cubana el mercado negro, el comercio, la tecnología, la política y el arte.

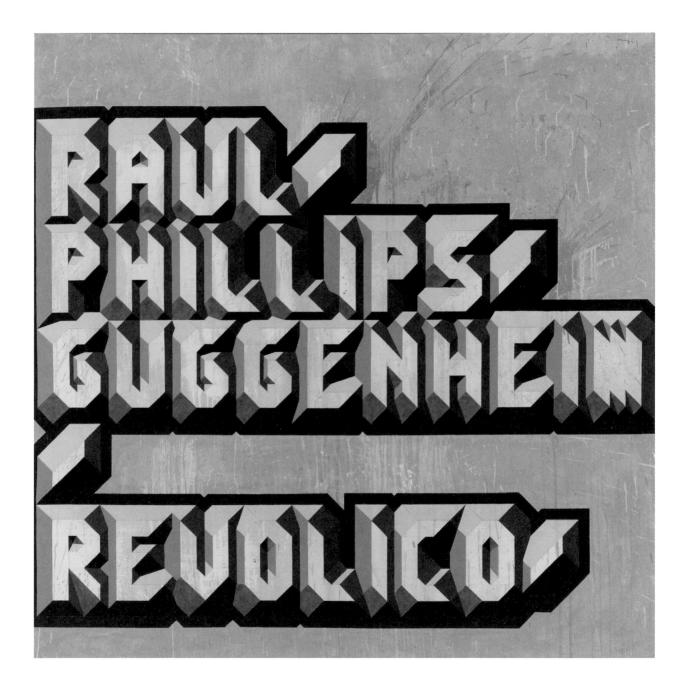

Lázaro Saavedra

b. 1964, Havana; lives in Havana

Cuban Software, 2013–14
Wall drawing

With his prolific and difficult-to-label work, Saavedra has reinvented himself year after year, maintaining his place as an active exponent of contemporary Cuban art. His oeuvre has included paintings, sculptures, installations, caricatures, public interventions, and videos.

Saavedra is known for using humor and irony to address social issues, and he is always attuned to the vagaries of the Cuban government. *Software cubano* is an analysis of the island's society, which is always dismayed and disheartened by ideological, moral, and migratory issues that lead to profound existential dilemmas among its citizens. This work turns a sophisticated programing-and systems-design tool—the flowchart—into a decision matrix hand-drawn on the wall, which Saavedra suggests Cubans might use for defining their political postures and, on the basis of that, deciding which path to follow in their lives. In this work, Saavedra demonstrates the diverse ways in which Cuban politics define the path of every citizen.

Software cubano, 2013–14
Dibujo en pared

Con una producción prolífera y difícil de encasillar, Saavedra ha sabido reinventarse año tras año, manteniéndose como exponente activo del arte cubano contemporáneo. Su desarrollo abarca manifestaciones como pintura, escultura, instalación, caricatura, intervención pública y video.

Saavedra es conocido por su uso del humor y la ironía como recursos para reflejar problemáticas sociales, atento siempre a los vaivenes de la política cubana. *Software cubano* es un análisis de la sociedad de la isla, siempre abatida por cuestionamientos ideológicos, morales y migratorios que acarrean profundas disyuntivas existenciales en sus individuos. La obra contrapone el sofisticado concepto tecnológico del *software* con un precario esquema dibujado en la pared donde el artista va descifrando las diferentes variantes que asumen los ciudadanos cubanos para expresar su postura política y los caminos que toman a partir de las mismas. Así Saavedra demuestra las diversas maneras en que la política cubana define los rumbos de cada ciudadano.

Lázaro Saavedra

Sometimes I'd Rather Not Say Anything, 2006
Video projection, 54 sec.

A veces prefiero callar is an explicit portrayal of the debate the artist has with his own inner demons. Using humorous dialogue, Saavedra talks to himself about the viability of continuing to make art as a profession.

The piece calls into question the very foundations of artistic creation, which tends to be mythicized as a sublime act but is actually shaped by the artist's practical life. Saavedra asks his conscience questions that the conscience then answers, in a confrontational dialogue between his pragmatic vision, which argues for abandoning art, and his romantic opposite, which realizes that he can't live without it. The video leads us to questions intrinsic to the creative genius, who is compelled by his prophetic vision and irreverence of social norms to create his own reality, which is then constantly impinged upon, interfered with, and sabotaged by the conventional world.

A veces prefiero callar, 2006
Proyección de video, 54 s

A veces prefiero callar es una representación explícita de los debates del artista con sus propios demonios interiores. En un diálogo de matices humorísticos, Saavedra habla consigo mismo sobre la viabilidad de continuar con el arte como profesión.

La obra cuestiona las bases mismas de la creación artística, que suele ser mitificada como un acto sublime, pero que en realidad es determinada por la vida práctica de cada artista. En un diálogo confrontativo con su consciencia, Saavedra se debate entre su visión pragmática, que aboga por abandonar el arte, y su contrario más romántico, que acepta que no puede separarse de él. El video nos transporta a cuestiones intrínsecas del genio creador que con su visión profética e irreverencia ante las normas sociales crea su propia realidad, la cual se ve constantemente intervenida y saboteada por las condiciones del mundo convencional.

Lázaro Saavedra

Professional Relations, 2008
Video projection, 44 sec.

Relaciones profesionales, 2008
Proyección de video, 44 s

In this video, Saavedra simultaneously plays two roles: both interviewer and his subject. The "interview" parodies the kind of dialogue that reflects the need to legitimize art and the channels that validate it. With minimal resources (just three questions), Saavedra leads viewers to mentally review questions related to the true meaning of art, its origins, and its current need for validation. It also points toward issues such as the cultural, social, economic, and/or political aspects of certain institutions in the rest of the world.

Contemporary art is legitimized through the activity of public and private cultural institutions, museums, awards, and events, and by the art market and its supply and demand, as witnessed in the activities of galleries, auction houses, and collectors. Thus, *Relaciones profesionales* points symbolically to three specific venues: the Venice Biennale, Documenta, and the Museum of Modern Art, New York. The interviewer asks just three simple questions about the places where the artist has exhibited his work. When the artist denies having exhibited his work at these events or institutions, the interviewer, uninterested in any other questions, decides to end the interview and leave. *Relaciones profesionales* is, then, a look at art and the artist's need to be a part of, or legitimized by, art history. It questions the notion of artistic creation, whether it is a superior act pursued by a talented human creator or is it rather simply a tool to climb the social and economic ladder.

En este video Saavedra interpreta simultáneamente dos personajes: el entrevistador y el entrevistado. La "entrevista" parodia una especie de diálogo que refleja la necesidad de legitimación del arte y las vías que lo validan. Con mínimos recursos (apenas tres preguntas), el artista lleva al espectador a recorrer mentalmente temas relacionados con el verdadero sentido del arte, su origen y su actual necesidad de validación. Apunta también hacia aspectos como la influencia cultural, social, económica o política de ciertas instituciones en el resto del mundo.

El arte contemporáneo se legitima mediante la actividad de instituciones culturales públicas o privadas, museos, premios o eventos, o en el mercado del arte con la oferta/demanda y la actividad de galerías, casas de subastas o coleccionistas. En este sentido, *Relaciones profesionales* apunta simbólicamente a tres fenómenos: la Bienal de Venecia, Documenta y el Museo de Arte Moderno de Nueva York. El entrevistador se limita a hacer tres simples preguntas acerca de los lugares donde la obra del artista se ha expuesto. Cuando el artista responde que no ha participado en estos eventos, el entrevistador, sin importarle ninguna otra cuestión, decide terminar la entrevista y retirarse. *Relaciones profesionales* constituye así una mirada al arte y al interés o necesidad del artista de insertarse o legitimarse dentro de la historia del arte. Cuestiona la noción de si la creación artística es un acto superior del genio humano o una simple herramienta para escalar social y económicamente.

Diana Fonseca Quiñones
b. 1978, Havana; lives in Havana

Hobby, 2004
Color video, with sound, 4 min., 44 sec.

Fonseca Quiñones is an artist obsessed with deconstructing the simple acts and ordinary objects she encounters in her everyday life. She endows these actions with a lyrical, sensitive aura that elevates them to the category of discoveries. By doing so, she seduces viewers into contemplating questions relating to the reality of contemporary life, its visual saturation, emptiness, and banality. Her work includes photography, video, and installations, and she focuses on both universal concepts and individual experience.

Any possible reading of *Pasatiempo* would lead away from an appreciation of the pure playful gesture. Fonseca Quiñones appropriates a childhood pastime—embroidery, needlework, "stitchery"—and sews onto her hand images that symbolize generational dreams. The artist identifies with this pastime and says that each stitch in the palm of her hand is an image of the anguish that lies within hope.

Pasatiempo, 2004
Video en color, con sonido, 4 min 44 s

Fonseca Quiñones es una artista obsesionada con la deconstrucción de las acciones simples y los objetos ordinarios con los que se tropieza en su andar habitual. Traslada toda un aura lírica y sensible a estos actos comunes, elevándolos a la categoría de hallazgo. Así seduce al espectador para que se cuestione la realidad de la vida contemporánea, su saturación visual, el vacío y la banalidad. Su obra abarca la fotografía, el video y la instalación, ocupándose de conceptos universales y experiencias individuales.

Cualquier posible lectura de *Pasatiempo* nos apartaría de la apreciación del puro gesto lúdico. Fonseca Quiñones se apropia de un entretenimiento infantil (el bordado) y adhiere a su mano imágenes que simbolizan sueños generacionales. La artista se identifica, y expresa que cada puntada en la palma de su mano es la imagen de la angustia que yace en la esperanza.

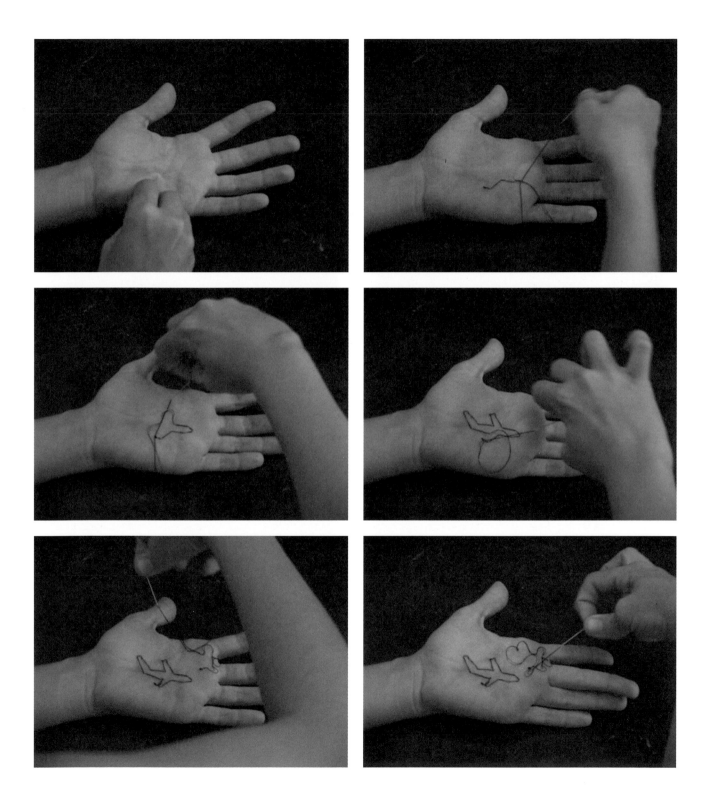

Gabriel Cisneros

b. 1990, Las Tunas, Cuba; lives in Havana

No Reason, No Hope, Nothing, 2015
Fiberglass and polyester

Cisneros is a young artist who graduated from the Instituto Superior de Arte in Havana in 2015. *Sin razón, sin aliento y sin nada* was the sculpture he presented as his final project for graduation. Fifth-year students at this prestigious school are required to present a practical exercise and research study that are then discussed before a jury of prominent artists and intellectuals. Every year, students question how this requirement is relevant to their recognition as artists. Cisneros went much further than a simple complaint or questioning—he turned his graduation exercise into a critique of the country's system of art schools, their educational methods, and their insistence on established contemporary concepts of art and the artist, producing a reflection on the artistic act and how it is evaluated.

Cisneros's research thesis is enclosed inside the sculpture. As his final project, he proposed that the jury break the sculpture in order to evaluate his study. He thereby set a challenge not only to his professors and the audience, but to himself as well—this was a strategy that could have turned against him, but it clearly conveyed an implicit philosophical reflection in which the outcome became irrelevant. Whatever happened, the situation itself was the real piece, and the intangible was more important than the physical sculpture.

Sin razón, sin aliento y sin nada, 2015
Fibra de vidrio y poliéster

Cisneros es un joven artista graduado del Instituto Superior de Arte de La Habana en 2015. *Sin razón, sin aliento y sin nada* fue la escultura que presentó como examen final para su graduación. Generación tras generación, los estudiantes de quinto año de esta prestigiosa escuela han debido presentar, como requisito obligatorio, un ejercicio práctico y una investigación que es discutida ante un tribunal de prominentes artistas e intelectuales. Cada año, los estudiantes se cuestionan la pertinencia de este requisito para su reconocimiento como artistas. Cisneros fue mucho más allá de una simple queja o cuestionamiento. Convirtió su ejercicio de graduación en una crítica al sistema institucional artístico del país, a sus metodologías pedagógicas y a su pertinaz correspondencia con los conceptos contemporáneos de arte y artista, provocando una reflexión en torno al hecho artístico y a su evaluación.

Dentro de la escultura yace la tesis de graduación de Cisneros. Como ejercicio final, propuso que el jurado rompiera la escultura para poder evaluar su investigación. Impuso así un desafío tanto para sí mismo como para los profesores y asistentes; fue una estrategia que podía tornarse o no en su contra, pero que sin duda llevaba implícita una reflexión filosófica en la que el desenlace se hizo intrascendente. Pasara lo que pasara, la propia situación suponía la verdadera obra, lo intangible superaba el destino de la escultura realizada.

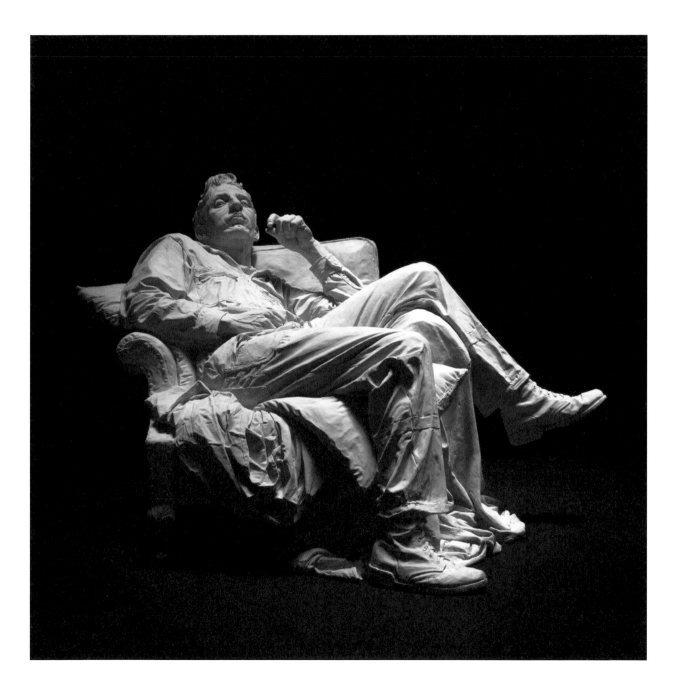

Ángel Delgado

b. 1965, Havana; lives in Las Vegas

Drawings, 1990–91
Ink and colored pencil on paper

Delgado studied at the Instituto Superior de Arte in Havana in 1986, and formed part of this decade's controversial generation of artists. The eighties were turbulent years in Cuba, and dramatic transformations of aesthetics, thought, and attitude began to occur. Because of the changes that took place during this period, artists witnessed, and were subject to, many contradictions, such as the government's supposedly flexible policy toward culture versus the difficulties artists faced in the implementation of that policy and in their own practices.

Delgado, like many artists of his generation, did not emerge from the 1980s unscathed by government disapproval. His involvement in one of the most talked-about events in contemporary Cuban art became almost legendary—his controversial participation in the 1991 exhibit *El objeto esculturado* (The Sculptured Object), in which he defecated on an issue of *Granma*, the official Cuban government newspaper, an act that landed him in the Combinado del Este jail. This experience profoundly affected the course of his later work. The series *Drawings* includes pieces created a few days after he was released from jail following his six-month imprisonment, and serves as a relic or emotional form of evidence that documents this particular historic moment. The drawings are simple, and their figurative language, abstract signs, and interpolated words and texts lend narrative weight to the work and display thoughtful reflections on the concepts of freedom, nation, and art.

Dibujos, 1990–91
Tinta y lápiz de color sobre papel

Delgado cursó estudios en el Instituto Superior de Arte de La Habana en 1986, lo cual lo hace parte de esa controvertida generación de artistas cubanos de los años ochenta. Estos fueron años convulsos, en los que comenzaban a vislumbrarse en Cuba dramáticas transformaciones estéticas, de pensamiento y de actitud. Debido al ritmo vertiginoso de los cambios, muchas fueron las contradicciones que vivieron los artistas, como la contraposición de la supuesta flexibilidad de la política cultural cubana y las dificultades de su puesta en práctica.

Delgado no escapó de esta censura, y además protagonizó uno de los acontecimientos más comentados del arte cubano contemporáneo, devenido casi un mito de esta singular etapa. Su controvertida participación en la exposición *El objeto esculturado* (1991), en la que defecó sobre el periódico *Granma*, órgano de prensa oficial del gobierno de Cuba, provocó su reclusión en la cárcel Combinado del Este. Este suceso marcó profundamente el desarrollo posterior de su obra. La serie *Drawings* incluye piezas realizadas a pocos días de terminar su experiencia de seis meses de privación de libertad, y constituye una reliquia o testimonio emotivo de ese momento histórico particular. Son dibujos sencillos que, con lenguaje figurativo, signos abstractos y algunas palabras o textos, acarrean un peso narrativo y revelan agudas reflexiones sobre los conceptos de libertad, nación y arte.

Los Carpinteros

Marco Antonio Castillo Valdés (b. 1971, Camagüey, Cuba; lives in Havana)
Dagoberto Rodríguez Sánchez (b. 1969, Caibarién, Las Villas, Cuba; lives in Havana)

Octagonal Reading Room (Prototype), 2013
Corten steel

Sala de lectura octagonal (prototipo), 2013
Acero Corten

The Los Carpinteros collective emerged in 1992, while its members were still students at the Instituto Superior de Arte in Havana. Most of its works are born out of an attraction to the narrow boundaries between art and life, and they almost always explore fusions of architecture, design, drawing, sculpture, and performance. Though the duo's work has always been linked to the Cuban context, it is by no means limited in its scope, as their pieces generate reflections on global contemporary life in general. Los Carpinteros graft a range of ideologies and political positions onto objects and their functionality, in a constant search for new forms and materials through which to convey their ideas.

Sala de lectura octagonal is a prototype for a larger installation whose circular structure alludes to the "panopticon" penitentiary designed by philosopher Jeremy Bentham in the late 18th century and implemented by the Cuban government with the Presidio Modelo (model prison) in the 1920s. This cast metal maquette references a larger installation in which Los Carpinteros transformed this repressive structure into a space of contemplation, by using its architectural form to create a reading room filled with books.

El colectivo Los Carpinteros surgió en 1992, mientras sus integrantes estudiaban en el Instituto Superior de Arte de La Habana. La mayoría de sus obras nace de su atracción por los delgados límites entre el arte y la vida, aventurándose siempre en la fusión entre arquitectura, diseño, dibujo, escultura y performance. Aunque su trabajo ha estado siempre ligado al contexto cubano, su alcance no es limitado, ya que genera reflexiones sobre la vida contemporánea a nivel global. Los Carpinteros extrapolan a los objetos y su funcionalidad diferentes ideologías y posturas políticas, buscando siempre nuevas formas y materiales que apoyen su premisa.

Sala de lectura octagonal es un prototipo de una instalación de mayor escala cuya estructura circular remite al estilo de prisiones panópticas diseñadas por el filósofo Jeremy Bentham a finales del siglo XVIII, el cual fue implementado en Cuba en la década de 1920 con el Presidio Modelo. En la instalación a que alude esta maqueta en acero fundido, Los Carpinteros transformaron dicha estructura represiva en un espacio de contemplación aprovechando su forma arquitectónica para crear una sala de lectura con estantes de libros.

Los Carpinteros

Part of a Part, 2008
Watercolor on paper

Drawing and watercolor are fundamental to Los Carpinteros' work. These works on paper, used as visual aids, serve as a form of "backup," or record of current ideas and future plans for projects, but are also themselves considered works of art. Despite the collective's core interest in creating large-scale architectural installations, their drawings have been widely exhibited as examples of their utopian or unrealized design ideas.

Like a fractal, *Parte de parte* depicts a fragmented structure in which the part is the whole and the whole is a part. The destruction of a cinder block formed by hundreds of tiny identical cinder blocks alludes to the crumbling of utopian ideologies in which the idea of the masses and equality among all citizens has infringed on the ability of individuals to act in accordance with their own desires or identity.

Parte de parte, 2008
Acuarela sobre papel

El dibujo y la acuarela son medios fundamentales en la obra de Los Carpinteros. Utilizados como apoyo visual, estos trabajos sirven como una especie de "backup" o registro de ideas actuales y proyectos futuros, pero también se consideran obras de arte en sí mismos. A pesar del interés primordial de este colectivo por las grandes instalaciones arquitectónicas, sus dibujos se han expuesto ampliamente como muestra de sus ideas utópicas o irrealizadas.

A modo de fractal, *Parte de parte* nos presenta una estructura fragmentada donde la parte es el todo y el todo es la parte. La destrucción de un bloque formado por cientos de bloquecitos idénticos hace alusión al derrumbe de las ideologías utópicas cuyo énfasis en la masividad y la igualdad entre todos los ciudadanos ha ido en detrimento de la capacidad del individuo de actuar según sus propios deseos o identidad.

Carlos Garaicoa

b. 1967, Havana; lives in Madrid

Porno-outraged Ceramics (Mouth Politic), 2014
Cold digital print on ceramic and Ilfordjet print mounted and
laminated on aluminum

Cerámicas porno-indignadas (Política bucal), 2014
Impresión digital en frío sobre cerámica e impresión Ilfordjet
montada y laminada en aluminio

Garaicoa's interest in the city is not limited to Havana; it includes other urban spaces, extracting from each one its secrets and the essence that defines it. He believes that cities speak not only through images, but through text as well, and he has set himself the goal of translating what seems obvious but is overlooked, in a desire to transform reality.

In *Cerámicas porno-indignadas*, Garaicoa takes old advertisements for stores in Spain and creates ceramic pieces that give the ads a parodic twist. Impressive for their craftsmanship, the originals are gems of design and advertising history. In his intervention, Garaicoa appropriates the characteristic language of advertising and, adding that twist of irony, reinforces the ads' effectiveness at transmitting meaning—this time subtle, implicit, yet fundamental critiques that speak of the political processes in both Europe and Cuba.

El interés de Garaicoa por la ciudad no se reduce a La Habana, sino que abarca otros espacios citadinos, extrayendo de cada uno sus secretos y la esencia que lo identifica. Propone que las ciudades hablen, no sólo con imágenes sino también con texto; en un afán de transformar la realidad, se ha dado a la tarea de traducir lo que parece obvio pero es ignorado.

En *Cerámicas porno-indignadas*, Garaicoa da un giro paródico a viejos anuncios publicitarios de tiendas de España, sobre los cuales crea piezas de cerámica. Impresionantes por su atractivo trabajo artesanal, los originales constituyen una joya en la historia del diseño y la publicidad. En su intervención, Garaicoa se apropia del lenguaje publicitario directo que los caracteriza y, aprovechando el potencial irónico de los mensajes, refuerza su efectividad como transmisores de significados —esta vez críticas sutiles, implícitas pero fundamentales, que hablan de los procesos políticos tanto de Cuba como de Europa—.

Carlos Garaicoa

Letter to Censors, 2003
Ten silver gelatin prints on paper with artist's book

Faced with the deterioration of his native city and the apathy of state institutions responsible for its conservation, Garaicoa decided to focus his work on architecture, ruin, and utopia. For the artist, the city's malleability and unpredictability are a source of inspiration. Garaicoa not only documents collapsed buildings and deteriorated, forgotten spaces, but also salvages architectural fragments and objects that he then recontextualizes in order to give them new meanings.

Carta a los censores is a strongly critical piece: a political condemnation of the deterioration and closure of movie theaters in Havana and the impossibility of recovering them. The work concentrates on identifying specific formal questions of architecture and addresses such issues as image and thought control, using movie theaters as the pretext for his reflections.

Carta a los censores, 2003
Diez impresiones a la gelatina de plata sobre papel, con libro de artista

Ante el deterioro de la ciudad donde nació y la indolencia de las instituciones estatales encargadas de su conservación, Garaicoa decide desarrollar su obra en torno a la arquitectura, la ruina y la utopía. La ciudad es para el artista fuente de inspiración por dúctil e impredecible. Garaicoa no sólo documenta derrumbes o espacios deteriorados y olvidados, sino que recupera fragmentos arquitectónicos y objetos que luego recontextualiza, otorgándoles otros significados.

Con fuerte sentido crítico nace *Carta a los censores*, una denuncia política ante el deterioro y cierre de los cines de La Habana y la imposibilidad de recuperarlos. La obra se concentra en identificar cuestiones formales específicas de la arquitectura y discursa sobre temas como el control de la imagen y del pensamiento, tomando al cine como pretexto.

Artist Talk
Charla sobre Arte
Carlos Garaicoa
and Glexis Novoa

January 18, 2018

For the opening of the third and final iteration of this multipart exhibition, *Domestic Anxieties*, Carlos Garaicoa and Glexis Novoa discussed their work in relation to the theme, which explored everyday life and its attendant insecurities, stresses, and anxieties. Much of Garaicoa's practice references architecture—documenting collapsed and long-forgotten movie theaters that were shut down due to government censorship. Novoa's work has been shaped by his constant interaction with popular culture and its critique of the institutional system. In *Revolico* (2014, p. 246), Novoa not only references the art world, but uses the title of a Cuban website created by students that looks to create a platform for dialogue and exchange between Cuban citizens and is periodically blocked by the government. Both Garaicoa and Novoa discussed how they use architecture and language to describe the instability of everyday life on the island.

18 de enero de 2018

Para la apertura de la tercera iteración de esta exposición tripartita, *Domestic Anxieties* (Ansiedades domésticas), Carlos Garaicoa y Glexis Novoa conversaron sobre la relación de sus obras con la exploración de la vida cotidiana y sus concomitantes inseguridades, tensiones y ansiedades. Ambos explicaron cómo utilizan la arquitectura y el lenguaje para describir la inestabilidad del diario vivir en la isla. Gran parte de la producción de Garaicoa remite a la arquitectura, documentando, por ejemplo, salas de cine decrépitas y caídas en el olvido, clausuradas a causa de la censura gubernamental. La obra de Novoa ha sido moldeada por la constante interacción del artista con la cultura popular y su crítica del sistema institucional. En *Revolico* (2014, p. 246), Novoa no sólo remite al mundo del arte sino al nombre de un sitio web que fue creado por estudiantes como plataforma de diálogo e intercambio entre los cubanos, pero que el gobierno bloquea con regularidad.

Film Screening
Proyección de película
Unfinished Spaces

February 22, 2018

Unfinished Spaces
2011
Directed by Alysa Nahmias and Benjamin Murray
26 min.

This film explores Havana's never-completed National Art Schools project, part of a grand vision by architects Vittorio Garatti, Roberto Gottardi, and Ricardo Porro. Originally conceived by Fidel Castro as an ambitious blend of traditional and modern architecture styles to celebrate music, dance, theater, and visual arts, the project fell victim to an ideological reversal in the early years of the Revolution. Today the school is partially in use as an educational center and partially in decay, overrun with vegetation and succumbing to its own crumbling infrastructure—a very apt realization of the themes from the third chapter of the exhibition, *Domestic Anxieties*.

Espacios inacabados
2011
Dirigida por Alysa Nahmias y Benjamin Murray
26 min

Esta película explora las Escuelas de Arte Nacionales en La Habana, un proyecto inacabado que fue parte de la visión orgánica propuesta por los arquitectos Vittorio Garatti, Roberto Gottardi y Ricardo Porro. Concebido por Fidel Castro como una ambiciosa fusión de estilos arquitectónicos tradicionales y modernos que celebraran la música, la danza, el teatro y las artes visuales, el proyecto fue víctima de un cambio ideológico en los años tempranos de la Revolución. Actualmente, parte del espacio se utiliza como centro educativo mientras otras partes se deterioran, invadidas por la vegetación, rendidas ante el derrumbe de su propia infraestructura —una apta concreción de los temas que conciernen al tercer capítulo de la exposición: *Ansiedades domésticas*—.

Symposium
Simposio
Writing the Horizon

April 7, 2018

Writing the Horizon presented research by the three scholars who were commissioned to write essays for this catalogue, on each of the exhibition's thematic chapters: Anelys Álvarez on *Internal Landscapes*, Rachel Price on *Abstracting History*, and Jorge Duany on *Domestic Anxieties*. Collectively, these presentations illuminated particular aspects of the works presented in the exhibition and tied them to specific contexts and histories of Cuban artistic production both on the island and in the diaspora during the last several decades.

7 de abril de 2018

En *Writing the Horizon* (Escribiendo el horizonte) se presentó el trabajo de investigación de los tres especialistas que escribieron los ensayos sobre cada capítulo temático de la exposición para este catálogo: Anelys Álvarez ("Paisajes interiores"), Rachel Price ("Abstraer la historia") y Jorge Duany ("Ansiedades domésticas"). En conjunto, estas presentaciones arrojaron luz sobre aspectos particulares de las obras incluidas en la exposición, vinculándolas con narrativas y contextos específicos de la producción artística cubana, tanto de la isla como de la diáspora, durante las pasadas décadas.

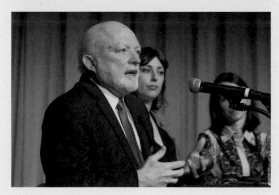

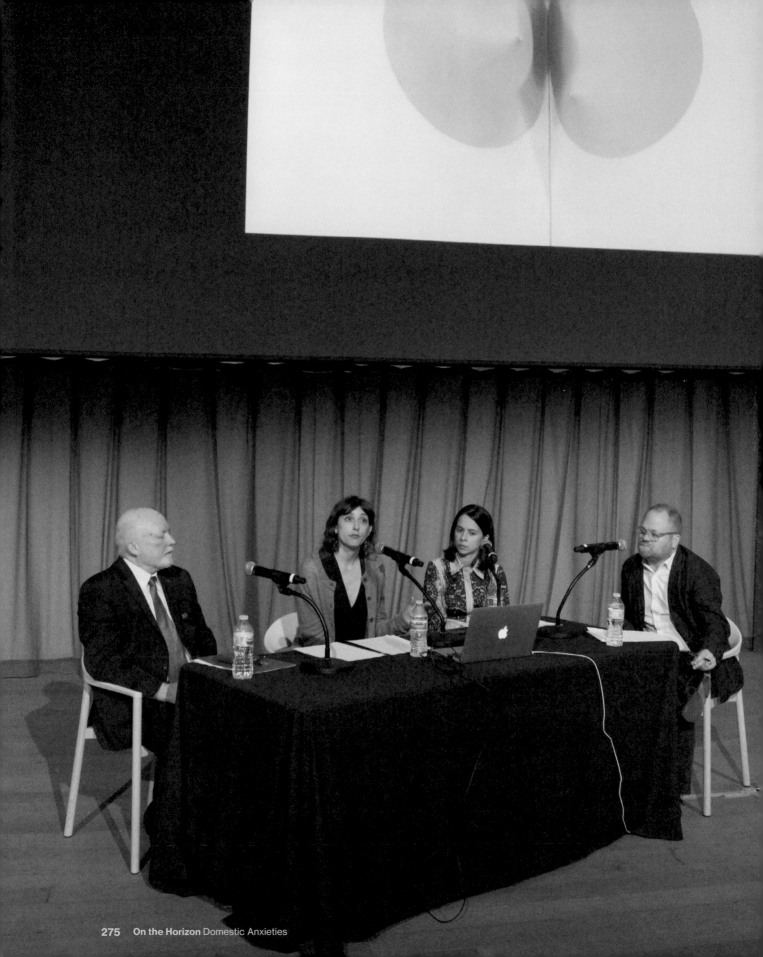

List of Works | Lista de obras

All works are Collection Pérez Art
Museum Miami, gift of Jorge M. Pérez,
unless otherwise stated.

Todas las obras son de la Colección
Pérez Art Museum Miami, donación
de Jorge M. Pérez, a menos que se
indique lo contrario.

Juan Carlos Alom
b. 1964, Havana; lives in Havana

Nacidos para ser libres
(Born to Be Free), 2012
Thirteen inkjet prints on
photographic paper
18 x 18 inches each
page 56

Douglas Argüelles
b. 1977, Havana; lives in Miami

Painting Without Faith, No. 04,
2015
Mixed media on canvas
78¾ x 98½ inches
page 240

Kenia Arguiñao
b. 1983, Cienfuegos, Cuba;
lives in Miami

*Derrumbe en una región sin
dimensionalidad o tiempo*
(Collapse of a Region without
Dimension or Time), 2014
Ink on paper
12 drawings, 9 x 12 inches each
page 138

No. 06, from the series
Umbra, 2014
Ink on paper
59³⁄₁₆ x 55⅛ inches
page 140

No. 07, from the series
Umbra, 2014
Ink on paper
59⅛ x 55⅛ inches
page 140

Alexandre Arrechea
b. 1970, Trinidad, Cuba;
lives in Havana

Remote Control—Campamento
(Remote Control—Camp), 2005
Watercolor on paper
44½ x 66⅜ inches
page 158

Atelier Morales
Teresa Ayuso (b. 1961, Havana;
lives in Paris), Juan Luis Morales
(b. 1960, Havana; lives in Paris)

Arqueología, from the series
Patrimonio a la deriva
(Archaeology, from the series
Patrimony Adrift), 2014
Inkjet prints
7 parts, 11¾ x 23¾ inches to
23¾ x 16½ inches
page 238

Luis Cruz Azaceta
b. 1942, Havana;
lives in New Orleans

Caught, 1993
Acrylic on paper
42½ x 48 inches
page 92

Waldo Balart
b. 1931, Banes, Cuba;
lives in Madrid

Trilogía neoplástica
(Neoplastic Trilogy), 1979
Acrylic on canvas
Three parts, side panels: 78 x
52 inches; central panel:
75½ x 48⅜ inches
page 152

Abel Barroso
b. 1971, Pinar del Río, Cuba;
lives in Havana

Tengo familia en frente (I've Got
Family on the Other Side), 2007
Acrylic on canvas
31½ x 53¼ inches
page 96

Hernan Bas
b. 1978, Miami; lives in Detroit,
Michigan

*This Is Just How We Found the
Abandoned Dig*, 2008
Oil on canvas mounted on panel
45 x 35 inches

José Bedia
b. 1959, Havana; lives in Miami

Imitación de vuelo (Flight
Simulation), ca. 1990
Painted textile and acrylic on
canvas
91¼ x 58¾ inches
page 60

*Estupor del cubanito en territorio
ajeno* (The Poor Bewildered
Cuban on Arriving in a Strange
Land), 2000
Acrylic on canvas
Diameter: 94 inches
page 70

David Beltrán
b. 1976, Havana; lives in Havana
and Madrid

Malecón I, from the series
Fragmentos de infinito
(Fragments of the Infinite), 2013
Digital chromogenic print
21 x 31 inches
page 164

Malecón II, from the series
Fragmentos de infinito
(Fragments of the Infinite), 2013
Digital chromogenic print
21 x 31 inches
page 164

Malecón III, from the series
Fragmentos de infinito
(Fragments of the Infinite), 2013
Digital chromogenic print
21 x 31 inches
page 164

Malecón IV, from the series
Fragmentos de infinito
(Fragments of the Infinite), 2013
Digital chromogenic print
21 x 31 inches
page 164

Tania Bruguera
b. 1968, Havana; lives in New
York and Havana

El peso de la culpa (The Weight
of Guilt), 1999
Mixed media and wove paper
collage
91½ x 45 inches
page 74

Sunflower #2, 2002
Ink and paper collage
90½ x 44 inches
page 72

María Magdalena Campos-Pons
b. 1959, Matanzas, Cuba;
lives in Boston

Unspeakable Sorrow, 2010
Dye diffusion transfer print
(Polaroid)
24 x 60 inches
page 136

Yoan Capote
b. 1977, Pinar del Río, Cuba;
lives in Havana

Island (see-escape), 2010
Oil, nails, and fishhooks on jute
mounted on plywood
106 x 315 x 4 inches
Collection Pérez Art Museum
Miami, museum purchase with
funds provided by Jorge M. Pérez
page 17

Aperture, 2014–15
Mixed media, handmade steel
scissors, and display case
Dimensions variable
Collection Pérez Art Museum
Miami, museum purchase with
funds provided by Jorge M. Pérez
page 86

Los Carpinteros
Marco Antonio Castillo Valdés
(b. 1971, Camagüey, Cuba;
lives in Havana), Dagoberto
Rodríguez Sánchez
(b. 1969, Caibarién, Las Villas,
Cuba; lives in Havana)

Parte de parte (Part of a Part),
2008
Watercolor on paper
78¾ x 44⅗ inches each
page 264

*Sala de lectura octagonal
(prototipo)* (Octagonal Reading
Room [Prototype]), 2013
Corten steel
16 x 40 x 17 inches
page 262

Enrique Martínez Celaya
b. 1964, Nueva Paz, Cuba;
lives in Los Angeles

Quiet Night (Marks), 1999
Fiberglass, resin, dirt, and
birch logs
26 x 34 x 30 inches
page 22

A Voice to Speak, 2000
India ink, watercolor, and acrylic
on handmade paper
68 x 35 inches
page 52

Summer/Verano, 2007
Oil and wax on canvas
116 x 150 inches
page 20

Elizabet Cerviño
b. 1986, Manzanillo, Cuba;
lives in Havana

Horizonte, from the series
Nieblas (Horizon, from the
series Mists), 2013
Gesso on linen
118 x 374 inches
Collection Pérez Art Museum
Miami, gift of Jorge M. Pérez
page 79

Beso en tierra muerta
(Kiss on Dead Ground), 2016
Handmade clay bricks
Collection Pérez Art Museum
Miami, museum purchase with
funds provided by Jorge M. Pérez
page 82

Gabriel Cisneros
b. 1990, Las Tunas, Cuba;
lives in Havana

*Sin razón, sin aliento y sin
nada* (No Reason, No Hope,
Nothing), 2015
Fiberglass and polyester
39 x 58⅛ x 22¼ inches
Collection Pérez Art Museum
Miami, promised gift of
Jorge M. Pérez
page 256

Sandú Darié
b. 1908, Roman, Romania;
d. 1991, Havana

Sin título (Untitled), n.d.
Tempera on board
15⅜ x 20⅞ inches
page 150

Ángel Delgado
b. 1965, Havana; lives in
Las Vegas

Drawings, 1990–91
Ink and colored pencil on paper
13 parts, 12 x 16 inches each
page 258

Dream reflections, 2014
Charcoal on canvas
92 x 84 inches
page 260

Juan Roberto Diago
b. 1971, Havana; lives in Havana

Un hijo de Dios (A Child of God),
2011
Mixed media on canvas
78¾ x 59 inches
page 58

Tomás Esson
b. 1963, Havana; lives in Miami

ORÁCULO, 2017
Oil on canvas
120 x 228 inches
Collection Pérez Art Museum
Miami, museum purchase with
funds provided by Jorge M. Pérez
page 78

Roberto Fabelo
b. 1951, Guáimaro, Cuba;
lives in Havana

*Mujeres de "Cien años
de soledad"* (Women from
"One Hundred Years of
Solitude"), 2007
Oil on canvas
65 x 110 inches
page 64

Caldosa #1, 2015
Engraving on metal pot
Diameter: 18 x 20 inches
page 62

Leandro Feal
b. 1986, Havana; lives in Havana

¿Y allá qué hora es? (And What
Time Is It over There?), 2015–16
Inkjet prints
12 parts, 24 x 31½ each
page 160

Teresita Fernández
b. 1968, Miami; lives in New York

Fire (America) 5, 2017
Glazed ceramic
96 x 192 inches
Collection Pérez Art Museum
Miami, museum purchase with
funds provided by Jorge M. Pérez
page 16

Diana Fonseca Quiñones
b. 1978, Havana; lives in Havana

Pasatiempo (Hobby), 2004
NTSC color video, with sound,
4 min., 44 sec.
page 254

Carlos Garaicoa
b. 1967, Havana; lives in Madrid,
Spain

Carta a los censores
(Letter to Censors), 2003
Ten black-and-white silver
gelatin prints on paper with
artist's book
12¾ x 15¾ inches each
page 268

Cerámicas porno-indignadas
(*Política bucal*) (Porno-outraged
Ceramics [Mouth Politic]), 2014
Cold digital print on ceramic
and Ilfordjet print mounted and
laminated on aluminum
Two parts, 67 x 70 inches;
109 x 70 inches
page 266

Aimée García
b. 1972, Limonar, Cuba;
lives in Havana

Sin título (Untitled), 2014
Mixed media
33½ x 13¼ inches
page 142

Sin título (Untitled), 2017
Mixed media
17¼ x 15¼ inches
page 142

Flavio Garciandía
b. 1954, Villa Clara, Cuba;
lives in Mexico City

*ALGO PASA EN MIS FRIJOLES
NEGROS (o Ad Reinhardt en
La Habana) No. 27*
(SOMETHING HAPPENS IN
MY BLACK BEANS [or Ad
Reinhardt in Havana]), 2014
Acrylic on canvas
53 x 52½ inches
page 172

Gory (Rogelio López Marín)
b. 1953, Havana; lives in Miami

*Es solo agua en la lágrima
de un extraño* (It's Only Water in
a Stranger's Tear), 1986–2015
Black-and-white negative film,
photomontages, and digital
chromogenic prints
Ten parts, 16 x 20 inches each
page 98

Diango Hernández
b. 1970, Sancti Spíritus, Cuba;
lives in Düsseldorf

El acuario de Ernesto
(Ernesto's Aquarium), 2016
Oil on canvas and aluminum
frame on six panels
118 x 11 inches each
page 88

Inti Hernández
b. 1976, Santa Clara, Cuba;
lives in Amsterdam and Havana

Sendero de vida VII
(Path of Life VII), 2014
Plywood, balsa wood, and
mirrors
15 x 15 x 12 inches
page 162

Manuel Mendive Hoyos
b. 1944, Havana; lives in Havana

From the series *Energias I* y
Energias II (Energies I and
Energies II), 2013
Acrylic on wood
73 x 29 x 33 inches
page 68

jorge & larry
Jorge Modesto Hernández
Torres (b. 1975, Bauta, Cuba;
lives in Havana), Larry Javier
González Ortiz (b. 1976, Los
Palos, Cuba; lives in Havana)

*Unique pieces from the
Collection: Relics of the Tatar
Princess*, 2015–16
Mixed media
Dimensions variable
page 66

Kcho (Alexis Leyva Machado)
b. 1970, Isla de Pinos, Cuba;
lives in Havana

Sin título (Untitled), 1990
Oil, pastel, and charcoal on
canvas
52 x 46 inches
page 90

Julio Larraz
b. 1944, Havana; lives in Miami

Halloween, 1973
Oil on Masonite
48 x 38¼ inches
page 48

Ernesto Leal
b. 1971, Havana; lives in Havana

*From Double Language to
Triple Language*, 2016
Graphite on paper
39 x 28 inches each
Collection Pérez Art Museum
Miami, museum purchase with
funds provided by Jorge M. Pérez
page 244

Glenda León
b. 1976, Havana; lives in Havana
and Madrid

*Cada sonido es una forma de
tiempo* (Each Sound Is a Form
of Time), 2015
Artist book with 7 engravings
13 x 19 inches each
page 170

El libro de la fe (The Book of
Faith), 2015
Handmade book created from
the pages of the Bhagavad-Gita,
Torah, Anguttara Nikaya, Holy
Bible, and the Quran
4 x 45 x 30 inches
page 168

Rubén Torres Llorca
b. 1957, Havana; lives in Miami

Remedio para el mal de ojo
(A Remedy for the Evil Eye),
2004
Mixed media
Diameter: 79 inches
page 84

Reynier Leyva Novo
b. 1983, Havana; lives in Havana

El rico y el pobre (Rich Man,
Poor Man), 2012
Bronze penny and silver peso
in acrylic
6 x 6 x 6 inches
page 176

9 leyes, from the series *El peso
de la historia* (9 Laws, from the
series The Weight of History),
2014
Printing press ink and vinyl
Dimensions variable
page 174

FC No. 3, from the series
Un día feliz (A Happy Day), 2016
Ultrachrome print on paper,
A.P. 2/2, edition of 3
22 x 32 inches
Collection Pérez Art Museum
Miami, museum purchase with
funds provided by Jorge M. Pérez
page 180

FC No. 6, from the series *Un día
feliz* (A Happy Day), 2016
Ultrachrome print on paper,
A.P. 1/2, edition of 3
22 x 32 inches
Collection Pérez Art Museum
Miami, museum purchase with
funds provided by Jorge M. Pérez
page 178

FC No. 18, from the series *Un día
feliz* (A Happy Day), 2016
Ultrachrome print on paper,
edition 1/3 + 2 A.P.
22 x 32 inches
Collection Pérez Art Museum
Miami, museum purchase with
funds provided by Jorge M. Pérez
page 180

Glexis Novoa
b. 1964, Holguín, Cuba;
lives in Miami

Revolico, 2014
Acrylic on canvas
78 ¹¹⁄₁₆ x 78 ¹¹⁄₁₆ inches
page 246

Douglas Pérez
b. 1972, Cienfuegos, Cuba;
lives in Havana

Microbrigada (Microbrigade),
2007
Watercolor and graphite
on paper
15 x 22 inches
page 242

Manuel Piña
b. 1958, Havana; lives in
Vancouver and Havana

Sin título (2/10), from the series
Aguas baldías (Untitled [2/10],
from the series Water
Wastelands), 1992–94
Digital chromogenic print
48 x 103½ inches
page 50

Sin título (4/10), from the series
Aguas baldías (Untitled [4/10],
from the series Water
Wastelands), 1992–94
Digital chromogenic print
48 x 103½ inches
page 50

Eduardo Ponjuán
b. 1956, Pinar del Río, Cuba;
lives in Havana

Sueño (Dream), 1991
Oil on canvas
33 x 43 inches
Collection Pérez Art Museum
Miami, museum purchase with
funds provided by Jorge M. Pérez
page 184

Hundido en la línea del horizonte
(Sunken in the Line of the
Horizon), 2007
Cuban one-cent aluminum coins
made in Havana, 1992, and one
Cuban peso silver coin made in
Philadelphia, 1934
1½ x 413 inches
Collection Pérez Art Museum
Miami, museum purchase with
funds provided by Jorge M. Pérez
page 182

Polaroid I, 2014
Oil and enamel on canvas
79 x 79 inches
Collection Pérez Art Museum
Miami, museum purchase with
funds provided by Jorge M. Pérez
page 186

Sandra Ramos
b. 1969, Havana; lives in Havana
and Miami

From the series *Migraciones II*
(Migrations II), 1994
Oil on suitcase
18½ x 24⅜ x 16 inches
page 94

Aquarium, 2013
3D animation
page 228

René Francisco Rodríguez
b. 1960, Holguín, Cuba;
lives in Havana

Pladur, 2005
Oil on canvas
50 x 47 inches
page 232

Heaven, 2007
Acrylic on canvas
49 x 95 inches
Jorge M. Pérez Collection, Miami
page 234

Carlos Rodríguez Cárdenas
b. 1962, Sancti Spíritus, Cuba;
lives in New York

El espacio no existe (Space
Doesn't Exist), 1991
Oil and Velcro on painted fabric
85½ x 121 inches
page 236

Leyden Rodríguez-Casanova
b. 1973, Havana; lives in Miami

Nine Drawers Left, 2009
Found drawers made of wood,
laminate, and metal
Collection Pérez Art Museum
Miami, museum purchase with
funds provided by Jorge M. Pérez
page 166

José Ángel Rosabal
b. 1935, Manzanillo, Cuba;
lives in New York

Vanishing Points (yellow), 2011–12
Acrylic on canvas
9 x 65 inches
page 148

Lázaro Saavedra
b. 1964, Havana; lives in Havana

A veces pretiero callar
(Sometimes I'd Rather Not Say
Anything), 2006
Video projection, 54 sec.,
edition 5/5
Collection Pérez Art Museum
Miami, museum purchase with
funds provided by Jorge M. Pérez
page 250

Relaciones profesionales
(Professional Relations), 2008
Video projection, 44 sec.,
edition 4/5
Collection Pérez Art Museum
Miami, museum purchase with
funds provided by Jorge M. Pérez
page 252

Software cubano (Cuban
Software), 2013–14
Wall drawing
Dimensions variable
Collection Pérez Art Museum
Miami, museum purchase with
funds provided by Jorge M. Pérez
page 248

Zilia Sánchez
b. 1926, Havana; lives in
San Juan, Puerto Rico

Untitled, from the series
Topología erótica (Untitled, from
the series Erotic Topology), 1970
Acrylic on canvas
72¾ x 97¾ inches
Collection Pérez Art Museum
Miami, museum purchase with
funds provided by Jorge M. Pérez
page 144

Sin título (Untitled), 1971
Acrylic on canvas
43⁵⁄₁₆ x 73¼ inches
page 146

Esterio Segura
b. 1970, Santiago de Cuba, Cuba;
lives in Havana

Mover el cielo con el alma
(Move the Heavens with Your
Soul), 2002
Mixed media on canvas
59 x 82½ inches
page 230

José Ángel Vincench
b. 1973, Holguín, Cuba;
lives in Havana

Exilio 5 (Exile 5), 2013
23 karat gold leaf on cedar and
Cuban marble base
19½ x 20¾ x 4 inches
page 154

Gusano #1 (Worm #1), 2015
Gold leaf on canvas
48 x 48 inches
page 155

Antonia Wright
b. 1979, Miami; lives in Miami

I Scream, Therefore I Exist, 2011
Color video, with sound, 4 min.
page 54

Contributor Biographies

Anelys Álvarez is a graduate of the University of Havana and Florida International University, Miami. She is an art historian and the assistant curator of the Jorge M. Pérez Collection and the Related Group. As a former professor at the University of Havana, she has taught modern and contemporary art with an emphasis on Latin American and Cuban art. She has previously worked as a consultant for Florida International University's Frost Art Museum and Cuban Research Institute. Alvarez often writes and lectures on Cuban art. She lives and works in Miami.

Marianela Álvarez Hernández is a Miami-based art historian who earned her BA at the University of Havana. She has worked for the Caixa Galicia Art Foundation, La Coruña, Spain, one of the most important corporate art collections in Spain and Europe. Her work focuses on the promotion of contemporary Caribbean art, especially Cuban art. She has also worked as a website manager and photojournalist for major events developed by Cubarte, an important portal for the promotion of Cuban culture. Her writing can be found in exhibition catalogues and art magazines.

Jorge Duany is the director of the Cuban Research Institute and professor of Anthropology at Florida International University, Miami. He has published extensively on migration, ethnicity, race, nationalism, and transnationalism in Cuba, the Caribbean, and the United States. He has also written about Cuban cultural identity on the island and in the diaspora, especially as expressed in literature, music, art, and religion. He is the author, coauthor, editor, or coeditor of 21 books including *A Moveable Nation: Cuban Art and Cultural Identity* (forthcoming) and *Un pueblo disperso: Dimensiones sociales y culturales de la diáspora cubana* (Aduana Vieja, 2014).

Tania Hernández Oro is an art historian and graduate of the University of Havana. Oro has worked as a curator, researcher, and producer of contemporary art. Her work focuses on the study of historical events related to Cuban, Latin American, and Caribbean art. In 2007–08 she worked as a museologist at the National Museum of Fine Arts in Havana. In 2009 she began working as a curator at the Center for the Development of the Visual Arts in Havana, attending national and international exhibitions. She was a member of the organizing committee for the program of collateral exhibitions for the Havana Biennial. As an art critic, her work appears in artists' publications, exhibition catalogues, and Cuban and Latin American art journals. She currently works as an independent curator and critic.

Rachel Price is an associate professor in the department of Spanish and Portuguese at Princeton University. She is the author of articles on digital media, slavery, poetics, and visual art, and the books *The Object of the Atlantic: Concrete Aesthetics in Cuba, Brazil and Spain 1868–1968* (Northwestern University Press, 2014) and *Planet/Cuba: Art, Culture, and the Future of the Island* (Verso Books, 2015). She is currently working on several projects, including studying the intersections between aesthetics and energy and a book-length study rethinking communication technologies and literature in the 19th-century slaveholding Iberian Atlantic.

Yuneikys Villalonga graduated from the University of Havana; served as curator at the Ludwig Foundation of Cuba, Havana; and taught contemporary Caribbean art at the Instituto Superior de Arte (ISA), Havana. In 2004 she won the National Curatorship Award from the National Union of Writers and Artists of Cuba (UNEAC) for the exhibition *Së Bashku-Juntos-Tillsammans*, which was presented at the 2003 Tirana Biennial, Albania, and at the Uppsala Art Museum, Sweden, in 2004. At the British Council of Cuba she organized several exhibitions in Cuba and the United Kingdom. She is a founder of the residencies program Havana Cultura. In 2011 she joined Lehman College Art Gallery in the Bronx, where she worked as a curator for five years. In 2016 she relocated to Miami, where became associate director of exhibitions and education at the Bakehouse Art Complex. Villalonga is currently an independent curator and critic and is a contributor to several international art magazines.

Pérez Art Museum Miami
Staff List

Margot Abramson
Raymond Adrian
Hollie Altman
Santiago Arango
Michael Balbone
Juan Ballester
Maria Theresa Barbist
Helier Batista
Mackenzie Becker
Andres Bermudez
Courtney Bittner
Christian Bonet
Francois Bonhomme
Anita Braham
David Brieske
Christopher Byrd
Samuel Cardona
Nora Carvajal
Adrienne Chadwick
Ronald Childree
Nathalie Chybik
Abby Contreras
Kayla Delacerda
Giovanni Delantar
Santiague Deprez
Laura De Socarraz-Novoa
Patricia Duany
Douglas Evans
Denise Faxas
Alexa Ferra
Katherine Fleitman
Stefanie Fornaris
Anita Francois
Marian Fung Khawain
Jahaira Galvez
Orlando Galvez
Fernando Garcia
Rosa Garmendia
Emmanuel Genao
Jessica Gibbs
Erica Gil
Pamela Gonzalez
Naiomy Guerrero
Santiago Herrera
Mack Hudson
Jennifer Inacio
Kenneth Jones
Kerry Keeler
David Kudzma
Maritza Lacayo
Rebecca Landesman
Andrew Lanser

Juan Ledesma
Amanda Linares
Lazaro Llanes
David Lloyd
Oliver Loaiza
Rafael Lopez Ramos
Sergio Luna
Emily Lyn-Sue
Eddie Martinez
Meghan McCauley
Stella Moore
Chipi Morales
Rene Morales
Alan Muller
Eduardo Mustelier
Ronaldy Navarro
Eddie Negron J.
Alan Newman
Lorrie Ofir
Edward Oh
Ade Omotosho
Katherine Ordonez
Jay Ore
Maria Ortiz
Tobias Ostrander
Christopher Pastor
Joseriberto Perez
Madelyn Perez
Daniela Poma
Lauren Quesada
Victoria Ravelo
Chire Regans
Gianna Riccardi
Oscar Rieveling
Darwin Rodriguez
Susan Rodriguez
Mark Rosenblum
Guillermo Ruballo
Asser Saint-Val
Maritza Sanchez
Franklin Sirmans
Elizabeth Smith
Brooke Sonenreich
Rafael Sotolongo
Jane Spivak
Jody Tao
Erin Thurlow
Grace Torres
Catherine Toruno
Annia Toussaint
Maria Trujillo
M. Therese Vento

Emily Vera
Geoffery Vick
Marie Vickles
Pedro Vizcaino
Daniel Walker
Lauren Waller
Janese Weingarten
Brooke Whitley
Ramon Williams
Ashley Wyche
Paula Yanez

This book was published on the occasion of the exhibition *On the Horizon: Contemporary Cuban Art from the Jorge M. Pérez Collection*

Organized by Tobias Ostrander
Pérez Art Museum Miami
June 9, 2017– April 8, 2018

Published in 2018 by Pérez Art Museum Miami and DelMonico Books•Prestel

Pérez Art Museum Miami
1103 Biscayne Blvd.
Miami, Florida 33132

www.pamm.org

DelMonico Books, an imprint of Prestel, a member of Verlagsgruppe Random House GmbH

Prestel Verlag
Neumarkter Strasse 28
81673 Munich

Prestel Publishing Ltd.
14-17 Wells Street
London W1T 3PD

Prestel Publishing
900 Broadway, Suite 603
New York, NY 10003

www.prestel.com

Accredited by the American Alliance of Museums, Pérez Art Museum Miami (PAMM) is sponsored in part by the State of Florida, Department of State, Division of Cultural Affairs, and the Florida Council on Arts and Culture. Support is provided by the Miami-Dade County Department of Cultural Affairs and the Cultural Affairs Council, the Miami-Dade County Mayor and Board of County Commissioners. Additional support is provided by the City of Miami and the Omni Community Redevelopment Agency (Omni CRA). Pérez Art Museum Miami is an accessible facility. All contents © Pérez Art Museum Miami. All rights reserved.

ISBN: 978-3-7913-5861-1

Library of Congress Control Number: 2018954985

A CIP catalogue record of this book is available from the British Library.

Publication manager:
Maritza Lacayo

Editors:
Annik Adey-Babinski; Kara Pickman, Pickman Editorial

Translators:
María Eugenia Hidalgo, Andrew Hurley, Clara Marín, Blanca I. Paniagua

Spanish editor:
María Eugenia Hidalgo

Rights and reproduction:
Mackenzie Becker

Catalogue design:
Beverly Joel, pulp, ink.

Printer: Dr. Cantz'sche Druckerei Medien GmbH

Edition:
2,000

Contributors:
Tobias Ostrander, Chief Curator and Deputy Director for Cultural Affairs, Pérez Art Museum Miami
Anelys Álvarez, Assistant Curator, Jorge M. Pérez Collection and the Related Group
Jorge Duany, Director, Cuban Research Institute, Florida International University
Rachel Price, Associate Professor, Princeton University

Front cover: Yoan Capote, *Island (see-escape)*, 2010. Oil, nails, and fishhooks on jute, mounted on plywood. Collection Pérez Art Museum Miami, museum purchase with funds provided by Jorge M. Pérez

Credits

On the Horizon: Contemporary Cuban Art from the Jorge M. Pérez Collection is organized by PAMM Chief Curator Tobias Ostrander. This exhibition is presented by City National Bank with additional support provided by Cidade Matarazzo, Crystal & Co., and Pomellato.